90일 밤의 미술관

루브르 박물관

일러두기

1. 작품 설명은 작가명, 작품명, 제작 연대, 크기(평면:높이×너비, 입체:높이×너비×두께), 재료와 기법, 소장처 순서로 적었습니다.
2. 작가 이름이 없는 작품은 작가 미상입니다.
3. 이 책에 나오는 모든 작품명은 루브르 박물관의 표기에 따른 프랑스어를 병기했습니다.
4. 인명과 지명 등은 국립국어원의 외래어 표기법을 따랐습니다.

90일 밤의 미술관

루브르 박물관

90
Nights'
Museum

Louvre
Museum

루브르에서 여행하듯 시작하는 교양 미술 감상

이혜준 + 임현승 + 정희태 + 최준호 지음

동양북스

프랑스 국가 공인 가이드와 함께하는 루브르 박물관 투어를 시작합니다!

세계에서 가장 많은 사람이 방문하는 박물관이며, 기원전 4000년부터 19세기까지 거의 모든 미술사를 아우르는 유물과 미술 작품을 소장하고 전시하고 있는 곳. 루브르 박물관은 프랑스뿐만 아니라 전 세계의 보물 창고와도 같은 곳입니다. 하지만 60만여 점을 소장하고 3만 5000여 점을 전시하고 있는 방대한 규모에 여행객들은 어디부터 어떻게 관람을 해야 할지 길을 잃곤 하죠. 이 책에서는 유로자전거나라에서 10년 이상 활동한 프랑스 국가 공인 가이드 4명의 해설로 루브르의 핵심 작품들을 생생하게 소개합니다.

이혜준 heyjunlee

이 책에서는 주로 어떤 작품을 소개했는지?

루브르에서 가장 북적이는 전시관인 '드농관'의 회화 작품을 주로 소개했습니다. 다빈치로 대표되는 이탈리아 르네상스 화가들의 명작과 19세기 프랑스에서 탄생한 대작들입니다. 드농관에는 루브르를 대표하는 작품들이 많은데, 이 작품들이 왜 유명한지에 대해 알 수 있을 것입니다.

루브르 박물관에서 가이드를 하게 된 계기는?

한국에서 불문과를 졸업하고, 2012년에 프랑스로 와서 여러 문화재들을 둘러보며 가이드로 일하는 것에 큰 매력을 느꼈습니다. 그땐 정말 미술이나 역사에 문외한이었는데, 지금은 공인 가이드 과정을 마치고 미술사 석사 과정을 밟고 있습니다. 루브르 박물관은 서양 미술사의 큰 흐름을 이해하고 공부하는 데 더없이 좋은 곳입니다.

가이드로 일하면서 인상 깊은 경험은?

아이들과 투어를 할 때는 딱히 한 가지 이유를 꼽을 수 없을 정도로 늘 즐겁습니다. 투어 초반에 친해지려는 시도를 많이 하는데, 성공하면 투어가 끝날 때까지 분위기가 밝아집니다. 아이가 아니더라도 대부분 설레는 마음으로 오는 분들이라 제가 덩달아 좋은 에너지를 받을 때가 많습니다.

루브르 박물관에서 가장 좋아하는 장소(또는 그림)는?

<모나리자>입니다. TV 프로그램에서 리액션도 방송의 일부가 되듯 미술 작품을 보는 관람객도 작품의 일부가 될 수 있다고 생각해요. 저는 <모나리자>를 보러 가면 매번 새로운 작품이 만들어지는 현장을 보는 느낌이 듭니다. 작품 하나가 매일 수백 혹은 수천 개의 새로운 사연을 만들어내고 있어요.

미술 감상을 어렵게 생각하는 사람들에게 해주고 싶은 말이 있다면?

객관식에 익숙한 우리에게 정답이 보이지 않는 미술은 어려울 수밖에 없습니다. 그럼 정답을 찾지 말고 만들어 보는 게 어떨까요? 작품을 여러분만의 방식대로 해석해보세요. 성모와 아기 예수의 모습을 보면서 본인의 어린 시절을 떠올릴 수도 있죠. 아무래도 어렵다면 그땐 가이드의 도움을 받아도 좋겠죠?

루브르 박물관 관람 팁

시대만 다를 뿐이지 루브르에서 여러분을 맞이하는 예술가들은 우리와 다를 바 없는 똑같은 사람들이었습니다. 누군가는 굉장히 진중하고 빈틈없는 성격을 지녔을 테고, 다른 누군가는 온순하고 아주 따뜻한 성격의 소유자였겠죠. 분명 많은 예술가는 이러한 자신의 성격을 작품 속에도 반영해놓았을 것입니다. 이를 상상하면서 작품을 감상해보세요. 어쩌면 낯선 옛날이야기로 가득한 루브르 박물관에서 여러분의 '인생작'을 만날지도 모릅니다.

임현승 ⓘ *francebiketour*

이 책에서는 주로 어떤 작품을 소개했는지?

유명한 작품들의 잘 알려지지 않은 이야기와 우리에게 그다지 유명하진 않지만 작품성과 역사적 의의가 있는 작품에 대한 이야기를 선정해 소개해보았습니다. 또한 각 작품들 간의 상호관계와 현재 우리와의 관계까지도 표현

할 수 있는 작품들을 쉽고 재밌게 풀어보았습니다.

루브르 박물관에서 가이드를 하게 된 계기는?

루브르는 어우러짐이 도드라지는 곳입니다. 도시와 광장, 고대와 현대, 작품과 전시실, 채광과 벽면 등. 작품 자체에 대한 감상과 함께 그와 어울리는 주변의 공간을 함께 감상하는 것도 루브르의 또 다른 매력이라고 할 수 있습니다.

가이드로 일하면서 인상 깊은 경험은?

늘 행복하고 감사하며 특별합니다. 같은 일상의 반복으로 비칠 수 있겠지만, 만나는 사람들과 기후와 계절 등이 다르고 매일 수많은 변수가 있기에 항상 긴장되기도 하고 설레기도 합니다.

루브르 박물관에서 가장 좋아하는 장소(또는 그림)는?

루브르는 정말 많은 매력을 가지고 있습니다. 우울할 때, 기쁠 때, 화가 날 때와 같이 기분에 따라 맞이해주는 곳이 다릅니다. 그 중에서도 4살, 2살인 아이들과 함께 커다란 인두우상과 예쁜 조각들이 있는 리슐리외관 코르사바드 안뜰이나 미라를 볼 수 있고 창조신화를 들려줄 수 있는 이집트관을 자

주 갑니다. 아이들이 가장 좋아하고 그 모습을 볼 수 있어 저도 가장 좋아하는 장소입니다.

미술 감상을 어렵게 생각하는 사람들에게 해주고 싶은 말이 있다면?

박물관은 수천 년의 역사가 응집된 작품들이 보관된 곳입니다. 체력적으로 너무 무리하게 다니는 것보다 천천히 산책하듯이 걷다가 눈길이 멈추는 작품이 있을 때 집중해서 감상해보세요. 인물과 배경, 작품과 공간을 살펴보고, 정말 마음에 드는 작품은 메모해두었다가 작가와 당시 사회상, 양식적인 기법 등을 찾아보면 뜻밖의 재미를 느낄 수 있을 것입니다.

루브르 박물관 관람 팁

루브르 박물관은 시대와 종류(회화, 조각, 유물)에 따라 전시관과 전시실이 잘 정돈되어 있습니다. 루브르 박물관 관련 도서나 가이드북을 먼저 훑어본 뒤, 가보고 싶은 곳을 정리하여 방문한다면 보다 쾌적하고 편안하게 관람할 수 있을 것입니다. 가장 효율적인 동선과 작품들을 소개하고 있는 이 책을 가져가도 좋겠죠!

정희태 remy_jung

이 책에서는 주로 어떤 작품을 소개했는지?

흔히 관람객들이 가지 않는 리슐리외관 쪽 작품들을 주로 소개했습니다. 여행자들은 시간에 쫓겨 유명 작품들이 몰려 있는 드농관만을 주로 둘러보게 되지만, 유명 작품들의 그늘에 가린 진주 같은 작품들이 전시되어 있는 곳이 바로 리슐리외관입니다. 고대 메소포타미아와 이집트 문명 그리고 우리에겐 잘 알려지지 않은 북유럽 회화 작품들과 17세기 프랑스 회화 등을 다루어보았습니다.

루브르 박물관에서 가이드를 하게 된 계기는?

미술에 대해 알지 못할 때 모든 박물관에서 들었던 생각은 하나였습니다. '이게 뭐지? 왜 유명한 거야? 그냥 빨리 나가고 싶다.' 하지만 루브르 박물관에서 큰 마음먹고 가이드 투어에 참여하여 작품에 대한 해설을 듣는 순간,

망치로 머리를 한 대 얻어맞은 느낌이었습니다. 알고 나니 보이는 것이 달라지더군요. 그때 큰 흥미를 가지기 시작했고, 5000년의 역사를 모두 품고 있는 루브르에 매료되어 루브르 박물관에서 가이드를 하게 되었습니다.

가이드로 일하면서 인상 깊은 경험은?

투어를 진행하다보면 가끔 손님과 하나가 되는 순간이 있습니다. 제가 전달하고자 했던 작품 속 의미들을 손님들이 알아주고 고개를 끄덕이며 공감하는 눈빛을 보내줄 때의 짜릿함은 이루 말로 표현할 수가 없습니다. 그때는 작품을 설명하는 가이드라기보다 그 작품을 직접 만들고 그린 작가가 되어 이야기를 하는 듯한 경험을 하게 됩니다.

루브르 박물관에서 가장 좋아하는 장소(또는 그림)는?

렘브란트의 그림들이 걸려 있는 공간과 그의 작품을 좋아합니다. 그의 전시실은 다른 유명 작품들이 전시된 공간에 비해 멀리 떨어져 있어 항상 텅 비어 있는데, 그래서 그곳에 가면 마치 루브르가 나만의 공간인 것처럼 느껴집니다. 그리고 그의 그림에는 인간이 느낄 수 있는 모든 희로애락이 녹아 있습니다.

미술 감상을 어렵게 생각하는 사람들에게 해주고 싶은 말이 있다면?

우리는 여행을 하거나 어느 멋진 순간을 마주했을 때 사진기로 찍어 기억하려 합니다. 셀카를 찍으며 자신의 아름다운 시절을 간직하고 싶어 하기도 하고, 때론 허세 가득한 사진으로 남들의 부러움을 사고 싶어 하기도 합니다. 수백 년, 수천 년 전 사람들도 같은 마음이지 않았을까요? 그때는 사진기가 없었기에 대신 그림으로 남겼던 것입니다. 과거 사람들이 남긴 사진을 보며, 그때 어떤 일이 있었고 당시의 모습은 어땠는지 본다고 생각한다면 미술 감상이 조금 더 쉽게 느껴질 것 같습니다.

루브르 박물관 관람 팁

욕심을 너무 갖지 않으면 좋겠습니다. 루브르는 세계에서 가장 많은 관람객이 찾아오는 박물관이며, 수만 점의 작품이 전시되어 있는 곳입니다. 너무나도 넓은 전시 공간 탓에 자칫하면 길을 잃기 쉽습니다. 따라서 많은 작품보다는 원하는 작품 몇 가지만을 꼽아 집중도 있게 관람하는 것이 훨씬 더 좋습니다. 이 책이 여러분의 작품 선정과 관람에 도움이 되었으면 좋겠습니다. 가이드 투어를 듣는 것도 시간과 체력을 아끼며 루브르를 알차게 볼 수 있는 가장 좋은 방법 중 하나입니다.

최준호

이 책에서는 주로 어떤 작품을 소개했는지?

쉴리관에 전시되어 있는 그림과 조각을 위주로 소개했습니다. 그러다 보니 바로크 시대의 작품도 있고 고대 그리스 조각도 있습니다. 정보 전달보다는 보이고 느껴지는 궁금증을 유도하고 설명하기 위해 노력했습니다.

루브르 박물관에서 가이드를 하게 된 계기는?

루브르의 매력은 '박물관'이라는 말 그대로 다양한 전시 목록을 통해 어떤 연령대의 사람들도, 어떤 관심 분야를 가진 사람들도 모두 아우를 수 있다는 것입니다. 프랑스인이 가진 자부심의 근간에 루브르가 있습니다. 프랑스를 여행하는 사람들에게 프랑스에 대해 소개할 때 이보다 더 좋은 장소가 있을까 싶은 마음에 루브르 박물관 가이드를 하게 되었습니다.

가이드로 일하면서 인상 깊은 경험은?

어린 학생들의 방문이 인상 깊습니다. 학창시절 다양한 체험을 해보는 것에 큰 의미를 부여하고 왔을 그들이 프랑스 역사를 통해 우리 역사에 대한 관심을 갖게 되었다는 후기를 들려주었을 때, '내가 잘하고 있구나!'라고 생각했습니다.

루브르 박물관에서 가장 좋아하는 장소(또는 그림)는?

리슐리외관에 있는 프랑스 유물 전시관을 좋아합니다. 샤를마뉴의 칼과 왕관 등 여러 왕의 보물들을 보관하고 있는 곳인데, 유물을 구경하다 보면 여러 종교의 모습을 볼 수 있습니다. 세상 모든 종교가 바라는 평화가 느껴지는 곳입니다.

미술 감상을 어렵게 생각하는 사람들에게 해주고 싶은 말이 있다면?

오래된 미술 작품들은 몇 천 년의 시대를 응축하고 있기도 합니다. 정답을 찾는 것에 의미를 두기보다는 자신이 어떤 것에 관심이 가고 왜 궁금한지, 그래서 어떤 것을 알게 되었는지를 기록하면 좋습니다. <모나리자>를 역사적으로 파고드는 사람이 있는가 하면, 기술적인 부분을 찾아 가는 사람도 있습니다. 다양한 시선이 존재합니다.

루브르 박물관 관람 팁

루브르는 너무나 방대한 소장품이 전시되어 있습니다. 아무 계획 없이 가면 금세 질려버릴 수도 있어요. 이 책이 모든 것을 다 소개하고 있지는 않지만 책에 있는 작품 중 꼭 보고 싶은 것을 골라놓으면 조금은 부담 없이 관람할 수 있을 것입니다.

프랑스 국가 공인 가이드
Guide Conférencier

여행지에서는 어떤 사람을 만나고 어떤 이야기를 듣고 보느냐에 따라 그 나라의 이미지가 좋아지기도 나빠지기도 합니다. 그래서 프랑스는 문화, 역사, 예술사 등을 전문적으로 공부한 사람만이 박물관, 미술관, 유적지 등에서 해설할 수 있도록 하고 있습니다. 한마디로 '프랑스 국가 공인 가이드'는 국가에서 요구하는 기본 소양과 지식을 갖춘 해설가로, 자신의 것들을 잘 지켜내려는 프랑스의 노력이라고 볼 수 있습니다.

따라서 '프랑스 국가 공인 가이드'를 취득하는 과정이 그렇게 쉽지만은 않습니다. 대학에서 공인 가이드 과정(La Licence Professionnelle de Guide-conférencier)을 통해 학위를 취득하거나, 경력을 바탕으로 습득한 자신만의 가이드 노하우와 역사, 예술사 등의 지식을 함축하여 논문을 제출하고 심사를 통해 취득하는 방법 등이 있습니다.

차례

Richelieu
리슐리외관

Sully
쉴리관

Denon
드농관

루브르
박물관에

오신 것을
환영합니다.

루브르는 원래 박물관이 아니었다?

파리를 관통하는 센강La Seine 중앙에 노트르담 대성당이 자리한 시테 Cité 섬이 있습니다. 강으로 둘러싸여 방어하기 좋아 파리지Parissi 부족 사람들이 처음 정착한 장소로 파리가 시작된 곳입니다. 파리Paris 라는 도시 이름도 파리지 부족의 이름에서 따온 것이죠. 하지만 시간이 지나면서 점차 인구가 증가했고, 섬 안에서만 생활할 수가 없어 섬 밖으로 도시가 확장됩니다.

세월이 흘러 1066년 프랑스 노르망디 공작이었던 윌리엄 1세 Guillaume le Conquérant 가 영국을 정벌하고 노르만 왕조를 세우며 영국 왕

위에 올랐습니다. 이 사건 이후 프랑스 내 많은 지역이 영국 소유로 넘어가기 시작하면서 프랑스는 위협을 느끼기 시작했고, 12세기 말 필립 오귀스트Philippe Auguste, 1165~1223 왕은 영국군의 공격에 대비해 탑과 2개의 건물을 갖춘 성곽으로 둘러싸인 원형 주루를 건설했습니다. 이것이 루브르의 시작입니다.

　루브르Louvre 라는 이름의 기원에 대한 가설은 여러 가지입니다. 게르만족어로 감시탑tour de guet 을 뜻하는 '로에버'Lower 에서 유래했다는 이야기가 있고, 루브르 박물관 측에서는 박물관 자리의 예전 지역 이름인 '루파라'Lupara 에서 기원했다고 보고 있습니다. 이곳은 예전에 늑대Loup 가 많이 살던 숲이었고, 늑대 사냥을 위해 세운 '루파라'라는 탑이 있던 곳이라 생긴 지역명이라고 합니다. 또한 '작품'이라는 뜻의 프랑스어 '외브르'oeuvre 에서 유래했다는 가설도 있습니다. 제 생각에는 마지막 가설이 가장 신빙성이 높아 보입니다. 오늘날 우리가 루브르를 방문하는 이유는 수많은 명작을 직접 보기 위해서이니까요.

언제부터 박물관이 된 걸까?

루브르 박물관은 프랑스 혁명의 격동기인 1793년 8월 10일 중앙 예술 박물관으로 공식 개관했습니다. 오래전부터 계획된 일이었죠. 16세

기 프랑스 르네상스의 아버지라는 별명을 가진 프랑수아François 1세는 루브르를 수도에 걸맞은 궁전으로 만들었습니다. 이후 샤를 9세는 센강 쪽에 프티 갤러리Petite Galerie를, 앙리 4세와 그의 아들 루이 13세는 그랑 갤러리Grand Galerie를 만들었죠. 루브르는 당대 최고의 예술가였던 니콜라 푸생Nicolas Poussin과 자크 르메르시에Jacques lemercier 등을 통해 중세의 모습을 벗어 던지고 화려한 장식과 작품들로 단장하며 빛을 발하기 시작했습니다.

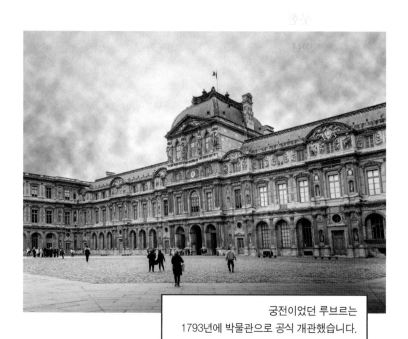

궁전이었던 루브르는
1793년에 박물관으로 공식 개관했습니다.

하지만 루이 14세가 자신의 궁전인 베르사유Château de Versaille에 사로잡혀 1678년 파리를 떠났고, 왕에게 버림받은 루브르의 일부는 지붕도 없는 미완성 상태로 다양한 작업장 및 숙소로 사용되고, 다양한 인종의 예술가들이 살아가는 장소로 변했습니다.

그러다 1776년 루이 16세 때 왕실의 유물을 분류 및 정리하고 복원하기 시작했으며, 다른 나라에서 획득해온 유물들을 보충해나가면서 박물관으로서 초석을 다졌습니다. 1793년 중앙 예술 박물관으로 처음 문을 연 이후부터 현재까지 그리스, 로마, 이집트의 수많은 고미술품을 비롯한 끝없는 작품 기증과 구입으로 컬렉션이 매우 풍부해졌습니다. 1981년에 방문자들의 쾌적한 관람을 위해 대대적인 보수를 진행했고, 1989년에 중국계 미국인 건축가 이오 밍 페이Ieoh Ming Pei의 설계로 루브르의 상징이라 할 수 있는 유리 피라미드를 만들며 현재의 모습에 다다랐습니다.

루브르 박물관은 현재 약 60만 점의 작품을 소장하고 있으며, 약 3만 5000점의 작품을 일정 기간 교대로 전시하고 있습니다. 작품 한 점을 1분씩만 보아도 2개월이 넘는 시간이 걸린다고 말할 정도로 고대부터 18세기까지 5000년이 넘는 방대한 역사를 품고 있죠. 900년 역사와 함께 형성된 박물관 건물 자체도 최고의 걸작입니다.

루브르에서 꼭 봐야 할 작품은?

루브르 박물관을 방문한 관람객들이 그곳 직원에게 가장 많이 하는 질문이 있습니다.

"모나리자는 어디에 있나요?"

당연히 레오나르도 다빈치Leonardo da Vinci의 〈모나리자〉La Joconde 를 빼놓고 루브르를 말할 수는 없을 것입니다. 하지만 루브르에는 〈모나리자〉 외에도 주옥같은 작품이 셀 수 없이 많습니다. 이 책에 담고 싶은 작품도 너무나 많지만 모두 담을 수는 없으므로, 루브르 박물관

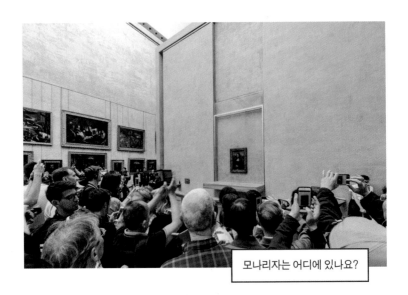

모나리자는 어디에 있나요?

측과 세계 여러 나라 미술 석·박사들이 많이 언급하고 중요시 여기는 작품들을 최대한 꼽아서 소개해보겠습니다.

루브르에 들어가기 전에!

여러분이 루브르 박물관에 직접 방문한다면(빠른 시일 내에 갈 수 있게 되기를 바라며) 기억해두었으면 하는 팁을 몇 가지 말씀드리겠습니다.

1 _____ 예약

2018년 기준, 루브르 방문객 숫자는 1020만 명으로 드디어 1000만 명을 돌파했습니다. 이는 뉴욕의 메트로폴리탄관(736만 명), 이탈리아 바티칸 박물관(675만 명), 런던의 영국 박물관(586만 명)보다 훨씬 많은 숫자입니다. 루브르가 세상 모든 박물관 중에서 가장 사랑받고 있다는 것을 알 수 있죠. 사정이 이렇다 보니 방문할 때 짐 검사를 받기 위해 몇 시간이고 기다려야 할 때도 있습니다. 이런 불편함을 피하려면 미리 예약하는 것이 좋습니다. 방법은 간단합니다. 루브르 박물관 홈페이지(https://www.ticketlouvre.fr)에 접속해 개인 방문을 클릭하고 원하는 날짜와 시간을 설정한 다음 결제하면 됩니다. 티켓을 출력해 유리 피라미드가 아닌 지하로 내려가면 거꾸로 만든 피라미드

유리 피라미드에 있는 입구가 중앙 입구이며,
피라미드 아래는 나폴레옹홀입니다.

쪽에 입구가 있는데, 이곳으로 좀 더 빠르게 입장할 수 있습니다.

2 _____ 짐 보관

여행자들은 짐을 한가득 들고 다니기 마련이죠. 이런 무거운 짐
과 겨울철 두꺼운 외투 등은 작품에 집중하기 어렵게 하는 요인입니
다. 대형 유리 피라미드 아래쪽에 소지품을 안전하게 보관할 수 있는
곳Vestiaires et consignes이 있으니 꼭 기억하세요.

3 _____ 화장실

워낙 방대한 곳이라 그때그때 화장실 찾는 일도 쉽지 않습니다. 입장 전에 꼭 화장실을 들러야 마음 편히 작품을 감상할 수 있습니다.

4 _____ 물

일단 입장하면 물을 살 곳이 없습니다. 미리 물을 준비해가면 좋습니다. 입장하기 전 로커 룸 옆에서도 살 수 있으니 참고하세요.

5 _____ 소지품 주의

박물관 안에도 소매치기가 있으니 소지품을 조심하세요.

박물관의 작품 배치

루브르 박물관은 리슐리외Richelieu관, 쉴리Sully관, 드농Denon관으로 나뉘어 있습니다. 세 관의 이름은 현재 루브르 박물관이 존재할 수 있도록 노력한 인물들의 이름입니다. 드농Denon, 1747~1825은 나폴레옹 1세 시절 전리품들을 관리하며 루브르의 초대 관장으로 일한 인물이고, 쉴리Sully, 1559~1641는 앙리 4세 때, 리슐리외Richelieu, 1585~1642는 루이 13세 때 저명한 정치가였습니다. 그들의 수완으로 많은 예술 작품이 프랑

홈페이지에서 예약하고 역피라미드가 있는 지하 입구로 가면
빠르게 입장할 수 있습니다.

스에서 탄생하고 모일 수 있었습니다.

리슐리외Richelieu관에서는 고대 메소포타미아의 유물들과 더불
어 18세기 프랑스 조각, 17세기 북유럽 회화, 나폴레옹 3세의 화려한

아파트 모습을 볼 수 있으며, 쉴리Sully관에서는 스핑크스와 이집트의 고미술품들, 프랑스 회화를 볼 수 있습니다. 그리고 가장 많은 사람이 방문하는 드농Denon관은 고대 그리스 조각들과 중세부터 르네상스, 바로크, 신고전주의, 낭만주의 작품까지 볼 수 있습니다. 이 책에서는 리슐리외관에서 쉴리관, 드농관으로 옮겨가는 코스로 작품을 만나보 겠습니다.

Richelieu
리슐리외관

장 르 봉의 초상

에베 일세 2세의 조각상

다이아몬드 에이스 사기꾼

사자의 서

건초 만들기 플랑드르의 여름

엘리자베트

Denon

드농관

키테라 섬으로의 순례

나케

모나리자

성모와 아기 예수

밀로의 비너스

민중을 이끄는 자유의 여신

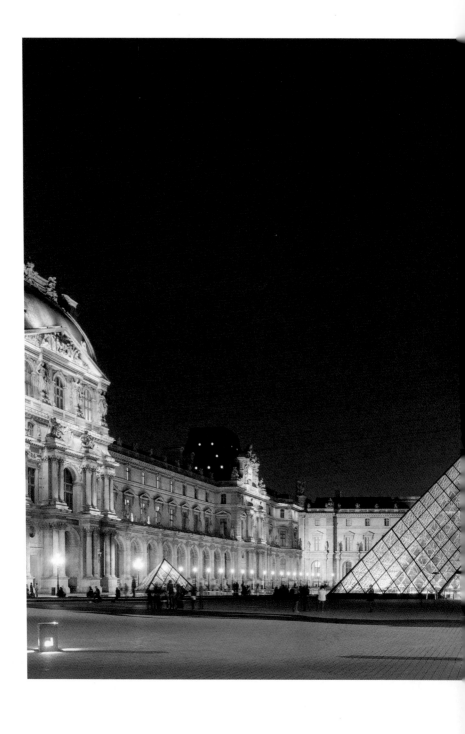

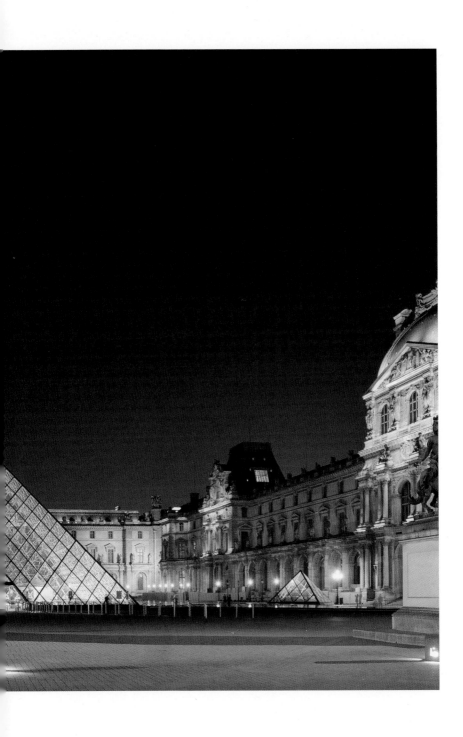

Richelieu

Sully

Denon

Richelieu

리슐리외관

리슐리외**Richelieu**는 알렉상드르 뒤마**Alexandre Dumas**의 《삼총사》**Les Trois Mousquetaires**
에 냉혹한 악당으로 등장하지만, 프랑스 역사상 가장 유능했던 정치가이기도 합니다. 루이
14세의 절대왕정을 사실상 확립한 인물로, 프랑스의 영광이 꽃을 피우고 빛을 발할 수 있게
만든 그를 기념하기 위해 명명된 관입니다.

이곳은 오랜 시간 동안 프랑스 재무부 공간으로 사용되다 그랜드 루브르**Grand Louvre** 프로
젝트 때 박물관으로 개축되었습니다. 가장 오래된 문명이자 <함무라비 법전>으로 잘 알려
진 메소포타미아**Mésopotamie**의 동양 유물부터 바로크**Baroque**의 거장 루벤스, 렘브란트를
포함한 17세기 플랑드르**Flandre** 회화 및 프랑스 조각, 베르사유궁전을 모티프로 만든 나폴
레옹 3세의 화려한 아파트까지도 만나볼 수 있습니다.

루브르 박물관에서 관람객들의 발길이 가장 적어 여유롭게 작품을 관람할 수 있는, 가장 박
물관다운 모습을 볼 수 있는 곳이기도 합니다.

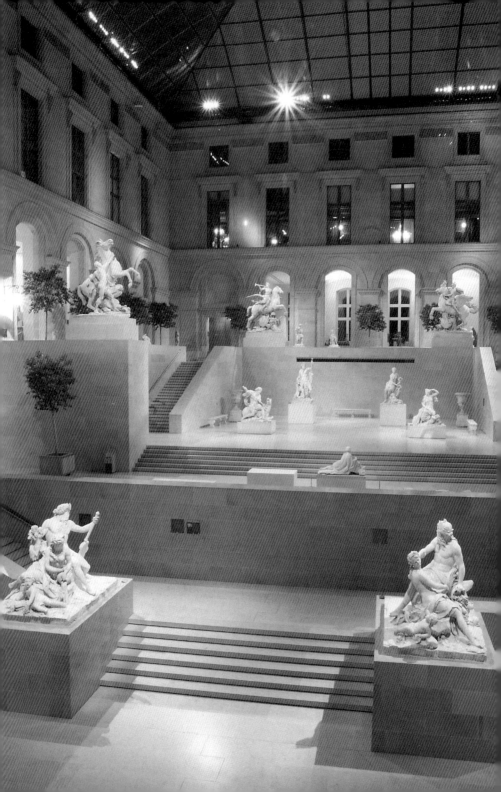

세계 최초의
문자와 문명

우리가 지금으로부터 약 5000년 전에 벌어진 일들과 당시의 생활상을 비롯한 여러 이야기를 알 수 있는 이유는 무엇일까요? 바로 문자가 발명되면서 기록으로 남겨졌기 때문입니다. 문자는 처음에는 글자라기보다 그림의 형태에 가까웠습니다.

〈설형문자 전의 고대 서판〉에는 세계 최초로 알려진 그림문자가 새겨져 있습니다. 칸이 나뉘어 있고, 손 모양과 갈고리 그리고 나무 같은 모습도 표현되어 있습니다. 이것은 당시 식료품과 직물, 가축의 출입 및 인력 이동에 관한 내용으로 정확히 언제 제작되었는지는 알 수 없습니다. 다만 1920년대 말 이후 약 5000개의 점토판, 돌판 들과 함께 고대 메소포타미아 문명이 꽃피웠던 현재 이라크 쪽에서 발견

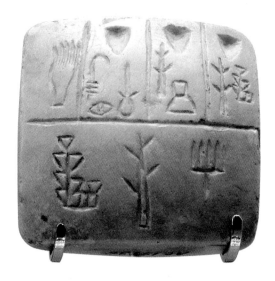

〈설형문자 전의 고대 서판〉

기원전 3300년경 | 4.3×4.5×2.4cm

되면서, 기원전 3300년 이전의 것이라 추정하고 있습니다. 이 점토판
이 전시된 유리통 안에는 각각의 그림문자가 나타내는 의미들도 설명
되어 있습니다. 발 모양은 '가다'라는 뜻이고, 새와 알 모양이 함께 표
현된 것은 '출산', 갈대 같은 모양은 '밀'을 나타내며, 힘을 나타내는 쟁
기와 집 모양이 함께 표현된 것은 '궁전'을 의미합니다. 난해해 보이는
모양들이지만 아이들이 그림을 그릴 때 단순하게 표현하는 것처럼 생
각한다면 어느 정도 유추가 가능하며, 어렵게 보이는 표식들이 한결

재미있게 느껴집니다.

하지만 이런 그림문자들은 그리는 사람마다 형태가 달라지기 쉬워 해석이 모호해질 수 있었죠. 그래서 그림보다는 획일적이고 체계화된 사회적 약속이 필요해졌습니다. 그렇게 해서 만들어진 세계 최초의 문자가 바로 쐐기문자입니다. 설형문자라고도 하는데, 문설주 설楔에 모양 형形자를 씁니다. 설楔은 물건들의 사이를 벌릴 때 쓰는 물건인 쐐기를 뜻하는 것으로, 글자의 모양이 쐐기와 닮았다 하여 쐐기문자라고 하는 것입니다. 쐐기문자는 주변에서 쉽게 찾을 수 있는 재료인 젖은 점토 위에 갈대로 꾹꾹 눌러 쓴 다음 말려 완성시켰습니다. 우리는 〈구데아 사원 건립을 기념하는 설형문자의 서판〉 속 문자를 직접 읽을 수 없지만, 여러 학자의 노력으로 해석은 가능해졌습니다. 이는 기독교의 성서보다 더 앞선 시기의 이야기들이었고, 이를 통해 바빌로니아, 히타이트, 페르시아, 페니키아 등 고대의 신비로움이 베일을 벗게 된 것입니다.

쐐기문자를 사용한 메소포타미아Mésopotamie 문명은 지금의 이라크 지역에서 발생한 세계 최초의 문명입니다. 고대 그리스어로 '메소'는 중간, '포타미아'는 강이라는 뜻으로, 유프라테스강과 티그리스강 사이에서 탄생한 문명이라고 하여 '메소포타미아'라고 하는 것이죠. 기름진 땅의 혜택으로 농작물은 넘쳐났고, 다른 지역과 교역이 시작되면서 상업 또한 발전했습니다. 그렇다 보니 사람들이 숫자에 밝아

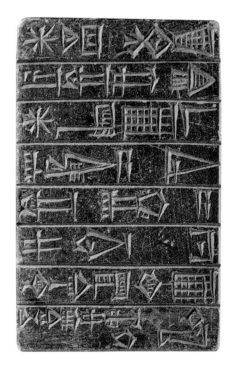

〈구데아 사원 건립을 기념하는 설형문자의 서판〉

기원전 2100년경 | 높이 15cm

지면서 60진법을 사용했습니다. 우리는 지금도 시계에서 60진법을
사용하고 있죠. 60진법에 따른 공간 분할에서 360도의 원이 생겨났
고, 달의 모양을 기준으로 만든 태음력을 사용하면서 달의 주기에 따
라 360일이 1년이라는 개념도 만들었습니다. 또한 바퀴를 만들어 손

쉽게 물건을 실어 나를 정도로 수학과 과학 그리고 기술력까지 발전해 인류 발전에 큰 기틀을 마련한 문명입니다.

✛ 가이드 노트

박물관에 가면 수많은 글씨가 적힌 작은 돌멩이들이 전시된 것을 볼 수 있습니다. 모르고 보면 그저 오래된 돌멩이를 전시한 거 아닌가 생각할 수 있지만, 돌멩이 하나하나에 적힌 짧은 문장 혹은 단어들은 수천 년 전 어느 지역과 어느 지역이 무역을 했고, 그로 인해 지역 간 관계가 어떻게 형성되었는지 등 많은 이야기를 알아낼 수 있는 중요한 단초가 되었습니다. 읽을 수는 없지만 약 5000년 전 지구에 살았던 사람들의 손길을 살펴보는 것만으로도 무척 감동적인 관람이 될 것입니다.

미소를 담은
최초의 조각

4000년의 시간을 뛰어넘어 우리에게 미소를 건네는 조각이 있습니다. 지금의 시리아 동부 지역의 고대 도시 마리Mari에서 1934년 프랑스의 고고학자 앙드레 파로André Parrot 가 발굴한 것입니다.

마리Mari 는 바빌로니아 왕국에 의해 멸망하기 전까지 메소포타미아 역사상 가장 중요한 수도 역할을 한, 기원전 2600~2300년경 만든 원형 성벽에 둘러싸인 도시였습니다. 유프라테스강이 흐르는 도시 중심에는 왕궁을 건설하고 도시의 서쪽 끝에는 이슈타르Ishtar 여신을 위한 신전을 지었습니다.

이슈타르는 바빌로니아의 신화에 나오는 사랑과 미, 풍요와 다산, 전쟁의 여신으로 메소포타미아 지역에서 널리 알려진 여성 수호

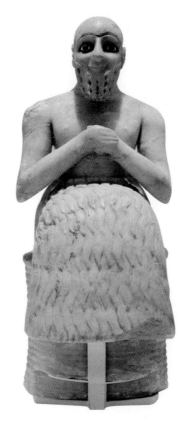

〈마리의 감독관 에비 일 2세의 조각상〉

기원전 2400년경 | 52.5×20.6×30cm | 설화석고, 청금석

신이었습니다. 이 조각은 바로 그 이슈타르 신전에서 발견된 것으로, '에비 일'Ebih-II 이라는 감독관의 모습입니다. 조각의 주인공이 에비 일

이라는 것은 어깨 뒤쪽에 쓰인 문구를 통해 명확하게 알 수 있습니다.

"통치자 에비 일 조각상은 이슈타르 비릴Ishtar Virile을 위해 만든 것이다."

에비 일 조각상의 주된 재료는 설화석고이며, 가장 중요하게 쓰인 재료는 눈동자를 표현한 청금석입니다. 청금석은 당시 세계에서 유일하게 지금의 아프가니스탄 지역에서만 채석되던 파란색 돌입니다. 그만큼 귀해서 가격이 상당히 비쌌죠. 설화석고에 청금석까지 사용한 것으로 보아 에비 일의 신분이 꽤 높았다는 것을 알 수 있습니다.

〈마리의 감독관 에비 일 2세의 조각상〉의 어깨 뒤쪽 부분

그리고 메소포타미아인들이 지금의 아프가니스탄 지역까지 오가며 무역을 했다는 중요한 사실도 포함하고 있습니다.

조각의 모습을 하나하나 살펴보면, 에비 일은 당시의 관행대로 머리를 깎았고 수염은 잘 다듬었습니다. 상체는 아무것도 걸치지 않은 채 긴 스커트를 입고 있는데, 이것은 일반적인 스커트가 아닌 의례용으로 입었던 카우나케스Kaunakes라는 것으로 양털을 여러 층으로 늘어뜨려 만든 복식의 한 형태입니다.

당시 수메르인은 신분과 성별, 직위를 막론하고 스커트를 입었는데 신분이 높을수록 긴 스커트, 신분이 낮을수록 짧은 스커트를 입었습니다. 이 조각을 보니 문득 무더운 여름날 유럽을 여행할 때 마주치는 여성들의 옷 스타일이 떠올랐습니다. 유럽 여성들은 앞이 깊게 파여 상체가 드러나는 옷은 많이 입고 다니지만 핫팬츠나 미니스커트를 입고 다니는 경우는 많지 않습니다. 이들은 하체가 많이 드러나는 것을 꺼린다고 합니다. 유럽 역사의 뿌리인 중동 지방에서 하체를 가릴수록 신분이 높았던 문화가 전해지면서 우리와는 조금 다른 차이가 생긴 게 아닐까 생각합니다.

+ 가이드 노트

고대 예술 작품 중에는 그리스의 아르카익 양식(archaic, 기원전 8~6세기) 조각들에서 미소를 흔히 찾아볼 수 있습니다. 기교는 뛰어나지 않지만 소박한 멋을 지니고 있죠. 하지만 에비 일 조각상은 이보다 약 2000년 앞서 만든, 세계 최초로 미소를 담은 조각이라고 인정되고 있습니다. 미소는 "불가능 속에서 가능이 솟아오르게 하는 것"(조르주 바타유)이며 "땅 위에 하늘이 잠시 나타나는 것"(크리스티앙 드 바르티야)이라고 이야기하듯, 4000년 전 에비 일의 미소가 하루하루 힘겹지만 노력하며 살고 있는 우리에게 잠시나마 따스함을 안겨줍니다.

세계 최초의
영웅 서사시

여러분은 영웅 하면 가장 먼저 누가 생각나나요? 슈퍼맨? 아이언맨? 원더우먼? 수많은 인물이 있겠지만, 이번에는 이들의 조상이라 할 수 있는 세계 최초 영웅 서사시의 주인공을 만나보겠습니다.

고대 근동, 중동 지방의 문명은 오랜 시간 망각되었다가 19세기 들어 문명의 뿌리를 찾아보려는 호기심 덕에 발굴되기 시작했습니다. 이 지역에서 최초로 고고학 발굴 작업을 시작한 사람은 프랑스인 폴 에밀 보타Paul-Emile Botta 입니다. 지금의 이라크 북부 지역인 모술Mossoul에서 프랑스 영사로 근무하던 그는 니니베 지역의 유적지를 찾아내고, 1842년 3월에 아시리아의 사르곤 2세 궁전이었던 코르사바드를 발굴합니다. 그가 이 궁전 장식들을 루브르로 옮겨와 루브르에 근

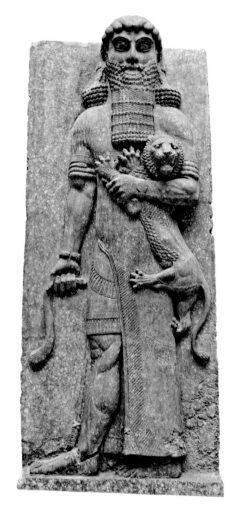

〈사자를 조련하는 영웅〉

기원전 705~721년 | 552×218×63cm | 설화석고

동 예술관이 탄생하게 된 것이죠.

그렇게 가지고 온 유물 중 하나가 높이 5m가 훌쩍 넘는 거대한 석재로 만든 인물 조각입니다. 한 손에는 완전히 제압당해 힘이 빠져 시무룩한 표정을 짓고 있는 사자, 다른 한 손에는 사자를 제압할 때 사용한 듯한 무기가 들려 있습니다.

이 인물은 '길가메시Gilgamesh'입니다. 메소포타미아 신화 속 인물이기도 하지만 기원전 2600여 년경 우르크Uruk라는 고대 왕국을 통치한 실존 인물이기도 합니다. 신화 속에서 그는 엄청난 힘을 가진 위압적인 폭군으로 우르크 시민들은 신들에게 도움을 청했죠. 이에 창조자인 여신 아루루Aruru는 손을 씻고 진흙을 조금 떼서 사막에 던져 길가메시에게 대항할 수 있는 엔키두Enkidu를 만들었습니다.

이윽고 길가메시와 엔키두의 싸움이 시작되었고, 둘은 서로를 붙잡고 젊은 황소처럼 싸워 문지방이 부서지고 벽이 무너졌습니다. 하지만 오랜 시간 동안 싸움이 지속되면서 도리어 서로를 인정하며 둘도 없는 친구가 되었습니다. 그리고 둘은 함께 일련의 모험을 시작합니다. 태양신 샤마시Shamash의 도움으로 서쪽 삼나무 숲에 살고 있는 불을 뿜는 거인 훔바바를 죽였고, 이 소식을 들은 사랑과 전쟁의 여신 이슈타르가 강인한 길가메시의 모습에 반해 구애를 합니다. 하지만 길가메시는 이슈타르의 결점과 그녀의 모든 연인이 비참한 최후를 맞이했다는 이유로 거절하죠.

이에 화가 난 이슈타르는 아버지인 하늘신 아누Anu를 찾아가 자신을 모욕한 길가메시를 벌할 수 있도록 '구갈라나'(천상의 황소)를 내려달라고 요청하고, 길가메시와 엔키두는 구갈라나와 일전을 벌입니다. 길가메시와 엔키두는 이 싸움에서도 승리를 거두었으며, 이 소식을 듣고 하늘에서 신들의 회의가 열립니다. 하늘신 아누는 훔바바와 구갈라나를 죽인 길가메시와 엔키두 둘 중 하나는 죽어야 한다고 결정했고, 결국 엔키두는 병에 들어 12일 만에 숨을 거두고 맙니다.

길가메시는 친구의 죽음 앞에서 나약해졌으며, 죽음이라는 공포가 그를 불안하게 만들었습니다. 그러던 중 자신의 조상인 우트나피시팀Utnapishtim이 영생을 얻어 세상이 끝날 때까지 살았다는 이야기를 들은 길가메시는 그를 찾아가 영생의 비밀을 알아내기로 결심하고 긴 여행을 떠납니다. 그는 바다의 가장자리에서 이슈타르의 변신인 시두리와 마주칩니다. 그녀는 길가메시에게 이렇게 말을 건넵니다.

"길가메시여, 당신은 어디로 가고 있나요? 당신이 찾고 있는 생명을 당신은 결코 찾지 못할 거예요. 신들이 인간을 창조할 때 죽음을 인간의 몫으로 나누어주고, 생명은 그들이 채어가 버렸기 때문이죠. 그대 길가메시여, 당신의 배를 가득 채우세요. 밤낮으로 즐거운 일을 만들고 매일 향연을 베푸세요. 밤이나 낮이나 춤과 노래가 울려 퍼지게 하세요. 깨끗한 옷을 입고, 머리와 몸을 씻으세요. 당신이 손안에 품고 있는 아이를 보시고, 당신의 아내가 당신 품 안에서 기뻐하게 하

세요. 이러한 일들만이 인간이 관심을 가져야 할 일이랍니다."

　그러나 길가메시는 영생이라는 이상을 포기하고 현실을 직시하며 사는 것이 인간이 할 수 있는 최선이라는 그녀의 말을 이해하지 못하고 결국 영생을 찾아 우트나피시팀과 대면합니다. 하지만 뚜렷한 해답을 얻지 못하고 발길을 돌리려던 찰나 우트나피시팀이 깊은 땅속 압수Apsu라는 달콤한 물에 가시 많은 풀이 자라는데, 이 풀은 생명체를 다시 젊게 만드는 힘이 있다고 알려줍니다. 길가메시는 목숨을 걸고 힘겹게 풀을 손에 쥡니다. 하지만 집으로 돌아가는 길에 그만 뱀이 풀을 낚아채 먹어버렸고, 자신이 죽음에서 벗어날 수 없음을 인정한 길가메시가 주저앉아 눈물을 흘리며 이야기가 마무리됩니다.

　고대 수메르인들은 인간을 '운명' 또는 '정해진 것'이라는 뜻으로 '남타르'Namtar라고 불렀습니다. 구약성경에서는 인간을 '아담'이라 하는데 '붉은색 흙으로 만들어진'이라는 의미를 담고 있습니다. 즉, 붉은 흙으로 만들어진 인간은 운명에 따라 다시 흙으로 돌아간다는 뜻일 것입니다.

　메소포타미아 신화는 다른 문명의 신화와는 조금 다릅니다. 신화는 주로 인간과 상관없는 신들의 화려하고 영광된 이야기들로 치장되어 있기 마련이지만, 메소포타미아인들은 인간에게 가장 큰 공포의 대상인 '죽음'을 알고 현실을 직시한 사람들이라는 것을 세계 최초의 영웅 서사시인 〈길가메시 서사시〉와 이 조각을 통해 알 수 있습니다.

영생처럼 달콤하기만 하고 헛된 것들을 바라는 우리에게 지금 당장의
행복을 직시하라는 과거 먼 선조들의 교훈은 아닐까요?

+ 가이드 노트

최근 우리나라의 배우 마동석이 할리우드의 마블 영화 〈이터널스〉(Eternals)에 출연하게 되면서 많은 이슈를 일으켰습니다. 극 중 마동석이 맡은 배역의 이름이 길가메시로 바로 〈길가메시 서사시〉에서 따온 것이죠. 초인적인 능력과 불사의 수명을 가지고 토르, 헤라클레스와 맞먹는 영화 속 마동석의 모습을 떠올리며 작품을 본다면 조금 더 즐겁게 감상할 수 있을 것 같습니다.

가장
오래된 법전

누군가가 나에게 피해를 입혀 당한 만큼 되갚아주고 싶을 때 우리는 "눈에는 눈, 이에는 이다!"라는 말을 종종 씁니다. 이 말이 약 4000년 전 법전에 적힌 조항이라는 것을 알고 있나요?

고대 메소포타미아 지역은 농업에 적합해 생활하기가 너무나 좋은 곳이었습니다. 하지만 사방이 탁 트인 평원 지대라는 장점은 주변 다른 도시 국가의 표적이 되기 쉽다는 단점이기도 했습니다. 1000년 여 동안 전쟁이 끊이지 않아 메소포타미아 지방의 강자는 수시로 바뀌었죠. 기원전 1800년경에는 아모리인들이 메소포타미아 전역을 통일하고 바빌로니아 왕국을 세웠습니다.

바빌로니아 왕국은 여섯 번째 왕이 통치할 때 최고 전성기를 누

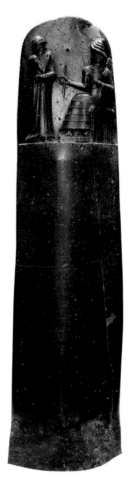

〈함무라비 법전〉

기원전 1792~1750년 | 225×47×79cm | 현무암

렸는데, 그가 바로 함무라비왕이며 그의 업적 중 가장 대표적인 것이 기원전 18세기경에 만든 〈함무라비 법전〉Code de Hammurabi, roi de Babylone 입니다. 이것은 지금의 이란 서남부, 걸프 지역 북쪽에 있는 고대 도시 수스Suse 라는 곳에서 1902년 프랑스-이란 합동 발굴 팀이 발견했습니다. 현무암, 섬록암으로 만든 이 법전은 높이가 2.25m이고 총 282개의 조항으로 이루어져 있으며, 대부분 상업, 농업, 행정법 등 일상생활의 문제와 밀접한 관련이 있고, 현존하는 가장 오래된 문자로 기록된 성문 법전 중 하나입니다. 대부분 학창 시절에 세상에서 가장 오래된 성문 법전이라고 배웠겠지만, 1952년에 발견된 〈우르남무 법전〉Code d'Ur-Nammu 에 그 타이틀은 빼앗겼습니다.

법전의 최상층을 보면 두 인물이 조각되어 있는데, 왼쪽에 있는 사람이 함무라비입니다. 보통 메소포타미아 예술에 인물들이 등장할 때 힘, 권력, 계급이 더 높음을 나타낸 수단 중 하나가 인물을 더 크게 표현하는 것이었습니다. 그렇다면 두 인물 중 누가 계급이 높을까요?

바로 오른쪽에 있는 인물입니다. 의자에 앉아 있는데도 왼쪽의 함무라비와 키가 동일하니 일어서면 키가 더 크겠죠? 그는 함무라비왕보다 높은 위치에 있는 태양신, 정의의 신인 샤마시입니다. 그가 신이라는 것을 알 수 있는 또 다른 이유는 신성의 상징인 소의 뿔로 만든 왕관을 쓰고 있으며, 어깨에서 2개의 불꽃이 솟아오르고 있기 때문입니다.

샤마시가 함무라비에게 왕의 상징으로 간주되는 반지와 지팡이를 건네주는 모습을 조각한 것입니다. 그리고 비문은 신이 앉아 있는 자리 아래에서 시작되는데, 위에서부터 아래로 오른쪽에서 왼쪽으로 읽어야 합니다. 법전에 적힌 수많은 조항 중 앞에서 말한 유명한 금언이 된 조항은 법전비 뒤편에 있는 196조입니다.

"만약 어떤 이가 다른 이의 눈을 뽑는다면, 그의 눈도 뽑아내도록 하라."

바로 "눈에는 눈, 이에는 이"가 여기에 적혀 있죠. 그럼 또 어떠한 내용들이 법전에 적혀 있는지 조금 더 살펴볼까요?

- 의사가 사람에게 수술 칼로 중한 상처를 만들어(즉, 큰 수술을 하여) 죽게 했거나 수술 칼로 각막을 절개해 눈을 못 쓰게 했으면 그의 손을 자른다.
- 건축업자가 타인의 집을 지을 때 견고하게 짓지 않아 집이 무너져 집주인이 죽었으면 그 건축업자를 죽인다. 그 집의 아들이 죽었으면 건축업자의 아들을 죽인다.
- 만일 누군가가 타인을 고소하고 소송을 제기했으나 사실을 입증하지 못하면 고소인은 처형한다.
- 신전이나 왕궁의 재산을 훔친 자는 처형한다. 장물을 인도받은 자도 처형한다.

오늘을 살아가면서 부당한 모습을 많이 보고 답답한 마음이 들 때가 많아서 그런지, 법전의 몇 개 조항만 보았을 뿐인데도 속이 뻥 뚫리는 듯한 느낌이 들기도 합니다.

이렇게 〈함무라비 법전〉은 동해보복법同害報復法이라 하여 같은 피해에는 같은 방법으로 보복한다는 원시적 잔재가 남아 있는 것으로도 유명합니다. 이는 꼭 가난하고 없는 사람을 보호하기 위한 법이 아니라, 귀족이나 힘 있는 자들의 권력 남용을 제한하는 내용이 담겨 있는 상당히 문명화된 법전이기도 했습니다.

함무라비가 법전을 만든 것은 자신의 영광을 기리기 위한 목적도 있었지만, 많은 사람이 읽고 법률적인 본보기를 접할 수 있도록 하기 위함이었기 때문에 일상어에 가까운 언어로 만들었습니다. 전문적으로 법을 공부하지 않은 사람들은 이해하기 쉽지 않은 현재의 우리 법전보다 오히려 실용적인 면이 두드러집니다.

+가이드 노트　　〈함무라비 법전〉의 영향으로 이후 많은 법전이 편찬됩니다. 고대 로마의 성문법인 12표법을 비롯해 리키니우스 법(기원전 367년), 호르텐시우스 법(기원전 287년), 시간이 흘러 프랑스의 나폴레옹 법전, 일본의 법전 등을 거쳐 우리나라의 법전에도 영향을 미쳤습니다. 즉, 4000여 년 전에 만든 법전이 우리가 살아가는 지금,

그리고 약 8000km나 떨어진 우리나라와도 동떨어져 있지 않은
것입니다.

살아서 준비하는
무덤 장식

〈필립 포의 무덤 조각상〉Tombeau de Philippe Pot은 검은 옷을 입은 8명의 추모자Pleurants가 갑옷을 입고 누워 있는 인물을 어깨로 받쳐 들고 있는 모습입니다. 조각의 주인공은 필립 포Philippe Pot,1423~1493로 부르고뉴 공작 필립 3세와 그의 아들 샤를Charles le Téméraire을 모셨으나 이후 프랑스 왕을 위해 일했습니다. 루이 11세의 신임을 받아 왕과 함께 성 미카엘 기사단의 단원이 되며, 왕자인 샤를 8세의 스승으로 활동했죠.

그는 어린 샤를 8세가 즉위하고 왕의 누이가 섭정할 때, 정치를 장악하려는 누이 안느 드 프랑스 Anne de France, Anne de Beaujeu로 인해 혼란한 정치 상황에서 귀족의 대표로 자신의 생각을 거침없이 내뱉었습

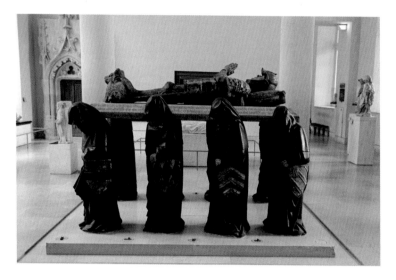

〈필립 포의 무덤 조각상〉
1480~1483년 | 181×260×167cm | 석회석

니다. 그 모습에 주변 사람들로부터 "진실의 입"Bouche de Cicéron이라는
별명으로 불린 그는 샤를 8세가 준비될 때까지 자신의 위치를 지키며
남은 평생을 부르고뉴 판관으로 활동했습니다.

　필립 포는 자신의 무덤을 장식하기 위해 미리 작품을 의뢰했는
데, 아쉽게도 조각가가 누군지는 전해지지 않고 있습니다. 당시 활동
했던 작가 중 비슷한 작품을 만든 앙투안 르 모이투리에Antoine Le Moitu-
rier, 1425~1497가 거론되기도 했지만 이 작품과 질적인 차이가 있어 그의

작품이 아니라는 주장이 설득력을 얻고 있습니다. 현재 필립 포는 시토 수도원L'abbaye de Cîteaux 세례자 요한 소성당La chapelle Saint Jean-Baptiste 안에 안치되어 있으며, 이 조각의 모조품이 필립 포의 과거 영지였던 샤토네프 엉 오수아Châteauneuf-en-Auxois 성에 설치되어 있습니다.

일반적인 무덤 장식은 바닥에 누워 있는 모습으로 표현하는데, 이 작품은 실제 인물 크기로 만들어 추모자들의 어깨에 올린 형태가 독특합니다. 스페인 세비야Seville 대성당의 콜럼버스 무덤 장식과 비교해보면 좋은데, 둘은 형태는 비슷하지만 사용한 소재와 분위기가 다릅니다. 〈필립 포의 무덤 조각상〉은 석회석에 채색한 것으로 사실적인 인물 표현에서 놀라움과 엄숙함이 느껴진다면, 콜럼버스의 무덤 장식은 대리석의 웅장함과 장엄함이 느껴집니다.

필립 포는 눈을 뜨고 부활을 기다리는 모습으로 조각되어 있습니다. 그의 발치에는 동물 조각이 있는데, 부르고뉴 지역을 상징하는 검은 사자라는 의견과 기사의 충성을 뜻하는 강아지라는 의견이 있습니다. 검은 옷을 입은 추모자들은 각자 다른 문장이 그려진 방패를 메고 있고, 필립 포가 입은 갑옷의 어깨에는 또 다른 문장이 새겨져 있습니다. 이는 필립 포의 가문이 자신을 포함해 9개의 작위를 받았다는 것을 나타냅니다.

이 조각은 명망 있는 권력자가 살아 있는 동안 자신의 죽음을 준비한 모습을 짐작하게 합니다. 명예로운 기사로서 자신의 행동에 한

점 부끄러움 없이 살았으며 천국으로 인도될 것이라는 확신을 보여주고 있습니다.

✚ 가이드 노트

살아생전 자신의 삶을 돌아보며 권력의 대리자로서 후대에게 어떤 평가를 바라면서 이 조각을 의뢰했을지 궁금합니다. 가톨릭 신자의 관점에서 보는 죽음과 명예, 필립 포의 떳떳함이 느껴지는 작품입니다.

프랑스 최초의
초상화

14~15세기 프랑스 회화는 19세기 중반에야 주목받기 시작했습니다. 그동안 학자들이 외국유파의 작품으로 여기기도 하고 작품의 가치에 소홀했기 때문입니다. 그러한 작품 중 하나인 〈장 르 봉의 초상〉Jean II le Bon은 프랑스 회화사 최초로 이젤에 올려 그린 그림이며 유럽에서 알려진 최초의 초상화로 그 가치를 더 인정받은 작품입니다.

작품 속 인물은 프랑스의 왕, 장 2세 르 봉Jean II le Bon, 1319~1364입니다. 그는 프랑스 노르망디 공작으로 선대왕 필립 6세가 사망하면서 1350년에 프랑스 왕으로 추대됩니다. 그림을 보면 왕관을 쓰지 않은 모습입니다. 이로 비추어보아 왕위에 오르기 전에 그린 것 아니냐는 이야기도 있었지만, 상단에 고딕체로 적힌 "JEHAN ROY DE

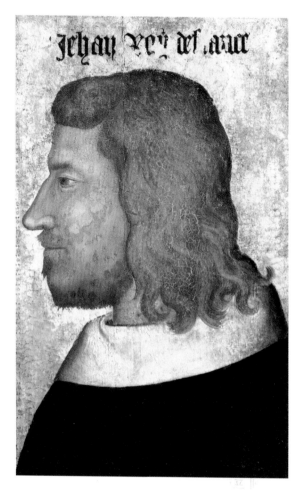

〈장 르 봉의 초상〉

1350년경 | 60×44.50cm | 나무 패널에 템페라 | 1925년 프랑스 국립도서관 판화부 위탁

FRANCE"프랑스의 왕 장이라는 문장으로 무효화됐습니다. 하지만 일부 사람들은 글씨가 똑바로 정렬되지 않고 약간 오른쪽으로 올라간 걸 보면 그림을 그리고 나서 적은 것이며, 그림 속 인물은 정확히 누군지 모른다고도 합니다. 그의 얼굴을 잘 표현한 조각이나 작품이 없기 때문에 비교해볼 수는 없지만, 당시 귀족이나 종교적 인물에게만 사용한 찬란히 빛나는 금색으로 배경을 칠한 것으로 보아 신분이 높았던 인물임은 분명합니다.

장Jean이 이름이고 뒤에 있는 르 봉Le Bon은 별명입니다. 르 봉을 직역하면 '좋은, 유능한'이라는 의미로 그는 선량 왕 장이라고도 불렸습니다. 별명처럼 성품이 좋고 사람들에게 인기가 많았지만 왕으로서는 큰 결점이 하나 있었습니다. 그가 프랑스를 통치할 당시 1337년부터 1453년까지 116년 동안 프랑스와 영국이 벌인 백년 전쟁 중이었는데, 그는 당시 영국에서 군대를 끌고 와 프랑스를 침공한 사령관 흑태자 에드워드와 1356년 9월 푸아티에Poitier 전투에서 큰 참패를 하고 맙니다. 전쟁에서 큰 힘을 못 쓰는 결점이 있었던 것이죠. 더군다나 그는 영국에 포로로 잡혀가면서 프랑스인들에게 큰 혼란을 안겨주었습니다. 영국에 프랑스의 서쪽 땅과 막대한 돈을 주는 조건으로 풀려나지만, 국민들의 세금으로 막대한 돈을 메울 수 없어 자진해서 영국으로 다시 가 그곳에서 죽음을 맞이했습니다. 그래서 장 2세의 별명인 '르 봉'은 그가 유능했기 때문이 아니라 자신이 한 말을 지킨 인물

이라는 의미로 불리게 된 것입니다.

다시 그림을 볼까요? 그는 20대 청년의 모습처럼 보입니다. 오
뚝한 코와 날카로운 콧날, 약간 무거워 보이는 눈꺼풀, 강인해 보이는
턱선, 자라기 시작한 지 얼마 안 돼 보이는 턱수염과 약간 고불거리는
머리카락. 그리고 프랑스의 왕이자 프랑스 교회의 수장으로서 검은색
로브를 입고 있습니다.

그림에서 주목할 점이 한 가지 있습니다. 초상화는 보통 정면의
모습을 그리는데 이 그림은 측면을 그렸습니다. 왜 측면이었을까요?
14세기 초부터 화가들은 인간의 모습을 충실하게 그리고 사실적으로
표현하는 데 관심을 가지기 시작합니다. 하지만 초창기에는 회화의
기술력이 많이 발전하지 못했습니다. 솟아 있는 코, 살짝 들어간 눈꼬
리와 입꼬리 등 얼굴의 정면을 잘 그리기 위해서는 명암법을 비롯해
세밀하게 표현하는 기술이 있어야 하는데 아직은 그렇지 못했던 것이
죠. 그러나 측면으로 그리면 많은 기술 없이도 인물의 특징을 간결하
고 명확하게 표현할 수 있어 초기 초상화는 주로 측면으로 그려졌으
며, 이렇게 정측면으로 그린 것을 '프로파일'profile이라고 합니다.

+ 가이드 노트
시간이 흐르면서 회화의 기술력이 발전합니다. 기술은 한번 만들어지면 점점 가속화되면서 걷잡을 수 없이 성장하는 법이죠. 〈장르 봉의 초상〉이 그려지고 200년이 채 지나지 않아 초상화로는 최고의 경지에 오른 작품 〈모나리자〉가 탄생합니다. 200년 사이에 어떻게 발전을 거듭했는지 앞으로 책에서 다룰 초상화들을 비교해보면 훨씬 더 즐거운 감상이 될 것입니다.

프랑스 르네상스
초기의 초상화

"르네상스 시대를 대표하는 프랑스 화가는 누구입니까?"

프랑스 국가 공인 가이드 자격증 취득을 위해 논문을 발표했을 때, 심사위원들이 저에게 한 질문입니다. 보통 우리는 르네상스의 꽃은 이탈리아 피렌체 지역에서 절정을 맞이했다고 알고 있습니다. 대표적인 화가로는 라파엘로, 다빈치, 미켈란젤로 등이 있죠. 하지만 프랑스는 이탈리아 르네상스의 영향을 받긴 했지만 변방이었기 때문에 대중적으로 잘 알려진 화가가 많지 않습니다. 그러니까 심사위원들은 프랑스의 자부심을 드러내는 질문을 한 것이기도 했습니다. 저는 2명의 화가를 이야기했는데, 장 푸케Jean Fouquet 와 장 클루에 Jean Clouet 였습니다.

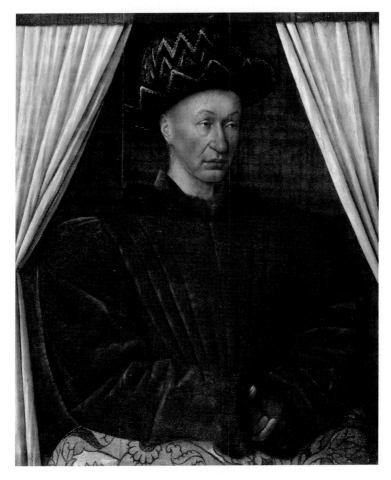

장 푸케, 〈샤를 7세의 초상〉

1445~1450년경 | 85×70cm | 나무 패널에 유채

장 푸케Jean Fouquet, c.1420~c.1480는 프랑스 초기 르네상스를 대표하는 화가지만 명성을 얻지는 못했습니다. 스무 살이 되면서 모든 예술의 중심인 이탈리아로 유학을 떠나 그곳에서 많은 대가를 만나면서 3차원적인 공간감과 원근법 등을 배웠습니다. 피렌체 출신의 건축가 필라레테Filarete가 자신이 집필한 책에 "무엇보다도 사실대로 그림을 그리기로 유명한 푸케가 교황 외젠 4세의 초상화를 그렸다"라고 적은 것을 보면 그의 실력이 얼마나 뛰어났는지를 알 수 있습니다. 프랑스에서 최초로 자화상을 그리기도 했고, 프랑스의 초상화를 발전시킨 인물로도 알려져 있죠.

푸케가 그린 초상화는 당대 이탈리아 화가들과는 다른 차별성이 있습니다. 첫째는 보다 세밀하게 인물과 사물을 표현했다는 점, 둘째는 인물의 측면을 그리지 않고 살짝 몸을 틀어 얼굴이 정면의 4분의 3 정도 보이게끔 그린 점입니다. 이러한 구도를 프랑스에서는 트루아카르trois-quarts, 영어로는 스리쿼터Three-quarter, 동양에서는 칠분상 혹은 팔분상이라 부릅니다. 이런 표현과 구도는 북유럽 회화인 플랑드르 회화에서 영향을 받았죠. 푸케는 자신이 알고 있는 것 이외의 것들을 배우고 받아들이면서 이후 유럽의 중심으로 발돋움하는 프랑스 문화예술의 첫걸음을 떼었습니다.

이런 그의 작품 중 하나가 〈샤를 7세의 초상〉Charles VII입니다. 그림의 주인공이 프랑스의 왕 샤를 7세라는 것을 확신할 수 있는 이유

는 액자틀에 이름이 적혀 있기 때문입니다.

LE TRES VICTORIEUX ROY DE FRANCE(상단)

CHARLES SEPTIESME DE CE NOM(하단)

(가장 위용에 찬 프랑스의 왕 샤를 7세)

샤를 7세는 프랑스의 구국 영웅 잔 다르크와 함께 백년 전쟁에서 영국을 몰아내 승리의 왕이라고도 불립니다. 그러한 그가 그림 속에서 의자에 앉아 두 손을 모으고 기도하고 있습니다. 손은 멋지게 수놓인 푹신한 쿠션 위에 놓여 있고, 15세기 중반 유행한 어깨가 볼록한 빨간색 모피 외투를 입고 있습니다. 여기에 금실 패턴으로 장식한 세련된 파란색 모자를 쓰고 새하얀 커튼 사이에 앉아 있는 모습이 마치 연극 무대의 주인공처럼 보입니다.

하지만 표정은 기력 없이 지쳐 보입니다. 이 모습을 보고 프랑스의 예술 사학자 찰스는 "장엄한 통치자의 초상이자 무기력하고 지친 남자의 잊을 수 없는 모습이기도 하다"L'image inoubliable d'un homme veule et las autant que l'effigie majestueuse d'un souverain 라고 이야기했죠. 그는 살해 사건에 연루되어 왕위계승권을 박탈당하기도 했고, 아버지는 정신병에 걸려 일찍 죽음을 맞이했으며, 그 와중에 자신의 부귀영화만을 생각하는 어머니의 배신 등 많은 사건으로 인해 항상 불안한 모습을 보였

는데 그 모든 것이 얼굴 표정에 다 드러났다는 말도 있습니다. 그래서 이 초상화를 본 사람들이 우울한 표정을 보고 샤를 7세라는 것을 알아챘다는 쓸쓸한 이야기도 전해지고 있습니다.

✛ 가이드 노트　〈장 르 봉의 초상〉과 비교해보면 약 100년의 시간만큼이나 많은 차이가 느껴집니다. 초기 르네상스 작품이다 보니 아직까지 완벽한 명암법과 원근법을 볼 수는 없지만 조금 더 편안하고 자연스러워진 구도, 커튼을 통해 나타난 연극적 효과와 원근법, 옷의 주름과 디테일한 표현을 통해 엄청난 발전이 있었다는 것을 알 수 있습니다.

프랑스인이
가장 사랑하는
왕의 초상화

프랑스의 왕 하면 누가 먼저 떠오르나요? 대부분 루이 14세와 나폴레옹 보나파르트를 먼저 떠올릴 것입니다. 하지만 프랑스인들이 가장 사랑하는 왕은 루이 14세도, 나폴레옹도 아닌 바로 이 초상화 속 인물인 프랑수아 Fançois 1세가 손꼽힙니다.

프랑수아 1세는 문화와 예술을 사랑한 왕으로 당시 예술의 꽃을 피웠던 이탈리아를 동경하며, 많은 예술가를 프랑스로 초청했습니다. 그렇게 프랑스로 넘어온 대표적인 예술가 중 하나가 바로 레오나르도 다빈치 Leonardo da Vinci 입니다. 프랑수아 1세는 파리에서 서남쪽으로 약 230km 떨어진 앙부아즈 Amboise 성에 기거하면서 다빈치를 위해 근처에 클로 뤼세 Clos Lucé 라는 성을 마련해주었고, 다빈치는 이곳에서 3년

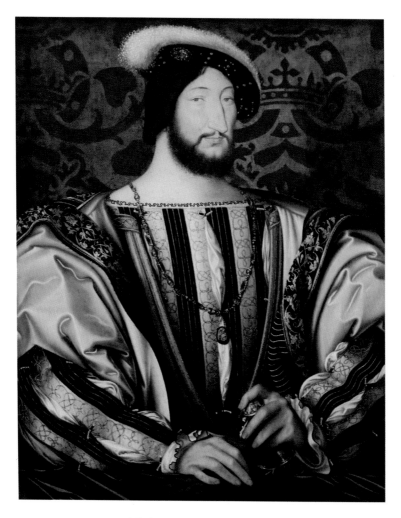

장 클루에, 〈프랑스 왕 프랑수아 1세〉

1530년경 | 96×74cm | 목판에 유채

여를 보내다 생을 마감했습니다. 이는 현재 〈모나리자〉를 비롯한 다빈치의 작품들이 그의 고향인 이탈리아가 아닌 프랑스 파리 루브르 박물관에 걸려 있는 이유이기도 합니다. 이처럼 프랑수아 1세는 프랑스의 르네상스를 이끌었고, 이후 유럽 문화의 중심으로 우뚝 설 수 있도록 발판을 만들었기 때문에 프랑스인들이 가장 사랑하는 왕이 된 것입니다.

〈프랑스 왕 프랑수아 1세〉François 1er, roi de France 는 여느 왕의 초상화와는 다른 점이 하나 있습니다. 보통 초상화 속 왕은 왕의 상징인 왕관을 쓰고 있거나 권력을 상징하는 막대기 또는 화려한 대관식 망토를 걸치고 있는데, 이 그림은 손에 쥐고 있는 힘을 상징하는 칼자루와 빨간색 배경 속 왕관 무늬가 보일 뿐입니다. 그리고 타조 깃털과 보석으로 장식한 세련된 베레모에 화려한 금실 문양들과 최고급 견직물로 만든 이탈리아 스타일의 옷, 특히 정교한 금세공 기법으로 진주와 함께 만든 목걸이가 우리 눈을 사로잡습니다. 그림 속 그의 모습은 위엄 있고 권위적인 왕보다는 당시의 유행과 흐름을 주도해 나갔던 패셔니스타이자 문화와 예술을 사랑한 한 남자의 모습으로 더 비추어지고 있는 것 같습니다. 프랑스 르네상스의 아버지라는 별명을 가진 프랑수아 1세를 가장 멋지게 표현한 초상화가 아닐까 싶습니다.

이 초상화를 그린 화가 장 클루에Jean Clouet, 1480~1541 는 16세기 프랑스에서 가장 뛰어났고 유명했던 프랑스의 초상화 화가로 인정받고

있습니다. 장 푸케Jean Fouquet의 〈샤를 7세의 초상〉과 많이 닮아 있기도 한데, 장 클루에가 장 푸케에게 많은 영향을 받았고, 장 푸케가 그랬듯 장 클루에도 이탈리아 르네상스와 사실적이고 세밀하게 표현한 플랑드르 회화의 영향을 받았기 때문입니다. 장 클루에는 뛰어난 실력으로 명성을 얻었고 이후 이 작품은 프랑스 왕들의 초상화에 공식적인 기준으로 자리 잡게 됩니다.

✛ 가이드 노트 앞서 살펴본 〈장 르 봉의 초상〉과 〈샤를 7세의 초상〉의 가장 큰 차이가 구도라면, 〈샤를 7세의 초상〉과 〈프랑스 왕 프랑수아 1세〉의 가장 큰 차이는 디테일입니다. 구도는 비슷하지만 그림 속에 등장하는 옷과 보석 등의 질감 표현이 얼마나 발전했는지, 명암의 표현이 얼마나 자연스러워졌는지, 그 결과 그림이 전체적으로 얼마나 세밀하고 정밀해지면서 완성도가 높아졌는지를 차근차근 비교해보면 훨씬 즐겁게 그림을 감상할 수 있을 것입니다.

유화의 발견과
플랑드르

파트라슈라는 강아지와 우유를 배달하던 네로를 기억하나요? 〈플랜더스의 개〉라는 만화의 주인공이죠. 일본의 애니메이션으로 우리나라에 들어와 대중적으로 많이 알려졌지만 원작은 영국의 마리아 루이즈 라메Maria Louise Ramé 가 쓴 소설입니다. 여기서 말하는 '플랜더스'는 영어식 발음이고 불어식으로 발음하면 '플랑드르'Flandre 입니다. 플랑드르는 지금의 네덜란드와 벨기에 쪽을 지칭하는 예전 지역명입니다. 이곳은 우리에게 잘 알려지지는 않았으나 회화에서 독자적이고 독특한 화풍이 만들어지고 발전한 지역입니다.

어떤 독특한 점이 있었는지 살펴볼까요? 우선 사용한 물감이 획기적이었습니다. 당시 대중적으로 쓰이던 물감의 재료는 색채가 있는

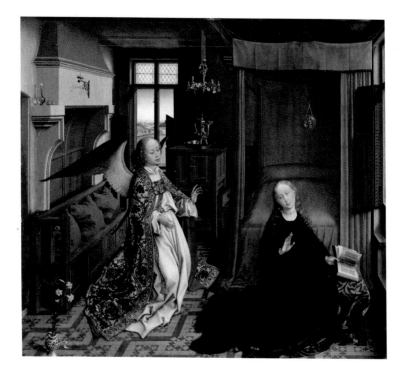

로히어르 판 데르 베이던, 〈성모 영보〉
1435~1440년경 | 86×93cm | 나무 패널에 유채

나무나 식물, 광물 같은 자연 재료 어느 것이든 상관없었습니다. 그것
들을 모아 곱게 갈아서 물감의 안료를 만들고, 이 가루가 느슨하게 풀
어졌다가 칠하고 난 뒤 굳을 수 있도록 용매제, 전색제 역할로 달걀노
른자를 섞었습니다. 이탈리아어로 '섞는다'는 것을 템페라레Temperare

라고 하는데 여기서 착안해 이 기법을 '템페라'Tempera라고 불렀죠.

하지만 이 기법에는 단점이 있었습니다. 공기 중에 노출되면 달걀노른자 때문에 물감이 빠르게 굳어 그림을 수정, 보완하기가 힘들다는 것이었습니다. 게다가 지금은 양계장이 있어 달걀 수급이 수월하지만, 당시는 먹기에도 모자란 달걀을 그림을 그리기 위해 막대한 양을 구하기가 쉽지 않았습니다. 이에 몇몇 화가가 기름을 사용해보았으나 반대로 마르는 시간이 너무 오래 걸렸습니다. 그래서 당시 화가들은 좀 더 저렴한 가격에 적절하게 물감을 굳힐 수 있는 재료를 찾기 위해 끊임없이 연구했습니다.

그 해답을 15세기에 플랑드르 지역에서 활동한 화가 얀 판 에이크Yan van Eyck가 발견합니다. 그는 달걀노른자 대신 테레빈유, 아마씨유 등을 섞어 물감이 적절한 시간에 마를 수 있는 배합을 찾아내 상당히 긍정적인 결과물을 얻었는데, 이것이 바로 유화의 시작입니다. 유화는 템페라화보다 물감 마르는 시간이 길어 수정, 보완하기 좋고 두껍거나 엷게 칠하기가 쉬워 질감을 더욱 잘 표현할 수 있었습니다. 기름이다 보니 광택이 나 더욱 화려해 보이고, 그림을 더욱 세밀하고 정밀하게 그릴 수 있게 되면서 플랑드르 회화만의 독특함이 생겨나게 됩니다.

가브리엘 대천사가 성모에게 다가와 예수의 잉태 소식을 알리고 있는 〈성모 영보〉L'Annonciation를 보면 반짝이는 광택과 선명한 색상이

눈을 사로잡습니다. 부드러운 옷감과 바닥의 타일 그리고 목재로 만든 가구의 질감이 그대로 느껴지며, 세밀하게 표현된 보석들과 천장에 매달려 있는 샹들리에의 모습도 무척 사실적입니다. 이러한 표현이 유화 덕분에 가능해진 것입니다.

또 다른 특징은 그림의 크기가 굉장히 작다는 점입니다. 네덜란드는 나라의 이름이 '낮은 지대'라는 뜻이며 해발고도가 해수면 밑에 위치해 범람하는 바다와 싸우며 살았던 곳입니다. 하지만 플랑드르 사람들은 오히려 이러한 단점을 이용해 도시 곳곳에 수로를 뚫고 배가 드나들 수 있게 만들어 무역을 통해 엄청난 부를 축적하고 번성해 나갔습니다. 그래서 이곳은 귀족보다 상인의 힘이 강력했고, 여기저기 배를 타고 이동하며 살아가는 그들에게 크기가 큰 그림은 오히려 짐이 되었습니다. 그래서 〈브라크 가족의 세 폭 제단화〉와 같이 접어서 가지고 다닐 수 있는 제단화 형태의 그림과 작은 크기의 그림이 많

로히어르 판 데르 베이던, 〈브라크 가족의 세 폭 제단화〉

1450~1452년경 | 41×68cm, 양옆 패널 41×34cm | 나무 패널에 유채

이 발전했습니다.

✚ 가이드 노트 예술 작품은 당시의 시대 상황과 지역, 기후 등에 따라 제각기 개성을 가지고 발전합니다. 플랑드르 회화를 볼 때는 한걸음 앞으로 다가가 작은 크기의 화폭에 얼마나 많은 것이 세밀하고 정밀하게 그려졌는지 살펴보세요.

+ DAY 10 +

세밀함의
끝판왕

"와, 이 화가 정말 미친 거 아니야?"

〈대법관 롤랭과 성모 마리아〉La Vierge et l'Enfant au chancelier Rolin 를
보고 제가 처음 내뱉은 말입니다. 이 그림을 그린 화가는 바로 유화
를 재정립한 얀 판 에이크Yan van Eyck, c.1395~1441 이며 제가 개인적으로
가장 좋아하는 화가입니다. 이 그림은 루브르 투어를 진행할 때 관
람객들이 가장 흥미를 갖고 보는 작품이기도 한데, 높이 66cm, 폭
62cm 크기의 작은 그림 속에 수많은 상징과 의미가 숨어 있으며 소
름 끼칠 정도로 디테일한 표현에 혀를 내두르게 되기 때문입니다.
크고 화려한 작품을 좋아하는 사람도 이 작품을 통해 색다른 감동을
느낄 수 있답니다. 그림을 자세히 살펴볼까요?

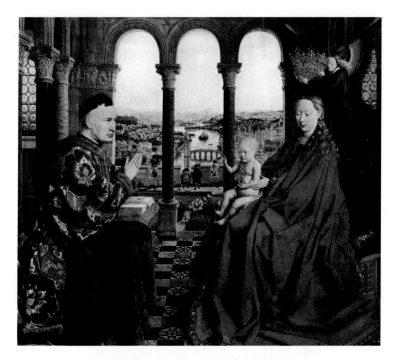

얀 판 에이크, 〈대법관 롤랭과 성모 마리아〉

1434년경 | 66×62cm | 나무 패널에 유채

그림 왼쪽에 무릎을 꿇고 있는 남자는 부르고뉴Bourgogne의 공작 필리프 르 봉Philippe le Bon의 대법관이었던 니콜라 롤랭Nicolas Rolin입니다. 그는 이 그림의 주문자로 두 손을 꼭 모은 채 오른쪽에 있는 성모와 예수를 바라보며 간절히 기도하고 있으며, 아기 예수는 그런 그에

〈대법관 롤랭과 성모 마리아〉 중앙 다리 부분, 아기 예수 뒤쪽 부분

게 축성을 하고 있습니다. 그리고 성모에게 왕관을 씌우려는 천사, 그림 가운데 뒷모습으로 그려진 2명의 인물까지 총 6명이 눈에 들어올 것입니다. 하지만 사실 이 그림에는 수백 명이 그려져 있습니다. 어디에 있는지 보이시나요?

그림 중앙에는 30명이 다리를 건너고 있고 강에 떠 있는 배들 위에는 약 20명이 빼곡하게 그려져 있습니다. 그리고 롤랭 뒤쪽으로 보이는 마을과 아기 예수 뒤쪽으로 보이는 성당에 수십 명이 더 그려져 있습니다. 여기서 놀라운 점은 이 모습을 실제 작품 앞에서도 보기가 힘들다는 것입니다. 워낙 작품이 작아 사람의 눈으로 확인하기가 어렵기 때문이죠. 그래서 관람객들과 함께 돋보기로 그림을 살펴본 적도 있고, 어떤 한 관람객은 그림을 자세히 보기 위해 점점 가까이 다가다가 쓰고 있던 모자로 그림을 살짝 건드린 해프닝도 있었습니다.

놀라운 점은 또 있습니다. 그림을 이렇듯 세밀하게만 그린 것이 아니라 수많은 의미를 지닌 상징들을 의도적으로 작품 속에 배치해놓았다는 것입니다. 그림을 다시 보면 사람들이 마을에서 성당으로 다리를 건너는 모습은 현실 세계에서 천상계로 넘어가는 모습이라 볼 수 있고, 다리의 오른쪽 끝은 절묘하게 아기 예수의 축성의 손짓과 맞물려 있는 것을 확인할 수 있습니다. 이것은 예수를 통하지 않은 자는 절대로 천상계로 갈 수 없다는 기독교의 기본 교리를 나타내고 있죠.

바닥 타일에 여덟 갈래로 뻗어 있는 문양은 예수가 태어날 때 떠

올랐던 별의 모양으로 예수의 탄생을 나타내고 있으며, 아기 예수가 손에 들고 있는 십자가 달린 지구의를 바라보고 있는 성모 마리아의 모습은 훗날 예수가 겪을 시련을 나타냅니다. 그리고 아기 예수가 수의를 상징하는 하얀 천 위에 앉아 있는 모습에서는 훗날 그의 죽음을 느낄 수 있습니다.

롤랭 대법관 머리 위로는 구약성서의 3가지 내용이 조각으로 나타나 있습니다. 좌측부터 아담과 이브의 추방, 카인과 아벨의 살인 사건, 술에 취한 노아의 이야기까지 각각의 조각은 인간의 교만, 시기, 탐식을 상징하고, 다른 기둥의 주두에 표현된 사자는 분노, 기둥에 깔려 찌그러진 토끼는 색욕을 나타냅니다. 이것은 인간의 7대 죄악을 나타내는 것들로 항상 경각심을 가지고 모든 것을 경계하며 살아가야 한다는 교훈을 이야기하고 있는 것이죠.

이처럼 이 그림은 세밀하고 정교한 표현력과 더불어 수많은 상징으로 아직도 미스터리하게 남아 학자들과 많은 사람에게 물음표를 던지고 있습니다. 이 그림을 좋아해 수천 번 살펴본 저는 롤랭 대법관 손 뒤쪽으로 부를 상징하는 공작새가 현실 세계 편에 그려져 있고, 성모 마리아의 미덕을 상징하는 수많은 꽃이 핀 정원 안에는 죽음을 상징하는 까치가 그려져 있는 것을 확인할 수 있었습니다. 이는 죽음은 두려운 존재가 아니라 성모 마리아의 위로와 예수의 축복을 받는 것이라는 메시지가 아닐지 조심스레 추측해봅니다.

+ 가이드 노트 이 작품을 주문한 롤랭은 프랑스 부르고뉴(Bourgogne) 지역을 다스리던 인물입니다. 당시 빈곤과 기근 그리고 전염병 때문에 사람들이 힘들어하자 그는 1443년 가난한 병자들을 돕기 위해 병원을 설립했습니다. 그곳이 현재의 오스피스 드 본(Hospice de Beaune)입니다. 부르고뉴 지역은 세계에서 가장 뛰어난 와인이 생산되는 곳이기도 하죠. 이후 많은 포도밭이 이 병원으로 기증되었고, 이 포도밭들에서 생산된 와인을 매년 11월 셋째 주 주말에 경매를 통해 판매해 병원 유지와 가난한 병자들을 돕는 데 사용하고 있습니다. 그림 속 롤랭 뒤쪽 산등성이가 포도밭으로 보이는 것이 우연은 아닌 것 같습니다.

〈대법관 롤랭과 성모 마리아〉 롤랭 뒤쪽 포도밭과
프랑스 본에 있는 '오스피스 드 본'

이게
종교화라고?

처음 봤을 때는 '돈을 얼마나 많이 벌기에 수많은 금화를 눈앞에 두고도 저렇게 덤덤한 표정을 짓고 있을까?', '너무 물질주의적인 그림 아닌가?'라는 의문이 들었습니다. 하지만 〈대금업자와 그의 아내〉Le Prê-teur et sa femme는 사실 종교적이고 도덕적인 내용을 엄격하게 다루고 있습니다.

　화가 캉탱 메치스Quentin Metsys, 1466~1530는 플랑드르 지역의 안트베르펜Antwerpen이라는 도시에서 활동했으며, 종교적인 그림과 초상화를 잘 그린 플랑드르 회화의 선구자로 불리는 화가입니다. 16세기 초 플랑드르 지역은 유럽의 경제·금융 중심지로 발전합니다. 유럽 남북의 중심이라는 지리적 위치 덕분에 프랑스, 영국, 독일, 포르투갈, 스페인

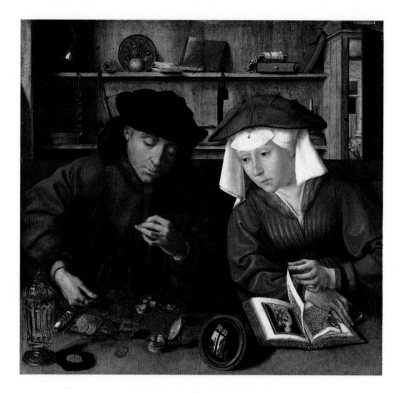

캉탱 메치스, 〈대금업자와 그의 아내〉

1514년 | 70×67cm | 나무 패널에 유채

등지에서 수많은 상인이 드나들었고, 안트베르펜은 이탈리아의 강력한 은행가들이 자리를 잡으면서 유럽 내에서 가장 부유하고 중요한 도시로 성장합니다. 국제 상인협회가 생기고 다양한 화폐가 통용되면

서 환전 및 대출 상점도 많이 생겨나기 시작하죠. 이 그림은 바로 그러한 16세기 안트베르펜의 부를 드러내고 있습니다.

녹색 카펫이 덮인 테이블 뒤로 파란 코트를 입고 녹색 터번을 쓴 남편은 다양한 나라에서 들어온 금화의 무게를 재고, 빨간 옷을 입은 아내는 책을 읽다 말고 남편의 모습을 관찰하고 있습니다. 그런데 두 사람의 모습을 자세히 보면 재미있는 사실을 하나 발견하게 됩니다. 남편의 모습은 그늘 속에 있는 듯 어둡고, 아내의 모습은 그에 비해 선명하게 빛나죠. 어떤 의미가 있는 것일까요?

그림 속 상징물들을 살펴보겠습니다. 남편 앞에는 수많은 금화와 금반지, 진주, 정교하게 만든 크리스털 유리컵이 있습니다. 물질적이고 정욕적이며 쓰고 나면 없어지는 것들입니다. 옆에 놓인 볼록거울은 반사된 창밖의 풍경을 표현함으로써 내부와 외부를 연결하고 있지만 인간의 허영심을 나타내기도 합니다.

뒤쪽 선반에는 과일과 불이 꺼진 양초가 있습니다. 과일은 원죄를 상징하는 것으로 성경 속 아담과 이브가 했던 것처럼 베어 문 흔적은 아직 없지만 결국 죄를 짓게 될 것이고, 불이 꺼진 양초는 곧 죽음으로 다가감을 의미합니다. 하지만 이렇게 부정적인 상징들만 있는 것은 아닙니다.

선반 왼쪽의 물병과 묵주는 성모의 순결을 상징하며, 그 옆의 작은 나무상자는 신성이 숨겨져 있음을 암시합니다. 아내가 보고 있는

책은 신성한 말씀이 적힌 성경이며 성모 마리아와 아기 예수의 모습을 발견할 수 있습니다.

화가는 세상의 모든 물질적인 것은 시간이 지나 죽음을 맞이하면 다 사라지므로 허영심으로 가득 찬 것들은 중요하지 않으며, 우리가 살아가며 오직 믿고 의지해야 할 세상의 진리는 종교라는 것을 남편과 아내를 어둠과 밝음으로 대비함으로써 표현한 것입니다.

+ 가이드 노트

그림은 수많은 기호학과 상징학을 바탕으로 해석됩니다. 하지만 그것이 정답이 아닐 수도 있습니다. 화가가 정확한 답을 내리지 않고 세상을 떠났기 때문이죠. 그러므로 이 그림 또한 각자 나름의 경험과 상상력을 바탕으로 상징들을 해석해 자신만의 의미가 담긴 작품으로 만날 수 있지 않을까요?

북유럽 예술이
특별하게
발전한 이유

16세기 르네상스 예술의 주류를 이끌어가던 이탈리아 그림에는 예수
와 성모 또는 성인들을 그려 종교적인 메시지를 전달하는 성화가 많
았습니다. 하지만 동시대 플랑드르 지역에서는 일반인과 사회의 모습
을 그리고 상징을 통해 종교적인 메시지를 전달하는 새로운 방식의
성화가 발전했습니다. 앞서 감상한 캉탱 메치스의 〈대금업자와 그의
아내〉도 그런 그림 중 하나죠. 마리누스 판 레이메르스바엘Marinus van
Reymerswaele, c.1490~c.1546의 〈고리대금업자〉Les collecteurs d'impôts도 같은 맥
락의 그림입니다.

마리누스는 캉탱 메치스의 환전상을 다룬 그림들에서 영감을 받
았고, 이를 더 발전시켜 같은 주제로 그림을 여럿 그렸습니다. 그중

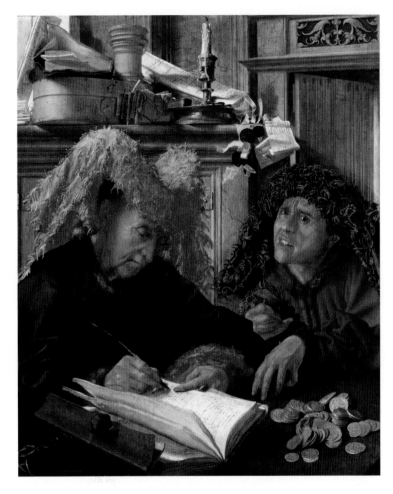

마리누스 판 레이메르스바엘, 〈고리대금업자〉

1540년경 | 94×77cm | 나무 패널에 유채

〈고리대금업자〉는 그가 가장 좋아한 작품입니다. 화려한 모자를 쓴 두 사람이 돈을 두둑이 챙겨와 목록을 작성하고 있습니다. 하지만 돈이 너무 적은 것 아니냐며 오른쪽 남성은 투덜대고 있는 듯하며, 왼쪽 남성은 '또 투덜대고 있네'라고 생각하며 그저 목록을 작성하고 있는 것 같습니다. 그리고 가구 위에 쌓인 종이와 책을 통해 그들이 그간 얼마나 많은 돈을 벌었을지 가늠할 수 있습니다. 하지만 화가는 죽음을 상징하는 불이 꺼진 초를 그려 넣어 물질적인 것들은 죽음 앞에서 무의미한 것일 뿐이니 종교를 더욱 믿고 따라야 한다는 메시지를 전달합니다.

그런데 왜 종교적인 이야기를 직접적으로 그리지 않고 상징을 통해 표현하기 시작했을까요? 이를 이해하기 위해서는 역사적인 사건을 하나 짚고 넘어가야 합니다. 바로 1517년에 시작된 마르틴 루터의 종교개혁입니다. 기독교라는 종교가 개신교Protestante 와 가톨릭Catholic 으로 나뉘게 된 사건이죠.

1506년부터 이탈리아 로마에서 바티칸 대성당(성 베드로 성당)을 짓기 시작했고, 막대한 자금이 필요했기 때문에 교회에서 돈을 벌기 위한 수단으로 면죄부를 팔았습니다. 헌금함에 금화를 넣어 "땡그랑" 소리가 나면 죄를 면제받고 천국에 갈 수 있다는 '천국행 직행열차 티켓'을 교황청에서 판 것입니다. 이 외에도 성직자들의 비리, 차별적인 세금 부과, 교회 내부의 권력 문제 등이 더해져 문제가 심각해지고 골

이 깊어졌습니다.

결국 1517년 10월 31일 마르틴 루터의 주도로 교회의 문제를 비판하는 '95개조 반박문'이 발표되고 종교개혁이 시작되었습니다. 이로 인해 기독교가 개신교와 가톨릭으로 나뉘었고 플랑드르 지역을 포함한 북유럽은 개신교 사람들이, 남쪽 지역은 가톨릭 사람들이 모여 살게 되면서 종교적 색채도 각각 달라졌습니다. 이는 예술에도 영향을 미쳤습니다.

개신교와 가톨릭의 십계명도 다릅니다. 개신교의 십계명 중 1계명과 2계명에는 이렇게 적혀 있습니다.

"너에게는 나 말고 다른 신이 있어서는 안 된다. 너는 위로 하늘에 있는 것이든 아래로 땅 위에 있는 것이든 땅 아래로 물속에 있는 것이든 그 모습을 본뜬 어떤 신상도 만들어서는 안 된다. 너는 그것들에게 경배하거나 그것들을 섬기지 말라."

즉, 신의 모습을 그리거나 만들면 안 된다는 뜻이죠. 그래서 플랑드르 지역에는 성상 파괴령이 내려졌고 그림을 그릴 때도 종교적 인물은 그리지 않았습니다. 대신 화가들은 일상생활 모습 속에 상징물들을 그려 종교적인 메시지를 전달한 것입니다.

✛ 가이드 노트

이슬람도 우상 숭배가 엄격하게 금지되어 있습니다. 그렇다면 그들은 어떻게 예술을 발전시켰을까요? 그들은 현실적인 모습을 그린 북유럽과는 달리 독특한 문양과 기이한 모습을 포함한 추상적이고 장식적인 예술을 발전시켰습니다. 특히 아라비아문자를 바탕으로 하는 캘리그래피가 발전해 문자 자체가 아름다운 작품으로 인정받고 있죠. 이런 아랍풍 분위기를 '아라베스크'(Arabesque)라 부릅니다. 우상 숭배가 금지되면서 북유럽에서는 현실을 정밀하게 그린 그림이 발전했고, 이슬람에서는 아라베스크 양식이 탄생했다는 점을 기억하며 작품을 감상해보세요.

맹목적인
믿음의 위험성

휴대폰을 보면서 횡단보도 신호가 바뀌길 기다리다 옆 사람이 움직여서 같이 한 걸음 내딛었는데 갑자기 자동차의 경적이 크게 들려 깜짝 놀란 경험이 있나요? 순간 짜증이 났지만 확인해보니 횡단보도 신호는 빨간불. 〈맹인이 맹인을 인도하다〉La Parabole des aveugles 는 그런 경험에 딱 맞는 그림이지 않을까 생각합니다.

 그림에는 6명의 인물이 등장합니다. 그들의 얼굴을 자세히 보면 오른쪽의 하늘색 옷을 입은 인물은 눈이 파여 있고 그 뒤를 따르는 인물들은 눈이 먼 상태라는 걸 알 수 있습니다. 그들은 앞을 보지 못하는 맹인들입니다. 벙거지를 쓰고 망토를 두른 복장을 보면 순례자나 나그네 같은데, 서로의 막대기와 어깨를 부여잡고 위태로이 길을 걸어

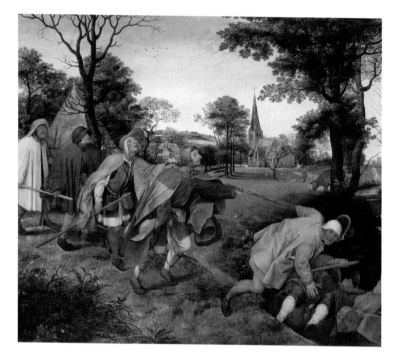

피터르 브뤼헐(大)(?), 〈맹인이 맹인을 인도하다〉

16세기경 | 122×170cm | 나무 패널에 유채

가고 있습니다. 앞을 보지 못하는 사람이 앞을 못 보는 다른 사람을 인도하면 어떻게 될까요?

자신의 몸도 가누기 힘든 상태일 테니 당연히 그 끝은 참담합니다. 선두에 있던 맹인이 구덩이로 떨어지자 뒤따르던 사람도 넘어지

려 하고 있습니다. 화가 났는지 그림을 보고 있는 관람자에게 입에 담기 힘든 욕설을 하고 있는 것 같네요. 하지만 더 안타까운 이들은 뒤따라오고 있는 4명입니다. 자신들에게 닥칠 운명은 전혀 인지하지 못한 채 아슬아슬하게 그저 뒤따르고 있을 뿐이니까요.

그림의 내용은 마태복음 15장 1절부터 20절까지의 이야기를 바탕으로 하고 있습니다. 바리사이와 율법학자 들이 예수를 못마땅하게 여겨 계명을 어기는 모습을 보고 예수는 이렇게 이야기했습니다.

"이 백성이 입술로는 나를 공경하지만 마음은 내게서 멀리 떠나 있다. 그들은 사람의 규정을 교리로 가르치며 나를 헛되이 섬긴다. 그들을 내버려두어라. 그들은 눈먼 이들의 눈먼 인도자이다. 눈먼 이가 눈먼 이를 인도하면 둘 다 구덩이에 빠질 것이다."

그림 중앙에 교회가 있지만 맹인들은 그 존재를 알지 못한 채 자신들끼리 의지하며 세상의 길을 위태로이 걸어가고 있습니다. 그러니까 이 그림에서 맹인은 하느님의 말씀을 모르는 사람들, 교리를 공부하지 않고 맹목적 신앙 행위를 일삼는 무지한 자들을 의미하는 것입니다. 종교에서 무지와 거짓은 둘 다 큰 죄악에 해당합니다. 휴대폰만 보고 있다가 다른 사람의 움직임을 곁눈질로 보고 생각 없이 따라가지 말고 항상 주변을 신중하게 살피고 신호도 직접 확인하고 움직여야 한다는 것, 살아가면서 끊임없는 배움과 겸손이 필요하다는 것을 보여주는 작품입니다.

그런데 이 그림은 종교적인 이야기를 통해 도덕적인 메시지만 던지고 있는 것은 아닙니다. 당시 플랑드르 지역은 스페인 치하에 있었는데, 스페인은 가톨릭 국가로서 플랑드르 지역의 개신교도들을 탄압했습니다. 특히 당시 스페인 왕은 매우 강압적이었는데 그로 인해 사회적 분위기가 흉흉해지고 올바른 목소리를 내지 못하게 되었습니다. 화가는 암울하고 절망적인 분위기 속에서 민족의 아픈 현실을 이해하고 이를 해학적으로 풀어냅니다. 당시 플랑드르를 탄압한 지도층을 6명의 맹인으로 빗대어 표현했으며, 그들이 무지와 무능력으로 시민들을 구렁텅이로 빠뜨리고 있음을 나타낸 것입니다. 참 통쾌한 한 방을 가지고 있죠? 이 그림을 그린 피터르 브뤼헐Pieter Brueghel l'Ancien, 1525~1569은 이렇게 이야기했습니다.

"백성들이여, 희망을 잃지 마라. 절망에서 분연히 일어나 희망을 노래하라. 흑암의 세력은 이제 곧 자취를 감출 것이니…."

+ 가이드 노트 이 작품은 이탈리아 나폴리의 카포디몬테 미술관에 소장된 원작을 모사한 것입니다. 원작은 피터르 브뤼헐이 그렸으나 루브르에서 소장하고 있는 모사작을 그린 사람은 정확하게 확인된 바가 없습니다. 그래서 루브르 공식 사이트에는 화가 이름 뒤에 물음표(?)가 붙어 있습니다. 전체적인 그림의 구도, 인물의 배치, 인물들이

입고 있는 옷 등은 동일하지만 모사작은 원작보다 배경이 훨씬 더 확장되어 하늘도 보이고 날아가는 새들도 보입니다. 또한 원작에서는 교회가 풀 하나 자라지 않고 삭막한 곳에 버려진 것처럼 보이지만, 루브르에 있는 모사작에는 교회 앞에 녹음이 우거져 있고 푸른 잔디 위로 한 남자가 새들에게 모이를 주고 있으며 소들이 개울에서 물을 마시고 있습니다. 교회 관리인처럼 보이는 인물도 있죠. 원작과 달리 모사작은 종교에 대한 비판보다는 서민들의 삶에 좀더 초점을 맞추어 그린 게 아닐까 조심스레 추측해봅니다. 여러분도 두 작품을 비교하면서 자신만의 해석을 만들어보세요.

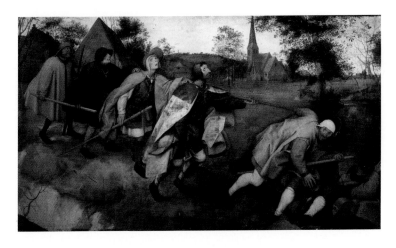

피터르 브뤼헐(大), 〈맹인이 맹인을 인도하다〉
1568년 | 86×154cm | 나무 패널에 유채 | 이탈리아 나폴리, 카포디몬테 미술관

16세기 마당극
한 편

"힘을 내라 절름발이들, 당신들의 인생이 더 나아지길 바란다."
(Courage, estropiés, salut, que vos affaires s'améliorent.)

피터르 브뤼헐Pieter Brueghel l'Ancien, 1525~1569 의 〈걸인들〉Les Mendiants 뒤편
에 적혀 있는 글귀입니다. 얼핏 그림 속 인물들을 비하하는 발언 같지
만 의미를 알고 보면 무릎을 탁 치게 되는 멋진 작품입니다.

　붉은 벽돌 건물 사이 안뜰에서 절름발이 5명이 질서 없이 허둥
지둥하고 있습니다. 저마다 자기가 원하는 방식으로만 움직이려다 보
니 서로 뒤엉켜 이러지도 저러지도 못하는 모습을 볼 수 있죠. 이 장면
은 주현절(1월 6일) 다음 월요일에 연례로 열리던 플랑드르 지역의 코

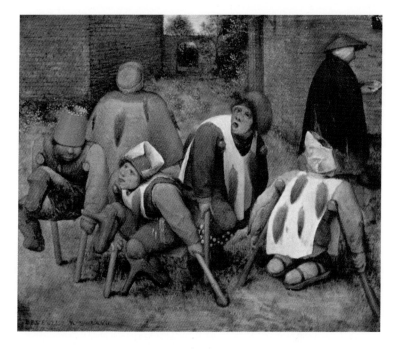

피터르 브뤼헐(大), 〈걸인들〉
1568년경 | 18.5×21.5cm

페르망다그 축제를 표현했다고 전해집니다. 이날 플랑드르 지역에서
는 전통적으로 모든 길드(상인조합)가 휴무에 들어갔고, 평소에는 질
병 확산에 대한 두려움으로 나병 환자들이 집 밖으로 나가는 것을 엄
격히 제한했지만 이날만큼은 자유롭게 다닐 수 있도록 했습니다. 그
들은 도시를 행진하면서 사람들에게 돈을 구걸했고, 길드원들은 가면

을 쓰고 거지 흉내를 내며 집집마다 다니며 음식과 음료를 받아 가난한 집이나 고아원에 기부했습니다.

당시 서양의 그림은 종교적이거나 역사적인 사건을 화려하고 웅장하게, 때론 겸허한 마음이 들도록 그리는 것이 일반적이었습니다. 하지만 피터르 브뤼헐은 보통 사람들의 모습과 생활을 화폭에 그대로 담아내면서 잊힐 수도 있었던 삶의 모습들을 영원히 남겼다는 점에서 의미가 큽니다.

작은 그림 속에 시대상을 풍자하는 강력한 메시지도 담겨 있습니다. 그림 속 인물들의 모자를 살펴볼까요? 맨 왼쪽 원기둥 모양의 빨간색 모자는 주교관主教冠을 상징하며, 군인의 머리 장식과 왕관을 본떠 종이로 만든 모자, 부르주아의 베레모와 농민의 모자도 보입니다. 그들의 옷에는 교활함을 상징하는 여우 꼬리가 붙어 있습니다.(여우 꼬리에 대한 해석은 아직도 정확히 밝혀지지는 않았습니다.) 그리고 어떤 여인이 거지들에게 가장 중요한 돈통을 들고 사라지고 있는데도 아무도 알아채지 못하고 있네요.

이러한 표현들은 자신밖에 모르는 교활하고 무식한 고위층과 거지들의 무지함을 강하게 꼬집고 있어 마냥 웃을 수만은 없는 한 편의 마당극을 보는 듯합니다. 당시 고위층 때문에 아픔을 겪고 있는 일반 시민들에게 그림 뒤편에 적힌 문장과 함께 위로를 전한 그림입니다.

+ 가이드 노트　　성인 남성의 한 뼘 정도 크기밖에 안 되는 정말 작은 작품입니다. 루브르 박물관을 직접 방문해도 너무 작아서 찾기 힘들 정도지요. 크기가 작다 보니 관람자들은 한 발짝 더 가까이 다가갈 수밖에 없고, 그로 인해 그림 속으로 빨려 들어가는 착각마저 듭니다. 여러분도 이들과 함께 행진하며 세상을 노래한다는 상상을 하면서 그림을 보면 어떨까요?

타락으로 가득 찬
배 한 척

"쉽지 않은 그림이겠구나…."

〈광인들의 돛배〉La Nef des fous 를 처음 봤을 때 등장인물들의 행동이 범상치 않고 하나같이 희귀한 동작을 하고 있으며 수많은 상징으로 가득 차 보여 해석이 쉽지 않겠다는 생각이 들었습니다. 하지만 한편으로 쉽지 않으니 알면 더 재미있겠다는 생각도 들면서 묘하게 빠져든 작품이기도 하죠.

화가 히에로니무스 보스Hieronimus Bosch, c.1450~1516 와 관련된 문서는 많이 남겨져 있지 않아 그의 삶과 이야기는 미스터리하게 전해지고 있습니다. 확실한 것은 그는 세상의 아름다움보다는 혼돈과 죄악을 그렸고, 사람들이 그림 속 도덕적 경고의 메시지를 통해 자신의 어

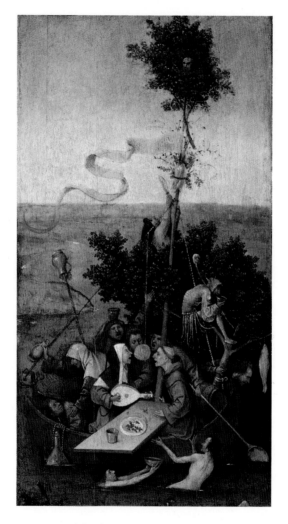

히에로니무스 보스, 〈광인들의 돛배〉

1491년 이후 | 58×32cm | 나무 패널에 유채

리석음과 우둔함을 깨닫고 교화되길 바랐다는 것입니다.

작품을 넓게 보면 시원하게 뻗은 지평선과 하늘이 평화로워 보이지만 반대로 배 안은 북적이는 사람들로 소란스럽기만 합니다. 마치 술에 취한 사람들이 배를 타고 물 위를 떠다니며 큰 소리로 노래를 부르고 있는 듯하죠.

우리의 눈을 먼저 사로잡는 것은 방탕한 배에 어울리지 않는 그림 중앙의 두 인물입니다. 바로 성 클라라회의 수녀와 프란체스코회의 수도사인데, 그들은 매달려 있는 팬케이크를 먹기 위해 입을 벌리고 있습니다. 이는 탐욕을 나타내는 것으로, 종교가 우선시되었던 중세 시대에 탐욕은 인간의 7가지 죄악 중 하나였습니다. 만약 중세 사람들이 최근 유행하는 '먹방'을 본다면 어떤 생각을 할지 궁금합니다.

수녀와 수도사의 모습을 자세히 보면 뭔가 야릇한 감정이 들기도 합니다. 이는 도덕적으로 가장 완벽해야 할 인물들이 타락했음을 보여주는 것으로, 그들을 그림 중앙에 위치시킴으로써 당시 절대적이었던 종교의 이면을 우회적으로 반박하고 있습니다. 이렇듯 술은 적당히 마시면 좋지만 과하면 사람의 정신을 흐리게 하고, 올바르고 도덕적인 사고를 못 하게 하며, 결국 탐욕, 방탕, 폭행 등 많은 죄악을 만들어냅니다.

타락한 수녀와 수도사 뒤에는 2명의 뱃사공이 있습니다. 한 사람은 술에 취해 노 대신 국자를 물에 담그고 있고, 다른 한 사람은 노에

술병을 끼우고 술잔을 머리 위에 올린 채 큰 소리로 노래를 부르고 있습니다.

누워 있는 남자를 술병으로 내려치려는 여자, 얼마나 술을 마셨는지 배 오른쪽에서 구토를 하고 있는 남자도 있네요. 배에는 앞으로 나아가게 하는 돛 대신 어리석음을 의미하는 개암나무가 그려져 있고 그 위로 미치광이를 비유적으로 표현하는 광대가 그려져 있습니다. 광대는 마치 '나도 미쳤지만 저 사람들은 더 미친 것 같다'라고 생각하는 듯 등을 돌린 채 술을 홀짝이는 모습입니다.

칼을 든 남자가 나무를 타고 올라가 잘 구워진 거위를 탐하려 하고 있고, 나무 꼭대기엔 해골인지 부엉이인지 모를 해괴한 모습이 그려져 있습니다. 중세 시대에 해골은 죽음, 부엉이는 무지와 어리석음을 상징하는 것으로, 방탕하고 탐욕적인 모습들이 모두 다 부질없음을 말하고 있습니다.

그런데 이렇게 타락한 광인들로 가득 찬 이 배는 지금 어디로 흘러가고 있는 것일까요? 그림 제목에서 'Nef'는 불어로 '배'를 의미합니다. 교회에서 신자들이 앉는 공간도 'Nef'라고 합니다. 즉, 불안정한 물 위를 안전히 건널 수 있게 만드는 배는 교회를 의미하며, 이 속에 있는 사람은 모두 천국으로 가기를 희망할 것입니다. 하지만 그들은 술에 취해 방탕함에 빠져 있어 이 배의 목적지는 지옥이 될 수도 있습니다. 그들이 다행히 자신의 어리석음과 방탕함을 깨닫는다면 천국으

로 갈 수 있겠죠. 그래서 화가는 마지막으로 관람자에게 이런 질문을 던지고 있는 것 같습니다.

"여러분은 천국으로 가는 배를 타시겠습니까, 지옥으로 가는 배를 타시겠습니까?"

✚ 가이드 노트

히에로니무스 보스는 스페인의 프라도 미술관에 있는 〈쾌락의 정원〉(Le Jardin des d lices)이라는 작품으로 유명합니다. 그의 그림은 지금 보아도 희귀하고 때론 괴기스럽기도 합니다. 염세주의적이고 난해한 그의 작품들은 당시 많은 비판을 받기도 했습니다. 하지만 그의 기발하고 뛰어난 상상력은 초현실주의에 영향을 주었고, 현재는 약 600년의 세월을 앞서간 인물로 평가받고 있죠. '북유럽 상징주의(Symbole) 그림의 보스(boss), 히에로니무스 보스'라고 그를 기억하면서 숨은 이야기들이 가득한 그의 그림을 감상해보세요.

프러포즈할 땐
엉겅퀴를

붉은 모자를 쓰고 간결하면서 세련된 옷을 걸친 잘생긴 한 남자가 있습니다. 손에 엉겅퀴를 들고 몸을 4분의 3 정도 비튼 채 관람자를 매혹적으로 쳐다보고 있습니다. 짙은 검은색 배경은 외모를 돋보이게 하네요. 그가 여러분에게 말을 건넵니다.

"저와 결혼해주시겠습니까?"

〈엉겅퀴를 든 자화상〉Portrait de l'artiste tenant un chardon은 알브레히트 뒤러Albrecht Dürer, 1471~1528가 스물두 살 때 스트라스부르Strasbourg를 여행하며 그린 사화상입니다. 여행 중이니 아름다운 풍경을 그리면 좋을 텐데 자화상을 그린 이유는 무엇일까요? 뒤러는 여행 도중 아버지가 그의 약혼을 성사시켰다는 소식을 전해 들었습니다. 당시에는 정략결

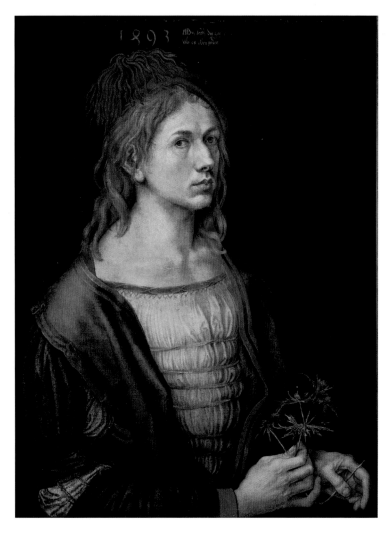

알브레히트 뒤러, 〈엉겅퀴를 든 자화상〉

1493년 | 56×44cm | 캔버스에 붙인 양피지

혼이 일반적이었기 때문에 자신의 의지와 상관없이 일면식도 없는 두 남녀가 갑자기 부부가 되었죠. 지금이라면 상상도 못 할 말도 안 되는 이야기입니다.

얼굴도 모른 채 부부가 된 둘은 서로에 대한 기대감과 불안감이 있었을 것 같습니다. 그래서인지 뒤러는 약혼자 아그네스 프레이Agnès Frey를 배려한 듯 잠시 여행을 멈추고 자신의 모습을 직접 그려 그녀에게 보냈습니다. 한마디로 프러포즈를 위한 자화상이었던 것이죠.

그런데 아름다운 장미나 화려한 꽃이 아니라 메말라 보이고 뾰족뾰족한 풀을 들고 있습니다. 엉겅퀴 혹은 에린지움이란 식물로 이것이 남자의 정절을 상징했기 때문입니다. 또는 예수 그리스도의 가시면류관, 즉 수난을 상징한다고 해석하기도 합니다.

뒤러는 독일 뉘른베르크의 금세공사 아들로 태어났습니다. 그는 어릴 적부터 소묘에 대한 천재성을 보였고, 베네치아로 여러 차례 여행을 다녀오면서 이탈리아 르네상스의 영향을 많이 받은 인물입니다. 그는 특히 이탈리아 화가의 사회적 위치를 부러워했습니다. 당시 독일 화가들은 길드에 소속되어 있었고, 식견이 높지 않은 돈 많은 상인들이나 지방 귀족들을 위해 그림을 그렸기 때문에 항상 많은 시비가 붙어 하루하루를 힘들게 살았습니다. 이탈리아 화가들이 재력가의 든든한 후원을 받으며 거침없이 작품 활동을 해나가는 모습에 그는 자괴감이 들었죠.

그래서 그는 화가로서 더욱 강한 소명감을 가지고 활동을 해나
갑니다. 시간이 지나면서 화가라는 직업적 소명감이 장인을 넘어 거
룩한 성직자의 사명과 같다고 생각, 자신의 이미지를 신의 모습에 투
영해서 표현하기도 했습니다. 그가 스물여덟 살에 그린 자화상을 보
면 자신을 마치 예수의 모습처럼 그린 것을 확인할 수 있습니다.

이 그림에도 역시 예수의 수난을 상징하는 엉겅퀴가 등장하며,
그림 상단에는 그림을 그린 연도 1493년과 더불어 이렇게 적어놓았
습니다.

"나의 일은 위에서(신께서) 정한다."

(My sach die gat / als es oben schtat)

그가 얼마나 강한 소명감을 지녔는지 이 한 문장에서 고스란히
느껴집니다. 어떤 사람들은 약혼 소식을 들은 뒤러가 자신의 뜻이 아
닌 집(위)에서 정해준 대로 결혼해야 하는 복잡한 심정을 나타낸 것
아니냐는 재미있는 해석을 내놓기도 했습니다. 하지만 정말 어떤 마

음을 담아 자화상을 그렸는지는 오직 화가 뒤러만이 알고 있겠지요.

+ 가이드 노트

초상화와 자화상은 고인이 된 사람을 현재로 불러내는 역할만이 아니라 그들을 살아 있게 한다는 공통점이 있습니다. 하지만 차이점이 하나 있죠. 초상화는 화가가 다른 사람을 그린 것이고, 자화상은 화가 자신을 그린 것이라는 점입니다. 그래서 자화상에서는 등장인물의 외면뿐 아니라 내면까지도 깊게 느낄 수 있습니다. 특히 뒤러는 자신의 이미지에 매료된 최초의 예술가로 자화상을 여러 차례 그리면서 그림의 한 장르로 정착시켰습니다. 그래서 〈엉겅퀴를 든 자화상〉이 최초의 독립 자화상 중 하나라고 일컬어지고 있죠. 끊임없는 자신과의 대화를 통해 작품 세계를 넓혀간 뒤러가 어떤 생각으로 무엇을 이야기하려 했는지 궁금해하며 그림 속 그와 교감해보는 건 어떨까요?

프랑스
최고의 화가

'프랑스 왕실 수석 화가', '프랑스의 영광', '프랑스의 라파엘로'라는 별
명을 가진 화가 니콜라 푸생Nicolas Poussin, 1594~1665은 프랑스 노르망디
지역에서 태어났습니다. 하지만 그는 서른 살부터 일흔 한 살의 나이
로 생을 마감하는 날까지 이탈리아 로마에 머물렀습니다. 그렇다면
우리는 그를 프랑스 화가라고 불러야 할까요, 이탈리아 화가라고 불
러야 할까요? 푸생의 마음은 어떨지 모르겠지만 프랑스는 절대 그를
놓칠 수 없었습니다.

　당시 프랑스는 르네상스를 거치며 예술의 꽃을 피운 이탈리아의
그늘에 가려 열등감으로 가득 찬 상태였습니다. 어떻게든 그 한계를
벗어나기 위해 부단히 노력했죠. 그러던 와중에 엄청난 실력으로 로

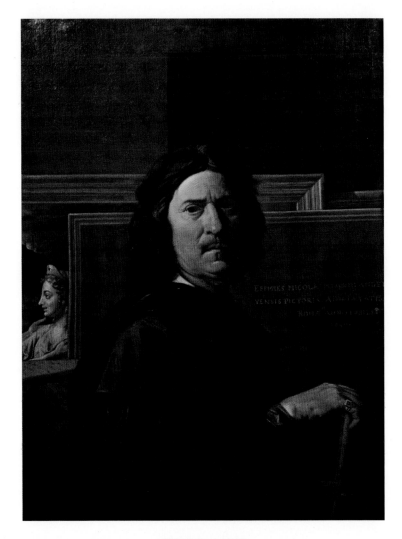

니콜라 푸생, 〈자화상〉

1650년 | 98×74cm | 캔버스에 유채

마에서 이름을 드높인 푸생의 존재는 프랑스로선 하나의 빛줄기였습니다. 그는 당대 유행했던 풍부한 장식과 극적인 공간 표현이 특징인 바로크 양식과는 다르게 그림을 통해 어떤 관념을 표현하고자 한 고전주의 화가였습니다. 이후 프랑스 아카데미가 푸생을 우위에 두면서 "아카데미적이다"라는 말을 "고전적이다"라는 말과 동일시하게 되었습니다. 그 정도로 푸생의 영향력은 대단했고, 지금도 프랑스를 대표하는 화가라고 할 수 있죠.

푸생은 평생 동안 260점 정도의 작품과 400점 정도의 스케치를 남겼지만 자화상은 딱 2점 그렸습니다. 1649년 그가 쉰다섯 살에 그린 첫 번째 자화상은 현재 독일 베를린에 있으며, 그다음 해에 그린 두 번째 자화상은 루브르 박물관에 전시되어 있습니다. 두 번째 자화상은 그와 절친했던 화가 폴 프레아르 드 샹틀루Paul Fréart de Chantelou의 요청으로 그린 것입니다.

〈자화상〉Portrait de l'artiste 속 그는 강렬한 눈빛으로 엄격하고 근엄한 표정을 짓고 있습니다. 고전주의를 표방했던 것처럼 고대 로마 시민이 입던 토가toga 같은 장식 없이 간결한 검은색 옷을 입고 데생 북에 손을 걸친 채 관람자를 바라보고 있죠. 일반적으로 자화상 속 화가의 모습이라면 화폭 앞에서 붓과 팔레트를 들고 있는 모습을 상상하게 됩니다. 하지만 그는 '모든 화가가 똑같은 포즈를 취할 필요는 없지 않은가?'라고 되묻고 있습니다. 뒤쪽에는 여러 그림이 겹쳐 있습니다.

맨 앞쪽 그림에는 라틴어로 "앙들리스Andelys 출신 니콜라스 푸생의 초상, 화가 56세, 로마에서, 1650년 가톨릭 50년 절"이라 적혀 있고, 두 번째 그림에는 한 여인이 그려져 있습니다. 여인은 티아라를 쓰고 있는데 자세히 들여다보면 중앙에 눈이 하나 달려 있고, 화면 밖 미지의 인물과 포옹을 하려는지 손을 뻗고 있고, 화면 밖 인물이 두 팔을 뻗어 그녀를 감싸 안고 있습니다.

18세기 역사가 벨로리Bellori는 그림 속 여인이 회화 자체를 의인화시킨 것이라고 이야기했습니다. 본래 여인의 눈은 세상을 바라보는 눈이며, 티아라 속 눈은 제2의 눈으로 지성의 눈, 회화의 눈을 뜻한다는 것입니다. 즉, 회화는 지적이고 사고를 해야 하는 예술이라 말하고 있으며, 감싸 안으려는 두 팔은 그림에 대한 그의 사랑과 이 그림을 부탁한 친구에 대한 우정을 나타내고 있다는 것입니다. 그리고 푸생이 새끼손가락에 끼고 있는 다이아몬드 반지는 힘과 불변성을 나타내는 것으로, 예수 그리스도를 믿는 신앙의 상징으로 해석되고 있습니다.

단순한 자화상 같지만 여러 의미가 숨겨져 있는 작품입니다. 그는 이렇게 그림을 보는 사람들로 하여금 생각하고 의미들을 유추하게 만듦으로써 회화가 고귀하고 고상한 예술임을 알리려 했습니다. 이는 대화와 토론을 좋아하는 프랑스인의 취향에 딱 들어맞았고, 지금도 그가 사랑받을 수밖에 없는 이유입니다.

+ 가이드 노트

"진솔하게 고백하자면, 나는 이 작업이 무기력하고 큰 행복이 없다. 왜냐하면 28년 동안 초상화를 단 한 번도 그려본 적이 없기 때문이다."(Je confesse ingenument que je suis paresseux a faire cet ouvrage auquel je n'ai pas grand plaisir et peu d'habitude, car il y a vignt-huit ans que je n'ai fait aucun portrait.) _1650년 3월 13일 편지 중.

푸생이 쓴 편지의 내용처럼 그는 이 자화상을 그릴 때 무척이나 애를 먹었다고 합니다. 또한 작가 자신의 모습을 그리는 행위는 허영심을 드러내는 것이기도 해 그에게 잘 맞지 않았죠. 그래서 더욱 그가 진술한 자신의 내면과 외면의 모습을 담아내기 위해 고민에 고민을 거듭하며 탄생시킨 작품입니다. 여러분은 자신의 자화상을 그린다면 어떤 모습으로 어떤 의미들을 숨겨 그리고 싶은가요? 여러분의 자화상을 상상해보며 이 작품을 본다면 그가 원하고 의도했던 바를 조금은 이해할 수 있지 않을까요?

+ DAY 18 +

배운 사람들을
위한 그림

유토피아, 파라다이스, 낙원, 무릉도원, 아르카디아. 동서를 막론하고 예부터 지금까지 누구나 꿈꾸는 이상향을 가리키는 단어입니다. 그런데 이 가운데 실제로 존재하는 곳이 있습니다. 바로 아르카디아Arcadia입니다. 그리스 펠로폰네소스 반도에 위치한 지역인데, 고대 로마의 시인 베르길리우스는 〈목가집〉에서 이곳에 살고 있는 아르카디아인들은 풍요로운 땅에서 평화롭게 양을 치고 인생과 사랑에 관해 노래를 부르며 살아가는 이들이라 표현했습니다. 이후 유럽인들에게 아르카디아는 사랑과 낭만이 가득하고 자연과 완벽한 조화를 이루며 살아가는 목자들의 행복의 땅, 신화의 땅으로 불리며 그들의 이상향이 됩니다. 특히 고대 그리스·로마로의 회귀를 추구했던 르네상스 시대 이

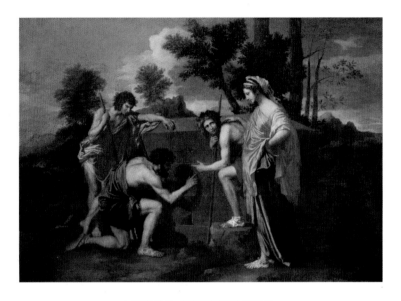

니콜라 푸생, 〈아르카디아의 목동들〉

1638~1640년경 | 85×121cm | 캔버스에 유채

후 많은 예술가가 이를 주제로 다양한 그림을 그렸습니다. 고전을 좋아한 화가 니콜라 푸생Nicolas Poussin, 1594~1665도 예외는 아니었죠.

푸생의 〈아르카디아의 목동들〉Les Bergers d'Arcadie을 볼까요? 푸른 하늘과 초록빛이 가득한 목가적 풍경을 배경으로 3명의 목동과 한 여인이 돌을 쌓아 만든 관 모양의 무덤을 주의 깊게 살펴보는 모습입니다. 목동들은 이런 게 여기 왜 있는지 궁금해하며 신기한 광경에 놀라

면서도 진지한 반응을 보이고 있습니다. 왼쪽의 사내는 힘이 들었는지 무덤에 손을 얹고 몸을 기대어 잠시 휴식을 취하며 관심을 보이고 있고, 가운데 무릎을 꿇은 남자는 돌에 라틴어로 "Et in Arcadia Ego"아르카디아에도 나는 있다라고 적힌 비문을 손가락으로 가리키고 있습니다. 이들은 아르카디아산에서 거칠게 살아가는 목자들이라 라틴어를 읽기 힘들었을 뿐 아니라 해독하기는 더욱 어려웠을 것입니다. 따라서 남자는 마치 읽는 법을 배우는 아이처럼 손가락으로 한 자 한 자 글귀를 짚고 있죠. 그리고 오른쪽의 빨간색 튜닉을 입은 사내는 글귀를 손가락으로 가리키며 이게 무슨 말인지 여인에게 물어보고 있습니다.

여기에서 '나'는 '죽음'을 의미합니다. 그렇기에 그림 속 여인을 죽음의 화신 또는 진리 전달자라고도 해석합니다. 죽음은 인간의 삶에서 빼놓을 수 없는 미지에 휩싸인 인생의 마지막 여정입니다. 때로 우리는 불사의 삶을 꿈꾸기도 하지만 그것은 꿈에 불과하죠. 사람들이 이상향이라고 여기는 아르카디아에도 죽음이 존재하듯, 우리는 언젠가 반드시 죽음에 직면한다는 것을 알리는 전달자라는 것입니다.

여기에서 우리는 '죽음'이라는 상징성과 그 의미에 대해 고민해 볼 필요가 있습니다. 우리가 살아가는 삶 속에서 깊은 깨우침을 안겨주는 철학, 정신적으로 안식을 얻을 수 있는 종교도 죽음으로부터 시작되었습니다. 그러면서 죽음은 우리의 삶에서 행복이 무엇인지를 알려주는 역설적인 역할도 하고 있습니다. 따라서 화가는 이상향 속 죽

음을 주제로 다루면서 그림을 바라보는 관람자들에게 묻고 있는 것입니다.

"당신의 인생에서 참된 의미와 행복은 무엇입니까?"

✚ 가이드 노트
　　　　　　　푸생이 살았던 당시 회화는 다른 예술 분야에 비해 저급하게 평가되었습니다. 이를 바꾸기 위해 그림을 인문학적 차원으로 끌어올리고자 고심한 화가의 흔적이 고스란히 느껴지는 작품으로, 지금도 색다른 해석과 추측이 나오고 있습니다. 어떤 이들은 "Et in Arcadia Ego"(아르카디아에도 나는 있다)의 스펠링 순서를 바꾸면 "I Tego Arcana Dei!"(떠나라! 나는 신의 비밀을 숨겼다!)가 된다며, 신의 비밀을 성배라고 해석하기도 합니다. 이처럼 푸생은 그림 속에 많은 물음표를 남기고 해석은 관람자에게 맡기면서, 그림 앞에서 고상한 척하기 좋아했던 예전 귀족들 그리고 특히 루이 14세에게 사랑받았습니다. 루이 14세는 이 작품을 침실에 걸어놓고 죽는 순간까지 수십 년 동안 바라보았다고 하네요.

화가의 최고 걸작이자
유서 같은 작품

"파리에 이 작품이 도착했을 때, 당대 최고의 화가 샤를 르 브룅(Charle Le Brun)과 세바스티앙 부르동(Sébastien Bourdon)을 비롯한 수많은 사람이 한자리에 모여 열띤 토론을 했다."

_로메니 드 브리엔(Loménie de Brienne, 그림 컬렉터이자 정치가)

니콜라 푸생Nicolas Poussin, 1594~1665 의 〈사계〉Les saisons 는 〈봄〉, 〈여름〉, 〈가을〉, 〈겨울〉로 나뉜 4개의 독립된 그림이자 하나의 작품입니다. 리슐리외 추기경의 조카인 아르망 장Armand-Jean 의 주문으로 약 4년에 걸쳐 그렸지요. 표면적으로는 그저 계절의 변화를 그린 것처럼 보이지만, 구약성서 이야기를 비롯한 여러 주제가 꼬리에 꼬리를 물며 나

니콜라 푸생, 〈사계〉

1660~1664년 | 각 118×160cm | 캔버스에 유채

타납니다. 의미의 함축 면에서는 감히 최고의 작품이라 말할 수 있습니다.

〈봄〉Le Printemps 은 녹색 음영이 짙은 울창한 숲속에 옷을 벗은 남녀가 있는 그림입니다. 바로 에덴동산 속 최초의 인간, 아담과 이브의 모습이죠. 이브가 손가락으로 나무에 달린 열매를 가리키며 사탄의 유혹에 넘어가려는 듯 보입니다. 이 모습을 본 창조주가 구름 사이로

나타나 하지 말라고 경고하고 있죠. 이는 창세기 이야기로 기독교 구원의 4단계 중 첫 번째이며, 하루의 4가지 시간대 중 아침을, 인생의 4단계 중 탄생을, 고대 신들 중에서는 아침을 밝히는 태양신 아폴론을 의미하고 있습니다.

〈여름〉L'Été은 농민들이 무르익은 밀을 열심히 수확하고 있는 모습입니다. 일이 고되었는지 목을 축이는 여인, 새참을 준비하는 사람들의 모습도 보입니다. 중앙에는 밀밭의 소유주가 서 있고 그 앞에 무릎을 꿇은 한 여인이 무언가를 간청하고 있습니다. 이는 구약성서 룻기에 나오는 이야기로, 모압 지방의 여자인 룻이 남편을 잃고 힘겹게 살아가다 먹을 것이 떨어지자 베들레헴 사람 보아스의 밀밭으로 찾아가 땅에 떨어진 이삭이라도 주워가게 해달라고 부탁합니다. 사계절의 변화를 보여주는 연속성에 어떤 이야기의 한순간을 동시에 담은 화가의 구성력과 연출력이 참으로 대단하게 느껴집니다.

그래서 여름은 기독교 구원의 4단계 중 룻기에 해당하며, 하루의 4가지 시간대 중 한낮을, 인생의 4단계 중에서는 성장과 발전(중년)을, 그리스 고대 신들 중에서는 수확의 신 세레스를 나타내고 있습니다.

"에스콜 골짜기에서 포도송이 하나가 달린 가지를 잘라 두 사람이 막대기에 꿰서 둘러메었다. 석류와 무화과도 땄다."

_민수기 13장 23절

〈가을〉l'Automne 은 구약성서 민수기를 그려냈습니다. 하느님은 모세에게 백성들과 함께 가나안 땅으로 가서 살라고 명하고, 12명을 뽑아 그 땅을 조사하게 합니다. 땅이 비옥한지 메마른지, 나무가 있는지, 그 땅에 살고 있는 사람들은 강한지 약한지 알아보고 그 땅의 과일들을 가져오라고 합니다. 가을은 기독교 구원의 4단계 중 민수기에 해당하며, 하루의 4가지 시간대 중 늦은 오후를, 인생의 4단계 중 성숙과 황혼기(장년)를, 그리스 고대 신들 중에서는 포도주의 신 디오니소스를 나타냅니다.

마지막 〈겨울〉l'Hiver 은 계시록의 내용을 그린 것입니다. 40일 동안 밤낮 없이 내린 비로 생긴 대홍수는 세상을 죽음으로 몰아넣었고, 유일한 희망은 노아의 방주였죠. 그림 속 멀리 희미하게 보이는 배 한 척이 바로 노아의 방주입니다. 하지만 화가는 희망보다는 사라져가는 인류의 모습에 초점을 맞추었습니다. 방주로 가기 위해 물살을 거슬러 올라가려 온 힘을 다하고 있는 사람들, 살기 위해 힘겹게 헤엄치고 있는 말, 말 위에 올라타 목숨을 부지하고 있는 남자, 간신히 배를 타고 높은 육지에 다다른 남편이 가족들을 살리기 위해 손을 뻗고 있고, 그 와중에 자신보다 아이를 먼저 구하기 위해 아이를 들쳐 올린 어머니의 모습에서 모성애를 느낄 수 있습니다. 하지만 이 모든 노력은 결국 물거품이 되어버리고 말죠. 즉, 대홍수는 인간의 종말인 동시에 새로운 탄생과 시작을 나타냅니다. 겨울은 기독교 구원의 4단계 중 계

시록에 해당하며, 하루의 4가지 시간대에서 밤을, 인생의 4단계 중 죽음을, 그리스 고대 신들 중에서는 죽음의 신 하데스를 나타냅니다.

그리고 〈겨울〉 속에는 뱀 한 마리가 그려져 있습니다. 뱀은 아담과 이브가 선악과를 먹도록 유혹한 사탄이고, 그리스 신화에서는 재생과 순환을 상징합니다. 즉, 인간은 살아가며 또다시 죄를 지을 수밖에 없고, 이러한 일들은 계속 반복, 순환된다는 것을 예견하고 있는 것입니다. 이렇듯 〈사계〉에는 수많은 이야기와 의미가 담겨 있습니다. 화가가 죽기 1년 전에 완성한 작품으로, 그가 자신의 인생을 되돌아보고 신성한 구원을 기다리며 그린 유서 같은 작품은 아닐까 생각해봅니다.

+ 가이드 노트
이 작품들을 주문한 아르망 장은 작품 받을 날을 손꼽아 기다리다약 4년의 시간이 흐른 1664년 말경에 그림을 받았습니다. 하지만이듬해인 1665년 루이 14세와 치른 테니스 경기에서 패해 〈사계〉를 포함한 푸생의 그림 13점과 더불어 총 25점의 작품을 빼앗겼습니다. 이후 〈사계〉는 베르사유 왕실 컬렉션으로 옮겨지고 훗날 루브르 박물관으로 귀속됩니다. 푸생의 지식과 기술력이 모두 들어있는 그의 마지막 작품을 잃은 아르망 장의 마음은 어땠을까요?이런 웃지 못할 사건은 그림 속 많은 의미와 심각한 주제에서 벗어나 한결 가볍게 그림을 관람할 수 있게 만들기도 합니다.

+ DAY 20 +

풍경이
주인공이 되다

푸생의 그림으로 가득 채워진 전시실에 구도와 모습이 푸생의 것과는 조금 다른 그림들이 있습니다. 바로 클로드 로랭Claude Lorrain, 1600~1682 의 작품들입니다. 로랭은 푸생과 동시대 인물로 그 역시 프랑스인이지만 로마에서 활동했으며 북유럽과 이탈리아 회화의 영향을 받았습니다.

　푸생과 로랭의 큰 차이점은 로랭의 작품은 풍경이 대부분을 차지하고 있다는 점입니다. 당시 그림에서 풍경은 어떤 인물과 사건을 표현하는 배경에 지나지 않는 소재였습니다. 하지만 북유럽에서 종교개혁으로 인해 개신교가 자리를 잡고 우상숭배가 금지되면서 북유럽 화가들의 시선은 자연으로 옮겨갑니다. 그리고 "모로 가도 서울만 가면 된다"라는 우리의 옛말처럼 당시 예술가들의 성지는 로마였고, 로

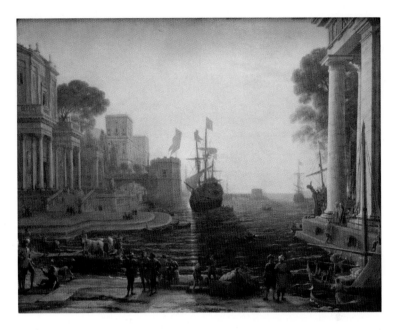

클로드 로랭, 〈크리세이스를 아버지에게 돌려보내는 오디세우스〉

1644년경 | 119×150cm | 캔버스에 유채

랭도 로마에서 활동하면서 로마는 물론 북유럽 회화의 영향도 받게
됩니다. 하지만 로랭은 풍경에 더 관심이 있었던 것 같습니다. 그의 그
림을 보고 있노라면 신화와 역사 이야기인 고전은 그저 아름다운 풍
경을 그리기 위한 소재에 불과해 보이니까요.

〈크리세이스를 아버지에게 돌려보내는 오디세우스〉Ulysse remet

*Chryséis à son père*는 제목 그대로의 이야기를 담고 있습니다. 아름다운 여인 크리세이스는 아폴론 사제 크리세스의 딸입니다. 그리스군이 트로이를 포위하면서 주변국들을 공격하는데, 그때 크리세이스는 그리스군의 총사령관 아가멤논의 포로가 됩니다. 크리세스는 그리스 군영으로 찾아가 딸을 돌려달라고 청하지만 아가멤논은 거절합니다. 이에 화가 난 크리세스는 아폴론 신에게 그를 벌해달라고 간청하고, 사제의 기도를 받아들인 아폴론은 그리스군에 전염병을 풀어 재앙을 일으킵니다. 이것이 트로이 전쟁을 배경으로 51일간 벌어지는 인간의 비극을 다룬 〈일리아스〉Ilias 서사시의 발단 부분입니다. 이후 지혜로운 오디세우스가 사절 역할을 하면서 결국 크리세이스는 아버지 품으로 돌아갑니다.

이 이야기의 주인공인 크리세이스를 그림 속에서 한번 찾아볼까요? 도대체 어디에 있는지 한눈에 알아볼 수가 없습니다. 그림 하단 중앙에 파란 옷을 입고 부둣가에 앉아 있는 사람이 그녀입니다. 오디세우스가 그 앞에서 이야기를 건네고 있죠. 그림의 주인공이라기에는 너무나 비중이 작고 초라해 보이기까지 합니다. 오히려 우리의 눈을 사로잡는 것은 고요하게 퍼져 나가는 붉고 노란 노을빛입니다. 그 빛은 긴 항해를 끝내고 집으로 돌아오는 함선을 따스하게 감싸 안고 있으며, 활기찬 부둣가의 소음은 우리의 귀에 그대로 전해지는 듯합니다.

이처럼 풍경에 관심이 더 많았던 로랭은 인물을 그릴 때 다른 사

람을 시키기도 했다고 합니다. 당대 화가들과는 다른 그림을 그렸기에 그의 작품은 수집가들에게 엄청난 사랑을 받았습니다. 그의 작품을 위조하는 화가들도 있었을 정도니까요. 로랭은 자신의 작품 목록을 만들고, 위작을 판별하기 위해 미리 복제화까지 만들어두었다고 합니다. 그렇게 수백 년 동안 배경에 불과했던 풍경이 그의 손을 통해 본격적으로 주인공이 되기 시작했고, 200년 뒤에는 윌리엄 터너라는 화가에게 영향을 주었습니다. 지금도 로랭은 살아 숨 쉬며 우리 곁에 남아 있습니다.

✛가이드 노트

로랭의 그림들을 보면 '어? 방금 본 그림 아니야?'라는 생각이 들 때가 있습니다. 작품의 구도가 비슷하기 때문입니다. 그는 그림 속에 수평선을 꼭 그려 넣었고, 그래서 그를 수평선을 좋아하는 사람이라는 뜻으로 '오리종트'(Orizonte)라 부르기도 합니다. 수평선에 걸린 태양빛에 소실점을 맞춰 원근법을 해결하고 로마의 건축물들을 동일하게 그려 넣어 작품들이 비슷비슷해 보이는 것이죠. 하지만 수평선 덕분에 넓은 화면이 화폭에 들어가면서 탁 트인 느낌이 들고, 그림 속에서 풍경을 직접 바라보는 듯한 기분을 자아내기도 합니다. 다른 17세기 화가들의 그림에서는 볼 수 없는 로랭의 풍경을 통해 그 시대의 유럽을 여행해보세요.

+ DAY 21 +
자매의
발칙한 유혹

〈가브리엘 데스트레 자매의 초상〉Gabrielle d'Estrées et une de ses soeurs은 가장 에로틱한 서양화이자, 숨겨진 많은 이야기로 다양한 드라마와 영화 속에서 끊임없이 패러디되고 있는 루브르에서 가장 매혹적인 작품입니다.

마치 연극 무대와 같은 빨간 커튼 사이로 뽀얀 속살을 훤히 드러내고 욕조에 앉아 있는 두 여인이 보입니다. 왼쪽 여인은 오른쪽 여인의 젖꼭지를 살며시 잡고 있는 자극적인 포즈를 하고 있죠. 이런 모습은 우리의 호기심을 끌기에 충분하지만, 섣불리 눈길을 주기가 꺼려질 정도로 에로틱하기도 합니다. 하지만 그림의 속내를 살펴보면 꼭 그렇지만은 않습니다.

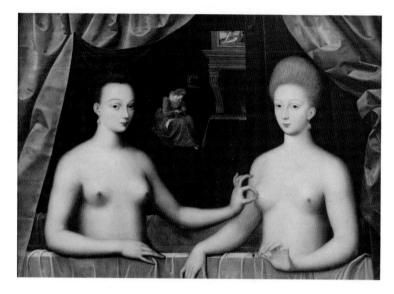

풍텐블로 학파, 〈가브리엘 데스트레 자매의 초상〉
1594년경 | 96×125cm | 나무 패널에 유채

　금발의 오른쪽 여성은 프랑스 국왕 앙리 4세의 정부였던 가브리엘 데스트레이고, 왼쪽 여성은 그녀의 여동생으로 알려져 있습니다. 1594년에 그린 이 작품은 같은 해 가브리엘 데스트레가 앙리 4세의 아이를 임신한 것을 알리는 그림이라고 해석되고 있습니다. 젖가슴의 상징적 의미는 모성이며, 데스트레가 들고 있는 반지는 결합을 의미하죠. 즉, 혼외 자식이 아니라 사랑으로 임신했다는 것을 의미하는 것입니다. 혹자는 동생이 언니의 가슴을 만지고 있는 것은 언니의 가슴

이 왕을 사로잡았다는 의미라고도 이야기합니다.

임신설에 힘을 실어주는 몇 가지 요소가 더 있습니다. 뒤쪽에서 태어날 아기를 위해 옷을 짜고 있는 시녀의 모습도 그렇고, 벽난로 위 그림 속 우람한 남성의 하체가 앙리 4세라는 것이죠. 하지만 이와는 반대인 이야기도 있습니다.

당시 프랑스는 신교와 구교 사이의 긴장이 극에 달해 정치 상황이 매우 불안정했습니다. 이런 와중에 구교를 대표하는 프랑스 왕실의 딸 마르그리트 드 발루아와 신교를 대표하는 나바르 왕국의 앙리 4세를 결혼시켜 종교의 화합을 내걸고 상황을 헤쳐 나가려 했습니다. 하지만 쉽지 않았습니다. 사랑 없이 정략결혼을 한 둘의 관계는 좋지 않았고, 결국 앙리 4세가 가브리엘 데스트레와 사랑에 빠집니다. 그는 마르그리트 드 발루아와 이혼하고 가브리엘 데스트레와 결혼하려 했습니다. 하지만 안타깝게도 그녀는 아들 둘과 딸 하나를 두고 갑자기 사망하고 말죠. 그러자 그녀의 죽음을 두고 임신중독으로 죽었다, 그녀를 시기한 악마에 의해 죽음을 맞았다, 마르그리트가 독살했다, 앙리 4세와 혼담이 오가던 이탈리아 메디시스 가문의 마리 드 메디시스라는 여인이 독살했다 등 많은 소문이 돌았습니다.

이러한 배경을 알고 보면 그림이 비극적으로 다가옵니다. 연극적 요소 같던 빨간 커튼은 피로 물들어 곧 이 연극이 끝날 것임을 보여주는 것 같고, 벽난로 앞 탁자는 오히려 그녀의 관처럼 보입니다. 벽

에 걸린 아무것도 비추지 않는 빈 거울은 죽음을 상징하는 것으로, 곧 닥칠 그녀의 비참한 최후를 내포하고 있다고 이야기하기도 합니다. 그러고 보면 조금 섬뜩한 느낌이 들기도 하죠?

또 하나의 의문점이 있습니다. 당시 왕가의 여인들이 알몸으로 그림에 등장하는 경우는 상당히 드물었습니다. 더군다나 목욕은 일찍 죽을 수 있음을 상징하기도 해서 매우 드물게 나타나는 모습이었죠. 임신을 표현하기 위한 어쩔 수 없는 선택이었을까요? 아니면 정말 그녀의 죽음을 암시하기 위해서였을까요? 그것도 아니라면 화가는 완전히 다른 사실을 이야기하려고 했던 것일까요? 정확한 것은 화가 본인만이 알고 있을 것입니다.

✛가이드 노트　　이 그림을 누가 그렸는지는 알 수 없습니다. 그저 퐁텐블로 학파(École de Fontainebleu)에서 그린 작품으로 알려져 있을 뿐입니다. 퐁텐블로 학파는 파리에서 남쪽으로 약 70km 떨어진 곳에 위치한 퐁텐블로성 안에서 하나의 공통된 양식을 바탕으로 작업한 작가들을 지칭하는 용어입니다. 그리고 이후 이 학파에서 가브리엘 데스트레의 모습을 2점 더 그립니다. 하나는 그녀가 첫째를 출산한 뒤의 모습이고, 다른 하나는 둘째를 출산한 뒤의 모습을 표현했습니다. 그림마다 어떤 점이 다른지 비교해보면 더 재미있는 감상이 될 것입니다.

폰텐블로 학파, 〈욕조에 있는 여인들〉

17세기 초 | 124.6×153cm | 캔버스에 유채

작자 미상, 〈욕조에 있는 가브리엘 데스트레〉

17세기경 | 115×103cm | 캔버스에 유채 | 프랑스 샹티이, 콩데 미술관

권력욕의
화신

오늘날 세계 경제를 손에 쥐고 주무르는 가문이 로스차일드Rothschild
라면, 16세기에는 메디시스Médicis(이탈리아어로는 메디치Medici) 가문이
있었습니다. 미켈란젤로, 다빈치, 보티첼리 등 수많은 예술가를 후원
하고 4명의 교황을 배출시킨 최고의 명문가였죠. 메디시스가에서는
세력을 더욱 넓히고 입지를 군건히 하기 위해 가문의 여식들을 유럽
각국의 왕가로 보내 결혼을 시켰습니다. 고도로 계산된 정치적 혼인
이었죠. 프랑스에는 2명을 보냈는데, 앙리 2세와 결혼한 카트린 드 메
디시스Cathrine de Médicis 와 앙리 4세와 결혼한 마리 드 메디시스Marie de
Médicis 입니다.

메디시스가 사람들은 명석한 두뇌와 뛰어난 판단력으로 막강한

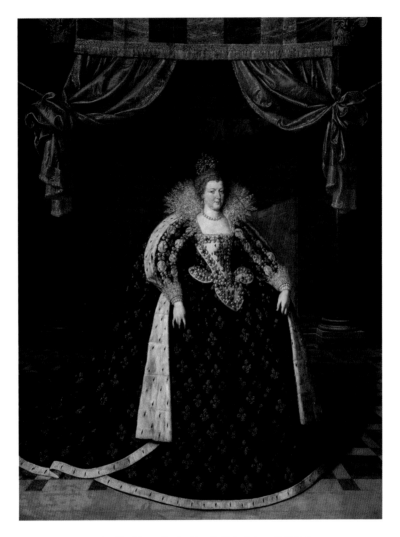

프란스 푸르부스 2세, 〈프랑스의 왕비 마리 드 메디시스〉

1609~1610년경 | 307×186cm | 캔버스에 유채

부와 힘을 가질 수 있었지만 신은 역시 모든 것을 주지 않았습니다. 딱한 가지 아쉽게 평가되는 것이 바로 외모였죠. 그런데 〈프랑스의 왕비마리 드 메디시스〉Marie de Médicis, reine de France 속 마리의 모습은 아름다움은 물론 지성과 품위까지 모두 가지고 있는 듯합니다.

화가 프랑스 푸르부스 2세Frans Pourbus le Jeune, 1569~1622는 그림 속 모습을 실제보다 더 아름답게 미화시키는 방법을 잘 알고 있었습니다. 3m가 넘는 높이의 작품 속에서 마리는 존재 자체만으로도 위엄이 느껴집니다. 대관식을 위한 파란 벨벳 소재 드레스에는 프랑스 왕가 문양인 백합을 금으로 수놓아 화려하고 격조가 있습니다. 보석을 너무나 좋아한 그녀는 그림 속에서도 진주 목걸이, 팔찌, 귀고리와 더불어 화려한 보석으로 수놓은 드레스와 다이아몬드 왕관으로 자신을 한껏 꾸며내고 있죠. 천장에서부터 드리운 붉은 캐노피와 2개의 기둥으로 둘러싸인 화려한 배경은 그녀를 더욱 돋보이게 합니다.

또한 화가는 원근법에도 재능을 보였습니다. 작품을 보면 감상자가 등장인물을 마치 아래에서 위로 올려다보는 듯합니다. 반대로 그녀의 상체는 감상자가 위에서 내려다보는 시선으로 표현되었음을 알 수 있습니다. 이렇게 아래에서 올려다보는 시선과 위에서 내려다보는 두 시선이 같은 화면에 표현되어 어우러짐으로써 그림 속 그녀를 더 역동적으로 만든 것입니다. 여러 시선을 한 화면에 담아 큐비즘을 탄생시킨 현대 회화의 거장 피카소보다 400년을 앞선 시도가 아

닐까 생각합니다. 초상화에서 느껴지는 것처럼 그녀는 부는 물론 권력욕도 대단했던 인물입니다.

그녀는 앙리 4세와 결혼하기 전 그의 여자 친구였던 가브리엘 데스트레를 독살했다는 설도 있고, 앙리 4세가 쉰일곱 살에 프랑수아 라바이약이라는 인물에게 암살당할 때 배후에 있었던 사람도 바로 그녀라는 설도 있습니다. 또한 왕권을 물려받은 자신의 아들 루이 13세와 권력투쟁도 했죠.

권력을 두고 남편도 모자라 아들과도 전쟁을 했다니 그녀가 진정으로 사랑했던 것은 두 남자가 아닌 권력이었던 것 같습니다. 그러한 그녀가 최고의 권력을 누리고 있음을 알 수 있는 그림이 있습니다. 그 작품은 〈마리 드 메디시스 연작〉으로 다음 장에서 만나보도록 하겠습니다.

+ 가이드 노트 이 초상화의 배경은 루브르의 프티 갤러리(Petite Galerie)로 28명의 역대 프랑스 왕들과 왕비들의 초상화가 장식되어 있던 공간입니다. 1661년에 화재로 사라졌는데 이후에 복원해 현재 아폴론 갤러리(311쪽 참고)로 이름이 바뀌었습니다. 따라서 이 작품은 루브르 프티 갤러리의 옛 모습을 볼 수 있는 유일한 작품으로도 그 가치가 높습니다. 혹시 루브르에 직접 방문할 기회가 생긴다면, 아폴론 갤러리에서 그림 속 그녀가 서 있는 모습을 상상해보세요.

야망이 낳은
걸작

〈마리 드 메디시스 연작〉Cycle de Marie de Médicis 이 걸린 전시실에 들어서면 "와!"라는 감탄사가 절로 나옵니다. 4m 높이의 대형 작품 24점이 오와 열을 맞추어 통일성 있게 전시된 모습에 압도되기 때문이죠. 또한 이 모든 그림을 한 인물을 위해 그렸다는 사실에 한 번 더 감탄하게 됩니다. 그렇다면 이러한 대형 작품을 주문하려면 과연 얼마를 지불해야 했을까요? 주변 사람들의 시기와 질투도 엄청났을 것입니다. 즉, 이 모든 것을 이겨낼 수 있을 정도의 힘과 재력을 모두 가진 인물이라는 것을 알 수 있습니다. 그 주인공은 바로 야망으로 가득했던 여인 마리 드 메디시스입니다.

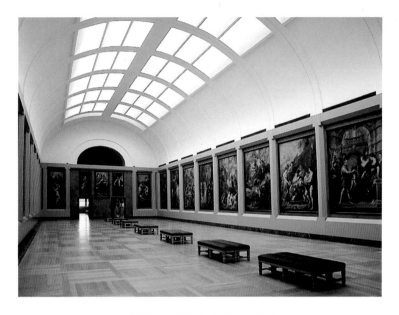

루브르 박물관에 있는 메디시스 갤러리

　인간은 보통 부를 손에 쥐면 다음은 권력, 그다음은 자신이 죽은 이후의 모습을 생각합니다. 부와 권력 모두 손에 쥔 그녀는 이제 자신의 일대기를 남겨 세상이 자신을 기억하게 만들고 싶어 했습니다. 그래서 자신을 영웅으로 멋지게 묘사해줄 화가를 찾기 시작했죠. 감각적인 표현과 관능적인 색채, 장엄한 구도를 바탕으로 생기 있는 그림을 그려낸 페테르 파울 루벤스Peter Paul Rubens, 1577~1640는 그 당시 화가입니다. 그는 성품이 따스하고 사교성이 뛰어나 유럽의 왕실과 귀족들

의 사랑을 받고 있었습니다. 그녀 역시 그에게 작품을 의뢰했습니다. 그가 마리를 어떻게 표현했는지 살펴볼까요?

전시실 왼쪽 벽에서 시작해 한 바퀴를 돌아 오른쪽 벽에 걸린 마지막 작품까지 24점의 작품 속에 마리 드 메디시스의 일대기가 이야기체 형식으로 표현되어 있습니다. 첫 번째 그림에는 그리스 최고의 신 제우스와 아내 헤라가 그려져 있고, 생과 사를 결정하는 3명의 모이라이Moirai가 마리 드 메디시스의 운명을 정하고 있습니다. 그녀의 탄생은 그 누구도 아닌 신이 점지해준 것임을 나타내고 있는 것이죠. 두 번째 작품에는 그녀가 태어나는 모습을 그렸습니다. 한데 그 모습이 마치 성모 마리아가 예수를 안고 있는 듯한 형상입니다. 이번에는 기독교적 방법으로 위대한 그녀의 탄생을 알리고 있는 것입니다. 그리스 신화 속 인물들과 성화 같은 표현을 섞어 그녀의 위대함과 아름다움을 표현한 것이죠! 야망과 허영심으로 가득했던 마리 드 메디시스가 얼마나 마음에 들어 했을까요?

루벤스는 주문자의 입맛에 딱 맞는 그림을 그렸습니다. 24점 중 그녀를 찬양하는 정도가 최고조에 이른 가장 유명한 그림이 여섯 번째 작품 〈마르세유 항구에 도착하는 마리 드 메디시스, 1600년 11월 3일Le Débarquement de la reine à Marseille, le 3 novembre 1600〉입니다.

1600년 11월 3일 마리 드 메디시스가 배를 타고 마르세유 항구에 도착합니다. 당시 실제로는 아무 일도 일어나지 않았고 그저 그녀

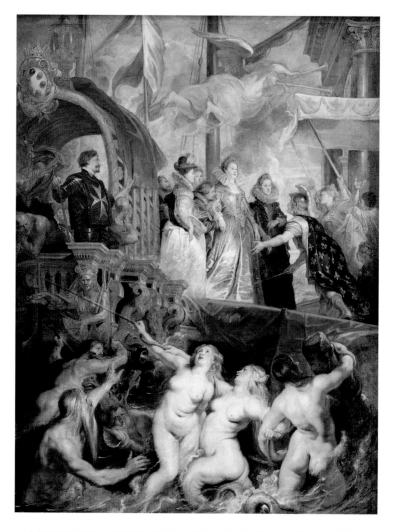

페테르 파울 루벤스, 〈마르세유 항구에 도착하는 마리 드 메디시스, 1600년 11월 3일〉
1621~1625년 | 마리 드 메디시스 24점의 연작 중 하나 | 캔버스에 유채

가 배에서 내렸을 뿐이지만, 화가는 그 순간을 그녀가 프랑스에 도착함으로써 새로운 세상이 열리는 듯 웅장하고 환희에 찬 모습으로 표현했습니다. 그림 왼쪽 상단의 배에는 메디시스가의 문장이 그려져 있습니다. 이탈리아 리보르노 항구에서 출발한 배가 프랑스에 도착해 그녀가 갑판에서 내리는 순간, 하늘에서 소문의 여신 파마가 쌍나팔을 불며 그녀의 도착을 세상에 알리고 있습니다. 배를 호위하며 함께 도착한 바다의 신 포세이돈, 인어들과 트리톤들도 수면으로 올라와 열렬한 환호를 건네고 있죠. 이뿐 아니라 그녀를 맞이하고 있는 인물은 메두사를 벤 영웅 페르세우스입니다. 그가 프랑스 왕실을 상징하는 백합 무늬가 수놓인 푸른 망토를 걸치고 그녀에게 "저희 프랑스를 찾아주셔서 감사합니다"라고 말을 건네고 있는 것 같습니다. '이게 웬 허황된 그림인가!' 하는 생각이 들기도 합니다.

하지만 저는 개인적으로 루벤스가 사실적인 묘사를 하나 정도는 해놓은 것 같아 보입니다. 15일이 넘는 항해 동안 선원들과 마리는 뱃멀미로 힘들어했다고 합니다. 그래서 그녀를 부축하는 남자는 힘든 기색이 역력한데, 루벤스도 그날의 사실 하나쯤은 후대 사람들에게 알리고 싶었는지도 모르겠습니다.

위세를 떨치던 마리는 작품이 완성되는 동안 안타깝게도 권력을 서서히 잃어갔고, 막대한 예산이 들어가는 이 대규모 작업은 새로운 권력자 리슐리외 추기경에 의해 중단됩니다. 루벤스는 약속한 대금을

다 받지 못하게 되죠. 하지만 루벤스는 사람의 마음을 움직일 줄 알았습니다. 리슐리외 추기경에게 성직자 복장을 한 모습에 십자가 무늬가 잔뜩 들어간 초상화를 그려주었죠. 추기경이 너무나 기뻐하며 마음을 열고 마지막 잔금에 두둑한 보수까지 얹어주어 연작을 모두 완성할 수 있었습니다.

+ 가이드 노트 24점의 연작은 원래 마리 드 메디시스가 머물렀던 파리 뤽상부르 궁전에 있었는데 공간이 충분치 않아 모두 전시할 수 없었습니다. 그래서 프랑스 내 궁과 박물관 여기저기에 흩어져 있었는데, 혁명 이후 루브르궁전이 박물관으로 쓰이기 시작하면서 재무부가 있던 공간을 새롭게 단장해 현재의 메디시스 갤러리로 만들었습니다. 여기에서 재미있는 사실 하나는 리슐리외관 안에 메디시스 갤러리가 있다는 것입니다. 마치 리슐리외에게 권력을 빼앗긴 그녀의 마지막 모습이 지금까지도 이어지고 있는 것만 같습니다.

오케스트라를
지휘하듯

세상을 살면서 모든 것을 이루고 죽는 사람이 몇이나 될까요? 그런데 여기 그중 하나라고 할 수 있는 화가가 있습니다. 살아생전 부와 명예 그 어느 것 하나 빠뜨리지 않고 모든 것을 이루고 세상을 떠난, 17세기 바로크 시대를 대표하는 화가 페테르 파울 루벤스Petrus Paulus Rubens, 1577~1640 입니다.

루벤스는 어릴 때부터 그림에 천부적인 재능을 보였고 외국어에도 능통해 4개 국어를 할 수 있었다고 합니다. 될성부른 나무는 떡잎부터 알아본다고, 그는 보통내기가 아니었죠. 화가이면서 성품이 좋고 사교성이 뛰어나 외교관의 역할도 훌륭하게 수행했습니다.

루벤스가 얼마나 명석했는지를 알 수 있는 유명한 일화가 하나

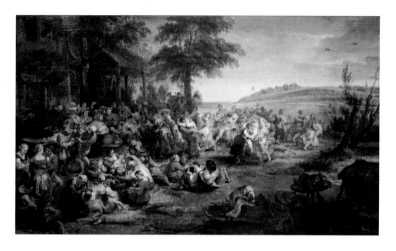

페테르 파울 루벤스, 〈네덜란드 지방의 축제 또는 마을의 결혼식〉
1635~1638년 | 149×261cm | 캔버스에 유채

있습니다. 그는 의뢰받은 그림을 그리면서 외교에 필요한 문서를 작성하기 위해 조수에게 구술로 내용을 전달했으며, 그를 방문한 의사가 던지는 질문에도 명쾌하게 대답했다고 합니다. 그림을 그리며 외교 문서를 작성하고 진료까지 동시에 해결한 것입니다.

특히 그는 돈 버는 방법을 잘 알고 있었습니다. 주문자의 요구를 정확하게 파악하고 수많은 의뢰를 소화해내기 위해 최초로 그림 공방을 만들었습니다. 제자들이 자신의 화풍으로 그릴 수 있게끔 미리 훈련을 시켰고, 의뢰가 들어오면 스케치와 색감 등을 지시한 다음 제자가 그림을 그리면 검사하고 서명을 했죠. 유럽의 박물관, 미술관마다

루벤스의 작품 하나씩은 꼭 걸려 있는 이유가 여기에 있습니다.

그가 너무 속물처럼 보이나요? 그런데 만약 여러분의 상사가 인품이 떨어지고 자신보다 업무 능력이 부족하다면 계속 일을 함께해나갈 수 있을까요? 루벤스의 제자들이 공방을 지키며 그를 따랐다는 것은 그의 훌륭한 성품과 뛰어난 실력을 반증하는 것이기도 합니다.

루벤스는 스물세 살의 나이에 이탈리아 유학길에 올라 르네상스 거장들의 작품을 연구하고 고대 미술을 공부했으며 그들의 장점을 흡수했습니다. 특히 빛과 명암 대비를 극명하게 사용함으로써 극적이고 긴장감 있는 그림을 그려낸 카라바조의 영향을 많이 받았습니다. 그래서 그의 그림을 보면 등장인물들의 모습이 감각적이고 관능적입니다. 때론 신체 표현이 너무 과장되어 사실적이지 않다는 생각이 들기도 합니다. 하지만 이 모든 것이 당시 귀족과 왕실 사람들의 입맛에 딱 들어맞았고, 장엄한 오페라 무대를 연상시키는 구도와 화려한 색채는 당시 최고로 인정받았습니다.

그런 그가 세상을 떠나기 2년 전, 말년에 완성한 작품이 바로 〈네덜란드 지방의 축제 또는 마을의 결혼식〉La Kermesse ou Noce de village 입니다. 큰 농가의 건물 앞에 밀단을 깔고 앉은 인물들이 보입니다. 추수가 끝나고 열린 축제 또는 결혼식 장면을 그렸다고 여겨집니다. 루벤스는 삶의 즐거움과 기쁨을 표현하기 위해 축제 속 수많은 인물을 그려 넣었습니다. 그림 왼쪽 아랫부분을 보면 한 남자가 손으로 여인을

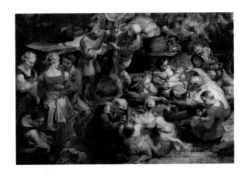

〈네덜란드 지방의 축제 또는 마을의 결혼식〉 부분 확대

감싸고 춤을 권하고 있습니다. 하지만 왼쪽에 있는 여인이 자신과 춤을 추자고 손을 잡아당기고 있고, 이 상황이 마음에 들지 않았는지 한여인은 털썩 주저앉아 잔뜩 화가 난 표정을 짓고 있습니다. 그 옆의 격렬하게 마실 것을 거부하는 손자에게 억지로 물을 먹이려는 할머니의 모습은 웃음을 부르고, 술에 떡이 된 남자들 속에서 아기에게 젖을 물리고 있는 여인들의 모습에서는 어머니의 애환도 느껴집니다. 아주

오랜만에 친구를 만났는지 두 할아버지가 손을 맞잡고 "어? 너 맞지?" 라면서 놀라고 있는 듯한 모습, 술에 취해 널브러진 사람, 키스를 하며 사랑에 빠진 연인들 그리고 나무 아래 악사들의 연주에 맞추어 인물들이 흥겹게 뒤엉켜 우리나라의 '강강술래'와 비슷한 '파랑돌'farandole 이라는 춤을 추는 사람들도 보입니다. 모두가 삶의 순간을 즐기고 있습니다.

혹자들은 그림이 외설적이고 파격적이라고 합니다. 그림 오른쪽 작은 오두막에 삐죽 나와 있는 돼지 코와 술통을 뒤지는 개는 식탐을 상징하며, 인간의 비열함과 천함에 대한 도덕적 메시지를 던지고 있다는 것입니다. 하지만 화가는 그저 삶의 희로애락을 여러 장면으로 녹여내고 다채롭고 화려한 터치로 리듬감을 부여하며 하나의 장대한 오케스트라를 만들어냈을 뿐입니다. 이러한 그의 그림은 후대 화가 바토Watteau를 비롯해 낭만주의의 들라크루아Delacroix, 인상주의의 르누아르Renoir 등 수많은 화가에게 영향을 주었습니다.

✛ 가이드 노트 루벤스의 그림은 비슷한 시기의 작곡가 헨델의 음악과 자주 비유됩니다. 헨델도 그처럼 자유로운 성향을 가지고 있어 유럽 각국을 돌아다니면서 화려하고 아름다운 음악을 만들었기 때문입니다. 헨델의 음악과 함께 루벤스의 작품을 감상해보면 어떨까요?

17세기 바로크의
또 다른 거장

선과 비례, 균형과 조화의 미를 추구하던 르네상스 시대와는 반대로, 포르투갈어에서 파생된 '일그러진 진주'라는 의미를 가진 바로크Baroque 시대에는 강한 빛의 명암 대비와 화려한 색채, 극적이며 풍부한 감정 표현 등이 특징으로 나타납니다. 쉽게 말해 르네상스 시대의 예술은 동그랗고 완벽한 모습의 진주라면, 바로크 시대의 예술은 과장되어 오히려 일그러진 진주의 모습을 하고 있는 것이죠.

이런 바로크 시대를 대표하는 세 화가가 있습니다. 극명한 명암 대비와 극적인 연출을 사용한 카라바조, 화려한 빛으로 캔버스를 수놓은 루벤스, 그리고 이들과 달리 은은하고 깊은 명암 대비를 통해 소박하고 진실한 빛을 표현한 빛의 마술사 렘브란트 판 레인Rembrandt van

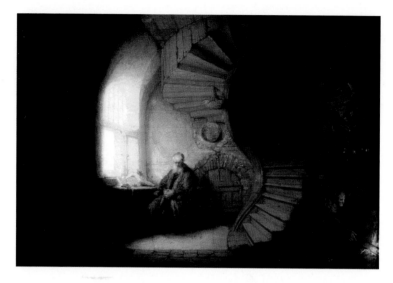

렘브란트 판 레인, 〈명상 중인 철학자〉

1632년 | 28×34cm | 캔버스에 유채

Rijn, 1606~1669 입니다.

30cm 남짓한 작은 화폭에 그린 〈명상 중인 철학자〉Philosophe en meditation는 중앙에 S자 형태의 나선형 계단을 두고 좌우로 화면이 나뉘어 있습니다. 그림의 주인공인 철학자는 두 손을 꼭 모으고 눈을 감은 채 의자에 앉아 있습니다. 하지만 주인공이라기엔 그 모습이 초라하게 느껴지기도 합니다. 책상 위에 책들이 놓여 있는 것으로 보아 한참을 읽다 눈을 감고 잠시 명상에 빠진 듯합니다. 하지만 흐릿한 모습

으로 인해 지쳐 졸고 있는 것처럼 보이기도 하지요. 오른쪽 아래에는 불씨가 약해져 방이 추워졌는지 노파가 부스럭부스럭 소리를 내며 아궁이의 장작들을 정돈하는 모습이 참으로 정겹게 느껴집니다. 그런데 그림을 이렇게만 보면 화가의 특별한 점을 발견할 수 없지만, 빛을 따라 감상하면 이야기가 달라집니다.

다른 공간에 표현된 어둠으로 인해 창문으로 들어오는 빛이 가장 밝게 느껴지며, 이 빛을 통해 철학자가 큰 깨달음을 얻고 있다는 걸 알 수 있습니다. 그리고 시선이 계단 위, 짙은 어둠 속으로 이동하면서 철학자가 지닌 사유의 깊이가 얼마나 깊은지를 암묵적으로 느낄 수 있습니다. 아궁이에서 뻗어 나오는 작은 빛은 진리를 밝혀주는 이성의 빛도 중요하지만 몸을 녹이고 배를 채워주는 현실적인 빛 또한 중요하다는 것을 말하고 있습니다. 등장인물의 표정이나 상징적인 사물 하나 없이 빛 자체가 정신을 담는 수단으로 의미를 지니고 말을 하고 있다는 것, 이것이 렘브란트를 위대한 화가, 빛과 어둠의 마법사로 칭하는 이유입니다.

만약 루벤스가 같은 주제로 작품을 그렸다면, 철학자는 멋있는 포즈로 자리에 앉아 생각에 잠겨 있고, 그를 드높일 수 있는 상징들과 함께 화려한 빛으로 꾸몄을 것 같습니다. 그걸 통해 우리는 그림 속 철학자가 위대한 사람이라는 것을 느꼈을 테죠. 하지만 렘브란트는 달랐습니다. 느리게 가는 듯한 시간 속에 평온하게 관람자를 끌어들입

니다. 그리고 화가가 정답을 알려주는 것이 아니라 관람자가 발걸음을 멈추고 그림 속으로 직접 들어가 철학자와 이야기를 나누며 각자의 정답을 찾아가게 만듭니다.

이런 그의 작품을 본 프랑스의 언론인이자 미술 평론가였던 테오필 토레 뷔르거Théophile Thoré-Bürger 는 말했습니다.

"렘브란트는 어느 누구도 도달할 수 없는 그의 내면적이고 심오한 예술 세계를 창조했다. 그러므로 우리는 렘브란트의 작품 세계를 추론하기보다는 다만 그 앞에서 침묵할 뿐이다."

그의 말처럼 렘브란트의 작품은 세상의 어떤 지식이나 통념을 내려놓고 그저 그림을 바라보게 만드는 힘이 있습니다. 이런 강력한 힘에 이끌려 19세기 인상파 화가들도 빛을 탐구하게 된 것은 아닐까 싶습니다.

✛ 가이드 노트　　렘브란트는 화가로서 정점까지 올라갔으나 이후 일련의 사건들로 인해 명성이 바닥으로 떨어졌고, 죽기 전까지도 회복하지 못했습니다. 그의 작품에는 그러한 사건과 상처 그리고 그것을 극복하기 위한 노력들이 자연스럽게 녹아들었죠. 작품을 조금 더 깊게 이해하고 공감하기 위해, 렘브란트의 삶에 대한 이야기를 한번 찾아보는 것도 좋을 것 같습니다.

성화 속에 감춘
화가의 그리움

렘브란트Rembrandt van Rijn, 1606~1669는 초상화, 풍경, 역사에 관련된 그림도 훌륭히 그려냈지만, 대부분은 종교적인 그림을 그렸습니다. 그가 소장하고 있던 작품 중 성경을 다룬 작품만 3000여 점이 넘었다고 하니 그가 얼마나 종교에 관심이 있었는지 알 수 있습니다. 그는 젊었을 때부터 성경에 매우 심취해 있었고, 신앙심이 깊은 기독교인으로서 성경 내용을 바탕으로 삶의 진실을 찾고자 노력했습니다.

〈엠마우스의 순례자들〉Le Christ se révélant aux pèlerins d'Emmaüs 은 누가복음 24장 13~35절에 나오는 이야기를 그린 것입니다. 십자가에 못 박힌 예수는 아마포에 쌓여 바위를 깎아 만든 무덤에 묻힙니다. 하지만 사흘 뒤에 부활하죠. 그 소식을 듣고 모든 이가 놀랍니다. 그리고

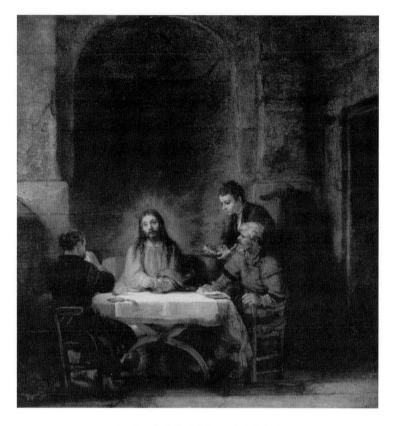

렘브란트 판 레인, 〈엠마우스의 순례자들〉

1648년 | 68×65cm | 나무 패널에 유채

예수의 부활을 믿지 못하는 예수의 두 제자가 예루살렘에서 엠마오라
는 마을로 가면서 이야기를 나누고 있는데, 어떤 사내가 둘에게 다가

와 묻습니다.

"무슨 이야기를 주고받고 있습니까?"

그러자 한 제자가 "어찌 당신은 예루살렘에 있었다면서 이 이야기를 모를 수 있습니까?"라며 앞선 일들에 대해 설명해줍니다. 하지만 이야기를 들은 사내는 도리어 믿음이 약해진 제자들에게 성경 내용을 말해주죠. 그러곤 해가 저물자 한 집으로 들어가 식탁에 앉았습니다. 이때 사내가 빵을 들고 찬미를 드린 다음 그것을 떼어 제자들에게 나누어주었습니다. 사내는 바로 예수였던 것이죠. 그제야 제자들은 예수의 존재를 알아차렸지만 이내 그는 사라져버렸습니다.

그림 속 왼쪽의 제자는 예수임을 알아보고 두 손을 모아 기도하는 동작을 취하고 있습니다. 다른 한 명은 한 걸음 물러서는 발동작과 의자에 살짝 기댄 포즈를 통해 예수를 향한 놀라움과 경외심을 나타내고 있죠. 예수가 겪은 말로 하지 못할 고통은 몇 가지 상징으로 나타나고 있습니다. 식탁 위에 엎어진 물컵과 여관 직원이 들고 있는 접시에 놓인 부서진 양의 두개골입니다. 그래서일까요? 예수의 얼굴은 비통스럽고 창백해 보이기도 합니다. 하지만 따스한 빛이 왼쪽 창을 통해 들어와 예수의 얼굴을 비추고, 그 빛은 다시 공간 전체에 은은히 퍼져나갑니다.

교회 건축 방식인 둥그스름한 뒤쪽 공간은 초록빛이 감도는 어둠입니다. 하지만 예수 머리 위의 후광은 밝게 빛나고 있습니다. 화가

는 이렇게 빛과 어둠을 대조시키며 그의 모습을 좀 더 선명하게 만들고 있으며, 이로써 우리는 인간적인 고통을 벗어난 신성한 예수의 모습을 만날 수 있습니다. 빛의 예술가 렘브란트는 어떤 화려한 색도 쓰지 않고 어둠과 밝음을 통해 철학적 사색과 시적 묵상을 느끼게 하는 그림을 그렸습니다.

그리고 그는 성화에 자신의 삶을 투영하고자 했습니다. 이 그림은 아내 사스키아가 사망한 지 6년이 지난, 그의 나이 마흔두 살이 되던 해에 그린 것입니다. 혈기 어린 젊은 날 둘은 사랑에 빠졌고, 렘브란트는 거침없이 그림을 그렸습니다. 하지만 둘 사이에 태어난 아이 셋 중 둘은 태어난 지 몇 달도 되지 않아 사망했고, 사스키아 또한 먼저 떠나보내게 되면서 힘든 나날을 보냅니다. 게다가 네덜란드와 영국 사이에 전쟁이 발발하면서 경제적으로도 매우 힘든 시기를 보냈죠. 렘브란트는 아내 사스키아가 정말로 그리웠던 것 같습니다. 마치 부활한 예수처럼 그녀의 부활을 원했던 것은 아닐까요? 제자들이 예수임을 알아챘을 때 비록 그는 사라졌지만, 그런 짧은 순간만이라도 아내를 다시 보고 싶어 했던 그의 그리움과 사랑이 느껴지는 작품입니다.

➕ 가이드 노트

그가 스물두 살에 같은 주제로 그린 작품이 한 점 더 있습니다. 현재 파리 자크마르 앙드레 미술관에 전시된 〈엠마우스의 순례자들〉입니다. 이 작품에선 은은한 빛이 아니라 강한 빛과 어둠의 대조로 상황을 표현했습니다. 예수의 모습은 완전히 어둠 속에 가린 채 실루엣으로만 나타냈고, 제자가 놀라고 있는 모습에 초점을 맞추었습니다. 제 생각에는 상황 자체를 잘 그린 기교적인 그림으로 느껴질 뿐 마음을 움직이는 힘은 덜한 것 같습니다. 여러분은 어떤가요? 두 그림을 비교하며 그가 어떤 감정을 가지고 그림을 그렸을지 상상해보아도 좋겠습니다.

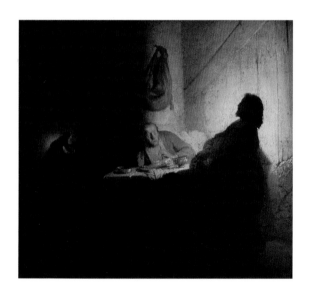

렘브란트 판 레인, 〈엠마우스의 순례자들〉

1628년경 | 39×42cm | 나무 패널에 유채 | 프랑스 파리, 자크마르 앙드레 미술관

세계에서 가장
진솔한 자화상

"렘브란트, 신음 소리 가득한 음산한 병원, 장식이라곤 커다란 십자가 단 하나, 눈물 섞인 기도가 오물에서 새어나오고, 겨울 햇빛 한 줄기가 스친다."

19세기를 대표하는 시인 샤를 보들레르의 시 '등대들'의 일부입니다. 그도 렘브란트 판 레인Rembrandt van Rijn, 1606~1669에게서 쓸쓸함과 외로움 그리고 말로 표현하지 못할 가슴에 사무치는 무언가를 느꼈던 것 같습니다.

〈이젤 앞에서의 자화상〉Portrait de l'artiste au chevalet은 그의 쉰네 살 때 모습으로 세상의 온갖 풍파를 겪고 힘겹게 하루를 버티던 시기였습니다. 그는 스물일곱 살의 나이에 네덜란드 외과 의사들의 의뢰로 완성

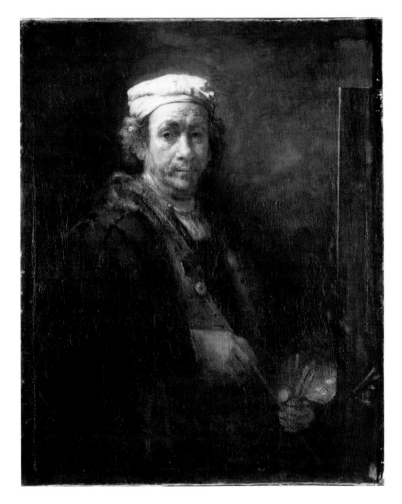

렘브란트 판 레인, 〈이젤 앞에서의 자화상〉

1660년 | 111×85cm | 캔버스에 유채

한 작품 〈툴프 박사의 해부학 수업〉이 대성공을 거두면서 일약 대스타로 등극했습니다. 많은 이의 뜨거운 관심 속에서 나날이 성장했고, 이듬해에는 사랑하는 여인 사스키아와 결혼해 행복한 가정을 꾸리기도 하죠. 하지만 날개를 달자 하늘 무서운 줄 모른 채 너무 올라갔던 것일까요? 의뢰자들의 요구와 시대의 흐름을 무시한 채 자신만의 화풍을 고집하던 그의 내리막길이 시작됩니다. 그 계기가 된 작품이 바로 우리에게 흔히 '야경꾼'이라는 제목으로 알려진 〈프란스 반닝 코크와 빌럼 판 라위텐뷔르흐의 민병대〉입니다.

이 그림을 의뢰한 민병대원들은 힘과 기개 넘치는 모습으로 나아가는 자신들의 모습을 바랐을 것입니다. 하지만 그림의 구성은 무질서하며 어수선했고, 큰돈을 지불한 자신들은 어둠 속에 갇혀 있는데 정체 모를 꼬마 아이가 그림 가운데에서 가장 밝은 빛으로 표현되어 있었죠. 그림을 본 그들은 매우 분노했습니다.

렘브란트는 그림을 그릴 때 다른 화가들과 다르게 자연 조명이 아닌 그림 속 필요한 부분에 인공조명을 적절히 배치해 사용했습니다. 중심 인물만 강조하고 필요 없는 부분은 생략하거나 어둠 속으로 감춘 것입니다. 비합리적으로 보일 수도 있지만, 그 덕에 빛이 형태를 표현하는 수단을 넘어 영혼을 담아내는 힘을 가지게 되었습니다. 지금은 혁신적이라고 말하지만 당시에는 안타깝게도 철저하게 외면받은 시도였죠. 명성은 바닥으로 떨어졌고, 사람들은 더 이상 그에게 작

품을 의뢰하지 않았습니다. 그런 와중에 아내 사스키아와 두 딸이 모두 세상을 떠나고, 그는 말할 수 없는 고통과 큰 시련의 구렁텅이로 빠집니다. 삶은 더욱더 궁핍해졌고, 불어난 빚으로 인해 결국 법원에 파산 신청까지 하게 되죠. 그동안 그가 수집한 작품들은 물론 그의 집도 경매에 넘어갔습니다.

그는 이런 상황에서 오히려 자신의 모습을 담대히 그려냅니다. 그림 속 그는 누더기 옷을 걸치고 왼손에는 팔레트, 오른손에는 긴 붓을 들고 캔버스 앞에 앉아 거울에 비친 자신의 모습을 화폭에 담고 있습니다. 사람들은 보통 자신에게 불리한 상황이 닥치면 최대한 자신을 포장하려고 합니다. 하지만 그는 자신의 모습을 있는 그대로 진솔하게 표현했습니다. 빛은 왼쪽 위에서 내려와 그의 얼굴을 비추고 있습니다. 생기 있는 눈동자와 미소는 "그래도 난 아직 할 수 있어!"라고 말하는 듯합니다. 하지만 그의 얼굴을 비추던 밝은 빛은 이내 사방으로 흩어져 어둠으로 변합니다. 마치 점점 어둠에 잠식되어 가는 자신의 처절한 인생을 자화상 속에 모두 담아낸 것 같습니다.

우리는 때때로 참 이기적이게도 다른 사람의 고통을 보고 위안을 받기도 합니다. 저는 가끔 힘든 일이 있을 때 렘브란트와 고흐의 자화상을 봅니다. 고흐도 렘브란트를 좋아했고 그에게서 많은 영감을 받았다고 합니다. 아마 현재를 살아가는 제가 과거의 두 화가를 통해 위로를 얻는 것처럼, 고흐도 렘브란트에게 위안을 얻지 않았을까

요? '이런 나도 버텼는데, 너라고 왜 하지 못하겠느냐?'라는 위안 말이죠.

＋가이드 노트　렘브란트가 젊은 날에 그린 자화상은 이 작품과 많이 다릅니다. 고급스런 옷과 금장식, 화려한 모자로 자신을 한껏 치장했고, 무서울 것 없다는 다소 우쭐한 표정과 포즈에서는 자신감을 엿볼 수 있습니다. 평생 동안 100여 점의 자화상을 남긴 렘브란트. 그의 인생을 다른 자화상들과 함께 만나보면 좋을 것 같습니다.

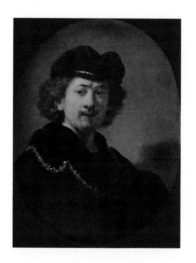

렘브란트 판 레인, 〈챙이 없는 모자와 금목걸이를 하고 있는 화가의 자화상〉
1633년 | 70.4x54cm | 나무 패널에 유채

단순한
꽃 그림이 아니다

'거품 경제'라는 말을 들어보셨을 겁니다. 간단히 말하면 경제 규모가 거품이 끼어 실제보다 더 크게 보이는 현상으로, 거품이 터져버리면 걷잡을 수 없이 큰 혼란을 가져와 결국 경제 상황이 악화됩니다. 처음으로 나타난 거품 경제 현상은 17세기 네덜란드에서 벌어진 튤립 파동이었습니다. 그림을 보는데 갑자기 이런 이야기를 왜 하느냐고요? 바로 지금 소개할 작품과 작가가 이 사건과 뗄 수 없는 관계이기 때문입니다.

　17세기 네덜란드에서는 회화 장르의 전문화가 이루어집니다. 신교도가 번성하면서 그동안 화가들에게 그림을 가장 많이 주문했던 교회의 주문이 끊겼고, 자연스럽게 새로운 장르의 그림들이 발전했습

니다. 그중 하나가 바로 정물화인데, 암브로시우스 보스카르트Ambrosi-
us Bosschaert, 1573~1621는 꽃 그림의 선도자로 인정받고 있습니다. 현재 꽃
그림이 하나의 독립된 장르로 형성된 것도 바로 그 덕분이죠. 그렇다
면 그가 꽃 그림을 그린 이유는 무엇이었을까요?

당시 네덜란드는 경제적 호황을 누렸습니다. 갑자기 돈을 많이
벌었고 그 돈을 투자할 곳을 찾게 됩니다. 이때 가장 인기 있던 투자처
가 바로 튤립이었습니다. 튤립은 터키에서 들여온 것으로, 처음 네덜
란드에 전파된 16~17세기 튤립의 가치는 너무나도 높았습니다. 최
고로 높았을 때는 튤립 구근 하나가 집 한 채 가격과 맞먹었을 정도였
지요. 그 덕에 자연스럽게 꽃 정물화도 인기를 끌며 발전할 수 있었던
겁니다. 이제 왜 그가 꽃을 그렸는지 알 수 있을 것 같습니다. 2019년
6월 파리 드루오 경매에서 A4 용지만 한 그의 꽃 정물화가 약 46억에
낙찰되었다니, 이제 튤립의 가치는 떨어졌지만 그의 그림 속 튤립의
가치는 아직 17세기에 그대로 머물러 있는 듯합니다.

루브르에 전시된 〈풍경이 보이는 돌로 된 홍예문 안의 꽃다
발〉Bouquet de fleurs dans une arcature de pierre s'ouvrant sur un paysage을 볼까요? 위
가 둥근 모습인 니시Niche라는 공간 앞, 좁은 돌 선반 위에 꽃다발 하
나가 놓여 있습니다. 장미 두 송이 사이로는 노란 크로커스 꽃, 오른쪽
으로는 붉은 카네이션, 그 앞에는 들장미 가지가 보이고 왼쪽에는 푸
른 히아신스와 희고 붉은 줄무늬가 있는 아네모네 꽃, 그 뒤로 매발톱

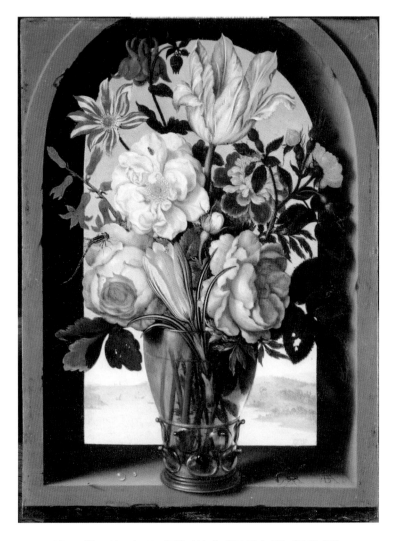

암브로시우스 보스카르트, 〈풍경이 보이는 돌로 된 홍예문 안의 꽃다발〉

1620년경 | 23×17cm | 나무 패널에 유채

꽃과 가장 화려하게 피어 있는 붉은 튤립이 있습니다. 아름다운 꽃들은 화려한 색과 짙은 색의 농담이 대조를 이루며 그림 속에서 선명하게 살아나 현실감 있게 우리에게 다가옵니다. 모든 꽃의 개화 시기가 같지 않다 보니 시들어버리고 갉아 먹힌 잎들은 어둠 속에 숨겨졌습니다. 화병 양옆에 표현된 곤충과 떨어져 있는 물방울은 그림을 더 사실적으로 보이게 합니다.

능숙하게 그린 그의 꽃 그림들은 단순히 당시에 인기가 많아 돈을 벌기 위한 목적으로 그린 것은 아닙니다. 그의 정물화에는 놓치지 말아야 할 중요한 종교적 메시지와 교훈이 담겨 있습니다. 꽃은 시간이 지나면 점점 시들다 결국 지고 맙니다. 세상의 유한한 아름다움은 결국 죽음으로 이어지는 것으로, 모든 것은 헛된 욕망에 불과하며 우리가 따라야 할 유일한 아름다움과 진리는 바로 종교라는 것을 말하고 있는 것이죠. 이것은 구약성서 전도서 1장 2절 "헛되고 헛되니 모든 것이 헛되도다"Vanitas vanitatum omnia vanitas 라는 구절을 상기시킵니다. 성화를 그릴 수 없었던 당시 네덜란드 화가들이 사람들에게 종교적 메시지를 전달하기 위해 발전한 하나의 그림 형태로, 이런 정물화를 바니타스화Vanitas 라고 합니다. 즉, 이 그림은 단순히 아름다운 꽃을 그린 것이 아니라 17세기 네덜란드의 경제적, 종교적 상황 모두를 상징적으로 볼 수 있는 귀중한 작품입니다.

✚ 가이드 노트 바니타스화에는 꽃뿐 아니라 상징적 의미를 담은 사물이 많이 등장합니다. 대표적인 것이 해골입니다. 해골은 죽음과 부패를 상징하는 것으로 바니타스화의 근간을 이루는 정물이죠. 그 외에도 크리스털 잔과 깨지기 쉬운 그릇, 책, 악기, 일본도와 비단, 시계와 촛불 등 바니타스화에 등장하는 모든 사물에는 의미가 깃들어 있습니다. 천천히 생각하고 그 의미들을 추론하며 감상해보세요.

웃는 얼굴에
가득한 활기

여러분은 유럽의 미술관에서 웃고 있는 인물을 그린 그림을 본 적이
있나요? 거의 없을 겁니다. 예전의 예술은 종교나 기득권을 위한 사치
품이어서 엄격하고 위엄 있는 모습만 그렸기 때문이죠. 하지만 이 그
림을 그린 화가, 프란스 할스Frans Hals, c.1581~1666는 달랐습니다.

그는 비록 17세기에 활동한 다른 화가들에 비해 잘 알려지지 않
았지만 당시 진정한 성공을 거두었고, 특히 초상화를 통해 인간의 모
습을 표현하는 데 집중했던 인물입니다. 테르브루그헨Terbrugghen과 혼
토르스트Honthorst라는 두 화가가 당시 로마에서 유행한 밝고 환한 색
을 쓴 상반신 초상화를 네덜란드로 가져왔고, 그 영향을 받은 할스는
그 누구와도 비교할 수 없는 그만의 역동적이고 활기찬 모습을 더해

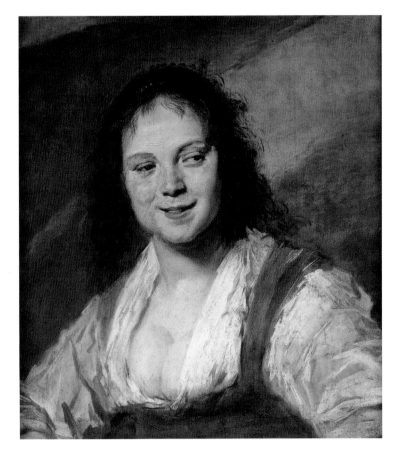

프란스 할스, 〈보헤미안〉

1628~1630년경 | 58×52cm | 나무 패널에 유채

생기 넘치는 초상화를 그려 많은 사랑을 받았습니다.

〈보헤미안〉La Bohémienne 에는 매력적인 한 여인이 꾸밈없는 모습으로 등장합니다. 그녀의 옷은 헐렁하고 셔츠는 다 잠기지 않아 가슴이 훤히 드러나 대담하며, 수줍은 듯 장밋빛으로 물든 뺨과 탐욕스러운 붉은 입술이 눈에 띕니다. 머리카락을 묶고 있던 빨간 리본이 풀어졌는지 머리카락은 다 흩어져버렸고, 이마는 훤히 드러나 그녀의 장난스러움과 유쾌함이 함께 묻어나고 있습니다. 그리고 그녀는 "이 모습이 뭐 어때서?"라며 관람자들을 살짝 비웃는 듯 시선을 옆으로 흘리고 있습니다. 참 솔직한 그녀의 모습이 재미있기도 하고 놀랍기도 합니다.

기존의 초상화는 등장인물의 포즈, 옷과 머리 스타일 등을 통해 인물의 직업, 성격, 사회적 위치 등을 표현했습니다. 하지만 할스는 이런 것들을 심각하게 고려하지 않고 즉흥적으로 인물의 모습을 보고 빠르게 화폭에 담아낸 것 같습니다. 그가 얼마나 순간의 모습을 잘 포착했는지는 그가 그린 아이들의 초상화를 보면 알 수 있습니다.

아이를 키우고 있다면 200% 공감할 것 같습니다. 아이들 사진 찍기가 얼마나 힘든지 말이죠. 아이가 웃고 있는 예쁜 사진 한 장을 건지기 위해 거꾸로 아이에게 재롱을 떨고 있는 나의 모습을 발견했을 때, 갑자기 밀려오는 자괴감이란. 그만큼 힘든 작업 중 하나지만 화가는 꾸밈없는 아이의 순수한 미소를 찰나에 잡아냈습니다. 그는 요즘

프랑스 할스, 〈비눗방울을 부는 아이〉

17세기 전반 | 지름 30cm | 나무 패널에 유채

카메라로도 찍기 힘든 장면을 어떻게 그릴 수 있었을까요?

그것은 바로 '알라 프리마'alla prima 라는 회화 기법 덕입니다. 보통 그림은 캔버스에 스케치를 하고 붓으로 색을 여러 겹 입혀 완성합니다. 하지만 이 기법은 스케치를 하지 않고 한두 겹의 붓질만으로 빠르게 그림을 완성하지요. 알라 프리마는 이탈리아어로 '처음으로'라는 뜻입니다. 즉, 첫 붓질로 빠르게 그림을 그려낸다는 것이죠. 이렇게 그

림을 그리면 가까이에서 봤을 때는 붓놀림이 그대로 보여 난잡하게 느껴지기도 하지만, 한 걸음 떨어져 바라보면 자연스럽고 색의 레이어가 얇다 보니 산뜻하고 가벼우며 생동감이 있습니다.

할스는 이 기법을 통해 순간을 잡아낼 수 있었고, 당시 아이들의 모습을 남기고 싶었던 중산층 부모들 그리고 그의 독특한 초상화에 매료된 사람들이 그림을 많이 의뢰하면서 큰 성공을 거두었습니다. 술을 좋아하고 미식가이며 밝고 유쾌한 성격으로 순간의 웃음과 행복을 담아냈던 화가 프란스 할스. 그의 그림을 보며 함께 웃어보면 어떨까요?

✛가이드 노트　알라 프리마 기법은 순간의 빛을 빠르게 담아낸 19세기 인상파 화가들도 즐겨 사용했습니다. 특히 이 기법을 잘 사용한 화가는 빛의 사냥꾼이라는 별명을 가지고 있는 클로드 모네입니다. 오르세 미술관에 전시 중인 〈양산을 든 여인〉 등 대부분의 그의 작품에서 볼 수 있습니다.

클로드 모네, 〈양산을 든 여인〉

1886년 | 131×88.7cm | 캔버스에 유채 | 프랑스 파리, 오르세 미술관

숨 막힐 듯한
고요함

요란스런 공사장 소리, 길거리의 소음 그리고 직장 상사와 엄마의 잔소리까지, 크고 작은 소음들로 시끄러운 세상을 살아가다 보면 고요함으로부터 위로를 받고 따스함을 느낄 때가 있습니다. 17세기 네덜란드에는 고요함을 넘어 숨 막힐 듯한 순간을 그려낸 화가가 있었습니다. 바로 요하네스 페르메이르Johannes Vermeer, 1632~1675입니다. 그가 그린 〈레이스를 뜨는 여인〉la Dentellière을 볼까요?

한 뼘 정도의 캔버스 속에서 한 여인이 바느질을 하고 있습니다. 꽉 조여진 화면 구성과 단순한 배경은 그녀의 동작 하나하나에 더 집중할 수 있게 만듭니다. 근경에는 녹색 테이블보와 그 위로 흰색 실과 붉은색 실들이 늘어져 있습니다.

요하네스 페르메이르, 〈레이스를 뜨는 여인〉

1665~1670년경 | 24×21cm | 목재 위 캔버스에 유채

네덜란드는 예부터 영국에서 수입한 양모를 이용해 레이스를 생산하는 산업이 많이 발전했습니다. 따라서 17세기 네덜란드 여성들의 주된 일 중 하나가 바로 레이스를 뜨는 일이었습니다. 판 위에 스케치를 하고 그 위에 핀을 촘촘히 박은 뒤 보빈이라는 도구를 이용해 그 사이로 실을 엮어가며 만드는 레이스는 예부터 지금까지 많은 사랑을 받고 있습니다. 레이스를 짜는 여인들의 모습은 당시 네덜란드의 생활상을 보여주는 좋은 주제로 많은 화가가 그렸죠.

작품을 다시 보면, 그녀는 손에 보빈들을 들고 자수틀에 몸을 살짝 기울여 레이스 만드는 일에 몰두하고 있습니다. 햇빛을 받은 그녀의 손과 노란색 옷은 주변의 어두운 사물들, 그림자가 살짝 드리워진 얼굴과 색의 대조를 이루며 더욱 빛나고 있습니다. 그 결과 우리는 그녀의 세심한 손동작에 주의를 더 기울일 수 있게 됩니다. 그녀가 일하는 데 방해될까 관람자들은 숨을 죽인 채 그저 바라보게 되죠. 마치 시간이 멈추어버린 듯 영원히 정지된 한 곳에 그녀는 머물러 있는 것 같습니다. 작은 캔버스 속에 이렇게 밀도 있는 그림을 그려냈다니 참 대단하지 않나요? 19세기 인상파를 대표하는 르누아르가 "세상에서 가장 아름다운 작품"이라고 말한 이유를 조금이나마 알 것 같습니다.

페르메이르가 이렇게 그릴 수 있었던 이유로 '카메라 옵스큐라'camera obscura 라는 도구가 언급되기도 합니다. 카메라 옵스큐라는 지금 우리가 쓰고 있는 카메라의 기본 원리입니다. 빛이 전혀 없는 어두

운 공간 한쪽 면에 바늘만 한 작은 구멍을 내면, 구멍을 통해 보이는 모습이 빛과 함께 어두운 공간으로 들어와 상이 거꾸로 맺힙니다. 구멍이 커질수록 상은 흐려지고, 작아질수록 상이 선명해지죠. 이것이 카메라의 조리개 역할인 셈입니다. 좀 더 사실적인 묘사가 요구되던 시대에 사물에 더 가깝게 접근하기 위한 연구 과정에서 얻은 결과로, 페르메이르의 작은 화폭 속 사실적인 묘사는 아마 카메라 옵스큐라를 사용해서 가능했을 것이라는 주장이 있습니다. 하지만 루브르 공식 홈페이지에 따르면, 이 사실은 아직 정확하게 밝혀진 바가 없다고 합니다. 그 이유는 그에 대해 남겨진 기록이 거의 없기 때문이죠.

그는 델프트Delft에서 태어나 평생 그곳에 살며 그림을 그렸고, 현재 40여 점이 안 되는 작품이 남겨져 있다는 것 외에는 알려진 것이 거의 없습니다. 이렇듯 그의 작품은 감춰진 삶의 이야기까지 더해지면서 더욱 신비롭게 우리에게 다가오고 있습니다. 정신없이 지나가는 현대의 삶 속에서 그의 작은 그림 한 점을 만나며, 잠시 고요함이 주는 여유와 위로를 느껴보면 좋겠습니다.

✛ 가이드 노트 루브르에서 실제 이 그림을 보면 눈에 띄는 것은 작은 그림만이 아닙니다. 작품을 감싸고 있는 액자 틀에도 자연스레 시선이 향하죠. 큰 액자 안에 또 다른 액자가 있는 듯한 구성은 우리를 그림 속으로 천천히 더 빨려 들어가게 만들며, 마치 어두운 공간에서 카메라 옵스큐라의 조그만 구멍을 통해 그녀를 바라보는 듯한 착각마저 들게 합니다.

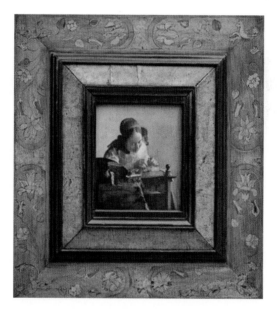

〈레이스를 뜨는 여인〉의 액자 모습

포토샵은
이렇게 하는 거죠

"와! 너무 아름답다!"

〈클레브의 앤〉Anne de Clèves 을 처음 보았을 때 저도 모르게 내뱉은 말입니다. 고급스런 붉은 벨벳 소재와 노란 금장식으로 만든 고풍스런 드레스가 짙은 녹색 배경과 색의 대조를 이루며 전체적으로 차분하고 격식 있는 분위기를 연출하고 있습니다. 입술을 꾹 닫고 시선을 약간 아래로 내린 도도한 표정과 단정한 외모, 가느다란 허리와 가지런히 모은 손의 포즈까지 외적인 수려함은 물론 내적인 아름다움까지 더해져 우아한 느낌도 듭니다.

그림 속 여인은 16세기 영국의 왕 헨리 8세의 네 번째 아내인 클레브의 앤입니다. 헨리 8세는 여성 편력이 심했던 왕으로 결혼을 여

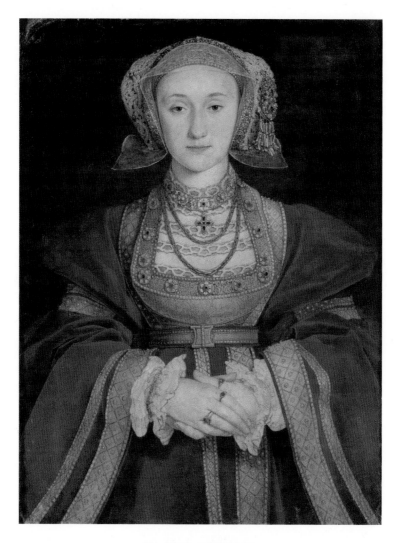

한스 홀바인, 〈클레브의 앤〉

1539년경 | 65×48cm | 캔버스 위에 밸럼

섯 번이나 했습니다. 첫 번째 아내 캐서린은 이른 나이에 죽은 형의 아내로, 그의 뜻으로 결혼한 것이 아닌 데다 왕자를 낳지 못하면서 결국 이혼을 결심하죠. 하지만 당시 유럽의 나라들은 가톨릭의 지배를 받고 있었기에 이혼은 불가했습니다. 하지만 그는 자신이 사랑하는 여인 앤 불린과 결혼하기 위해 로마 가톨릭에 등을 돌리고 영국 성공회의 초석을 놓게 됩니다. 그래서 그는 유럽 역사상 가장 난봉꾼이었던 왕으로 회자되기도 합니다.

그는 세 번째 아내 제인 시모어가 아들을 낳고 출산 후유증으로 죽자 새로운 여인을 찾습니다. 그때 그의 충신이었던 토머스 크롬웰의 주선으로 플랑드르 지역 클레브 공국의 공주 앤과 결혼합니다. 결혼 전 그녀의 모습이 너무 궁금했던 헨리 8세는 자신의 궁정화가 한스 홀바인Hans Holbein, 1497~1543을 보내 그녀의 초상화를 그려오게 했습니다. 궁정에 속해 일정의 보수를 받고 일한 궁정화가들은 당대에 가장 뛰어난 그림 실력을 가지고 있던 인물들로, 왕은 그들의 그림을 통해 자신의 눈부신 업적을 남기거나 정치에 이용하기도 했습니다. 그리고 그들의 또 다른 역할 중 하나가 중매였습니다. 사진이 없던 당시에는 화가를 보내 초상화를 그려오게 해서 그 모습을 보고 결혼을 결정했던 것이죠.

초상화를 받아든 헨리 8세는 그녀의 모습에 너무나 흡족해했습니다. 하지만 궁으로 들어오는 앤의 실제 모습을 보고는 크게 실망했

습니다. 홀바인의 그림 속 모습과 실제 모습이 너무나도 달랐던 것이죠! 한마디로 화가는 이 결혼을 차질 없이 진행시키기 위해 그녀를 실제 모습과 다르게 너무나 매력적으로 표현했던 것입니다. 헨리 8세는 그녀가 마음에 들지 않았고, "플랑드르의 야윈 말"hardille des Flandres 이라고 그녀를 조롱하고 멀리하면서 결국 6개월의 짧은 결혼 생활을 끝으로 이혼하고 다른 여인과 결혼합니다. 그녀는 이혼에 순순히 합의했고, 다행히 비극적인 최후를 맞이한 다른 왕비들과는 달리 헨리 8세의 친구로 남아 평온한 삶을 유지한 현명한 여인이기도 합니다.

그렇다면 자신의 평생 반려자가 될 수 있는 사람의 모습을 왜곡해서 그려 실망을 안긴 화가는 어떻게 됐을까요? 이 결혼을 주선한 토머스 크롬웰은 처형당했지만 다행히 홀바인은 궁정화가의 직위를 박탈당하는 수준으로 끝납니다. 더 이상 왕의 지시를 받으며 그림을 그리지 않게 되었지만 보수는 계속해서 받았다고 하니, 헨리 8세가 그를 얼마나 아끼고 좋아했는지 그리고 그의 실력이 얼마나 대단했는지를 알 수 있습니다.

✚ 가이드 노트 한스 홀바인의 작품들이 루이 14세 소장품으로 프랑스에 들어오면서 루브르에서는 초상화 2점을 더 볼 수 있습니다. 그는 사실적인 표현은 물론 그림 속 인물들의 지위를 드러내는 상징적 표현과

심리를 꿰뚫어보는 능력이 남다른, 역사상 가장 뛰어난 초상화 화가로 평가되고 있습니다.

한스 홀바인, 〈에라스무스 초상〉

1528년 | 43x33cm | 나무 패널에 유채

한스 홀바인, 〈니콜라스 크라처의 초상〉

1528년 | 83x67cm | 나무 패널에 유채

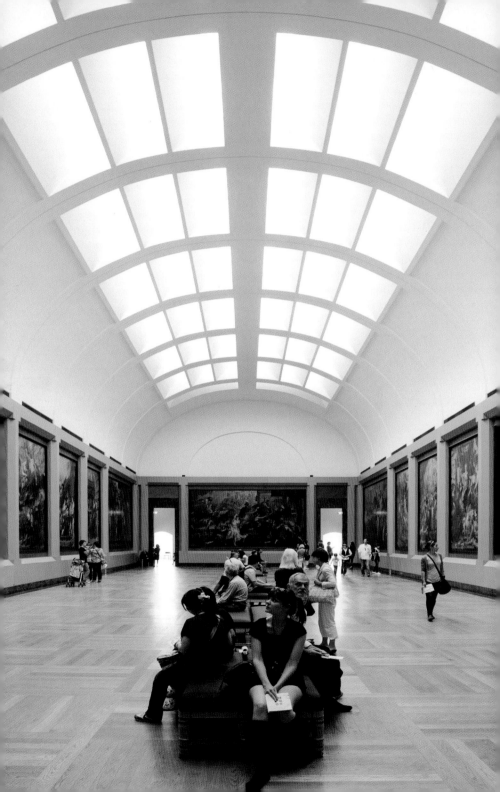

Richelieu

Sully

Denon

Sully

쉴리관

쉴리**Sully**는 프랑스의 왕 앙리 4세 때 최고의 경제 각료였습니다. 그는 농업과 산업을 독려했으며, 세금 정책을 변화시키고 지금의 캐나다 퀘벡을 해외 식민지로 건설해 프랑스 재정을 끌어올린 인물입니다. 프랑스에 의무교육을 도입한 것도 쉴리입니다. 현재 프랑스의 아이들은 "그가 없었다면 학교를 가지 않아도 될 텐데!"라고 귀여운 투정을 부리기도 합니다. 이렇듯 프랑스에 영향을 끼치며 당시 큰 번영을 가져다준 중요한 인물로 그를 기념하기 위해 명명된 관입니다.

1200년경 루브르의 첫 머릿돌이 놓였던 장소이기도 한데, 지금도 당시 모습을 감상할 수 있습니다. 중세 해자의 모습부터 안개에 가려진 것처럼 미스터리하게 남아 우리의 호기심을 자극하는 이집트 유물들, 절대적인 미를 추구하며 아름답게 표현된 그리스 조각들과 지중해 및 페르시아 유물들, 그리고 프랑스 회화 작품들까지 다양하게 만날 수 있습니다.

17세기
프랑스의 태양

"짐은 곧 국가다!"L'état, C'est moi 라고 외치며 세상에서 가장 강력한 왕이
되고자 했던 남자가 있습니다. 17세기 프랑스의 왕 루이 14세입니다.

〈루이 14세의 초상〉Louis XIV, roi de France 속 그는 온화하지만 힘 있
는 표정과 기개 넘치는 모습으로 단상 위에서 관람자들을 내려다보고
있습니다. 빨간색 커튼과 함께 캔버스를 채우고 있는 푸른빛과 금빛
그리고 하얀색의 조화는 간결해 보이면서도 화려해 그를 더욱 돋보이
게 합니다. 또한 머리 뒤쪽 명암 처리로 인해 생긴 희미한 후광은 마치
그를 예수처럼 보이게 만들면서 신성함까지 더하고 있죠.

이처럼 왕의 초상화는 그냥 그린 것이 아니라 왕을 상징적으로
보여주기 위한 작업이 더해졌습니다. 그리고 관람자들이 올려다봐야

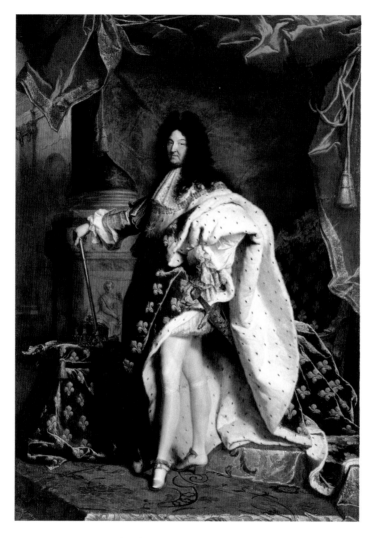

이야생트 리고, 〈루이 14세의 초상〉

1701년 | 277×194cm | 캔버스에 유채

하는 위치에 걸어 왕의 위엄을 느낄 수 있게 했습니다. 왕을 상징하는 많은 표상을 그림 속에서 발견할 수 있는데, 같이 한번 찾아볼까요?

우선 그가 오른손에 쥐고 있는 왕홀Le scepter이라는 지팡이, 그 아래로 왕관La couronne과 정의의 손La main de justice, 그리고 샤를마뉴Charle-magne(샤를 대제, 9세기경 서로마 제국의 황제)가 사용한 것으로 알려진 보석들이 박힌 멋진 중세의 검을 왼쪽 허리춤에서 확인할 수 있습니다. 이런 것들을 '리게일리어'Regalia라고 하는데, 평소에는 파리 생드니Saint-Denis 성당에 보관하다가 대관식 때 꺼내 왕의 힘과 권력 그리고 신성을 나타내기 위해 사용했습니다.

그리고 커튼 뒤로 살짝 숨겨진 옥좌, 옷의 겉면, 쿠션, 탁자에는 백합 무늬La fleur de lys가 수놓여 있습니다. 백합에는 여러 이야기가 있지만 그중 하나는 6세기경 프랑스 왕이었던 클로비스Clovis와 관련된 일화입니다. 전쟁에서 승리하고 본국으로 돌아오던 클로비스는 강 한쪽에 핀 백합을 발견하고 승전을 자축할 목적으로 말에서 내려 꺾으려고 했습니다. 이때 뒤쫓아 온 적국의 병사가 그를 향해 활을 쏘는데 다행스럽게도 꽃을 따기 위해 허리를 숙여 화살을 피하고 목숨을 구했습니다. 그 이후로 백합이 프랑스 왕가의 상징이 되어 그림 곳곳에 표현된 것입니다. 뿐만 아니라 왼쪽 배경에 그려진 기둥 하단에는 부조로 표현된 정의의 여신도 있습니다. 이런 상징물들을 통해 루이 14세는 권력은 물론이거니와 왕으로서의 정통성과 정의까지, 모든 것을

갖추고 있음을 나타낸 것입니다.

　이 초상화는 그의 손자이자 훗날 스페인 왕위에 오르는 필리프 Philippe d'Anjou를 위한 것으로, 이야생트 리고Hyacinthe Rigaud, 1659~1743가 그렸습니다. 하지만 이 그림을 받아든 루이 14세는 자신의 모습이 너무나 만족스러워 원본은 베르사유궁전에 보관하고 복제품을 만들어 유럽 전역으로 보냈다고 합니다. 그런데 왜 루이 14세는 자신의 초상화를 손자를 비롯해 각국의 왕과 귀족들에게 선물하려고 했던 것일까요? 대표적으로 루아르Loire 지역의 슈농소Chenonceau 성에 가면 당시 성의 주인이었던 삼촌 방돔Vêdome 공작에게 선물한 그의 다른 초상화 한 점을 볼 수 있습니다. 당시 막강한 부와 권력을 가지고 있던 삼촌을 견제할 목적으로 선물한 것입니다. 한마디로 "내가 평소에 지켜보고 있으니 경거망동하지 말라!"라는 의미였던 것이죠. 이처럼 루이 14세는 자신의 모습을 자신감 있게 그려 만천하에 알림으로써 세상의 권력을 잡은 남자입니다. 각자의 개성을 드러내기 위해 자신의 프로필을 열심히 꾸미고 만들어가는 지금의 우리들에게도 "나처럼 자신감 있게 표현해봐!"라고 말하는 듯합니다. 그가 자신을 사랑하고 표현할 줄 알았기에 당대 최고의 권력과 부를 누렸던 것은 아닐까 싶기도 하네요.

➕가이드 노트

〈루이 14세의 초상〉의 맞은편에는 〈파르나스산〉(La Parnasse)이라는 태피스트리 작품이 전시되어 있습니다. 바티칸 성당 벽면에 그린 라파엘로의 프레스코화를 그대로 옮겨온 작품입니다. 파르나스산은 고대 그리스의 아폴론과 뮤즈들이 살면서 삶을 노래하고 축복했던 곳으로 알려지며 예부터 지금까지 많은 예술가의 영감의 원천이 되는 곳입니다. 두 작품을 서로 마주 보게 전시한 이유는 무엇일까요? 아마 태양신 아폴론과 비견될 정도로 강력한 힘을 가졌던 태양왕 루이 14세의 모습을 보여주려는 루브르의 의도된 전시 방법이 아닐까 생각합니다. 루브르에 간다면 그림 속 루이 14세의 모습을 태피스트리 속 아폴론과 도치시켜 감상해보는 것도 좋겠습니다.

젊음의 어리석음을
농락하는 자들

"걱정하지 마라, 손은 눈보다 빠르니까."

영화 〈타짜〉에 나오는 대사입니다. 하지만 이 그림의 주인공은 화가의 눈을 피하지 못한 것 같습니다. 작품 제목이 〈다이아몬드 에이스 사기꾼〉Le Tricheur à l'as de carreau 인 것으로 보아 아마도 왼쪽의 등을 보이고 있는 남자가 이번 판의 주인공인 듯합니다. 허리춤에 스페이드 에이스와 다이아몬드 에이스를 숨기고 있습니다.

이 그림의 등장인물은 4명입니다. 각각의 행동이나 생각을 그림을 통해 짐작할 수 있습니다. 먼저 그림 정면에 보이는 깃털 머리 장식과 진주로 치장한 여인은 옆에서 술을 따르고 있는 몸종에게 무언가 묻는 듯한 눈짓을 하고 있습니다. 몸종은 화려한 옷을 입은 것으로 보

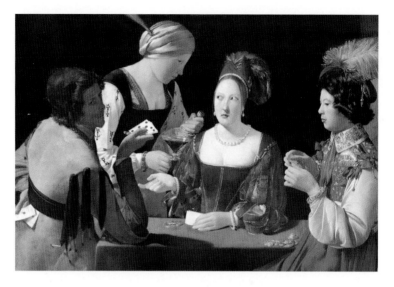

조르주 드 라 투르, 〈다이아몬드 에이스 사기꾼〉
1636~1638년 | 106×146cm | 캔버스에 유채

아 귀족인 듯한 오른쪽 청년의 카드에 눈이 쏠려 있습니다. 청년은 유행을 따른 듯 중앙에 있는 여인과 같이 머리에 타조 깃털 장식을 하고 있습니다. 자신의 카드를 보는지 아니면 맞은편 남자의 판돈을 확인하려는지 주변에서 일어나는 일에는 별 관심이 없는 표정이네요. 그림 왼쪽에 있는 남자는 일부러 카드를 우리에게 보여주며 한마디하고 있는 것 같습니다.

"자, 보라고. 내가 이번에 어떻게 속이는지!"

그림을 보게 될 우리에게 자신의 실력을 보여주려는 듯 여유로운 모습입니다. 중앙에 앉은 여인은 진주 목걸이와 귀고리, 팔찌를 하고 있는 것으로 보아 회화에서 자주 사용되는 상징처럼 화류계의 여인인 듯합니다. 청년과 여인의 머리 장식이 같은 것으로 보아 아마도 청년은 어리석게도 여인의 말을 의심 없이 받아들였을 겁니다. 여인이 세상을 빨리 경험하고 싶어 하는 앳된 귀족 청년에게 쓴맛을 보여주려 게임에 끌어들였겠지요!

여인은 몸종에게 그녀의 오른쪽에 있는 사기꾼을 손으로 가리키며 그가 이번 판의 승자인지를 묻고 있는 듯합니다. 몸종의 눈은 젊은 귀족의 카드를 지켜보며 오른손에 든 원뿔 잔(역삼각형, 다이아몬드 모양의 절반)에 붉은 포도주를 따르고 있습니다. "다이아몬드 에이스를 쥐고 있습니다"라는 메시지를 보내고 있는 듯합니다.

사기꾼은 7과 6으로 예상되는 카드 두 장과 보이지 않는 카드 한 장을 오른손에 들고 왼손으로는 숨겨두었던 다이아몬드 에이스를 꺼내려 하고 있습니다. 옛 카드놀이의 규칙에서는 1, 6, 7로 이루어진 숫자 조합이 가장 큰 점수입니다. Grand Point!

스페이드 6을 가진 젊은 청년은 아마도 스페이드 7도 가지고 있을 것입니다.(화가의 제목이 같은 다른 그림에 청년이 스페이드 7과 6 또는 8을 가지고 있는 것으로 묘사되어 있습니다.) 하지만 안타깝게도 최고의 점수를 낼 가능성은 없어 보입니다. 상대인 사기꾼이 벌써 스페이드 에

이스를 챙기고 있으니까요! 청년은 어떻게 되었을까요? 아마도 세 사람의 농간으로 앞에 놓인 모든 돈을 잃고 말겠지요? 젊음과 부를 믿고 무모하게 도전한 청년은 자신에게 올 횡재를 생각하며 꿈에 부풀었을 겁니다.

'스페이드 에이스, 한 장만, 한 장만 들어오면!'

어리석음을 깨닫는 순간이 멀지 않은 것 같습니다. 정신을 차렸을 때는 빈털터리가 되어 집으로 돌아가는 자신을 보게 될 겁니다.

조르주 드 라 투르Georges de La Tour, 1593~1652 는 극적인 장면에서 각 인물의 미묘한 모습을 부각시키기 위해 배경을 단순화했으며, 인물마다 조명이 비치는 듯 표현해 행동과 인상을 세밀하게 관찰할 수 있도록 했습니다. 라 투르는 이탈리아 화가 카라바지오의 영향을 받아 명암 대비를 잘 이용했습니다.

✚ 가이드 노트 이 그림에 대한 해석은 다양합니다. 느껴지는 대로 보는 것도 그림을 이해하는 한 방법으로, 볼 때마다 새로운 무언가를 찾아내는 즐거움이 있죠. 이 화가의 제목이 같은 다른 작품과의 차이점도 비교해보세요.

참회하는 그녀에게
평안이 깃들다

"너희 가운데 죄 없는 자가 먼저 저 여자에게 돌을 던져라!" 율법 학자 들과 바리새인이 죄를 지은 여인을 예수께 끌고 왔을 때 하신 말씀.

_요한복음 8장 3절

예수님께서 시몬의 집에 초대받아 갔을 때, 예수님 발에 입을 맞추고 존 경을 표현했으며, 앉아 계신 예수님의 발을 그녀의 눈물로 적시고 옥함 에 담긴 향유를 그녀 머리카락에 적셔 예수님의 발을 씻겼던 것으로 알 려졌으며.

_누가복음 7장 36절

"일곱 마귀가 떨어져 나간 막달레나라고 하는 마리아."

_누가복음 8장 2절

앞에 언급한 성경 속 인물이 모두 막달레나 마리아는 아닙니다. 그런데 중세 이후 사람들이 혼동해서 이 이야기들의 주인공을 모두 막달레나 마리아로 묘사했습니다. 누가복음 24장을 보면 예수님의 부활을 처음 목격하는 여인이 막달레나 마리아인데, 그래서 그런지 막달레나 마리아를 주제로 그린 그림에 상징Icon, 도상, 圖像이 많이 사용되었습니다.

바닥에 떨어진 향유통(옥함)과 보석들은 버림과 외면을 의미하며, "세상의 권세와 영광을 떨쳐버림"으로 해석합니다. 채찍과 십자가는 회개와 죄 사함을, 돌덩어리는 사형 집행을, 자신의 몸을 태워 주변을 밝게 빛내는 촛불 또는 램프는 예수님의 인류를 위한 희생을 의미합니다.

상징은 회화나 조각 등에서 의미 전달의 한계를 극복하는 데 도움을 줍니다. 상징물의 대표성으로 작품의 주인공이 누구이며 어떤 상태인지를 바로 알아볼 수 있기 때문입니다. 예를 들어 십자가에 못 박힌 누군가를 본다면 우리는 그 인물의 생김새가 어떻든 바로 예수를 떠올리며, 어떤 이가 삼지창을 들고 있으면 포세이돈을, 몸에 날개를 달고 있으면 천사를 떠올리죠. 이렇듯 도상은 많은 의미를 가지고

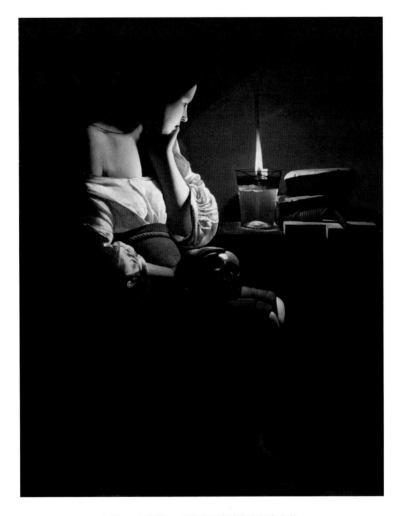

조르주 드 라 투르, 〈등불 앞의 막달레나 마리아〉

1640~1645년 | 128×95cm | 캔버스에 유채

있으며 이를 연구하는 학문을 도상학圖像學, Iconography 이라고 합니다.

조르주 드 라 투르Georges de La Tour, 1593~1652 는 막달레나 마리아를 주제로 연작을 그렸는데, 내용은 같으나 조금씩 다른 상징이 배치되어 찾아보는 재미가 있습니다. 공통점은 '촛불의 화가'라는 별명에 걸맞게 명암 대비가 극적이라는 것입니다. 〈등불 앞의 막달레나 마리아〉La Madeleine à la veilleuse 를 보면 촛불을 응시하고 앉아 있는 막달레나의 몸통과 팔은 밝고 세밀하게 표현되어 있지만 다리 아래쪽은 무척 어둡습니다. 램프에 굴절되어 왜곡된 성경의 묘사는 과학자 못지않은 화가의 관찰력을 엿볼 수 있습니다.

막달레나와 책상 외에 배경으로 보이는 것이 없습니다. 그래서 그림에 더 몰입하게 되죠. 막달레나 마리아는 지금 어떤 생각을 하고 있을까요? 세상을 비추는 불꽃(예수의 희생)을 응시하는 막달레나의 눈엔 고민이 한가득인 것 같습니다. 부유한 여인으로 알려진 막달레나 마리아가 부와 명예의 덧없음과 삶의 허무함Vanitas, 바니타스, 헛됨을 상징하는 해골을 쓰다듬고 있으며, 예수와 고행을 상징하는 십자가와 회개를 상징하는 채찍을 연민이 가득한 눈으로 보고 있습니다. 펼쳐지지 않은 성경은 하느님의 말씀을 따르려 하지만 아직은 쉽사리 결정하지 못하는 여인의 마음을, 발치에 있는 돌덩어리는 "너희 가운데 죄 없는 자가 먼저 저 여자에게 돌을 던져라!"라는 예수의 말씀을 떠올리게 합니다. 아마도 곧 그녀는 자신의 죄를 용서한 예수의 길을 따

라나서겠지요. 쉽지 않은 결정, 인간적인 번뇌에 빠진 막달레나 마리
아의 무게가 느껴지는 그림입니다.

✚ 가이드 노트 라 투르는 촛불의 빛나는 부분과 어두운 부분을 잘 묘사했습니다.
램프 속 심지와 왜곡된 성경의 묘사가 세밀합니다. 바흐의 〈마테
수난곡〉을 들으며 감상해보길 권합니다.

DAY 35

그림으로 표현한 사랑의 단계

"가장 아름답고 오랜 것은 오직 꿈속에만 있어라."

_이상화, <나의 침실로> 에피그램

장 앙투안 바토Jean-Antoine Watteau, 1684~1721는 〈키테라섬으로의 순례〉Pèlerinage à l'île de Cythère라는 그림으로 '왕립 미술 아카데미'에 정식 입학했습니다. 그래서 그의 그림 중 가장 중요한 작품으로 평가받고 있죠. 더불어 이 그림을 새로운 장르인 '갈랑트' 예술Arte galante, Fête galante, 아연화, 雅宴畵의 시작으로 보기도 합니다. '아트 갈랑트'라는 장르는 섬세한 여성미가 부각된 등장인물들의 우아한 모습과 예절 바른 행동 등을 전원과 공원 등 이상적인 풍경을 배경으로 그린 것을 말합니다.

209

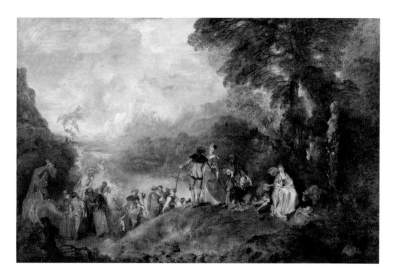

장 앙투안 바토, 〈키테라섬으로의 순례〉

1717년 | 129×194cm | 캔버스에 유채

'키테라'는 그리스에 실재하는 섬이지만 이 그림의 배경인 키테라섬은 그리스 신화 속 여신의 탄생지, 또는 아프로디테 신전이 있고 사랑의 여신을 섬기는 상상의 섬으로 결국 '연인들의 천국'으로 해석할 수 있습니다.

그림 오른쪽에는 그림 전체를 압도하는 나무(오래된 역사, 신화)와 나무 그늘 속에 잊힌 듯 팔 없이 서 있는 아프로디테 석상이 있습니다. 신화 속 잊힌 섬을 다시 발견한 사람들은 사랑으로 자신에 열정의 부

활을 만끽하는 듯합니다.

나무 아래 있는 세 쌍의 남녀는 각각 사랑의 확인 단계를 보여줍니다. 아프로디테 석상 바로 옆에 있는 커플은 서로 사랑의 속삭임에 귀를 기울이고 있습니다. 남자는 순례자의 지팡이를 내려놓고 이 섬에 대한 의미를 이야기하는지 아니면 사랑을 고백하는 중인지 정말 진지한 표정으로 여인을 조금이라도 부드럽게 대하려 노력하고 있습니다. 하지만 여인은 얼굴도 마주 보지 못하고 수줍어하고 있습니다. 여인 앞에 앉아 치마를 당기고 있는 에로스는 화살 통을 깔고 앉아 있습니다. 자신은 할 일 다 했으니 어서 사랑을 받아들이라는 뜻일까요?

그 옆의 커플은 여인이 남자의 손에 자신의 두 손을 맡기고 의지하며 일어서고 있습니다. 남자의 사랑을 확신한 여인의 모습일까요? 예의 바른 남자의 얼굴도 자신의 사랑이 확고하다는 걸 보여주는 듯합니다. 이 섬을 떠난다 해도 남자의 사랑은 변함없을 듯합니다.

그다음 커플은 여인의 얼굴이 인상적입니다. 뒤돌아보는 눈빛에 아련함이 묻어나는 것이 사랑의 속삭임에 황홀했던 추억을 되새기나 봅니다. 사랑에 빠졌던 지난날을 그리워하며 이제 순례를 끝내고 현실 세계로 돌아가야만 하는 아쉬움일지도 모르겠습니다. 충직함을 상징하는 강아지도 함께하고 있습니다. 변함없는 사랑을 표현한 것 같습니다.

그림의 중앙을 보면 한 무리의 사람들이 배를 향해 걸어가고 있

습니다. 이젠 이 섬을 떠나야 하는 사람들이겠죠. 다들 즐거워 보이는 얼굴이 어쩌면 술에 취한 것 같기도 합니다. 무리 중 가운데 남자는 아직 머리에 화환을 쓰고 있습니다. 이제 떠나야 할 텐데 아직 사랑에 취해 있네요. 떠나는 배 옆에는 두 쌍의 연인이 있습니다. 왼쪽 커플은 사랑의 확신으로 당당한 모습이지만, 오른쪽 커플은 무언가 불안하고 아쉬움이 남는 듯 배에 타기 싫은 여인을 남자가 설득하며 배에 오르고 있습니다. 아쉽게도 주변엔 아기 천사들(에로스)이 빨리 승선하라 재촉하듯 이들을 안내하고 있으며, 사랑의 성전을 밝혔던 불꽃도 이젠 하늘로 옮겨지고 있습니다. 저 멀리 안개 속에 흐릿했던 세상 풍경이 보이기 시작합니다.

바토는 이 그림을 그린 뒤 〈키테라섬으로의 출항〉Embarquement pour Cythère, 1718도 그렸습니다. 등장인물들이 좀 더 다양하게 부각되고, 순례에서 느껴지는 아련함보다는 발랄한 남녀의 사랑에 좀 더 초점을 맞춘 그림입니다.

✛ 가이드 노트 전원에서 열린 귀족들의 연회가 연상되기도 하고 연극 무대 같기도 한 그림입니다. 꿈속의 아름다운 장면을 무대에 연출한 것 같지 않나요?

그들의
은밀한 사생활

명암 대비가 절정에 이르렀던 바로크 시대를 지나 회화에 장식미와 화려한 색채를 부각시킨 로코코 시대로 접어듭니다. 18세기 프랑스 로코코 시대를 대표하는 화가 장 오노레 프라고나르Jean-Honoré Frago-nard, 1732~1806 의 〈빗장〉Le Verrou 이라는 작품을 볼까요?

가장 먼저 오른쪽에 있는 두 사람이 보일 것입니다. 대부분의 내용이 전개되고 있는 오른쪽과 인물 없이 차분한 듯 보이는 왼쪽, 왼쪽과 오른쪽을 대각선으로 가로지르는 빛의 연출을 순서대로 살펴보겠습니다.

오른쪽으로 짧은 바지를 입은 한 남자의 뒷모습이 보입니다. 단단해 보이는 종아리와 살짝 들어 올린 발뒤꿈치, 잔뜩 힘이 들어간 엉

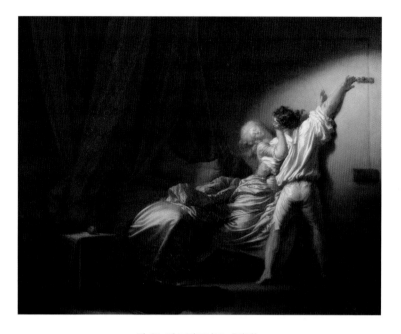

장 오노레 프라고나르, 〈빗장〉

1777년경 | 73×93cm | 캔버스에 유채

덩이, 몸부림치는 여인을 와락 끌어안은 왼손과 여유롭게 빗장을 밀쳐 닫고 있는 오른손이 보입니다. 얼굴 표정은 여인에게 속삭이는 듯 다정해 보이기도 하고 살짝 애원하고 있는 것 같기도 합니다.

안겨 있는 여인은 어떤가요? 남자에게서 벗어나려 하는 오른발 (또는 침대로 가려는 듯 문의 반대 방향을 향하고 있다는 해석도 많습니다), 갑

작스런 남자의 행동에 맥없이 허물어지며 풀려버린 왼쪽 다리, 남자의 속삭임을 완전히 막지 않고 남자에게 매달린 듯한 오른손, 빗장을 걸고 있는 남자의 손을 막는 것인지 아님 수줍은 듯 응원하는 것인지 애매한 왼손, 남자의 속삭임을 훔쳐보고 있는 눈. 화려한 황금색 실크 드레스와 속이 비칠 듯이 얇은 모슬린 속옷과 한껏 치장해 올린 머리 모양을 보아 여인은 아마도 상류층에 속한 인물인 듯합니다. 그들에게 무슨 일이 있었을까요?

그림의 왼쪽으로 이동해보겠습니다. 붉은색 침대 장식Baldaquin은 육체적인 사랑에 빠진 두 사람의 상태를 설명하듯 수직으로 솟거나 늘어져 보이는 형상이며 그것이 침실의 열기를 느끼게 합니다. 흐트러진 침대와 베개, 쓰러진 의자와 더불어 벗어버린 남자의 옷일지도 모를 천이 바닥에 뒹굴고 있습니다. 옳고 그름, 사리분별이 불가능한 상태를 표현하며 지금 두 사람은 서로에 대한 육체적 욕망에 휩쓸려 있음을 알 수 있습니다.

왼쪽 끝에 쓰러진 병과 탁자 위 사과, 오른쪽 바닥의 꽃다발(부케) 또한 같은 내용을 담고 있습니다. 주체하지 못한 욕망에 병은 쓰러지고, 원죄를 상징하는 사과는 아직 베어 먹지는 않았지만 순결함을 상징하는 꽃다발이 땅바닥에 던져진 것은 원죄를 지었음을 상징적으로 보여줍니다.

그림의 구성이 대사 없이도 내용을 이해할 수 있는 연극 무대를

보는 것 같죠. 이제 두 사람의 돌이킬 수 없는 극적 전개는 어떤 결말로 향하게 될까요? 이 시간을 계기로 서로의 사랑을 확인했으니 또 다른 위험에 직면하며 극의 위기감이 최고조에 다다르는 또 다른 절정으로 향하게 되는 걸까요? 그림 오른쪽 위에서 한 줄기 빛이 두 사람의 심경을 자세히 보여주기 위해 비추고 있습니다. 빛의 흐름에 따라 시선이 흘러가며 모든 것이 두 사람의 서로에 대한 열정에서 시작된 것임을 상기시키고 있습니다.

프라고나르는 같은 시기에 육체적 사랑을 그린 〈빗장〉과 달리 종교적인 고귀한 사랑을 표현한 〈목자의 숭배〉L'Adoration des bergers, 1775 를 그리기도 했습니다. 로코코 시대의 말미이자 신고전주의 화풍이 등장하기 이전, 루이 15세의 화려한 궁중 생활과 상류 사회의 향락에 물든 문란한 18세기 프랑스 사회를 그림으로 남겨 작가로서 명성과 부를 얻었죠.

+ 가이드 노트 동시대를 배경으로 한 쇼데를로 드 라클로(Pierre Choderlos de Laclos)의 소설 《위험한 관계》(Les liaisons dangereuses, 1782)는 〈빗장〉과 자주 함께 언급되어 한때 이 그림을 표지에 사용하기도 했습니다. 우리나라 영화 〈스캔들-조선남녀상열지사〉의 원작 소설이기도 합니다.

동양 여인의
아름다움

〈목욕하는 여인〉La Baigneuse 의 원제는 '앉은 여인'Femme assise 으로 화가 장 오귀스트 도미니크 앵그르Jean-Auguste-Dominique Ingres, 1780~1867 의 작품입니다. 1855년 세계박람회에 초청 작품으로 전시되었을 때 당시 그림의 소장자 이름이 같이 알려지면서 '발팽송의 목욕하는 여인'이라고도 불렸습니다. 작품 속 여인이 누구인지는 알려진 바 없으며, 이후 작품인 〈터키탕〉Le Bain turc, 1862 과 비교되며 그림 속 주인공에 대한 궁금증을 자아내는 작품으로도 유명합니다.

　1748년에 프랑스 주도로 본격적인 이탈리아 폼페이 유적에 대한 발굴 작업이 시작되면서 프랑스는 고전(그리스·로마 시대)에 대한 새로운 추종기에 들어갑니다. 이를 신고전주의Neo-classicism 시대라 부

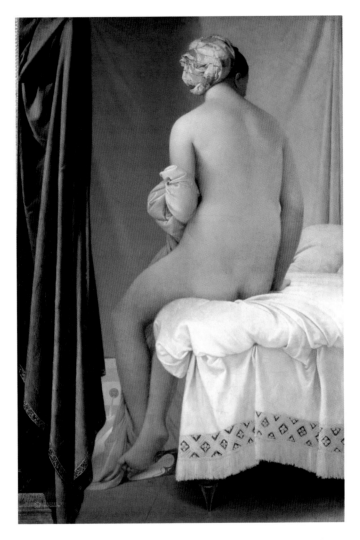

장 오귀스트 도미니크 앵그르, 〈목욕하는 여인〉

1808년 | 146×97cm | 캔버스에 유채

르며 앵그르는 이 시대를 대표하는 화가 자크 루이 다비드Jacques-Louis David, 1748~1825에게 회화를 배웠습니다. 그리고 스물한 살에 프랑스 왕립 미술 대회에서 로마상Prix de Rome을 수상하면서 부상으로 주어진 로마 유학길에 올랐습니다. 로마에서 이탈리아 르네상스를 대표하는 화가 라파엘로의 작품에서 많은 영향을 받았고, 이후 프랑스 신고전주의의 대표적인 작가로 활동합니다.

〈목욕하는 여인〉은 로마 유학 시절 유학생의 의무였던 작품 제출을 위해 〈반신 목욕화〉Baigeuse à mi-corps, 1807, 〈스핑크스의 수수께끼를 푸는 오이디푸스〉Œdipe et le Sphinx, 1808와 함께 프랑스에 보낸 3개의 작품 중 하나였습니다.

얼굴을 돌리고 있는 그림 속 나신의 여인이 누구인지는 아무런 기록도 힌트도 남겨져 있지 않습니다. 여인은 침대 끝에 살짝 걸친 듯 앉아 있는데 등을 비추는 빛이 피부를 더 아름답게 빛내고 있습니다. 여인은 곧 목욕탕 안으로 들어가려는지 거의 다 벗은 모습이며, 옷의 한쪽이 아직 팔에 걸쳐 있어 모슬린 천의 투명함으로 덮인 팔이 섬세하게 묘사되어 있습니다. 머리에는 남프랑스 느낌의 무늬가 있는 리넨 천을 터번처럼 두르고 있습니다. 벗은 신발과 그림 왼쪽에서 위아래를 나누는 커튼은 주름진 모습과 빛의 효과가 잘 표현되어 있습니다. 여인과 커튼 사이로 살짝 보이는 아래쪽 장식에선 물이 뿜어져 나오는 모습을 볼 수 있어 제목처럼 목욕탕을 상징하는 듯하지만 생각

보다는 작은 느낌입니다. 침대보와 터번의 질감도 그림에서 나오는 다른 천들의 표현만큼이나 사실적입니다.

그런데 이 작품을 처음 접한 프랑스 화단의 반응은 좋지 않았습니다. 신과 영웅, 위인의 웅장함을 보고자 한 신고전주의 관점에서는 평범한 여인의 모습이 기대에 미치지 못했기 때문입니다. 등장인물과 정황에 대한 여러 가지 궁금증은 1828년에 발표된 같은 이름의 그림에서 좀 더 많은 배경 묘사와 등장인물 등을 통해 조금 해소됩니다. 이 그림에는 등장인물이 하나지만 1828년 그림에는 여러 사람이 등장해 음악을 즐기고 목욕탕에서 휴식을 취하는 모습이 그려져 있습니다. 또한 1862년에 나온 〈터키탕〉은 앞선 그림들보다 더 많은 사람의 목욕 장면을 묘사했습니다. 여기에도 돌아앉은 여인이 등장하지만 화가는 역시나 아무런 설명을 하지 않았습니다.

이는 19세기 프랑스에서 유행한 동양에 대한 동경, 이국적 취향이 결합된 결과라 볼 수 있습니다. 앵그르는 고전주의 화풍의 근엄함과 노골적인 정면을 피해 오스만 제국의 위엄 속에 보호받고 있는(하렘) 여인을 그려 사람들이 편안하게 그림을 관찰할 수 있었습니다. 더불어 함축된 표현, 즉 인물에 대한 다양한 묘사를 배제해 보는 이로 하여금 그림 속 풍경을 상상하게 만들었습니다. 화가는 이 그림에서 절제된 아름다움을 통해 '정결한 여인'을 느끼게 하려 했던 건 아닐까 싶습니다.

+ 가이드 노트　　　동시대 또 다른 화풍인 낭만주의 화풍에서도 동양(중동)풍 여인들의 모습을 볼 수 있습니다. 낭만주의를 대표하는 외젠 들라크루아 (Eugene Delacroix)도 중동의 알제리 지역 여인을 주제로 그림을 그렸습니다. 작가의 시선과 표현 기법 등이 어떻게 다른지 비교해 볼 만합니다.

+ DAY 38 +

비밀을 간직한
색채

19세기 프랑스 중산층 가정집으로 안내하겠습니다. 〈부엌 안에서〉L'intérieur d'une cuisine 는 마르탱 드롤링Martin Drölling, 1752~1817 이 1815년에 완성해 1817년 살롱전(미술대전)에 출품한 작품입니다. 하지만 대회가 열리기 불과 며칠 전인 1817년 4월 16일에 아쉽게도 생을 마감합니다. 사람들은 이 화가가 평생 가난하게 살며 두 자녀를 혼자 키워야 했던 안타까운 삶에 대해 전해 들었고, 그의 그림을 보기 위해 전시장을 찾았습니다. 결국 뤽상부르궁에서 열린 공식 전시 기간이 연장될 정도로 화제가 되었고 사람들의 호평을 받았습니다.

　그림을 볼까요? 정면의 창을 통해 보이는 화창한 하늘과 나무가 실내의 그늘진 모습과 대비를 이룹니다. 전체적으로 빛바랜 사진을

마르탱 드롤링, 〈부엌 안에서〉
1815년 | 65×80cm | 캔버스에 유채

보는 듯한 느낌도 있죠. 창가에 앉아 바느질하는 여인에게서 살짝 미소가 보이기도 합니다. 붉은 천에 수를 놓고 있는 여인은 고개를 돌려 우리를 보고 있습니다. 일부러 포즈를 취한 듯하면서도 너무 자연스러워 스냅 사진처럼 친근합니다. 그림을 천천히 살펴보면 처음엔 어두워서 보이지 않았던 부분이 하나씩 보이면서 작가가 참 많은 곳에

신경을 썼다는 걸 깨닫게 됩니다.

창밖에서 커튼 뒤로 새어 들어오는 빛은 바닥에 닿아 있고, 전체적으로 그림자와 빛이 자연스럽게 공간을 가득 채우고 있습니다. 창 옆 벽난로 위로는 거뭇거뭇한 검댕이 벽 전체를 뒤덮고 있네요. 주방에 걸린 그릇들을 비추는 빛의 표현은 사실주의에 속하는 화가의 기법이 도드라집니다.

무심하게 꽂힌 백합과 작고 붉은 꽃들, 음식을 신선하게 보관하기 위해 작은 창에 올려놓은 모습도 보입니다. 바닥에는 육각형 모양의 타일이 깔려 있고 어린 여자아이가 노리개로 고양이와 놀고 있으며, 아이 옆에는 옷가지들이 담긴 바구니와 인형이 있습니다. 오른쪽 벽에는 주방 수건과 허브가 걸려 있고, 선반 위에는 벽난로용 취사도구와 촛대가 있으며, 벽면에는 석회가 떨어져나가 나무가 드러난 곳이 있습니다.

또한 이 그림은 전체적으로 갈색빛이 돌며 무언가 오묘한 분위기를 느낄 수 있습니다. 작가는 갈색 톤의 물감을 전체적으로 칠해서 그림을 마감했습니다. 그런데 이 색에는 전설 같은 이야기가 있습니다. 혁명 중이던 1793년에 생트 안느 기도소La chappelle Sainte-Anne au Val-de-Grâce, Paris에 왕실 사람들의 심장이 미라 형태로 안치되어 있었는데, 프티 하델이라는 사람이 그것을 몇몇 화가에게 팔았다고 자백합니다. 그리고 그의 집에서 팔다 남은 심장이 담긴 그릇이 발견되는데, 그

는 화가들 중 드롤링이 45개의 심장을 샀으며 그것으로 '미라 갈색'brun de momie을 구현해냈다고 말했죠. 고슬랑 르노트르라는 사람이 쓴 신문 칼럼에서 시작된 이야기인데, 가난한 드롤링이 아주 비싼 가격에 심장들을 샀다는 부분에서 신빙성이 떨어집니다.

어쨌든 우리는 이 그림을 통해 당시 도시인들의 삶의 단면을 볼 수 있습니다. 우리의 삶과 별반 다를 바 없는 타인의 삶, 그 속에서 평범함이 주는 아름다움과 어머니의 따스함을 느낄 수 있습니다.

✛ 가이드 노트 19세기 도시에 사는 중산층의 생활 모습을 잘 묘사한 그림입니다. 아직 전기가 들어오지 않아 저녁엔 촛불을 켜야 하고 물은 길어다 써야 하지만, 놀랍게도 바비큐를 굽는 장치는 난로 위에서 자동으로 돌아가도록 만들어져 있습니다. 지금으로부터 불과 200여 년 전 모습이라는 점도 새삼 변화의 속도를 실감하게 합니다.

카메라는
그녀의 마음을
읽을 수 없다

〈푸른 옷의 여인〉La Dame en bleu 속 여인 엠마 도비니Emma Daubigny 는 몸이 더운지 재킷을 벗어 어깨를 드러낸 채 테이블 위 쿠션에 기대고 있습니다. 생각에 잠겨 있는 것 같기도 하고, 우리에게 어떤 이야기를 전하거나 우리의 이야기를 경청하는 듯도 합니다. 화가 카미유 코로 Jean-Baptiste Camille Corot, 1796~1875 가 일흔여덟 살에 그린 작품입니다. 차분한 분위기 속 왼손에 들고 있는 부채의 붉은색이 유난히 도드라져 보입니다. 겨드랑이와 목 부분의 레이스와 귀고리, 올린 머리를 묶고 있는 머리띠의 투박한 표현이 오히려 자연스럽습니다. 허리띠를 묶어 생긴 옷감의 주름과 리본이 옷을 풍성해 보이게 합니다.

배경에 걸린 두 그림으로 보아 이 공간은 코로의 화실로 추정되

카미유 코로, 〈푸른 옷의 여인〉

1874년 | 80×50.5cm | 캔버스에 유채

는데, 두 그림 다 그가 주로 그리는 풍경화로 왼쪽 그림은 액자에 넣어 완성한 모습이고 오른쪽의 가로로 그린 풍경은 아직 액자를 만들지 않은 미완성입니다. 배경 한쪽에는 이젤도 보입니다.

1820년대 들어 포목상이었던 부모의 허락을 받고 그림에 전념할 수 있게 된 코로는 스승으로 만난 아실 에트나 미샬롱Achille Etna Michallon과 장 빅토르 베르탱Jean-victor Bertin의 영향을 받아 풍경을 그렸으며, 이탈리아 여행을 통해 실제 풍경을 보며 그리기 시작했습니다. 신고전주의 영향을 받은 화풍이지만, 화실에 머무르며 상상과 이상을 그린 풍경화가 아니라 야외에서 실제 모습을 그린 것은 이후 인상파의 활동과 같은 점입니다. 그는 1827년 살롱전 출전을 시작으로 매년 서정적인 풍경화를 선보였지만 당대엔 큰 호평을 받지 못하고 1850년 이후 인정받게 됩니다.

그렇게 풍경 화가로 명성을 쌓던 코로는 말년에 들어서는 인물화와 여성을 주제로 한 그림을 그리기 시작했습니다. 여성 모델을 화실로 불러 자연스러운 모습을 주로 그렸죠. 그래서 그의 그림에서는 모델이 편안한 자세를 취하고 있거나 관찰자를 아련히 응시하고 있는 모습을 자주 볼 수 있습니다. 19세기 당시 모델에 대한 시선은 좋지 않았습니다. 여성의 사회적 지위가 낮은 데다 모델은 거의 작품을 위한 대상objet 취급을 받았습니다. 신고전주의나 낭만주의 등 어떤 사조의 경향에 맞춘 구도와 포즈를 요구해 인위적인 모습이 대부분이었

죠. 작가의 뮤즈로서 대우를 받는 경우도 있었지만, 많은 경우 매춘 등 여러 좋지 못한 일들과 연관되어 작가와 더불어 모델로서 명성을 쌓는 경우는 드물었습니다.

하지만 코로의 화실에서 모델 일을 하던 여인들은 당시 일반적인 화가들과는 달리 자연스러운 자세를 요청하고 자신들에게 호의적인 태도를 보인 코로에게 '코로 아빠'Père Corot라는 애칭까지 붙였습니다. 모델에 대한 코로의 인간적이고 자상한 면모를 볼 수 있는 이야기 중 하나입니다. 더불어 어려움에 처한 밀레의 미망인과 아이들을 위해 자선을 베푸는가 하면, 말년에 시력을 잃어 앞을 못 보는 오노레 도미에Honoré Daumier를 위해 집을 대신 사주기도 했습니다.

카메라의 발명으로 대상의 한순간 모습을 포착하고 남길 수 있게 되면서 풍경화가 더 이상 화가의 고유 영역이 아님을 깨달은 코로는 카메라가 담지 못하는 대상의 감정과 그날의 분위기를 그려내려 노력했습니다. 코로의 시선으로 바라본 엠마의 모습에서 알 수 없는 슬픔이 묻어납니다. 아마도 코로의 마지막을 느끼고 있었을까요? 푸른 옷의 여인은 차분히 우리에게 시선을 주고 있습니다. 코로는 이 그림을 그리고 다음해인 1875년 2월에 생을 마감했습니다.

+ 가이드 노트 코로는 음악을 아주 좋아하는 사람을 뜻하는 '멜로만'(melomane) 으로 불릴 정도로 음악 공연을 아주 좋아했습니다. 그의 그림에서 비극의 주인공이나 실연을 당한 오페라의 여주인공이 상상되는 이유가 아닐까요? 어떤 오페라 장면이 연상되나요?

+ DAY 40 +

밤을 잊은 새는
날개를 펼쳤다

천장에 검은 새들이 날고 있는 '앙리 2세의 방'Salle d'Henri II 은 과거에 왕을 알현하기 위해 찾아온 사람들이 왕의 부름을 기다리던 곳으로, 건축가 피에르 레스코Pierre Lescot, 1510~1578 가 루브르궁 증축 사업의 일환으로 르네상스 스타일로 만들었습니다. 내부 천장에 조각된 형상들은 프란체스코 시벡Francesco Scibec 이 1557년에 제작했으며 주로 앙리 2세를 뜻하는 초승달이 새겨져 있고, 이후 루이 14세의 이니셜인 2개의 'L'이 서로 마주 보도록 새겨졌습니다.

과거 모습이 그대로 잘 보존된 이 방에는 고대 그리스·로마 지역의 유물이 전시되어 있습니다. 르네상스는 '재탄생'이라는 의미로, 옛 그리스와 로마 지역의 유물을 재발견, 재인식하며 시작되었습니다.

조르주 브라크, 〈새〉

1953년 | 270×212cm | 천장화

즉, 르네상스는 그리스·로마의 재탄생이라는 의미가 되는 것입니다. 그래서 르네상스의 모습을 간직한 이 방에 그리스·로마 지역의 유물을 전시한 것 자체가 의미가 있죠. 그런데 이 방의 천장에는 왜 '검은 새'가 그려졌을까요?

이 방이 만들어지고 400여 년이 흐른 20세기에는 사진 기술이 발달했고, 사물을 있는 그대로 그려내는 데만 집중했던 예술가들에게 위기가 찾아왔습니다. 세잔은 그런 예술가들 가운데 사물의 형태, 즉 변하지 않는 본질을 찾는 데 열중한 화가였습니다. 구, 원뿔, 원기둥으

로 수렴되는 사물의 본질적인 형태에 주목하고, 다시점Multi-vues 으로 관찰된 사물을 한 폭의 그림에 표현했죠. 대상의 입체적인 모습을 그리며 기존 회화의 형식을 모두 극복하고 붕괴시켰습니다. 그의 이런 노력은 이후 조르주 브라크Georges Braque, 1882~1963, 파블로 피카소 등이 포함된 입체파 또는 큐비즘으로 불리는 예술가 집단의 활동으로 이어지며 새로운 20세기 예술 흐름을 만들었습니다. '큐비즘'이라는 말은 브라크가 피카소와 교류하고 활동하면서 〈레스타크의 집들〉Maisons à l'Estaque, 1908을 발표했을 때, 이 그림을 본 마티스가 "작은 큐브들"이라는 말을 하면서 탄생했습니다.

브라크는 큐비즘 활동을 이어가면서 캔버스 밖으로 예술의 경계를 확장시키며 관람자가 대상을 새로운 방식으로 보고 느끼고 상상할 수 있게 만들었죠. 그중에서도 앙리 2세의 방 천장에 그린 〈새〉Les Oiseaux는 1953년 루브르 박물관 복원 사업 중에 관장이었던 조르주 살르Georges Salles 가 의뢰한 것으로, 사실 묘사에 대한 집착을 버리고 창공을 날고 있는 새의 본질을 보여줍니다. 짙은 파란색 하늘은 어둠이 내려앉은 밤하늘의 모습 같습니다. 그 드넓은 창공을 두 마리의 검은 새가 날개를 활짝 펼치고 활공하며 자유로이 날아가고 있는 모습입니다. 섬세하게 표현된 천장의 조각에 비해 그림은 너무 단순해 보이기도 합니다. 하지만 이 단순함이 우리의 상상력을 더욱 자극하며, 상상 속에서 두 마리의 새가 멋진 비행을 하게끔 만듭니다. 브라크의 〈새〉

는 르네상스의 영감이 된 과거의 유물들 위에서 사람들의 시선을 사로잡고 별이 반짝이는 하늘을 날며, 과거의 예술을 품고 현재의 예술을 펼쳐나가는 모습을 보여주고 있는 것입니다.

✦ 가이드 노트 브라크는 남프랑스 키마르그(Camarque) 지역에서 플라밍고가 나는 모습을 즐겨 관찰했습니다. 그림 속 새가 플라밍고라고 정확히 밝혀지지는 않았습니다. 플라밍고일 수도 있고 혹은 새를 통칭하는 모습일 수도 있습니다. 아래에서 천장화를 올려다보는 관람자들은 마치 플라밍고를 관찰하며 올려다보고 있는 브라크의 모습과도 닮았습니다. 화가는 자신이 바라본 시각과 감정들을 관람자들과 더욱 깊이 교감하고 싶었던 것 같습니다.

루브르의
파수꾼

스핑크스가 여러분에게 수수께끼를 하나 던집니다.

"아침에는 네 다리로 걷고 점심에는 두 다리로 걷고 황혼 녘에는 세 다리로 걷는 동물이 있다. 이것은 무슨 동물인가?"

정답은 바로 사람입니다. 아기일 때는 네 발로 기어 다니고, 성장하며 두 발로 걷고, 노인이 되어서는 지팡이를 들고 다니기 때문입니다. 고대 그리스 신화에서 스핑크스는 도시국가 테베로 들어가는 길목에 앉아 오가는 사람들에게 수수께끼를 내고 맞히지 못하면 사람들을 잡아먹은 괴물입니다. 원래는 이집트어로 '셰세프 앙크'Shesep-ankh라 불렸는데 그리스 이야기가 널리 퍼져나가면서 그리스어인 스핑크스로 세상에 알려졌습니다.

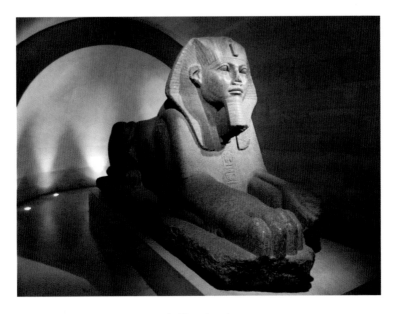

〈대형 스핑크스〉

기원전 2600년경 | 183×154×480cm, 24톤 | 화강암

이집트어 '셰세프 앙크'의 원래 의미는 '살아 있는 형상'입니다. 태양신의 상징인 사자의 몸에 왕(파라오)의 머리를 결합시킨 모습으로, 파라오가 자신이 살아 있는 신임을 나타내기 위해 만들었으며 신전을 지키는 수호자 역할도 담당했습니다. 그래서 스핑크스에는 왕의 상징이 여럿 포함되어 있습니다. 풀을 먹인 리넨일 거라 추정하는 두건 '네메스'Nemes, 안타깝게도 루브르에 있는 〈대형 스핑크스〉Grand

Sphinx에서는 훼손되어 볼 수 없지만 보통은 이마 위에 몸을 곧게 세운 코브라가 표현되어 있습니다. 코브라는 적으로부터 왕을 지키는 역할을 하며 고대 이집트어로는 우라에우스Uraeus라고 불렀습니다. 수염 아래에는 왕 또는 신의 이름이 새겨진 타원형 장식이 있는데, 이는 카르투슈cartouche라고 합니다. 이 스핑크스의 카르투슈에는 메르넵타 Mérenptah, 기원전 1213~1203, 제19왕조와 셰숑크 1세Chéchonq Ier, 기원전 945~924, 제22왕조가 새겨져 있습니다. 하나의 스핑크스에 다른 시대의 파라오 이름이 적힌 이유는 무엇일까요?

당시 파라오들은 현재 최고 권력은 자신이라는 것을 드러내기 위해 이전 왕들의 카르투슈에 자신의 이름을 추가하거나, 적을 공간이 없을 때는 선왕의 이름을 지우고 새겼습니다. 그래서 이 작품의 카르투슈를 보면 망치질한 흔적을 확인할 수 있습니다. 이러한 이유로 작품이 만들어진 정확한 연대는 측정할 수가 없고, 기원전 2600년경으로만 추정하고 있습니다. 이 부분은 아쉽기도 하지만, 이집트 이외의 지역에 있는 스핑크스 중 가장 크고 강한 모습이라는 것을 알고 보면 파라오들이 왜 이 스핑크스에 자신의 이름을 새기고 싶어 했는지 이해되기도 합니다.

그런데 프랑스 황제였던 나폴레옹 1세Napoleon Ier, 1769~1821도 같은 마음이었나 봅니다. 항간에 떠도는 이야기 중 하나가, 나폴레옹이 이집트 원정을 떠났다 돌아올 때 피라미드를 정말로 가져오고 싶어 했

다는 것입니다. 하지만 그건 정말로 무모하고 불가능한 일이었죠. 그래서 아쉬움을 달래고자 이후에 결국 피라미드를 지키고 있던 스핑크스를 가져왔고, 가져오지 못한 피라미드는 후대에 루브르를 상징하는 유리 피라미드로 만들었다는 이야기입니다. 스핑크스는 루브르에서 핵심이 되는 작품들을 보는 동선에서 가장 앞부분에 전시되어 있습니다. 혹시 예전 스핑크스가 신전으로 들어오는 사람들의 순결한 마음 상태를 확인했던 것처럼, 관람자들의 마음 상태를 확인하는 루브르의 파수꾼 역할을 하고 있는 건 아닐까요?

+ 가이드 노트　　　고대 이집트인들은 스핑크스를 볼 때 "아름답다"고 하지 않고 "능력 있어 보인다"고 표현했습니다. 그들은 모든 예술을 살아 있는 것으로 표현했기에 스핑크스도 그저 돌덩이가 아니라 '입을 여는 의식'을 통해 생명을 불어넣으며 하나의 생명체로 인식했습니다. 여러분도 눈을 감고 스핑크스가 실제로 넓은 이집트의 땅 위에서 살아 움직이는 모습을 상상해보세요.

고대 이집트인들은 죽지 않는다

머나먼 과거부터 현재까지 정확히 알려진 바가 없는 사후 세계. 사람들은 미지의 영역에 대해 온갖 두려움과 공포를 가지게 되었고, 이는 수많은 철학과 종교 그리고 예술에도 영향을 미쳤습니다. 죽음에 대한 불안감이 영생이라는 불가능한 꿈을 꾸게 만들기도 했죠. 중국 진시황은 수천의 사람을 보내 불로초를 찾아오게 했고, 오늘날에도 사람들은 줄기세포 연구를 통해 영원한 삶을 꿈꾸고 있습니다. 그렇다면 4000여 년 전 이집트인들은 어땠을까요? 그들은 미라Momie를 통해 영원한 삶을 꿈꿨습니다.

고대 이집트인들은 인간은 죽어서도 영혼의 형태로 영원히 존재한다고 믿었습니다. 이것을 나타내는 명칭은 여러 가지인데, 보통 우

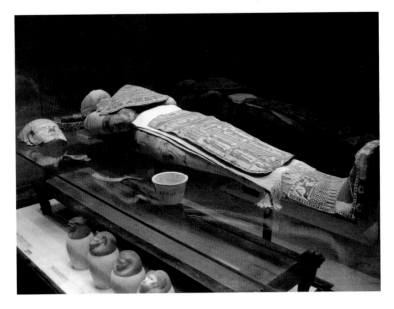

〈꺼풀을 벗은 미라〉

길이 166cm

리가 생각하는 영혼을 '바'ba라고 부르고, 사람의 생명력과 에너지를 '카'ka라고 불렀습니다. 그리고 그들은 사람이 죽으면 영혼이 빠져나가 사후 지하 세계를 여행하고, 그곳의 시험을 통과한 자들만이 다시 부활할 수 있다고 믿었죠. 하지만 영혼이 돌아왔는데 돌아갈 몸이 없다면 영혼은 구천을 떠돌 수밖에 없는 터라 죽은 자의 온전한 몸을 지키며 부활을 기다리기 위해 미라를 만든 것입니다.

　루브르 박물관에는 여러 미라가 있지만 보존 상태가 가장 좋은 단 하나의 미라, 〈꺼풀을 벗은 미라〉Momie recouverte de ses 'cartonnages'를 전시하고 있습니다. 여러 번의 엑스레이 검사를 통해 프톨레마이오스 시대(기원전 300년경) 중간 계급의 성인 남성 미라로 밝혀졌죠. 과연 어떻게 만들었기에 현재까지 썩지 않고 온전한 모습으로 보존될 수 있었던 걸까요?

　먼저 고인의 육체를 깨끗한 물로 씻습니다. 내장이 부패하면 시신이 썩을 수 있기 때문에 칼로 옆구리를 갈라 내장을 모두 꺼내고, 이 내장은 버리는 것이 아니라 4개의 카노푸스 단지Canopic Jars에 나누어 담았죠. 각 단지는 호루스 신의 네 아들을 나타내며, 사람, 원숭이, 자칼, 매의 모습으로 표현되어 있습니다. 신들의 보호를 받게 하기 위함이죠. 사진에서는 미라 아래쪽에 있는 것을 확인할 수 있습니다. 하지만 내장 중 심장만큼은 방부 처리를 해서 몸속에 그대로 넣어두었습니다. 지하 세계에서 심장과 진리의 여신 마트의 깃털 무게를 비교해 생전의 악행을 심판받는다고 믿었기 때문입니다. 그리고 콧구멍을 통해 뇌를 깨끗하게 비워내고, 천연 탄산소다를 이용해 수분을 제거한 뒤 약 70일에 걸쳐 시신을 건조시켰습니다. 그런 다음 내장을 꺼낸 시신의 몸속에 향료와 천을 채우고 향유를 바른 뒤 아마천으로 시체 전체를 단단히 감싸고, 그 위에 소나무 향이 나는 용액을 바르고 다시 아마포 붕대로 감쌌습니다. 이렇게 사용한 아마포 붕대는 수백 미터가

넘습니다. 또한 양팔은 그들이 믿었던 불멸의 존재 오시리스 신과 같은 모양으로 가슴 위에 교차시키고, 얼굴 위에는 생전의 모습과 같은 가면을 올려 시신의 모습을 기억하려 했습니다. 이렇게 약 200일에 걸쳐 만든 미라는 이집트의 고온 건조한 기후의 도움을 받아 4000여 년이 지난 지금도 영원한 모습으로 남을 수 있었던 것입니다.

고대 이집트인들에게 죽음은 꼭 무서운 것만은 아니었습니다. 죽음으로써 모든 것이 끝나는 것이 아니라 현세의 삶이 죽은 뒤에도 그대로 이어지며, 지하 세계의 시험들을 잘 통과하면 언제라도 자신의 몸인 미라로 돌아와 부활할 수 있다고 믿었습니다.

하지만 우리는 영원히 살 수 없다는 것을 잘 알고 있습니다. 결국 사람은 죽고 육신은 땅에 묻혀 자연으로 돌아갑니다. 하지만 정신만큼은 소멸되지 않고 후대로 계승되어 더 발전하죠. 지금 이 순간에 더 집중해 삶의 가치를 알고 나의 정신을 높여 나아가는 것이 영원한 삶을 사는 진정한 방법이지 않을까 하는 생각이 듭니다.

✛ 가이드 노트　　미라가 전시된 바로 옆 전시실에 미라를 보관했던 관과 미라를 제작할 때 사용한 칼을 비롯한 여러 도구도 함께 전시되어 있습니다. 함께 감상하며 수천 년 전 고대 이집트인들이 어떤 생각을 가지고 미라를 제작했을지 상상해보면 좋겠습니다.

고대 이집트의 최고 엘리트

"펜은 칼보다 강하다"라는 말이 있습니다. 폭력보다는 글과 말의 힘이 훨씬 강하고 사람들에게 미치는 영향이 크다는 뜻입니다. 그런데 〈앉아 있는 서기관〉Le 'scribe accroupi' 을 보면 4000여 년 전 고대 이집트인들도 이 말을 잘 알고 있었던 것 같습니다.

한 사람이 책상다리를 하고 바른 자세로 앉아 있습니다. 왼손에는 펼쳐진 파피루스를 들고 있고 오른손에는 손가락의 모양으로 보아 붓을 들고 있었던 것 같습니다. 입을 꾹 다물고 있는 다부진 얼굴 표정과 두 손을 가지런히 모으고 허리를 꼿꼿이 세운 모습에서 이 사람의 심지가 얼마나 올곧은지를 느낄 수 있습니다. 그리고 우리의 시선을 사로잡는 또 하나는 바로 눈입니다. 눈은 구리로 테두리를 만들고

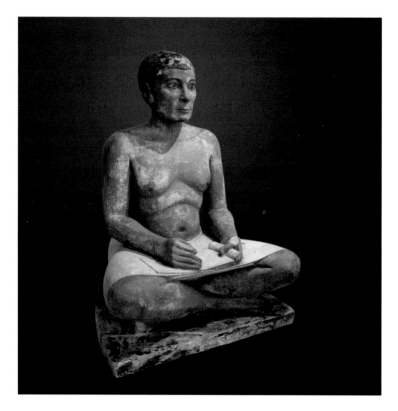

〈 앉아 있는 서기관 〉

기원전 2600~2350년경 │ 53.70×44×35cm │ 석회암에 채색

수정을 박아 완성했습니다. 그렇다 보니 반짝이고 도드라지는 효과를
얻어 마치 살아 숨 쉬는 듯하고, 총명함까지 느껴지는 것 같습니다. 얇

은 입술과 콧방울, 손가락과 손톱 등 다른 이집트 예술품에선 보기 힘든 세밀한 묘사력은 작품의 가치를 더욱 높이고 있습니다.

다만 이 조각의 주인공이 어떤 인물인지 밝혀진 바가 없다는 점은 아쉽기 그지없습니다. 인물의 신분과 직위가 명확히 적혀 있던 받침대가 사라졌기 때문이죠. 하지만 확실한 사실 2가지가 있습니다. 그의 직업이 서기이며 신분이 높았다는 점입니다. 신분이 높지 않았다면 조각으로 만들지 않았을 테고, 더군다나 값비싼 수정을 사용해 고급 조각 기술인 상감기법으로 표현하지도 않았을 테니까요.

이처럼 당시 서기는 명성이 높았던 직업으로 고대 이집트인들은 문자와 글에 큰 힘이 있다고 믿었습니다. '글'은 서기의 신 토트가 발명해 인류에게 준 선물이라 전해졌고, 글을 읽을 수 있다는 것은 신을 대신할 수 있다는 의미였습니다. 당시 서기를 양성하는 전문 학교가 따로 있었는데, 학교생활은 녹록지 않았습니다. 보통 다섯 살에 입학해 12년 동안 상형문자를 공부했습니다. 그 시간 동안 술집 출입은 물론 여자를 만나는 것도 허락되지 않았으며, 그저 오래된 경전이나 교훈을 베껴 쓰고 암송하면서 글을 배워나갔다고 합니다. 예의에 맞는 표현과 적절한 어휘 선택, 문장의 구조와 배열도 배우고, 말을 해야 할 때와 침묵을 지켜야 할 때에 대해서도 철저히 교육받았다고 합니다. 이렇게 어려운 과정을 견디고 나면 삶은 탄탄대로 위에 놓입니다. 세금을 낼 필요도, 힘든 노동을 할 필요도 없었습니다.

다시 작품 속 서기관의 모습을 볼까요? 당시 이집트에서는 봉급을 음식으로 받았는데, 이렇게 통통하게 묘사된 것을 보면 그만큼 그가 많은 봉급을 받고 적은 노동을 했다는 것을 알 수 있습니다.

그들은 사람들의 재산을 파악해 세금을 매기고 각종 계약서를 작성했으며, 파라오의 말을 받아 적으며 역사를 기록하고 보관하는 일을 했습니다. 또한 대부분 문맹이었던 사람들에게 글을 대신 적어주고 읽어주기도 했습니다. 고대 이집트인들이 가장 중요하게 여긴 《사자의 서》(248쪽 참고)를 작성한 이들도 바로 서기들이었습니다. 고대 이집트에서 서기들을 찬양한 기록이 남아 있습니다.

"화려한 관을 만들거나 비석을 세우지는 않아도 후세 사람들은 그들을 찬양할 것이며, 그들이 쓴 글과 교훈은 화려한 유산이 될 것이다. 서기가 쓴 책은 성직자 대신 신에 대해 이야기할 것이며 도리를 가르칠 것이다. 서기는 후세 사람들의 교사이다."

이처럼 고대 이집트인들은 말과 글의 힘이 얼마나 큰지 알고 있었습니다. 하지만 그로부터 4000여 년이 지난 지금 우리는 말과 글의 힘이 얼마나 강한지 모르고 살아가는 것 같습니다. 1인 미디어 시대로 접어들면서 스마트폰과 키보드는 새로운 무기가 되었고, 차마 입에 담을 수 없는 말들을 써내려가고 다른 사람들에게 상처를 주기도 합니다. 서기관의 맑은 얼굴을 마주하며 글이 가진 힘을 어떻게 사용해야 할지 다시 생각해보면 좋겠습니다.

+ 가이드 노트　　고대 이집트인들에게 말과 글이 얼마나 중요하고 소중했는지는 그들의 이름을 통해서도 알 수 있습니다. 태어나며 가지게 되는 이름을 영혼의 한 형태인 '렌'(Ren)이라 불렀습니다. 이름을 붙이는 것은 생명을 불어넣는 것과 같다고 생각했기 때문입니다. 따라서 자신의 이름이 많이 불리면 불릴수록 오래 살 수 있다 믿었고, 그만큼 귀하게 여겼습니다.

죽은 이들을 위한 지침서

고대 이집트는 사막과 바다로 둘러싸인 폐쇄적인 지역이라 외적들이 섣불리 쳐들어올 수 없어 오랜 시간 큰 전쟁 없이 평화로웠습니다. 하지만 평화로움이 오래 지속되면 사람들은 오히려 지루함을 느껴 새로운 것을 찾습니다. 고대 이집트인들은 평온한 생활 속에서 자신들의 삶을 더 깊이 파고들었고, 사후 세계에 관심을 가지기 시작했습니다.

기독교에서는 사람이 죽으면 심판의 날 살아온 날들에 대한 판결을 받고 선한 자들은 천상으로, 악한 자들은 지옥으로 떨어진다고 말합니다. 불교에서는 해탈의 경지에 이르지 못하면 윤회의 고리를 끊지 못해 새로운 모습으로 환생한다고 하죠. 고대 이집트에서는 영혼이 지하 세계로 가서 그곳의 관문들을 잘 통과하면 영생을 누리고

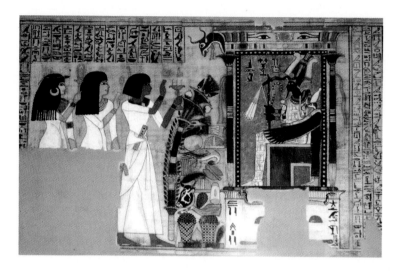

〈넵퀴드 서기관의 사자의 서〉의 일부
기원전 1391~1353년 │ 630×31cm │ 파피루스

부활할 수 있다고 믿었습니다. 하지만 관문들을 통과하지 못하면 지하 세계의 혼돈의 강에서 헤어 나오지 못해 영원히 그곳을 떠다닐 수밖에 없다고 생각했죠. 그래서 그들은 현세보다 내세를 중요하게 생각했고, 생전에 사후의 삶을 준비했습니다. 대표적인 것이 바로 미라와 피라미드이며, 또 하나 중요한 것이《사자의 서》Livre des Morts 입니다.

'사후 세계의 안내서'라 할 수 있는데, 이 책이 고인이 저승에서 모든 관문을 무탈하게 지나갈 수 있도록 도와 결국 영생의 길을 걸어

갈 수 있게 해준다고 믿었습니다. 처음에는 파라오와 그의 가족들을 위해 피라미드 벽면에 내용을 새겼습니다. 하지만 시간이 흘러 일반인들에게도 퍼지면서 개인의 목관 내부 혹은 묘실의 벽면, 미라의 마스크 등에도 새겼으며, 파피루스가 널리 보급되면서부터는 파피루스 위에 내용을 적어 죽은 자와 함께 넣어주었습니다.

루브르에 전시된 《사자의 서》는 여러 가지입니다. 그중 〈넵퀘드 서기관의 사자의 서〉Livre des Morts de scribe Nebqued는 아멘호테프 3세기원전 1391~1353, 18왕조를 위해 만든 것입니다. 가장 왼쪽에 큰 삽화가 그려져 있습니다. 죽음을 맞이한 아멘호테프 3세가 자신의 아내, 어머니와 함께 죽음의 신 오시리스 앞에 도착했습니다. 그리고 이때 오시리스 신에게 해야 할 말이 적혀 있습니다.

"위대하고 영원한 결정자인 당신에게 경의를 표합니다. 당신의 아름다움과 순수한 마음을 바라보며 어떤 죄와 거짓 없이 저는 여기에 왔습니다…."

이렇듯 《사자의 서》는 고인이 저승에서 거쳐야 할 수많은 관문, 그곳을 담당하고 있는 신들의 이름과 역할은 물론 그들의 심기를 건드리지 않으려면 어떻게 행동하고 어떤 말을 해야 하는지 모두 다 세세히 적어둔 모범 답안지이자 커닝페이퍼였습니다. 당시 주문한 사람들의 재력과 직위에 따라 길이와 내용이 조금씩 달랐는데, '심장 무게 달기 의식'만은 대부분 동일하게 나오는 중요한 부분이었습니다. 루

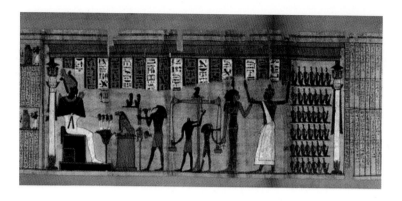

〈네스망의 사자의 서〉의 일부

기원전 378~341년 | 525×31.5cm | 파피루스

브르에 전시 중인 〈네스망의 사자의 서〉Livre des morts de Nesmin에서 그 모습을 확인할 수 있습니다.

가장 왼쪽에 최고 심판관인 오시리스 신이 의자에 앉아 있고, 오른쪽 끝에는 조그맣게 여섯 줄에 걸쳐 42명의 부심판관이 표현되어 있습니다. 그리고 고인이 자신은 결백하다는 것을 몸소 증명이라도 하듯 양손을 들고 있고, 정의와 질서의 여신인 마트Maat가 고인에게 이 방을 소개하고 있습니다. 이곳에서 고인은 생전에 자신이 지은 죄가 없음을 심판받습니다. 판단의 기준은 그림 가운데 표현된 저울입니다. 자칼 얼굴을 한 아누비스와 매의 얼굴을 한 호루스가 저울을 정돈하고 있습니다. 여기에 마트 여신의 깃털과 고인의 심장의 무게를

비교합니다. 심장이 깃털보다 가볍다면 생전에 지은 죄가 많지 않다는 걸 의미해 오시리스 신이 고인이 낙원으로 가는 것을 승인합니다. 반대로 심장의 무게가 깃털보다 무겁다면 죄가 가득 차 있다는 의미로, 오시리스 신 앞 받침대 위에 앉아 있는 괴물 암무트Ammout가 심장을 먹어 치워 고인은 부활할 수 없게 되는 것이죠. 그렇기에 고대 이집트인들은 심장의 무게를 가볍게 하려고 생전에 죄 없는 삶을 살기 위해 노력했고, 지하 세계의 관문들을 잘 통과해 낙원으로 갈 목적으로 《사자의 서》를 만든 것입니다.

이렇듯 고대 이집트인들은 죽음에 대한 깊은 고찰을 통해 신비로운 문화를 만들어냈습니다. 하지만 죽음에 대해서는 상상과 추정만 있을 뿐 정확한 답은 현재까지도 없습니다. 아마 앞으로도 영원히 풀리지 않는 숙제로 미스터리하게 우리 곁에 있겠지요.

✛ 가이드 노트 《사자의 서》는 고대 이집트뿐만 아니라 동양의 티베트에도 존재합니다. 둘 다 죽은 이들을 올바른 길로 인도하기 위해 만든 책이라는 개념은 동일하지만, 내용은 많은 차이가 있습니다. 또한 이집트의 《사자의 서》는 죽은 이가 직접 보도록 관 속에 같이 넣어주지만, 티베트의 《사자의 서》는 죽은 이 옆에서 수도승들이 보고 읽어 내려가며 영혼이 올바른 길을 찾아갈 수 있도록 돕습니다.

+ DAY 45 +

달의 여신을
닮고 싶은 여인들

서양 조각의 역사는 고대 그리스 시대를 기원으로 삼는데, 당시 사용한 조각의 소재는 청동, 대리석, 석회, 나무 등 다양합니다. 많은 조각품이 세월의 풍파를 겪으며 훼손되거나 없어졌고, 특히 청동 작품은 녹여서 다른 용도로 재사용되곤 했습니다. 후대에 로마인들이 대리석으로 그리스 조각의 복제품을 만들어 그 존재와 형태가 전해진 경우가 많습니다. 그중 하나가 〈사슴에 기댄 아르테미스〉Artémis à la biche (또는 〈디아나〉Diane de Versailles)입니다. 기원전 4세기에 아테네 조각가 레오카레스Léocharès가 청동으로 만든 작품을 기원후 2세기 때 대리석으로 복제한 것입니다.

　이것은 두 번째 고전주의 시대(기원전 370~338년) 작품으로 1556

〈사슴에 기댄 아르테미스〉

2세기 | 높이 200cm | 대리석

년에 교황 폴 4세Le Pape Paul Ⅳ가 당시 프랑스 왕 앙리 2세Henri Ⅱ에게 선물로 보낸 것입니다. 프랑스에 최초로 유입된 로마 유적이라는 의미가 있는 유물이기도 하죠. 조각된 여인은 그리스 신화에 나오는 태양신 아폴론(로마 신화에서는 아폴로)의 누이 아르테미스(로마 신화에서는 디아나)입니다. 오른손은 사냥감에게 쏠 화살을 뽑기 위해 화살 통에 닿아 있고, 왼손엔 활로 추정되는 일부 조각이 남아 있습니다. 곱슬머리에 초승달 형태의 머리띠(티아라)를 하고 있으며, 달리기 편하도록 무릎까지 내려오는 튜닉과 왼쪽 어깨에 걸치고 허리 부분을 묶은 주름진 망토를 입고 샌들을 신고 있습니다.

아르테미스는 달의 여신, 처녀들의 신, 사냥의 여신으로도 불렸으며 아폴론과 더불어 활을 아주 잘 쏘았던 것으로 묘사됩니다. 그래서 이 조각처럼 주 사냥감이던 사슴과 같이 묘사된 경우가 많고, 사슴이 그녀의 상징 동물이기도 하죠. 사슴 대신 사냥개와 함께 표현된 작품도 많습니다.

미의 여신이라 하면 아프로디테(로마 신화에서는 비너스)가 먼저 떠오르죠. 요즘 '여신급'이라는 말을 종종 쓰는데 그리스·로마 시대에는 인간은 절대 신을 능가해서는 안 되기 때문에 아프로디테와 인간의 아름다움을 비교하는 것을 신성 모독으로 여겼습니다. 하지만 달의 여신 아르테미스만은 인간의 미모와 비교할 때 감히 언급할 수 있었습니다. "달처럼 백옥 같은 피부", "초승달같이 아름다운 곡선의 눈

썹" 등으로 묘사되는 미인의 기준이나 미인에게 씌워주었던 초승달 모양의 왕관(티아라)의 유래를 알 수 있겠죠?

✚ 가이드 노트　　대리석으로 인물 표현을 어떻게 했는지 관찰해보세요. 대리석을 깎고 끌로 긁고 다듬는 과정을 거쳐 질감과 세밀함을 만들어냈을 작가의 섬세함이 돋보입니다. 섬세함의 정도, 자세의 안정감, 비너스 못지않은 8등신에 가까운 몸의 비율도 확인할 수 있습니다. 미의 여신으로 불리기도 했는데, 여러분이 보기엔 어떤가요? 여신의 마음을 상하게 하면 안 되니까 마음속으로만 생각해주세요. 잘못하면 화살이 날아올 수도 있으니까요!

선입견을
조롱하는
그리스인들의 해학

우리는 종종 '아름답다'는 단어와 여성을 같은 선상에서 떠올립니다. 〈잠자는 헤르마프로디테〉Hermaphrodite endormi는 그런 우리의 선입견을 무너뜨리는 작품입니다.

그리스 신화로 전해지는 인물 '헤르마프로디테'Hermaphrodite는 전령의 신 헤르메스의 아들 중 하나로 사랑의 신 아프로디테와의 사이에서 태어났습니다. 부모의 좋은 점을 쏙 빼닮았는지 아버지와 어머니의 이름을 결합한Hermès+Aphrodite 이름을 가졌죠.

이다산에서 요정들에게 키워지던 헤르마프로디테는 미소년이 된 10대에 세상 구경을 떠났습니다. 여행 중 카리에 지방 숲속에서 물의 요정 살마키스를 만났고, 살마키스가 그의 모습에 반해 유혹하지

〈잠자는 헤르마프로디테〉

2세기경 | 169×89cm | 대리석

만 거절했습니다. 하지만 살마키스는 포기하지 않고 몰래 숨어 기다리다 헤르마프로디테가 옷을 벗고 목욕하는 사이 그의 몸에 달려들어 매달리고 탐하며 신께 애원합니다. 그와 영원히 함께 있게 해달라는 소원을 빌며 거부하는 소년의 몸에 끝내 붙어 있었습니다.

요정이 애원하는 소리를 들은 제우스의 명령으로 두 몸은 한 몸으로 합쳐졌고, 결국 헤르마프로디테는 양성의 몸을 갖게 됩니다. 그는 억울함을 호소하며 헤르메스와 아프로디테에게 자신과 같은 일을 다른 사람도 똑같이 겪게 해달라고 빌었고, 결국 카리에 지방에 있는 호수에 몸을 적시는 사람들은 그처럼 변했다고 합니다. 오비디우스의 《변신 이야기》에 나오는 양성이 합쳐진 양성구유Androgyny 헤르마프로디테의 이야기입니다. 그의 모습은 폼페이 발굴 지역에서 벽화로 발견되는 등 다양한 곳에서 찾아볼 수 있었는데, 그중 가장 유명한 작품이 루브르 박물관에 있는 〈잠자는 헤르마프로디테〉입니다.

조각상은 기원전 2세기에 그리스에서 청동으로 제작한 작품이 원작으로 알려져 있으며, 루브르 박물관에서 소장하고 있는 작품은 다른 대리석 조각들처럼 기원전 청동상을 복제한 것입니다. 현재 기원전 청동상 원작들은 대부분 훼손, 파괴되었습니다. 이 조각상도 기원후 2세기에 그리스 조각에서 영향을 받은 로마 조각가가 복제한 것으로 1608년 로마 디오클레티안Dioclétien 목욕탕 유적지에서 발견되었습니다.

당시 유물의 소유권을 가지고 있던 시피오네 보르게세Scipione Borghèse 추기경의 의뢰로 조각가 베르니니Gian Lorenzo Bernini, 1598~1680가 만든 침대 장식을 곁들이면서 조각의 아름다움이 한층 더 빛나게 됩니다. 나폴레옹 1세 시대에 프랑스가 보르게세 가문으로부터 사들였고, 이것을 다시 복제한 작품이 우피치 미술관과 러시아 예르미타시 미술관에 있습니다. 하지만 루브르에 있는 작품을 따라올 수 없다는 평가가 대부분이죠.

잠들어 있는 혹은 꿈을 꾸며 선잠에 든 헤르마프로디테는 아직 우리에게 확실한 남녀 구분을 해주지 않고 있습니다. 관람자가 수수께끼를 풀 듯 작품을 둘러보면, 헤르마프로디테가 마치 그 모습을 재미있어하는 것처럼 살짝 미소가 엿보이기도 합니다. 후기 헬레니즘의 영향을 받은 이 조각은 선입견에 빠진 우리에게 극적인 변화와 희열을 맛보게 하는 특징이 있으며, 이런 것을 헬레니즘 문화의 연극적 요소라고 합니다. 여성의 아름다움에 빠져 있던 사람들은 감미로운 잠에 빠진 한 여인의 모습을 감상하며 살짝 들린 그녀의 발에 잠시 꿈을 꾸고 있음을 상상해볼 수 있으며, 잠들어 있는 주인공을 훔쳐보는 듯한 느낌에 약간의 에로틱한 감정마저 들지만 이내 모든 상상은 무너집니다. 아름다운 그녀는 헤르마프로디테, 미소년!

+가이드 노트

우리가 어떤 고정관념을 가지고 있는지 이 작품을 통해 한번 생각해보면 어떨까요? 생각의 폭을 넓힌다는 것은 다양성을 인정하고 받아들이는 것입니다. 작품은 실제 침대를 보듯 위에서 내려다보도록 되어 있습니다. 잠든 그녀가 깨지 않도록 살며시 다가가 보세요. 베르니니가 만든 침대의 푹신함에 빠져들겠지만 절대 만지면 안 되겠죠! 그만큼 사실적으로 다가오는 작품입니다. 대리석 조각의 묘미이기도 합니다. 빛과 보는 각도에 따라 질감이 얼마나 다르게 느껴지는지를 보면 조각의 재료로 대리석이 왜 많이 쓰였는지 알 수 있습니다.

우리 곁으로 내려온
그리스의 신

"아듀Adieu 2020! 영원히 안녕 2020!"

유독 힘들었던 한 해를 보내며 많은 사람이 이렇게 외쳤습니다. 아듀adieu는 프랑스의 작별 인사인데, 원래 뜻은 '신 앞에서 만날 때까지'à dieu 입니다. 'dieu'는 프랑스어로 신을 뜻하며 그리스 신화의 제우스Zeus를 어원으로 합니다.

제우스는 크로노스와 레아 사이에서 태어났으며 형제인 포세이돈, 하데스와 함께 세상을 다스리며 하늘과 땅의 모든 것을 지배한 신입니다. 주로 대기의 변화와 세상의 질서를 주관하고 다스려 하늘, 번개, 천둥, 법, 질서, 정의의 신으로 묘사되기도 합니다. 그래서 그림이나 조각 등에 이러한 상징물과 함께 새겨지는 경우가 많습니다.

대장장이 신 헤파이스토스와 키클롭스가 만들어준 최고의 무기인 번개를 손에 들고 티탄을 물리쳐 올림포스의 12신 자리에 올랐으며, 세상의 모든 법과 질서를 다스리는 홀sceptre을 들고 있습니다. 독수리로 변해 하늘을 날며 세상을 내려다보다가 지상에서 활동할 때는 수소황소,taureau로 변했습니다. 어린 시절 아버지 크로노스로부터 피신해 참나무 가지가 바람에 흔들리며 들려주는 세상 이야기를 들으며 자랐기 때문에 제우스의 상징으로 참나무가 등장하기도 합니다.

로마식으로는 주피터유피테르, Jupiter로 불리며, 로마 황제의 문장에 그를 상징하는 독수리가 쓰였습니다. 황제의 권위와 권력의 정통성이 제우스로부터 비롯됨을 표시한 것이었고, 이는 왕권신수설의 시작이라 볼 수 있습니다.

〈제우스, 천계의 신이며 올림포스의 주인〉Zeus, dieu des cieux et maître de l'Olympe을 볼까요? 번개 다발과 홀을 든 인물과 독수리가 함께 조각되어 있는 것으로 보아 확실히 제우스라는 것을 알 수 있죠. 이 조각상은 기원후 로마 사람들이 복제한 것으로 원작은 그리스 사람들이 만든 것입니다. 제우스의 발에는 로마식 샌들이 새겨져 있습니다.

그리스·로마 신화에서 제우스는 유독 외도를 많이 저지르는데, 요즘 같으면 이혼당하고 망신당해도 할 말 없을 짓을 하고 다닙니다. 더욱 놀라운 것은 자신이 한 짓을 들켰을 때 보이는 행동입니다. 철면피처럼 너무도 당당하게 자신을 변호하죠. 이러한 제우스의 행동은

〈 제우스, 천계의 신이며 올림포스의 주인 〉

기원전 150년경 | 높이 234cm | 대리석

제우스가 하늘, 즉 올림포스의 신들 중 천상의 신이라는 것을 잘 표현한 것으로 보기도 합니다. 자연의 변화 중 대기(천상), 일기의 변화는 너무도 변화무쌍해 언제 어떻게 바뀔지 모르며, 모든 생명은 그런 대기 활동에서 생명력을 얻어 성장합니다. 제우스는 풍요의 씨앗, 세상 만물의 형성 과정을 총괄하는 신이므로 그의 변덕스러운 행동도 신의 한 활동 분야로 이해됩니다.

➕가이드 노트

이 석상은 원래 높이 쌓은 단에 놓여 있어 사람들이 올려다봐야 했습니다. 하지만 현재 박물관에는 눈높이 정도의 위치에 세워져 있습니다. 종교의 변화와 더불어 위대한 신의 모습이 인간의 눈높이로 내려왔습니다. 신화 속 제우스의 자유분방함보다는 아버지의 근엄함, 독수리가 올려다보는 위대한 모습이 부각되었을 당시의 모습을 상상해보는 것도 좋겠습니다.

+ DAY 48 +
그리스인들의
이상적인 남성상

"This is Sparta!"

조각상 〈보르게세의 아레스〉Arès Borghèse ou Mars 를 보면 왠지 이 대사가 들리는 듯합니다. 영화 〈300〉은 레오니다스왕이 기원전 480년 페르시아 제국의 크세르크세스 1세가 이끄는 대군의 침략을 막기 위해 최정예 병사 300명을 이끌고 테르모필레 협곡에서 싸우다 장렬히 전사하는 내용입니다. 영화가 상영된 이후 남자들의 복근에 사람들의 관심이 쏠렸고, 왠지 모르게 운동을 열심히 하게 되어 힘들었던 시절이 있었습니다. 이 영화에 등장하는 남자들은 대체 왜 모두가 그런 복근을 가지고 있었을까요?

초콜릿 복근을 보니 '레오니다스'라는 유명한 초콜릿 회사도 생

〈보르게세의 아레스〉

1~2세기경 | 높이 211cm | 대리석

각나고(영화나 복근과는 딱히 관련은 없지만), 스파르타의 주신이 군신 마르스(그리스 신화에서는 아레스)라는 사실도 떠오릅니다. 그러고 보면 처음 이 조각상을 보고 영화 〈300〉의 대사가 떠오른 것이 아주 뜬금없지는 않습니다.

이 조각상은 기원전 5세기에 그리스 조각가 알카메네스Alcamènes의 작품을 로마 사람이 대리석으로 복제한 것으로 알려졌으며, 1807년 나폴레옹 1세 때 보르게세 가문에서 사들였습니다. 떡 벌어진 어깨에 튼튼한 갑옷을 입은 듯한 근육의 형상은 보기만 해도 든든합니다. 한편으로는 살짝 숙인 얼굴에서 슬픔이 묻어나기도 합니다. 왼손에는 창을 들고 머리에는 투구를 쓰고 있습니다. 원래는 투구 정수리 부분에 깃털 장식이 새겨져 있었지만 현재는 파손되어 없습니다. 그리고 오른쪽 발목 부분에 고리 형상이 일부 남아 있는데, 이는 '평화'의 징표이기도 하고 아프로디테의 남편 헤파이스토스의 그물(고리)을 상징한다는 의견도 있습니다. 뒤에는 승리(환희)를 뜻하는 종려나무가 새겨져 있으나 원작에는 없는 부분이며, 원작인 기원전 그리스 청동 작품을 로마 사람들이 복제하는 과정에서 하중과 강도 보강을 위해 이런 조각을 삽입하는 경우가 종종 있었습니다.

군신 마르스는 그리스 신화에서 아레스Arés에 해당하는 신입니다. 그리스 신화에서는 아프로디테와의 사랑으로 유명한데 부정적인 이미지가 좀 있습니다. 완력만 믿고 잔인하고 무지막지하게 구는 신

으로 신들의 세계에서도 미움의 대상으로 그려지죠. 능력 좋은 제우
스와 절대 권한을 가진 헤라 사이에서 태어났으니 세상 무서울 것이
없었던 걸까요? 신화에서 인간 세계와 신들의 세계가 비슷하게 그려
진 것은 신들의 이야기를 통해 사람들에게 교훈을 주기 위함일 것입
니다.

　그래서 이런 아레스는 지혜로운 전쟁의 여신 아테나와 비교되면
2인자로 그려지곤 합니다. 전쟁은 무력만으로는 이길 수 없음을 보여
주려는 뜻이 아닐까요? 그리스 신화에서는 아레스의 무지막지한 면
만 강조되어 있지만 얼굴을 떨군 모습에서 2인자의 슬픔이 느껴지기
도 하네요. 그런데 로마 신화에서는 아레스가 마르스라는 이름으로
군신이자 농업의 신이며 작물과 나무를 보호하는 것으로 그려집니다.
모든 만물이 꽃피는 봄을 상징하기도 하죠. 어쩌면 꽃이 피는 것이 전
쟁과도 같아서 그랬을까요? 다양한 해석이 가능합니다. 마르스는 앞
서 이야기한 것처럼 스파르타의 주신이었고 그리스에서와는 다른 대
우를 받았습니다. 도시 국가의 형태로 막강한 군사력이 생존의 기본
이 되었던 로마 시대에는 '군신 마르스'가 마냥 부정적으로 그려질 수
는 없었을 것입니다.

+ 가이드 노트

오른발이 중심에서 벗어나 앞으로 나아가는 모습을 취하고 있습니다. 이 모습은 '콘트라포스토'(Contrapposto)라고 합니다. 정면에서 신체의 4분의 3 정도가 보이는 각도로 자연스러움이 느껴지고, 중심이 안정감 있게 삼각형으로 분산되며 곡선미를 볼 수 있습니다. 현대에도 사진이나 영상 촬영에서 많이 사용됩니다. 콘트라포스토를 볼 수 있는 대표적인 작품으로는 조각 〈밀로의 비너스〉와 그림 〈모나리자〉를 꼽을 수 있습니다.

교만한 자의
최후

'가브리엘스 오보에'Gabriel's Oboe는 영화 〈미션〉Mission에 삽입된 엔리오 모리코네의 음악 중 가장 사랑받는 곡입니다. 이후 가사를 붙여 '넬라 판타지아'Nella Fantasia로 편곡되었죠. 원곡은 관악기인 오보에 특유의 청명함과 더불어 애잔한 선율로 듣는 이의 감성을 자극합니다. 로버트 드 니로의 명연기와 그가 연주하는 오보에, 한때 오보에 주자를 꿈꿨던 저를 포함한 많은 이의 로망이었습니다.

오보에는 오케스트라 공연이 있을 때 무대 튜닝을 맡기도 해서 합주의 시작을 알리는 악기이기도 합니다. 그런데 이런 악기의 유래에 조금은 섬뜩한 이야기가 담겨 있습니다. 하루는 올림포스 여신들이 연회를 즐기고 있는데 아테네가 악기를 하나 만들어 연주합니다.

〈형벌 받는 마르시아스〉

2세기경 | 높이 256cm | 대리석

그 악기는 사슴 뼈로 만들었으며 2개의 관을 가진 '오로스'Aulos였습니다. 아테네는 자신의 연주를 여러 신이 감상하는 가운데 헤라와 아프로디테가 숨죽여 웃고 있는 모습을 발견하고 이상하게 생각합니다. 그래서 연주 후 혼자 몰래 강가로 내려가 자신의 연주 모습을 물에 비춰봅니다. 그랬더니 소리를 내기 위해 볼에 잔뜩 숨을 들이마시고 있을 때와 숨을 뱉고 나서 홀쭉하게 들어간 뺨의 변화 모습이 너무도 흉측하게 보였습니다. 놀란 아테네는 저주하며 악기를 버립니다.

"누구든 저것을 주어든 자 저주를 받게 되리라!"

아, 불쌍한 마르시아스. 숲속의 전령 중 하나로 상체는 인간이며 하체는 염소의 모습인 사티로스들 중 마르시아스가 강가에서 오로스를 주웠습니다. 그런데 마르시아스가 입에 대고 불기도 전에 아테네가 연주했던 곡이 맑은 소리를 내며 저절로 흘러나옵니다. 자신의 연주 실력에 감동한 마르시아스는 밤낮으로 악기 연주에 몰두했고, 그의 연주 실력이 아폴론의 키타라Kithara 연주보다 더 좋다는 소문이 퍼졌습니다. 이 소문을 들은 아폴론은 마르시아스를 찾아와 내기를 제안하며 지는 쪽이 상대의 소원을 들어주자고 합니다.

첫 번째 연주는 뮤즈와 미다스왕이 무승부를 선언합니다. 그리고 두 번째 연주를 시작하려는 찰나, 갑자기 아폴론이 조건을 추가합니다. 악기를 거꾸로 들고 연주하자는 것이었죠. 현악기인 키타라는 가능했지만 관악기인 오로스는 불가능한 조건이었습니다. 하지만 자

신의 연주 실력에 자신 있었던 마르시아스는 이를 승낙했고, 결국 내기에서 지고 맙니다. 내기에서 이긴 아폴론은 마르시아스를 전나무에 묶어 가죽을 벗겨버립니다. 너무도 잔인하게 죽음을 맞이하게 된 마르시아스의 몸에서 피가 흘러 땅속으로 스며들었고 이후 강이 됩니다. 버려진 오로스의 일부는 마르시아스의 형제가 주워 연주했지만 실력이 형편없어 아폴론도 무시했다고 전해집니다.

그리스 신들은 자신의 실력을 과신한 자에게 살인 다음으로 중한 형벌을 내렸습니다. 신들과 실력을 겨루어 좋은 결말을 보지 못하는 것은 겸손의 중요성을 보여주는 본보기로 인용되기도 합니다. 덧붙이자면 아폴론은 자신의 연주가 더 좋다고 하지 않은 미다스왕의 귀를 당나귀처럼 길게 만들어버렸다고 합니다. 신들의 세계는 정말 무섭네요.

조각 〈형벌 받는 마르시아스〉Marsyas supplicié는 기원전 3세기 무렵 페르가몬Pergamon지역에서 청동으로 만든 것을 로마 사람들이 기원후 2세기 때 대리석으로 복제한 것입니다. 묶여 있는 신체에 근육의 늘어짐과 뭉침이 잘 표현되어 있는데, 자세히 관찰해보면 헬레니즘 시기(기원전 4~1세기) 작가들의 인체에 대한 이해 수준을 알 수 있죠. 몸은 청년처럼 탄탄한데 얼굴에는 주름이 있어 어색해 보이기도 하지만, 일그러진 인상으로 고통을 표현하고자 했음을 알 수 있습니다. 그가 매달려 있는 나무 둥치에는 그의 벗겨진 가죽이 묘사되어 있습니다.

+가이드 노트
영화 〈미션〉의 명장면 중 하나가 원주민이 신부를 나무 십자가에 묶어 폭포수에 던지는(순교, Martyr) 장면입니다. 영화 포스터에서도 볼 수 있죠. 마르시아스가 메안드르(Méandre, 굽이쳐 흐르는)강의 정령으로 불리는 것과 비교해보면 묘하게 비슷한 느낌이 있습니다. '가브리엘스 오보에'를 들으며 강의 정령과 순교자가 떨어지는 강의 폭포를 떠올려보세요.

이상적인
권력자의 표본

"무슨 말을 전하는 것인가?"

　한 남자가 신발 끈을 묶다 옆을 돌아보며 의아한 듯 묻습니다. 샌들을 보면 헤르메스 같기도 합니다.

　헤르메스Hermès는 날개 달린 모자와 날개 달린 신발, 두 마리 뱀이 감긴 지팡이를 가진 신입니다. 달의 네 번째 일(정확한 달에 대한 기록은 없어 매월 4일을 축일로 삼습니다)에 아르카디Arcadi 지방에서 제우스와 아틀라스의 딸 마이아Maïa 사이에서 태어났죠. 신들도 두려워하는 저승 세계의 스틱스강까지 죽은 자의 영혼을 안내할 수 있는 능력이 있어 신들의 전령으로 활동합니다.

　헤르메스는 어린 나이에 여러 경험을 하는데, 그때마다 잔꾀를

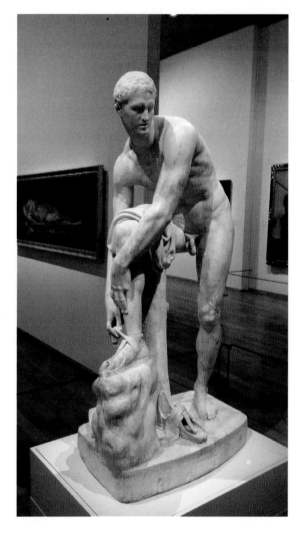

〈샌들 끈을 매는 헤르메스, 혹은 신시나투스〉

2세기 | 높이 161cm | 대리석

내어 위기를 모면합니다. 태어나자마자 말도 하고 걷기도 했던 그는 어느 날 요람을 벗어나 거북이를 잡아서 속을 비우고 현악기 리라Lyre를 만듭니다. 하지만 현으로 쓸 것이 없자 아폴론의 소 50여 마리를 훔쳤고, 꾀를 내어 소가 지나간 흔적을 남기지 않고 숨어버립니다. 그러고는 훔쳐온 소 중 두 마리로 올림포스 신들께 제를 지내고, 남은 것으로 현을 만들어 악기를 완성합니다. 아폴론은 소들을 찾아 여러 동굴을 헤매다 요람에 누워 있는 아기를 발견합니다. 아기에게 그의 소들에 관해 물어보자 아기는 소가 어떻게 생겼느냐고 되묻습니다. 난처해진 아폴론은 아기를 데리고 제우스에게 갑니다.

아폴론이 그간의 일을 설명하는 사이 헤르메스가 아폴론의 활과 화살을 훔치는 것을 발견한 제우스는 자신이 이런 영특한(?) 아이를 둔 것을 기뻐하며 둘을 화해시킵니다. 헤르메스가 만든 악기를 좋아했던 아폴론에게는 리라를, 헤르메스에게는 아폴론의 지팡이를 선물하죠. 이처럼 올림포스의 12신 중 하나인 헤르메스는 지혜롭고 돌아다니기를 좋아하며 손버릇이 나쁘긴 하지만 활기찬 청년의 모습으로 묘사됩니다.

석상 〈샌들 끈을 매는 헤르메스, 혹은 신시나투스〉Le dieu Hermès rattachant sa sandale, dit 'Cincinnatus'의 원작은 기원전 4세기 리시페라시포스Lysippe de Sicyone의 청동 작품을 로마인이 2세기에 복제한 것으로 추정합니다. 1594년 무렵 마르셀루스Marcellus 극장에서 발견되었는데, 당시에는

주인공이 그저 수염 없는 건장한 청년이라고만 알고 있었습니다. 그러다 머리가 몸통보다 오래된 것으로 보아 제작 연대가 다르다는 것을 알게 되고, 이 유물의 원래 모양을 모르는 상태에서 전령의 신 헤르메스가 제우스의 명령을 듣기 위해 신발 끈을 묶다가 잠시 경청하는 모습으로 전해졌습니다. 그러나 16세기 때 조사에서 주인공이 신시나투스로 확인되면서 뒤에 쟁기를 추가했습니다.

신시나투스Lucius Quinctius Cincinnatus, 기원전 519~430는 기원전 460년경 로마 집정관으로 활동했으며, 기원전 458년과 439년 두 번에 걸쳐 위기에 빠진 로마를 위해 독재관Dictator으로 활동하다 위기를 해결하곤 곧바로 자신의 모든 권력을 내려놓고 고향으로 돌아간 인물입니다. 미덕과 겸손의 상징이 되어 공화정의 영웅으로 추앙받던 인물이죠. 자신의 직분을 남용하지 않고 권력을 대중(로마)을 위해서만 썼다는 점에서 후대 사람들의 귀감이 되는 인물입니다. 그래서 이 조각상이 신시나투스의 얼굴로 밝혀짐에 따라 밭에서 쟁기질하던 그가 공화정의 부름을 전해 들으며 신발을 고쳐 매고 있는 모습으로 소개되고 있습니다.

+ 가이드 노트 조각의 곡선미와 더불어 머리와 몸통의 비율 등을 살펴보면 기원
전 헬레니즘의 영향을 받은 작품임을 알 수 있습니다. 신시나투스
의 굳은 표정에서 앞으로 그에게 전해질 이야기의 심각성을 느낄
수 있습니다.

적을 자비로
포용하다

"그대들에게 아낌없이 주노라!"

 왼손 손바닥을 보여주며 자비를 베푸는 듯한 여인은 그리스 신화에서 도시를 방어하며 지혜, 예술가, 직공들을 수호하는 여신 아테나입니다. 제우스는 메티스와의 사이에 딸이 생기고 그다음에는 아버지의 능력을 넘어설 남자아이가 태어날 것이라는 가이아의 신탁을 받습니다. 이 말을 들은 제우스는 자신의 자리를 넘어설 아이가 태어나는 것이 두려워 임신 중인 메티스를 삼켜버립니다.

 그러던 어느 날 트리톤 호수를 산책하던 제우스는 머리가 깨질 듯이 아파 헤파이스토스에게 치료를 받는데, 이때 갑옷을 입은 아테나가 전쟁터에서 지르는 함성과 함께 제우스의 머리에서 튀어나옵니

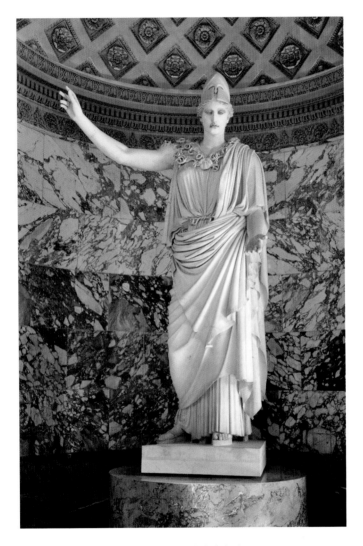

〈아테나, 벨레트리의 팔라스〉

1세기경 | 높이 305cm | 대리석

다. 제우스의 머리에서 태어난 것은 아테나가 신의 지혜를 가졌다는 의미로 해석할 수 있습니다.

머리에 투구를 쓰고 있는 모습인 〈아테나, 벨레트리의 팔라스〉Athéna, Pallas de Velletri는 1797년 빈센조 파세티Vincenzo Pacetti가 벨레트리 근교 포도밭에서 발견했습니다. 석상의 주인공이 아테나팔라스Pallas 또는 미네르바Minerve로 알려진 것은 머리에 전쟁용 투구를 쓰고, 중앙에 메두사 얼굴이 새겨진 갑옷이지스L'égide, (제우스가 선물로 주었다고 전해지는)을 입고, 뱀이 사방을 휘감고 보호하고 있는 모습 때문이었습니다.

그리스 신화에 등장하는 전쟁의 신은 둘인데, 전쟁의 모습 중 전략, 전법, 자비 등의 이성적인 부분은 아테나로, 학살, 광기, 복수 등의 비이성적인 모습은 아레스로 대비시켜 표현하고 있습니다. 그래서 아테나는 주로 공격보다는 방어를 하며 도시의 보호자, 지혜와 영웅, 예술가와 직공의 수호자(도자기, 방직, 조각가를 대표하는 신)로 표현되고, 항상 파괴를 일삼는 아레스는 2인자로만 표현됩니다. 대표적으로 트로이 전쟁 이야기에서는 아테나가 지지하는 그리스와 아레스가 지지하는 트로이가 나뉘어 싸우는 모습을 볼 수 있는데, 10년의 전쟁 끝에 지혜로운 전투 전략으로 그리스가 승리합니다.

기원전 430년경 그리스 조각가 크레실라스Crésilas, 기원전 480~410의 청동 작품이 원작으로 알려진 〈아테나, 벨레트리의 팔라스〉는 1세기

경 로마 조각가가 대리석으로 복제한 것입니다. 크레실라스는 기원전 5세기 그리스 고전 예술을 대표하는 〈페리클레스 두상〉Le portrait de Périclès의 작가이기도 하며, 투구를 모자처럼 쓰고 있는 모습의 창시자로도 유명합니다.

이 작품은 1815년부터 루브르에서 일반인들에게 공개되었고, 그 전에는 1804년 나폴레옹이 민법Code civil을 제정해서 발표한 것을 기념하기 위해 만든 메달의 앞면에 그 모습이 새겨지기도 했습니다. 메달의 뒷면에는 나폴레옹의 전신 초상이 새겨져 있었는데, 이는 아테나의 지혜와 같은 위상을 세상 사람들에게 각인시키고자 한 것입니다.

석상의 원래 모습에 대한 여러 해석이 있었지만 복제된 다른 유물들과 비교한 결과 지금의 모습으로 복원되었으며, 최근에 실시한 편광 엑스레이 검사 결과 백운석dolomitique을 포함한 대리석으로 밝혀져 그리스 타소스Thasos섬의 고대 채석장에서 캐낸 돌을 사용한 것으로 추측하고 있습니다. 석상 표면에서 발견된 페인트를 분석한 결과에서도 타소스섬의 것으로 밝혀져 추측에 신빙성을 더하고 있죠.

조각을 통해 과거의 사실들을 알 수 있다는 점이 너무도 놀랍습니다. 유물 조사는 과거의 역사를 탐구하는 방법입니다. 승자들이 기록한 역사 이야기에 전쟁의 신 아테나가 그들과 함께했다고 기록되어 있는 것은 당연합니다. 반대로 전쟁의 패배자들에겐 비이성적인 모습만 허락되어 패배자들의 부도덕함을 탓하는 기록만 볼 수 있습니다.

승자의 여유로 패자들에게 하는 말이 귀에 들리는 듯합니다.

"그대들에게 자비를 베푸노니."

+ 가이드 노트

왼손은 타소스섬의 고대 채석장에서 캐낸 대리석으로 만들었으며, 파편으로 발견된 부분은 연구 결과 복원한 것으로 밝혀졌습니다. 루브르 박물관에서 〈밀로의 비너스〉와 더불어 그리스 유물의 대표 자랑거리입니다. 표면에 석고를 바르고 색을 입혔던 작품이니 채색된 모습도 상상해보면 좋습니다. 파란색 눈, 검은색 망토, 황금색 갑옷 등으로 치장한 모습은 상상화로 발표된 적이 있습니다. 하지만 색을 복원할 계획은 없는 것으로 알려져 있습니다.

루브르의 명성을
되찾아준 그녀

비너스는 그리스 신화에 나오는 사랑과 미美의 여신입니다. 호메로스의《일리아스》에는 제우스와 디오네 사이에서 태어난 딸로 기록되어 있고, 헤시오도스의《신들의 계보》에는 크로노스가 우라노스의 성기를 잘라 바다에 버리자 거품이 일더니 그 속에서 탄생했다고 기록되어 있습니다. 비너스가 바다에서 태어나 처음 닿은 곳이 키테라섬이고, 그래서 이 섬은 사랑의 탄생지로 표현되곤 합니다. 앞에서 감상한 바토의 〈키테라섬으로의 순례〉가 대표적이죠. 한편 "사랑의 비너스"라는 광고 문구가 떠오르는 분들도 있겠죠?

〈밀로의 비너스〉Vénus de Milo는 1820년에 밀로스섬에서 발견된 석상입니다. 발견 직후 오스만 제국에 프랑스 대사로 파견되었던 리

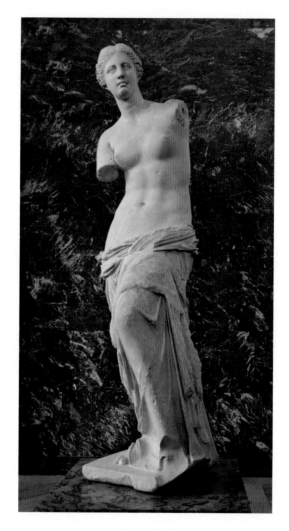

〈밀로의 비너스〉

기원전 1세기 | 211×44cm | 대리석

비에르 후작Le marquis de Rivière, 1755~1842 이 사들여 루이 18세에게 경의를 표하고자 선물했고, 1821년에 루브르로 들어왔습니다.

프랑스 탐험대의 일원으로 그리스 섬들을 방문했던 쥘 뒤몽 뒤르빌Jules Dumont d'Urville, 1790~1842 이 밀로스섬에서 석상을 발견한 당시 대사에게 보낸 기록이 있습니다.

"조각상은 2개로 분리되어 있었으며 키는 약 6피트에 상체를 벗고 있는 여인이다. 왼손에는 사과를 들고 오른손은 허리에서부터 자연스럽게 흘러 발로 떨어지는 옷의 벨트를 잡고 있으나 두 팔은 절단되어 있다. 머리에는 머리띠를 하고 머리카락은 뒤로 올려 묶었고, 잘리지 않았다면 아름다웠을 코가 잘려 있으며, 남아 있는 발은 맨발이고 귀가 뚫려 있는 것으로 보아 귀고리를 하고 있었을 것이다."

그런데 프랑스에 도착한 석상에는 팔이 없었습니다. 조금 남아 있는 팔의 윗부분에 팔찌가 있었던 것으로 보이는 구멍만 뚫려 있고, 귀고리와 머리띠도 없었습니다. 보고서의 내용과 석상의 남겨진 부분을 조사하고, 없어진 팔이 취했을 동작을 유추한 뒤 비너스라고 결론지은 것입니다. 그래서인지 지금도 이 석상을 밀로스섬에서 숭배하던 암피트리테Amphitrite or Halosydne 라고 주장하는 사람들도 있습니다.

얼굴에서는 기원전 5세기(고전기)의 표현 방식을 볼 수 있고, 머리 모양과 몸통에서는 기원전 4세기 조각가인 프락시텔레스Praxitèle 의 영향을 느낄 수 있습니다. 나선형으로 꼬인 곡선미는 기원전 3세기에

서 1세기 사이 헬레니즘 시대의 대표적인 표현인데, 특히 공간감과 머리와 팔이 1대 8로 나뉘는 신체 비율은 헬레니즘 시대에 나타난 혁신적인 변화이기도 했습니다.

발견된 직후에는 사과나 거울을 들고 있는 모습 또는 기둥에 몸을 기대고 있거나 아레스에게 월계수를 씌워주는 모습 등 여러 복원 계획이 있었으나, 결국 복원하지 않는 것으로 합의해 지금의 모습으로 유지되었습니다.

✚ 가이드 노트

1820년 오스만 제국의 지배를 받던 그리스 지역은 제국에서 독립하기 위해 반란을 일으켰습니다. 한편 유럽에서는 〈밀로의 비너스〉의 발견으로 다시 고대 그리스 문화에 대한 찬양(philhellenism)이 일고 사람들이 그리스의 독립에 동조하기 시작했습니다. 그래서 이 석상의 프랑스 입성은 그리스의 유럽 복귀를 알리는 듯했고 그리스 자유의 상징처럼 되었죠. 더불어 당시 프랑스가 〈라오콘〉을 이탈리아에 반환하면서 내세울 만한 그리스 작품이 없었던 차에 루브르 박물관의 명성을 다시 일으키는 계기가 되기도 했습니다.

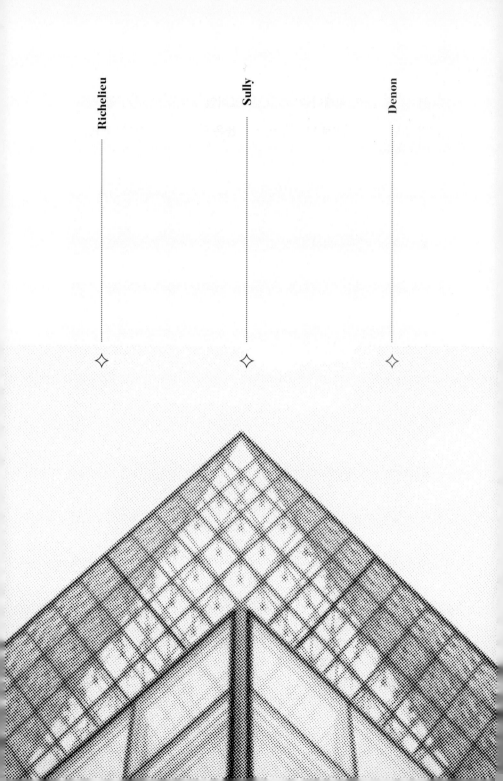

Richelieu

Sully

Denon

Denon

드농관

초대 관장의 이름을 붙인 '드농관'은 루브르 박물관에서 가장 많은 사람이 모여드는 장소입니다. 그만큼 세계적인 인기를 얻고 있는 작품이 많기 때문이죠. <모나리자>, <나폴레옹의 대관식>, <니케> 등 루브르를 상징하는 작품 대부분이 이곳에 있습니다.

또한 이곳은 루브르가 '박물관'으로 첫발을 내딛은 곳이기도 합니다. 개관 당시에는 지금과 비교할 수도 없을 만큼 규모가 작았는데, 나폴레옹 시대를 시작으로 소장품의 숫자가 점차 늘어나면서 세계에서 가장 많은 사람이 찾는 박물관으로 거듭났습니다. 초대 관장 드농 Dominique Vivant Denon, 1747~1825은 이곳을 세계 예술의 보고로 만들고자 했습니다. 그 바람은 현실이 되어 오늘날 그의 이름을 딴 전시관은 그리스, 이탈리아, 스페인, 프랑스에서 탄생한 걸작들을 소개하며 많은 사람을 불러 모으고 있습니다.

+ DAY 53 +

루브르에
승리를 선서하며

승리의 여신 니케Niké가 물 위를 달리는 뱃머리에서 우리를 덮칠 듯
보고 있습니다. 1863년 사모트라케섬에서 발견될 당시 파편으로 남
아 있었는데, 터키 주재 영사로 활동하던 샤를 샹프와조Charles Champoi-
seau의 주도로 발굴됐습니다. 프랑스 발굴단은 1차(1863년), 2차(1879
년) 발굴을 통해 석상 아랫부분(뱃머리)과 윗부분(니케상)의 파편들을
발견했으며 이후 머리와 팔이 없는 현재의 형태로 복원해 1884년 이
후 루브르에서 보관, 전시하고 있습니다. 1950년 마지막 발굴 작업
에서 오른손도 일부 발견되었는데, 이는 오스트리아가 발굴한 손가락
일부와 함께 복원해 조각상 옆 유리함에 전시하고 있습니다.

　사모트라케는 그리스 에게해 북쪽에 있는 섬입니다. 니케 조각

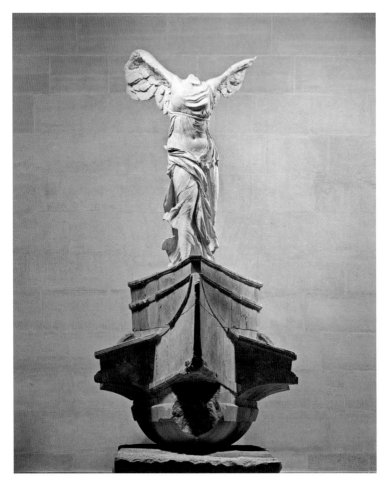

〈니케〉

기원전 190년 | 512×248×476cm(기단 포함) | 파로스 대리석(기단: 로도스 회색 대리석)

상은 기원전 190년 로도스섬과 사모트라케섬 사람들이 벌인 해전에서 이긴 로도스섬 사람들이 승전 기념물로 만든 것입니다. 승리의 여신은 최고의 대리석인 파로스 대리석으로 만들고, 배의 형상은 로도스섬에서 가져온 회색 대리석으로 만들었죠. 그리고 산을 파서 신전을 만들고 분수에 물을 채운 뒤 물에 떠 있는 듯 설치했습니다. 뱃사람(해군)의 안녕을 비는 마음과 무사 귀환을 감사하는 마음도 담은 것입니다.

당시의 모습을 상상해볼까요? 두 날개를 활짝 편 니케가 물살을 헤치며 나아가는 뱃머리에 오른발을 디디며 내려오고 있습니다. 가슴 아래를 끈으로 묶은 옷은 맞바람을 맞고 흩날립니다. 앞에서 부는 해풍에 젖은 옷이 배에 닿아 복근과 배꼽, 약간 비틀고 있는 몸통이 그대로 드러나며, 뒤로 살짝 빠진 왼발과 몸통 뒤로는 바람에 흩날리는 망토의 주름이 생생합니다. 기원전 작품이지만 중세 유럽의 어떤 작품과 비교해도 뛰어납니다.

다만 니케의 오른쪽 날개는 왼쪽 날개의 형상을 참고로 복원한 것이고, 왼쪽 가슴 부분도 파손되어 다시 만들었습니다. 팔과 머리는 없지만 다행히 원래의 모습을 유추할 수 있는 유물들이 있습니다. 신전 주변에서 오른손에 승리의 나팔을 들고 하늘에서 내려와 배에 안착하는 니케의 모습이 새겨진 기원전 동전 등이 발견된 것입니다. 제작 당시 기술로는 한 덩어리의 돌을 깎아 만드는 것은 불가능했기 때

문에 팔이 시작되는 어깨 부분의 절단면을 보고 양팔, 상체, 하체, 두 날개 등 총 6개의 조각으로 만들었을 거라 추정하고 있습니다.

현재 니케 조각상은 'DARU' 계단에서 모나리자를 보기 위해 2층으로 올라가는 관람객을 맞이하고 있습니다. 계단에서 올려다보면 니케가 날개를 펴고 내려오는 듯한 형상인데, 루브르 박물관의 자부심과 서양 미술의 영광이 더불어 느껴집니다. 조각상 오른쪽 발코니에서 바라보면 원래의 신전 입구에서 보는 것과 같은 구도로 감상할 수 있습니다.

✛ 가이드 노트　　영국의 자동차 브랜드 롤스로이스는 1911년부터 조각가 찰스 사이크스(Charles Sykes)의 〈환희의 여신상〉(Spirit of Ecstasy)을 엠블럼으로 사용하기 시작했습니다. 이 엠블럼은 니케 조각상에서 영감을 얻었다고 합니다. 니케 조각상과 어떤 부분이 비슷하게 표현되었는지 한번 찾아보세요.

우리 함께
인생을
이야기합시다

"언제 밥 한 끼 같이합시다!"

이 부부가 여러분을 식사에 초대한다면 응하실 건가요? 식사 자리를 준비하고 우리를 기다리는 부부는 당시 로마 지역에서 유행한 '르 트리클리니움'Le Triclinium(식탁을 가운데 두고 ㄷ자 형태로 배치한 침상)의 초청자 자리에 누워 있습니다. 초대받은 사람들은 그들과 함께 침상에서 왼팔로 상체를 지탱하고 옆으로 누운 자세로 음식을 즐기게 되는데, 이런 형태의 식사는 그리스 지역에서 유래했습니다.

조각 〈부부의 관〉Le Sarcophage des époux에서 부부는 밝게 웃고 있습니다. 남자는 턱수염과 콧수염이 잘 정돈되고 굴곡진 곱슬머리를 가졌습니다. 그 앞에 누운 여인과 같이 왼팔로 몸을 지탱하며 오른손엔

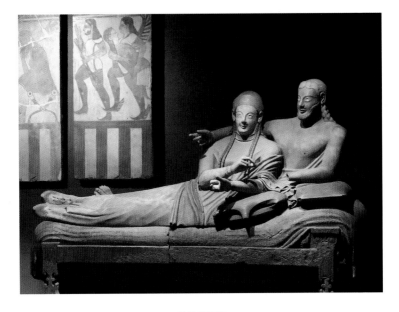

〈부부의 관〉

기원전 520~510년경 | 111×194×69cm | 테라코타에 채색

술을 들고 있는 듯하며, 팔 전체는 여인의 어깨를 자연스럽게 감싸고 있습니다. 얇은 천을 두르고 있는데 상체는 쇄골이 보일 만큼 드러나 있습니다. 그런데 이렇게 잘 표현된 조각인데 아쉽게도 왼손이 없습니다. 다만 여인이 남자의 왼손에 향을 바르고 있는 듯한 모습은 확인할 수 있습니다.

갈래 머리를 땋은 여인은 모자를 쓰고 있으며, 드러난 귀에 구멍

이 있는 것으로 보아 아마도 귀고리를 하고 있었던 듯합니다. 오뚝 솟은 콧날과 가는 눈, 뾰족한 턱이 두드러지며 어깨에서부터 팔꿈치까지 내려오는 옷에는 문양이 새겨져 있습니다. 천으로 가린 다리는 남자와 같이 간략하게 표현되어 있습니다.

편안하게 팔베개를 하고 있는 상체는 곡선미보다는 각진 모습과 양적인 비율에 신경을 쓴 아르카이크L'Époque Archaïque 시대의 조각 표현에 속하며, 간략하게 천으로 가린 다리 표현은 에트루스코 지역의 영향을 받은 것으로 두 지역 예술의 융합이라고 볼 수 있습니다. 구운 진흙(테라코타)으로 만들어 섬세한 인물 표현이 탁월합니다. 1845년 라티움Le Latium 지방의 체르베테리Cerveteri 마을 반디타차 무덤에서 발견되었는데, 기원전 520년경 로마의 위성도시 카에레Caere 지역에서 만든 것으로 추정됩니다. 나폴레옹 3세 때인 1861년에 루브르 박물관에서 사들였습니다.

이 조각은 부부의 시신이 안치된 관의 뚜껑 장식으로 두 사람이 거의 같은 크기로 표현되어 있습니다. 당대에는 남녀가 식사 자리에 함께하지 않았는데, 이 유물을 보고 남녀에 대한 구분은 있어도 차별은 없었던 것으로 분석하기도 합니다.

부부는 가장 행복했던 한때를 추억하며 한잔 술과 함께 인생에 대해 이야기하고 있는 것 같습니다. 하지만 이들과 대화하려면 좀 더 기다려야 합니다. 이 부부를 만나는 날은 우리가 죽음을 맞이한 날일

테니까요. 에트루스코 지역 사람들은 사후 세계를 믿었던 것 같습니다. 어떤 학자들은 이탈리아 로마의 국립 빌라 줄리아 에트루스코 박물관에 있는 루브르의 유물보다 크기가 작고 모양이 같은 또 다른 〈부부의 관〉을 보고, 여인이 오른손에 석류를 들고 있었을 것이라는 의견을 내기도 했습니다. 석류는 장례식(죽음, 영원한 삶)을 의미하는 과일입니다.

✛ 가이드 노트 〈부부의 관〉은 가구처럼 친근하게 다가오는 유물입니다. 고인이 잠들어 있는 관이라는 느낌이 들기보다는 삶의 한 부분으로 인식했던 옛 사람의 생각이 묻어나는 작품입니다. 돌아가신 부모님의 사진을 모셔놓은 듯도 합니다. 여러분의 생각은 어떤가요?

+ DAY 55 +

의도된
미완성

두 노예가 대리석으로 조각되어 있습니다. 한 인물은 손이 몸 뒤로 묶인 구부정한 자세이고, 다른 한 인물은 자유로운 손과 편안한 얼굴이 얼핏 노예 같아 보이지 않기도 하네요. 미켈란젤로 부오나로티Michelangelo di Lodovico Buonarroti Simoni, 1475~1564가 만든 두 작품 〈노예들〉Captif은 교황 율리우스 2세Julius II가 자신의 무덤을 장식할 목적으로 의뢰한 것으로, 〈반항하는 노예〉Esclave rebelle와 〈죽어가는 노예〉Esclave mourant가 있습니다. 후대에 알려진 것처럼 미켈란젤로의 변덕스러운 작업 속도 때문에 교황은 완성된 무덤 장식을 볼 수는 없었다고 합니다.

일반적으로 대리석 조각은 광택 작업이 끝나면 더 이상 작가의 작업 흔적을 찾아볼 수 없는데, 미켈란젤로는 이 작품에 자신의 흔적

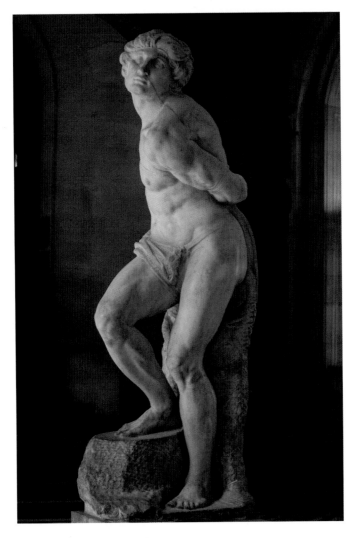

미켈란젤로 부오나로티, 〈반항하는 노예〉

1513~1516년 | 높이 209cm | 대리석

을 남겨놓고 끝냈습니다. 〈반항하는 노예〉의 이마와 〈죽어가는 노예〉 발에 망치와 끌 자국이 있어 미완성이라 볼 수 있죠. 그는 왜 교황의 무덤 장식물로 노예를 조각했으며, 자신의 흔적을 남겨놓았을까요?

당대 예술가는 존경받는 위치가 아니었습니다. 누군가의 후원을 받아야 먹고살 수 있었고, 교황의 무덤 장식도 예술가로서가 아니라 일꾼 정도로 인식되어 의뢰받은 거였죠. 미켈란젤로는 자신이 원하는 주제로 창작하지 못하는 처지를 노예의 모습에 투영한 것으로 보입니다. 작업 흔적을 남겨놓은 것도 그런 반발심을 표현한 것입니다.

미켈란젤로 자신뿐 아니라 인간의 삶을 노예로 묘사한 것이라는 해석도 있습니다. 인간은 살아 있는 동안 영혼이 육신에 얽매여 자유를 누릴 수 없지만, 세상에서의 삶을 마치고 죽음을 통해 영혼이 참 자유를 얻는다는 뜻입니다. 〈반항하는 노예〉는 가죽 끈에 묶여 뒤틀린 상반신과 잔뜩 긴장한 근육들이 속박에서 벗어나려는 몸부림으로 노예의 상태가 잘 묘사되어 있습니다. 현실의 삶이 얼마나 불편한지 느껴지죠. 〈죽어가는 노예〉는 마무리되지 않은 발과 허벅지 오른쪽에 살짝 보이는 원숭이에 대한 해석이 분분합니다. 노예의 평온한 얼굴에서는 근심을 찾아볼 수 없습니다. 삶의 고통을 끝내고 잠들어가는 듯 나른한 몸은 근육도 풀어져 온전히 만끽하는 평온함이 느껴집니다. 노예라는 신분은 어깨와 가슴에서 좀 전까지 그를 옭아맸다가 풀어진 가죽 끈으로 알 수 있습니다. 원숭이를 조각한 것은 '인간의 예술

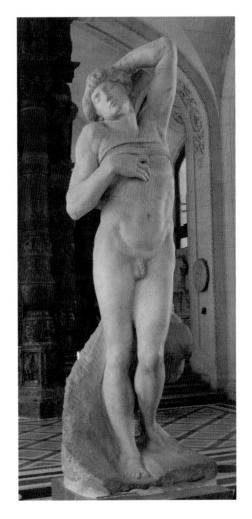

미켈란젤로 부오나로티, 〈죽어가는 노예〉

1513~1516년 | 높이 228cm | 대리석

은 자연을 모방할 뿐'이라는 뜻으로, 작가 자신도 신을 모방하는 나약한 인간임을 표현했다는 해석이 있습니다.

+ 가이드 노트
바티칸에서 볼 수 있는 〈피에타〉, 피렌체에서 볼 수 있는 〈다비드〉와 비교해도 완성도가 뒤떨어지지 않습니다. 인물의 인상을 통해 구속과 해방의 느낌이 생생하게 전달되며, 인공조명 없이 창으로 들어오는 자연광만으로도 작가가 인물의 근육을 얼마나 사실적으로 탁월하게 표현했는지 확인할 수 있습니다.

의심과 사랑은
함께할 수 없다

에로스와 프시케의 이야기는 그리스 신화를 다루는 회화, 조각, 판화 등에 단골로 등장하는 소재입니다. 에로스는 어머니 아프로디테의 명령으로 그녀보다 미모가 뛰어나다는 칭송을 듣던 프시케를 벌하기 위해 찾아갑니다. 하지만 에로스는 프시케와 사랑에 빠져 자신들만의 아름다운 성을 만들어 살아갑니다. 단, 프시케는 에로스의 얼굴을 볼 수 없다는 전제 조건이 있었죠.

둘이서 행복하게 살아가던 어느 날 가족이 그리워진 프시케가 에로스에게 언니들을 만나게 해달라고 애원했고, 마침내 만나게 된 언니들은 프시케에게 에로스에 대한 의심을 품게 합니다. 밤에 몰래 등불을 숨겨두었다가 에로스의 얼굴을 확인하라고 부추긴 것입니다.

언니들의 말대로 에로스의 얼굴을 확인한 프시케는 그 모습에 반하지만 실수로 뜨거운 등불의 기름이 에로스의 어깨에 똑 떨어지고 맙니다. 잠에서 깬 에로스는 화를 내며 "의심과 사랑은 함께할 수 없다"는 말을 남기고 창밖으로 날아가버립니다. 결혼할 때 당부한 말이 "나의 존재를 의심하지 말라"였는데 이를 지키지 않은 프시케에게 배신감을 느꼈겠죠.

그 후 프시케는 떠난 남편 에로스의 어머니 아프로디테를 찾아가 온갖 수모를 겪는데, 그럴 때마다 그녀를 도와주는 인물들이 등장합니다. 한번은 아프로디테가 프시케에게 지옥세계에 내려가 아름다움이 담긴 상자를 받아오라는 명령을 내립니다. 신들도 한번 발을 들이면 빠져나오지 못하는 곳이었으니 죽으라는 얘기나 다름없었지만, 이때도 그녀를 도와주는 목소리 덕에 상자를 얻게 됩니다. 하지만 프시케는 자신도 아프로디테와 같은 미모를 얻을 수 있을까 하는 호기심에 상자를 열었고, 상자 속에 있던 '영원한 잠'을 들이키고 맙니다.

안토니오 카노바Antonio Canova, 1757~1822는 석공 장인 집안의 아들로 태어나 어릴 때부터 조각에 두각을 나타냈습니다. 여러 미술 대회를 통해 이름을 알리면서 그에게 많은 사람이 작품을 의뢰했고 명성이 쌓였습니다. 클레멘스 14세 교황의 무덤 장식과 프랑스 황제 나폴레옹을 모델로 한 마르스 석상도 만들었죠. 그는 그리스·로마 신화에서 많은 영감을 받았으며, 고전에서 발견되는 이상적인 아름다움과 현존

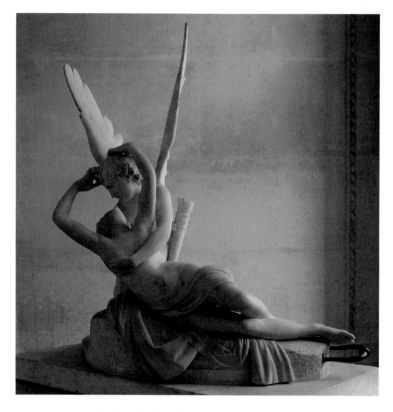

안토니오 카노바, 〈에로스의 키스로 환생한 프시케〉

1787~1793년 | 155×168×101cm | 대리석

하는 자연을 조화롭게 잘 표현했습니다.

　〈에로스의 키스로 환생한 프시케〉Psychè ranimée par le baiser de l'Amour

는 마치 살아 있는 두 연인의 모습 같습니다. 프시케의 몸을 감싸며 흘

러내린 모슬린 천은 투명함이 그대로 느껴질 정도로 세밀하며, 프시케를 부드럽게 감싸 안은 에로스의 손에서는 사랑하는 연인의 감정이 고스란히 드러납니다. 프시케가 영원한 잠에 들기 전 급하게 날아온 에로스는 아직 날개를 접지 못했으며, 잠들기 전에 마지막 연인의 모습을 마주한 프시케의 눈에서는 죽음을 잊은 감미로움이 묻어납니다. 연인의 머리를 감싸 안으려는 두 팔은 하트 모양처럼 보이고 잠들어 가는 몸을 이겨내려 힘쓰는 것 같기도 합니다. 자신에 대한 여인의 사랑이 감격스럽게 다가온 듯 에로스의 눈빛에서는 걱정보다 애처로움이 묻어납니다. 조각의 한편으론 히프노스(영원한 잠)가 담겨 있던 항아리가 표현되어 있습니다.

이 조각은 원래 돌아가는 판 위에 전시되었기 때문에 한쪽에 손잡이가 있습니다. 카노바는 찰흙으로 먼저 같은 크기의 작품을 만든 다음 고급 대리석으로 제작했다고 합니다. 항아리와 날개는 따로 만들어 붙였지만 자세히 보지 않으면 알 수 없을 정도로 정밀합니다.

그래서 프시케와 에로스는 어떻게 됐을까요? 프시케는 에로스의 키스로 영원한 잠을 몰아내고 깨어났습니다. 에로스는 한때 실망하긴 했지만 연인을 지켜야 한다는 절박함에 올림포스산으로 올라가 제우스에게 도움을 요청합니다. 결국 프시케는 아프로디테의 허락을 받아 신들의 음료를 마시고 영원 불멸의 신이 되었으며, 제우스의 주재로 에로스와 결혼합니다. 그리스 신화 속 인물 중 신들의 질투와 멸시를

이겨내고 신의 위치에 오른 드문 사례입니다.

✚ 가이드 노트 이 작품 가까이에는 카노바가 에로스와 프시케를 주인공으로 만든 또 다른 작품이 전시되어 있습니다. 두 주인공이 어깨를 맞대고 서 있는 입상 형태로, 프시케가 에로스의 손바닥에 나비 한 마리를 주고 있는 모습입니다. 에로스가 자신의 손바닥에 앉은 나비를 프시케에게 내밀고 있는 모습으로 보이기도 합니다. 프시케라는 이름에는 '나비'와 '영혼'이라는 뜻이 담겨 있으니, 영혼을 선물한다는 뜻일까요?

+ DAY 57 +

권력자의 취향이
시작된 곳

루브르 박물관 건물이 궁전이었을 때의 모습을 그대로 보존한 곳이 몇 군데 있는데, 그중 가장 유명하고 잘 보존된 공간이 '아폴론 갤러리'Galerie d'Apollon 입니다. 16세기 헨리 4세 때 만들어 '프티 갤러리'Petite galerie 로 불리던 이 공간은 1661년 궁전 파티를 위해 발레 공연장으로 꾸미던 중 화재가 발생해 실내 장식 대부분이 불에 타버렸습니다. 이후 루이 14세의 명령으로 궁정 화가 샤를 르 브룅Charles Le Brun, 1619~1690 이 실내장식의 총지휘를 맡고, 건축가 루이 르 보Louis Le Vau 가 재건축 사업을 진행했습니다. 이들이 나중에 베르사유궁전을 지을 때 활약한 사람들이기도 해서 아폴론 갤러리를 베르사유 건축의 축소판으로 보는 견해도 있습니다.

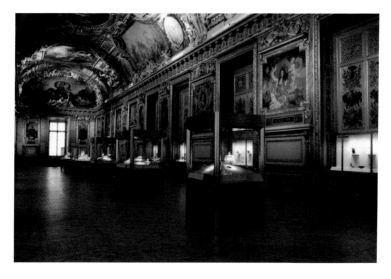

아폴론 갤러리
17세기

갤러리 밖에서 내부를 바라보는 첫인상을 한마디로 요약하면 '와! 화려하다'입니다. 황금으로 장식한 내부는 베르사유궁전의 화려한 '거울의 방'La galerie des glaces을 연상시킵니다. 루이 14세의 영광을 보여주기 위해 치장한 곳이라 그림과 장식 모두 의미가 있죠.

이곳에서 보여주고자 한 주제는 "루이 14세가 세상의 지배자로서 위용을 뽐내고, 모든 것을 보호하며, 그의 영광이 세상 모든 만물을 비춘다"라는 말로 요약할 수 있습니다. 쉽게 이야기하면 '태양신 아폴

론의 지상 현신이 루이 14세'라는 것을 그림과 조각을 통해 보여준 것입니다. 천장화 4점은 태양의 하루 일과로 입구에서부터 늦은 밤, 저녁, 아침, 새벽을 나타내며, 샹들리에 또는 뤼스트르Lustre, 천장 조명장치가 걸려 있었던 6개의 구멍 사이에 배치되어 있습니다. 구멍 6개는 일주일 중 일요일을 뺀 6일을 의미합니다. 그리고 조명마다 각 신을 상징하는 동물이 장식되어 어떤 요일을 나타낸 것인지 알 수 있습니다.

1850년에는 외젠 들라크루아Eugène Delacroix가 〈피톤을 무찌르는 아폴론〉Apollon terrassant le serpent Python이라는 천장화를 그려 넣었습니다. 이 천장화에도 일요일을 의미하는 조명장치가 걸릴 예정이었습니다. 천장 전체 그림들 사이사이에 조각되어 있는 날개 달린 인물 12명은 12시간을 상징합니다.

천장화 아래 각 측면 벽에는 동그란 그림이 12점 있는데, 12개월을 대표하는 산업이 그려져 있습니다. 루이 14세가 상공업을 장려해서 왕국의 경제를 육성, 보호하고 있음을 보여줍니다. 12점의 동그란 그림 사이에 있는 그림은 사계절을 상징하며, 그림 앞에 앉은 모습의 조각은 아폴론 주변을 항상 따라다니는 뮤즈Muse들입니다. 루이 14세가 예술과 예술가를 보호하는 예술의 후원자라는 것을 의미합니다.

실내 네 모퉁이에 조각된 손이 묶인 노예의 모습은 4대륙과 아폴론의 영광을 받은 루이 14세가 세상의 지배자라는 의미로 해석합니다. 실내 곳곳에 아이 얼굴과 얼굴 주변으로 빛이 사방으로 퍼지는

작은 심벌이 있는데, 이것은 베르사유궁전에서도 발견됩니다. 왕들의 개인 용품, 식기, 보석들도 전시되어 있습니다. 절대 권력을 누린 루이 14세의 영광이 새겨지기 시작한 곳인 만큼 의미가 있습니다.

+ 가이드 노트

벽면에 걸린 초상화들은 당대 예술가(앙드레 르 노트르, André Le Nôtre)들과 프랑스 왕의 초상화입니다. 그런데 왕의 초상화를 자세히 보면 그림의 느낌이 조금 다릅니다. 유화가 아니라 실로 짠 '태피스트리' 작품이기 때문입니다. 총 28점으로 1854년부터 1863년까지 고블랭(La manufacture nationale des Gobelins)에서 만들었습니다. 이 작품들은 서로 마주 보며 양쪽 벽에 걸려 있습니다. 홀 중앙에는 루브르궁의 역사가 시작되게 한 필립 오귀스트와 부르봉 왕조의 시조인 앙리 4세가 마주 보고 있으며, 프랑스 르네상스의 기초를 쌓은 프랑수아 1세와 프랑스 영광의 절정을 이룬 루이 14세가 마주 보고 있습니다. 어쩐지 서로를 뿌듯하게 바라보는 듯합니다.

+ DAY 58 +

권력이 깃든
보석들

사랑 고백을 떠올리면 생각나는 보석이 있죠. 깨지지 않고 영원히 빛나는 사랑의 상징 다이아몬드입니다. 다이아몬드는 희소성도 있어 권력자들이 권위와 전통성의 상징, 즉 선택받은 자로 보이기 위해 사용하기도 했습니다. 아폴론 갤러리에 있는 상시, 레전트, 오르텐시아는 한때 왕관을 장식했던 다이아몬드입니다. 왕들은 보석에도 이름을 붙여 세상에서 유일한 것을 소유했음을 과시했습니다.

상시Le Sancy는 55.23캐럿(1캐럿은 200mg)에 흰색이며 15세기 인도에서 발견된 것으로 추정하고 있습니다. 마자랭 추기경의 유산으로 루이 14세에게 넘겨졌고, 18세기 레전트Le Régent가 나오기 전까지 유럽에서 가장 아름다운 보석으로 유명했지요. 한때 영국 왕실에서 소

아폴론 갤러리의 보석: 상시

유했으며, 보석 관련 자료를 보면 "환상적인 다이아몬드"라고 기록되어 있습니다.

 루이 15세의 왕관 장식에서 프랑스 왕가의 상징인 '백합'^{또는 붓꽃}^{꽃, Fleur de lys} 중앙을 장식하는 데 사용했고, 루이 16세도 대관식에서 이 왕관을 썼습니다. 이후 마리 앙투아네트^{Marie-Antoinette}가 사용했다는 기록도 있습니다. 소유자 대부분이 비명횡사했다는 '블루 다이아몬드'(호프 다이아몬드)처럼 "저주받은 다이아몬드"라고 불리기도 합니다. 상시 소유자들이 각각 영국 명예혁명, 프랑스 혁명, 러시아 혁명의 우여곡절을 겪었기 때문이죠. 보석이 권력자의 주변에 있었을 뿐일

아폴론 갤러리의 보석: 레전트

텐데 말입니다. 프랑스 혁명 중에 도둑맞았던 상시는 1979년에 루브르로 돌아왔습니다.

　레전트Le Régent는 140.5캐럿에 흰색이며 17세기 인도에서 발견되었습니다. 레전트(섭정, 대리자)라는 이름은 이 보석의 소유자이자 한때 어린 루이 15세를 섭정했던 필립 공Philippe d'Orléans, 1674~1723의 별명을 따서 붙은 것입니다. 1698년 토마스 피트Thomas Pitt가 인도에서 영국으로 가져왔을 때는 가공되지 않은 상태로 426캐럿이었습니다. 17세기 베니스에서 보석 세공 기술이 생긴 이후 최고의 작품이라고 할 수 있으며, 여러 각도로 가공된 표면의 반사 효과로 빛을 응축하고

아폴론 갤러리의 보석: 오르텐시아

다시 발산하는 모습에 세상 사람들의 감탄을 자아내고 있습니다. "첫 물방울"première eau이라 부르기도 하는데, 투명하고 맑은 모습을 이보다 더 잘 표현한 별칭은 없을 것 같습니다.

레전트도 상시처럼 왕관을 장식하고 왕의 물건을 빛내는 용도로 활용되었습니다. 나폴레옹은 대관식에서 레전트로 자신의 칼을 장식하기도 했고, 나폴레옹 실각 후 황녀 마리 루이즈Marie-Louise, 1791~1847가 이탈리아 망명길에 가져갔다가 루이 18세 때 돌아오기도 했습니다. 1887년에는 정부 주도로 왕관을 장식하던 보석들이 경매로 유명 보석상에 팔렸지만 다행히 몇몇 보석과 함께 루브르에 남게 되었고, 2차

세계 대전 중에는 샹보르성 대리석 벽난로 장식에 숨겨 독일군의 약탈을 피할 수 있었습니다. 이처럼 레전트는 권력자들의 흥망성쇠를 함께 겪고 기구한 역사를 간직한 채 루브르에 전시되어 있습니다.

오르텐시아L'Hortensia는 21.32캐럿에 분홍빛을 띠며 1678년에 가공되어 루이 14세 의복의 깃을 장식하는 용도로 사용되었습니다. 나폴레옹의 의붓딸이자 동생의 부인인 오르탕스 드 보아네르Hortense de Beauharnais, 1783~1837의 이름에서 유래했으며, 이 보석 또한 상시나 레전트처럼 우여곡절을 겪었습니다.

1789년 혁명 이후 왕의 개인 물건을 보관하는 왕실 보물 보관소(지금의 해군성 건물)에서는 한 달에 한 번 왕들의 보석을 일반인들에게 공개했는데, 1792년 어느 날 도둑이 보석을 몽땅 훔쳐가버렸습니다. 이 도둑들을 사주한 사람이 혁명의 선봉장이던 당통이라는 루머도 있습니다. 이후 다행히 프랑스 경찰들의 노력으로 되찾았고, 나폴레옹 3세의 부인 유제니 황후의 개인 보석으로 사용하던 것을 현재 루브르 박물관에 보관하고 있습니다.

+ 가이드 노트　세 다이아몬드 모두 비현실적인 크기 때문에 가짜로 오해받기도 합니다. 대관식에서 왕관 장식 중 하나로 사용하기도 했고, 장식(브로치) 등으로 만들어 행사 때 착용하기도 했습니다. 세상 유일

한 보석은 그만큼 절대적 권력을 원했던 사람들의 욕망을 대변하
고 있습니다.

두 종교가 담긴
세례 그릇

성경에 예수가 세례자 요한에게 물로 씻기는 축성(세례)을 받았다는 기록이 있습니다. 새롭게 태어난다는 의미도 담긴 세례는 가톨릭 신자들에겐 중요한 일입니다. 프랑스 왕은 가톨릭의 수호자 역할도 해서 왕가에 새 생명이 탄생하면 제일 먼저 세례를 받게 했습니다. 〈생 루이의 세례 그릇〉Baptistère de Saint Louis은 유아 세례식에서 주교의 축성을 받은 성수를 담는 그릇이었고, 퐁텐블로성에서 루이 13세를 위해 사용했다는 기록이 남아 있습니다.

그런데 이 그릇은 독특한 이력을 가지고 있습니다. 그릇에 빽빽하게 새겨진 그림에서는 이슬람 문화의 정수를 느낄 수 있는데 서양의 종교 활동에 사용된 유물이라는 점이죠. 서로 다른 두 종교의 모습

무함마드 이븐 알 자인, 〈생 루이의 세례 그릇〉

1320~1340년경 | 직경 22.2cm, 높이 50.2cm | 동에 상감

이 한 유물에 얽혀 있는 것입니다. 붉은빛이 도는 동으로 만들었으며, 상감기법(금속이나 도자기 등으로 만든 그릇 표면에 무늬를 새기고 그 속에 금, 은, 자개 등을 메워 넣는 기법)을 적용해 금과 은 그리고 검은색 반죽Pâte noire으로 그림을 새겼습니다. 이슬람 문화에서는 이런 물건을 만들 때 그림이 아닌 경전의 글귀를 새겨 넣는 게 일반적인데, 이 그릇에는 글자가 거의 없습니다. 그나마도 이슬람 기도문이나, 신을 뜻하는 '알라'가 아니라 제작자의 이름인 무함마드 이븐 알 자인Muhammad ibn al-Zain, 13~14세기 인물로 추정이 적혀 있죠.

물이 담기는 안쪽 바닥에는 물고기와 장어 등 물속 생물체들이 새겨져 있고 안쪽 벽면으로는 4개의 원형 그림이 있습니다. 2개의 원에는 얼굴의 세부 표현이 생략된, 이슬람 문화권에서 권력자를 뜻하는 두 인물이 서로 마주 보고 앉아 잔을 들고 있으며, 나머지 2개의 원에는 19세기에 새로 첨가한 것으로 보이는 프랑스 왕가의 문장이 새겨져 있습니다. 그리고 원형 그림 주변에는 기사들이 사냥이나 전쟁을 하는 모습, 쫓기고 있는 여러 동물과 잘려 떨어진 머리와 손 등이 묘사되어 있지요.

그릇 바깥쪽에도 안쪽과 같이 4개의 원형 그림이 새겨져 있는데, 4명의 기사가 각각 칼, 창, 활, 홀을 들고 있는 모습입니다. 주변에는 맹수를 길들여 목줄을 채워온 사람과 축제를 즐기는 듯 술잔을 들고 있는 사람이 있습니다. 아래쪽으로는 토끼 등 여러 동물 그림을 띠처

〈생 루이의 세례 그릇〉 안쪽

럼 둘러 새겨놓았고 중간중간 프랑스 왕조의 백합 모양 문양도 있습니다.

　이렇듯 아랍의 문양이나 글 대신 그림으로 채운 것은 유럽 사람들을 위해 만들었기 때문이라고 추측하고 있습니다. 루이 13세의 세례를 끝으로 사용하지 않다가 1856년 노트르담 대성당에서 나폴레옹 3세의 아들 세례식에서 사용한 뒤 박물관으로 옮겨 보관합니다.

이 그릇을 보면 서양 종교의 기원이 이슬람 문화 지역이었다는 것을
다시 한번 생각하게 됩니다.

+ 가이드 노트

유니콘, 코끼리, 토끼, 새, 사자, 영양 등의 동물을 새기고 주변을
나뭇잎 문양으로 장식했습니다. 반복된 곡선이 아름다운 아라베
스크 장식은 서양의 아르데코(art deco)에 영감을 주기도 합니다.
불규칙한 곡선의 아름다움이 특징인 아르누보(Art Nouveau)는 예
쁘긴 하지만 실생활에 적용하기에는 불편한 부분이 있는 반면, 아
르데코는 규칙적이고 정돈된 아름다움이 특징입니다.

+ DAY 60 +

예술의 나라
프랑스

루브르 박물관을 돌아다니다 보면 간혹 천장을 보고 깜짝 놀랄 때가 있습니다. 베르사유궁전이나 바티칸의 시스티나 성당에 비할 만한 화려한 장식과 천장화가 눈에 들어오기 때문입니다. 루브르 박물관에서는 이처럼 옛 왕궁의 흔적을 어렵지 않게 찾아볼 수 있습니다. 〈모나리자〉로 향하는 길에 위치한 '살롱 카레'Salon carré도 그중 하나입니다. 이곳의 천장은 화려한 장식만큼이나 프랑스의 찬란했던 과거를 보여주고 있습니다.

'네모난 거실' 혹은 '응접실'을 의미하는 '살롱 카레'는 프랑스 역사상 가장 성대한 미술 전시회를 개최한 공간입니다. 왕궁에서 전시회를 연 이유는 무엇일까요? 프랑스 예술이 그만큼 왕들과 밀접한 관

살롱 카레
1660년경

런이 있기 때문입니다. 이른바 '절대 왕정'이 무너지는 18세기까지 프랑스의 화가들은 국가의 녹봉을 받으며 생활하는 공무원에 가까웠습니다. 그리고 이곳에서 열린 '살롱전'le Salon은 '아카데미'Académie라는 일명 '국립 예술원'의 지도를 받던 화가들의 졸업 전시회에서 출발한 대회입니다. 국왕이 직접 전시를 보러 온 것은 물론 나폴레옹 시대부터는 수상자에게 막대한 상금도 주어져 많은 화가가 앞 다투어 참가

하려 했습니다. 또한 신예 예술가들이 자신의 그림을 팔 수 있는 거의 유일한 경로이기도 했습니다. 이는 19세기 중반 모네나 르누아르 같은 젊은 인상파 화가들이 기를 써서 도전한 이유이기도 하죠. 살롱전은 (역사가 끝나는 19세기 후반까지) 프랑스에서 나고 자란 거의 모든 화가와 관계되어 있다고 볼 수 있습니다.

천장에는 성대한 미술 전시회가 열렸던 흔적이 아직 남아 있습니다. 천장이 시작되는 네 귀퉁이에는 라파엘로, 루벤스와 같이 우리도 알 만한 유명한 화가들의 이름이 새겨져 있죠. 그리고 그 사이로 다빈치, 미켈란젤로와 같은 이름도 보입니다. 비록 이들의 국적은 서로 다르지만 프랑스 미술에 막대한 영향을 주었다는 공통점을 찾을 수 있습니다. 이렇게 이름만 보아도 이곳이 미술과 관련된 중요한 장소임을 알아차릴 수 있습니다. 그렇다면 천장 아래로 보이는 거대한 벽면이 작품이 걸려 있던 곳이겠죠? 지금은 이탈리아에서 온 성화 몇 점만 보일 뿐이지만, 본래 이곳에는 빈틈을 찾기 힘들 정도로 많은 작품이 걸려 있었습니다. 상금이 생긴 뒤로는 심사위원들이 밤을 새도 모자랄 정도로 작품이 몰려 탈락하는 작품도 엄청 많았다고 합니다.

19세기 중반에는 그림을 걸 자리가 부족해 결국 전시장을 옮겼습니다. 그럼에도 넘쳐나는 작품들을 감당할 수 없어 1863년에는 떨어진 작품들만 모아 낙선전을 열기도 했습니다. 뿐만 아니라 선정된 작품 사이에도 치열한 경쟁이 있었습니다. 애써 합격했는데 잘 보이

살롱 카레의 천장 모습

지도 않는 벽면 꼭대기에 자신의 작품이 걸리면 안 되었겠죠? 따라서 좋은 자리를 선점하기 위해 화가들은 심사위원들과의 관계도 신경 써야 했습니다.

프랑스 혁명이 터진 뒤 살롱전이 열리던 루브르궁전은 혁명군에 의해 박물관으로 바뀌었고, 이에 따라 아카데미 출신뿐만 아니라 모든 화가가 살롱전에 출품할 수 있게 되었습니다. 그렇다고 살롱전이 모든 화가의 등용문이었던 것은 아닙니다. 심사위원은 그대로였기 때문에 좋은 결과를 내려면 그들의 취향을 고려해야 했습니다. 그렇다

면 분명 이에 불만을 터뜨린 화가들도 있었겠죠? 그러한 이들은 스스로 자신을 '독립 예술가'라 부르며 외길을 걷고자 했습니다. 어디서 많이 본 패턴이죠? 어쩌면 오늘날 '인디' 혹은 '독립' 예술가라 부르는 이들의 역사가 바로 이 살롱전을 반대하는 흐름에서 탄생한 것인지도 모르겠습니다.

이처럼 우여곡절 많았던 살롱전은 19세기 후반 독립 화가들의 활동이 폭발적으로 증가하면서 결국 막을 내리게 됩니다. 비록 많은 비난을 받으며 역사 속으로 사라졌지만, 살롱전이 프랑스 예술에 미친 영향력은 여전히 사라지지 않았습니다. 살롱전이 시작된 17세기부터 지금까지 사람들은 여전히 프랑스를 '예술의 나라'라 부르고 있으니 말입니다.

✚ 가이드 노트 '살롱 카레'의 옛 모습은 오늘날 인터넷에 떠도는 다양한 그림과 사진을 통해 쉽게 만나볼 수 있습니다. 옛 모습과 지금의 모습을 비교해보는 것도 흥미로운 감상이 될 것입니다.

르네상스를 낳은
디테일

중세 유럽에서는 옥좌에 앉은 성모를 '마에스타'라 불렀습니다. 마에스타는 그 어떤 이야기에서보다 당당하고 위엄 있는 모습으로 등장하곤 합니다. 치마부에Cimabue, 1240~1302의 작품에서도 마찬가지입니다. 성모의 상징인 파란색 망토를 걸친 여인이 옥좌에 앉아 매우 차갑고 딱딱한 표정을 짓고 있습니다. 물론 그녀가 이처럼 권위적인 모습을 보이는 데는 이유가 있습니다. 그녀의 무릎 위에 앉아 있는 아이 때문이죠. 신성과 인성을 상징하는 검지와 중지를 펼쳐 보이는 아이의 정체는 예수입니다. 주인공은 성모지만 아기 예수를 빼놓고 생각할 수 없는 그림입니다.

보통 이렇게 그린 성화는 성당 내부의 제단화로 쓰인 경우가 많

치마부에, 〈마에스타〉

1280년경 | 427×280cm | 패널에 템페라

습니다. 그래서 중세 성화의 주인공은 우리와 대화를 나누려 하기보다는 높은 곳에서 우리를 내려다보는 모습입니다. 아기 예수의 모습도 그러합니다. 〈마에스타〉Maestà를 보면 그의 얼굴은 왜소한 몸집에 비해 매우 성숙하며, 성모와 같이 표정이 굳어 있습니다.

13세기에 활동한 이탈리아 출신의 화가 치마부에는 이러한 성화를 그린 화가들 중에서도 단연 돋보이는 존재였습니다. 그와 동시대를 살았던 예술가 대부분이 이름조차 기록에 남아 있지 않은데, 유독 그의 이름이 지금까지도 사람들 입에 오르내리는 것은 그의 작품이 매우 독특했다는 반증이기도 합니다.

화려한 금빛으로 둘러싼 그의 작품은 동시대 이탈리아의 여느 화가들과 다를 바 없이 비잔틴(동로마 제국) 미술의 영향을 받았다고 할 수 있습니다. 하지만 인물의 디테일에서는 비잔틴 미술을 넘어선 섬세함을 엿볼 수 있습니다.

성모를 감싼 망토에는 셀 수 없이 많은 주름이 잡혀 있습니다. 그 중에서도 성모의 이마에 걸린 채 힘없이 늘어지는 모양의 주름은 그가 망토를 표현하는 데 얼마나 많은 정성을 들였는지 알려주고 있습니다. 치마부에는 이러한 디테일조차 주문자로부터 부탁을 받아 일일이 그려낸 것일까요? 정답은 알 수 없지만 화가가 자신의 재능을 뽐내기 위해 사용한 하나의 '묘기'라는 것은 분명해 보입니다.

성모의 굳은 표정과 망토의 주름과 손 모양의 디테일

 물론 그의 '묘기'는 주름에 그치지 않습니다. 화려한 배경과 대조적인 표정, 대체로 어두운 분위기의 인물 채색은 그림이 전달하려는 권위적인 느낌을 더욱 강화시키며, 고개를 비스듬히 꺾으면서 드러나는 이목구비와 마디가 정확하게 구분되는 손가락의 형상은 그가 인체의 해부학에도 관심이 많았다는 사실을 증명하고 있습니다. 마지막으로 유일하게 아기 예수의 귀만 드러내 '천상의 목소리는 예수만이 들을 수 있다'는 일종의 '이야기'를 담았습니다.

 치마부에는 그동안 우러러볼 수밖에 없었던 성화를 조금 더 사실적이고 재치 있게 풀어내며 르네상스의 초석을 다졌다는 평가를 받고 있습니다. 우리는 르네상스를 말할 때 주로 '원근법'의 등장을 언급

합니다. 하지만 이처럼 뛰어난 관찰력을 통해 인체나 사물을 사실적으로 그리고자 했던 화가들의 의지도 빼놓을 수 없는 부분입니다.

+ 가이드 노트

아직 완벽하진 않지만 살아 움직일 것만 같은 꿈틀거림이 그림 여기저기에서 보입니다. 마치 그림을 뚫고 나올 것처럼 말이죠. 그러고 보면 '르네상스'라는 이름을 참 잘 지은 것 같지 않나요? 제 눈에는 그림 속 인물들이 '르네상스'(재탄생)를 기다리며 꿈틀대는 것처럼 보입니다. 여러분은 어떤가요?

그릴듯한
그림의 시작

나폴레옹 박물관(현 루브르 박물관)의 초대 관장으로 임명된 '드농'은 1811년에 이탈리아 피사로 가서 회화사의 시작에 어울릴 만한 거장의 작품을 찾기 시작했습니다. 그는 당대에 잘 알려지지 않았던 거장의 작품을 찾았고, 그 결과 총 5점이 피사에서 프랑스 파리로 옮겨졌습니다. 오늘날 루브르의 이탈리아 르네상스관에 가면 이 가운데 아직 남아 있는 그림 2점을 볼 수 있습니다. 하나는 치마부에의 〈마에스타〉이고, 다른 하나는 치마부에의 가르침을 받은 화가 조토Giotto di Bondone, 1266?~1337의 〈성흔을 받는 성 프란체스코〉Saint François d'Assise recevant les stigmates입니다.

르네상스라고 하면 다빈치, 미켈란젤로, 라파엘로와 같은 3대 거

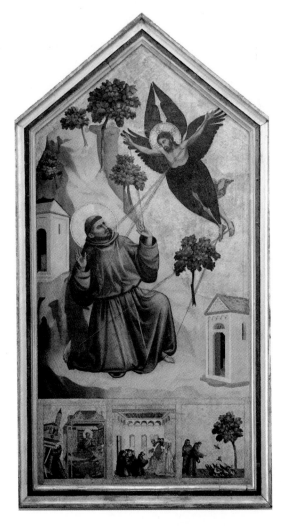

조토, 〈성흔을 받는 성 프란체스코〉

1295~1300년 | 313×163cm | 패널에 템페라

장이 먼저 떠오르지만, 치마부에와 조토도 3대 거장 못지않게 이탈리아 회화에 큰 공헌을 한 인물들입니다. 그래서 루브르에서 이탈리아 르네상스관 입구를 장식하는 역할을 해내고 있죠. 특히 조토는 이탈리아 르네상스를 일으킨 화가 중 하나로 평가받고 있습니다. 그는 스승의 가르침대로 가톨릭 성화를 좀 더 사실적으로 표현하려 했고, 그 결과 그동안 볼 수 없었던 새로운 그림을 탄생시켰습니다.

그의 작품에서 두드러진 첫 번째 특징은 원근법입니다. 〈성흔을 받는 성 프란체스코〉를 보면 원근감을 느낄 수 있는 대상이 다수 등장합니다. 4개의 장면 중 하단 중앙의 그림을 보면 원근법을 가장 쉽게 느낄 수 있죠. 교황이 프란체스코 수도회를 인가해주는 장면인데, 실내 모습이 매우 정교하게 표현되어 있습니다. 그리고 가운데 보이지 않는 점을 중심으로 방사형으로 뻗어나가는 식의 가장 기초적이고 모범적인 원근법이 적용되어 있습니다. 바로 이 원근법이 19세기까지 약 500년 동안 서유럽 회화에 날개를 달아준 기법입니다. 이 밖에도 천사의 날개에 둘러싸인 그리스도에게서 느껴지는 원근감, 프란체스코 성인이 무릎을 꿇으며 드러나는 공간감, 그리고 그의 표정에서 드러나는 감정까지, 조토는 다양한 기법을 사용해 조금 더 '그럴듯해 보이는' 그림을 탄생시켰습니다.

덕분에 우리는 프란체스코 성인의 일화를 아주 생생하게 감상할 수 있습니다. 조토는 일화를 총 4개의 장면으로 구성하면서 가장 중

요한 사건에 많은 부분을 할애했습니다. 바로 그리스도로부터 성흔을 전달받는 성인의 모습이죠. 성흔을 물려받았다는 것은 성인이 그만큼 신실한 삶을 살았다는 것을 증명합니다. 아래쪽에 남은 세 장면은 그가 과연 어떤 삶을 살아왔는지를 보여줍니다.

1182년 이탈리아 아시시에서 태어난 그는 프랑스에 매료된 그의 아버지에 의해 '프란체스코'라는 이름을 얻습니다. 이렇게 '아시시의 프란체스코'라 불리게 된 그는 상인 집안의 출신으로 젊어서는 향락을 추구했지만, 스무 살이 되던 해 갑자기 회심해 모든 재산을 버리고 종교에 깊이 귀의합니다. 그때부터 그의 청빈하고 헌신적인 삶은 많은 사람을 불러 모았고, 이내 '작은 형제회'라는 탁발 수도회를 창설하기에 이릅니다. 그러던 어느 날 프란체스코가 교황 인노켄티우스 3세의 꿈에 나타납니다. 꿈속에서 그는 교황을 위해 무너지는 성당을 받치고 있었고, 이 공(?)을 인정받아 그가 이끌던 '작은 형제회'는 교황의 정식 승인을 받을 수 있었습니다. 이렇게 그의 목소리는 아시시를 넘어 가톨릭 국가 전체에 퍼지는가 하면 심지어 비둘기에게까지도 이를 수 있었다고 합니다.

다시 말해 이 그림은 우리가 오늘날 '프란체스코회'라 부르는 수도회의 창설 일화를 담아낸 것입니다. 이처럼 '이야기'는 르네상스 회화의 아주 중요한 부분을 차지합니다. 화가는 그림을 그리기 전에 어떤 이야기를 어떻게 구성할지에 대해 늘 고민했습니다. 어떤 화가는

수수께끼처럼 은밀하게 이야기를 풀어나가고자 했고, 어떤 화가는 조토처럼 모두가 쉽게 이해할 수 있을 만한 구성을 선호했죠. 훗날 이러한 경향은 프랑스로 넘어가 19세기까지 '역사화'를 최고의 장르로 평가받게 하는 데 큰 공헌을 했습니다.

+ 가이드 노트

이탈리아 아시시의 성 프란체스코 대성당에 가면 루브르의 것보다 먼저 그려졌을 것으로 추정되는 조토의 벽화를 볼 수 있습니다. 그런데 두 작품에 다른 점이 있습니다. 교황이 꿈을 꾸는 장면에서 루브르의 작품은 아시시의 벽화와는 달리 프란체스코 성인이 받치고 있는 성당의 기둥이 부러져 있습니다. 그리고 교황의 곁에 그리스도의 제자 베드로가 보이는데, 이는 당시 바티칸의 정세를 나타낸 것으로 추정하고 있습니다. 기둥을 의미하는 이탈리아어 '콜론나'(colonna)는 당시 교황을 위협하던 가문의 이름이기도 합니다. 따라서 부러뜨린 기둥과 첫 번째 교황으로 간주되는 베드로 성인의 존재는 교황권의 정통성을 강조하기 위함이었음을 알 수 있습니다.

거대한 도면 위에
그린 그림

10여 년 전쯤이었을까요? 휴대폰 카메라가 대중화된 이후 화소에 유난히 집착하던 시기가 있었습니다. 해를 거듭할수록 좋아지는 카메라의 성능을 보고 있자면 주머니 속 휴대폰이 초라해 보일 때가 한두 번이 아니었습니다. 그런데 르네상스 시대에도 비슷한 현상이 있었습니다. 10여 년 전에 사람들이 화소를 높여 현실과 똑같은 모습의 사진을 기대했던 것처럼 르네상스의 화가들은 원근법을 이용해 눈에 비친 세상을 그림 속에 동일하게 재현하고자 했습니다. 그중에서도 15세기 피렌체에서 활동한 파올로 우첼로Paolo Uccello, 1397~1475는 자면서도 원근법을 외쳤다는 일화가 있을 만큼 원근법에 충실했던 화가입니다. 물론 세상을 완벽하게 재현하는 데 성공했다고는 볼 수 없지만, 원근법

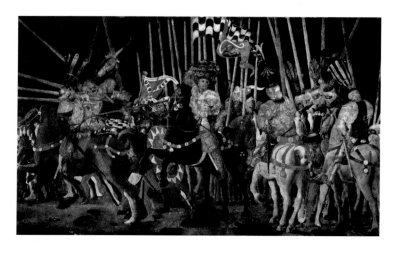

파올로 우첼로, 〈산 로마노의 전투: 미켈레토 다 코티뇰라의 반격〉

1435~1440년 | 182×317cm | 패널에 템페라

〈산 로마노의 전투〉의 3개 장면

만 놓고 본다면 그의 작품은 마치 건축 설계도처럼 치밀하게 구성되어 있다는 걸 알 수 있습니다.

런던, 피렌체, 파리에 각각 흩어져 있는 〈산 로마노의 전투〉La Bataille de San Romano 연작은 이러한 특징을 잘 드러내는 작품입니다. 피렌체 르네상스의 부흥을 이끈 메디시스 가문의 저택을 꾸민 작품으로, 피렌체의 군대가 남쪽에 위치한 도시 시에나의 군대와 전투를 치르는 이야기를 다룹니다. 이 중 유일하게 배경이 보이지 않는 루브르의 작품은 원근법을 구분하기가 가장 힘든 작품으로 알려져 있지만, 보존 상태가 가장 뛰어나다는 점에서 좋은 평가를 받고 있습니다.

작품은 세로 방향으로 삼등분했을 때 나타나는 3개의 장면으로 전투의 각 순간을 보여줍니다. 오른쪽에는 전투를 준비하는 기사들이 보이며, 중앙에는 돌격을 명령하는 지휘관이 등장합니다. 그리고 명령에 따라 돌격하는 기사들의 모습이 왼쪽에 나타나면서 이야기가 마무리되죠. 배경이 어두워 세 장면 모두 초점이 모호하지만, 전경에 보이는 기사들의 행렬과 그들 아래로 보이는 엄청난 수의 다리를 보면 치밀한 원근법이 적용되었음을 알 수 있습니다. 또한 지휘관의 오른쪽에서 방향을 튼 백마의 모습에선 크기가 줄어든 것만 같은 단축법의 흔적도 발견됩니다. 이러한 입체적인 표현이 그림을 더욱 실감나게 만듭니다.

그렇다면 우첼로가 이처럼 원근법에 집착한 이유는 과연 무엇이

었을까요? 어쩌면 이는 자신의 재능을 과시하기 위한 하나의 '퍼포먼스'였을지도 모릅니다. 만약 이게 사실이라면 저승에서 우첼로는 자신의 그림에서 원근법을 찾는 우리의 모습을 보며 미소를 짓고 있겠죠? 다행히도 그림을 주문한 메디시스 가문에서도 이러한 설정을 매우 흡족하게 여긴 모양입니다. 그의 작품은 다빈치, 보티첼리 같은 쟁쟁한 화가들이 피렌체를 거쳐 갔음에도 꿋꿋이 메디시스 가문의 안방을 지킬 수 있었습니다.

물론 이렇게 사랑받을 수 있었던 데는 작품의 내용도 큰 몫을 했을 것입니다. 1432년 피렌체군의 승리로 끝을 맺는 이 전투는 메디시스 가문이 피렌체의 지배권을 행사하는 데 결정적인 공헌을 합니다. 따라서 이 연작은 원근법을 앞세운 르네상스 회화를 대표하면서도 르네상스 회화의 주역인 메디시스 가문의 역사까지 아우르는 매우 상징적인 작품이라 할 수 있습니다.

✛ 가이드 노트 작품을 충분히 감상했다면 내용을 머릿속에서 잠시 걷어낸 뒤 현대인의 눈으로 그림을 한번 바라보세요. 그림 속에는 비슷한 복장을 한 기사와 말이 원근감에 따라 크고 작게 나타나 있습니다. 이는 마치 한 명의 기사가 움직이는 모습을 구분 동작에 따라 나타낸 것 같은 착각을 일으키기도 합니다. 다른 한편으로는 한 화폭에 다

양한 시점의 모습을 담으려 했던 피카소의 그림과도 닮아 보입니다. 사실적으로 그리려는 시도가 도리어 그림을 사실답지 않게 만들어버린 셈이지요. 이로 인해 오늘날 우첼로의 작품은 20세기 피카소로 대표되는 입체파와 비교되기도 합니다.

+ DAY 64 +

성서가
신화를 만났을 때

'재탄생'을 의미하는 르네상스 예술은 고대 그리스와 로마 시대에 기원을 두고 있습니다. 그래서 르네상스 화가들의 작품을 보면 그리스·로마 시대의 조각이 떠오를 때가 있습니다. 실제로 많은 화가가 고대 조각을 참고해 그림을 그렸기 때문입니다. 대표적인 화가가 안드레아 만테냐Andrea Mantegna, c.1431~1506입니다. 그는 올림포스 신이 연상되는 성화를 많이 그렸습니다. 루브르 박물관이 소장하고 있는 〈성 세바스티아누스〉Saint Sébastien d'Aigueperse는 그림의 주인공 모습에서 군신 마르스가 연상됩니다. 그는 그리스도를 믿었고 순교를 통해 성인의 반열에 오른 인물인데, 만테냐는 왜 그의 모습을 이교도의 신처럼 나타낸 걸까요?

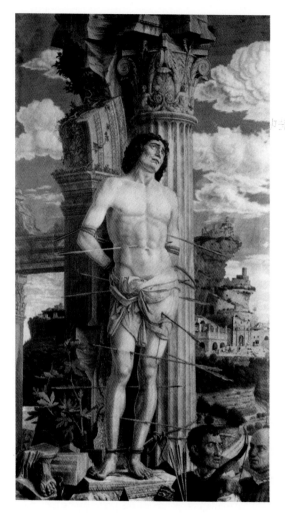

안드레아 만테냐, 〈성 세바스티아누스〉

1480년경 | 255×140cm | 캔버스에 템페라

 고대 그리스인들은 아름다움을 좇던 사람들입니다. 그리고 그들에게 단련된 인체는 가장 완벽한 아름다움을 의미했죠. 따라서 최고의 자리에 있는 올림포스 신들을 가장 완벽하다고 생각하는 인체의 비율로 표현한 것입니다. 만테냐는 이 법칙을 자신의 시대에도 적용하고자 했습니다. 비록 시대는 다르지만 그리스인들이 표현한 것들이 그의 눈에도 아름다워 보였기 때문입니다. 그는 세바스티아누스 성인의 모습에서 이러한 아름다움이 드러나길 바랐습니다.

 성 세바스티아누스는 고대 로마 시대의 장군으로 그리스도를 믿는다는 이유로 황제로부터 화살형을 받은 인물입니다. 그래서 그는 주로 고문을 당하는 모습으로 그려지곤 합니다. 그럼에도 불구하고 만테냐의 그림 속 그의 모습은 전혀 흐트러짐이 없어 보입니다. 물론 밧줄에 묶인 채 일그러진 표정을 짓고 있지만 이것이 그의 아름다움을 해치진 못하는 것 같습니다. 그래서인지 그림 하단에 등장하는 궁수들은 형 집행이 끝났음에도 만족스러워 보이지 않습니다. 오히려 그들은 마치 잘못이라도 한 듯 당혹스러운 표정을 짓고 있죠.

 이처럼 고통을 견뎌내는 세바스티아누스의 모습은 15세기 이탈리아인들의 모습에 비유되곤 합니다. 화살은 14세기부터 유럽을 강타한 흑사병을 의미한다고 볼 수 있습니다. 이로 인해 그의 이야기는 흑사병에 떨고 있는 많은 이에게 큰 위안이 되어주었습니다. 15세기에 유난히 그의 모습이 많이 그려진 이유가 바로 이 때문입니다. 반면

고통을 이겨내는 성인의 모습을 전혀 다르게 본 이들도 있었습니다. 19세기경 화살이 몸을 관통했음에도 불구하고 끄떡없는 그의 모습을 매우 관능적으로 보는 이들이 생겨납니다. 이로 인해 그는 한때 동성애의 상징으로 이용되기도 했습니다.

물론 만테냐의 세바스티아누스는 동성애의 상징보다는 흑사병에 맞선 수호자에 가까워 보입니다. 그의 건장한 체격과 흠잡을 데 없는 근육은 뒤에 서 있는 거대한 그리스식 기둥과 만나 위엄을 풍깁니다. 언뜻 보면 실물 크기의 조각이 서 있는 것처럼 보이기도 합니다. 그러나 진짜 조각의 모습은 따로 있습니다. 배경을 자세히 살펴보면 세바스티아누스가 서 있는 곳이 폐허라는 사실을 알 수 있습니다. 그리고 그의 오른발 언저리에는 원래 그의 자리에 서 있었을 것으로 추정되는 조각의 파편이 보입니다. 만테냐는 이를 통해 작품 본연의 목적을 알리고 있습니다. 고대 로마 제국이 이교도의 신들을 몰아내고 그리스도를 섬기게 될 것임을 알리기 위해 폐허, 그것도 조각이 있던 자리에 세바스티아누스의 모습을 그려 넣은 것입니다.

그렇다면 그는 이대로 죽음을 맞이해 순교자가 되는 것일까요? 어느 날 '이레네'라는 여인이 찾아와 모두가 죽었다고 생각한 그를 땅에 묻기 위해 데려갑니다. 하지만 그에겐 아직 숨이 붙어 있었고, 이 사실을 알아차린 그녀는 그를 집으로 데려가 보살피기 시작합니다. 이렇게 가까스로 살아남은 세바스티아누스는 다시 황제를 찾아가 자

신의 믿음을 입증하려 했고, 결국 몽둥이로 맞아 숨을 거두었죠. 그럼에도 그림 속 그는 늘 화살을 맞는 모습으로 등장합니다. 이유가 무엇일까요? 화살을 맞는 모습이 더욱 완벽해 보이기 때문 아닐까요?

+가이드 노트 실제로 이 그림을 마주하면 궁수들의 위치가 우리의 눈높이와 일치한다는 사실을 알게 될 것입니다. 최대한 가까이 그 위치에 맞춰서 세바스티아누스의 모습을 감상해보세요. 눈앞에 정말 조각이 서 있는 것만 같은 느낌을 받을 수 있습니다. 이를 일명 '눈속임 기법'(le trompe-l'œil)이라 부르는데, 만테냐를 비롯한 르네상스 시대의 많은 화가가 즐겨 사용한 기법입니다.

비너스의
양면성

미와 사랑의 신 비너스는 올림포스 신들 가운데에서도 아주 특별한 존재입니다. 그리스에서는 '치장하다'*κοσμέω*=cosmetic 가 '우주'*κόσμος*=cosmos 라는 말에서 파생되었을 정도로 아름다움을 최고의 가치로 여겼는데, 그녀는 그리스인들이 추구하던 아름다움을 관장했습니다. 또한 그녀는 모든 종류의 사랑도 관장했습니다. 제우스의 부인인 헤라가 '결혼'과 같은 전통적인 사랑의 상징이었다면, 그녀는 인간, 자연 그리고 신들 사이에도 존재하는 모든 종류의 사랑을 대표했죠.

　　그런데 신화 속 비너스의 모습이 크게 둘로 나뉜다는 사실을 알고 있나요? 우리는 그녀를 〈비너스의 탄생〉에서와 같이 완벽하고 신성한 이미지로 기억할 때가 많습니다. 하지만 아름다움과 사랑은 인

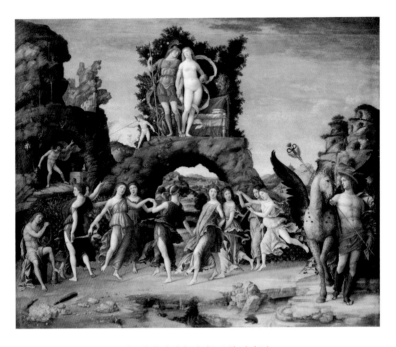

안드레아 만테냐, 〈마르스와 비너스〉

1497년 | 159×192cm | 캔버스에 템페라

간을 병들게 할 때도 있습니다. 때로는 인간을 충동적으로 만들며 타락시키기도 합니다. 안드레아 만테냐Andrea Mantegna, 1431~1506 가 그린 〈마르스와 비너스〉Mars et Vénus 와 〈선의 정원에서 악을 쫓아내는 미네르바〉Minerve chassant les Vices du jardin de la Vertu 는 이와 같은 비너스의 세속적인 면에 관해 이야기합니다.

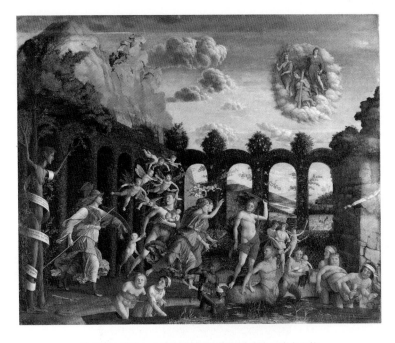

안드레아 만테냐, 〈선의 정원에서 악을 쫓아내는 미네르바〉
1502년 | 160×192cm | 캔버스에 템페라

　사랑은 가끔 우리의 눈을 멀게 합니다. 비너스가 흉측한 외모를
가진 화산의 신 불카누스와 결혼한 것도 그래서였는지도 모르겠습니
다. 하지만 그녀는 결혼한 지 얼마 되지 않아 군신 마르스와 바람을 피
웁니다. 〈마르스와 비너스〉에선 바로 이러한 잘못된 만남에 관해 이
야기합니다. 커다란 아치 위로 아름다움을 뽐내는 비너스와 갑옷을

켄타우로스 위에 올라탄 비너스와 '인색', '무지'라는 이름표를 머리에 두른 이들

입은 마르스가 등장합니다. 그리고 이들의 만남을 축하하기 위해 찾아온 9명의 뮤즈가 음유시인 오르페우스의 하프 연주에 맞춰 찬가를 부르고 있습니다. 그런데 이 찬가가 화산 폭발을 불러온다고 하네요. 비너스의 외도가 화산의 신 불카누스의 분노를 유발한 것처럼 말이죠. 따라서 그림 왼쪽엔 화산을 연상시키는 커다란 바위산이 등장하며 그 앞을 불카누스가 지키고 있습니다. 그는 바람난 자신의 부인 비너스를 향해 손을 뻗어 보지만 그에게 돌아오는 것은 큐피드의 조롱뿐이었죠.

 이렇게 비너스의 사랑은 어디로 튈지 모를 만큼 충동적일 때가 많았습니다. 자신의 사랑에 방해되는 여인들이 나타나면 죽이거나 바위로 만들기도 했죠. 그만큼 그녀의 사랑은 질투로 가득 차 있기도 했습니다. 이런 그녀를 말릴 수 있는 인물이 과연 몇이나 있었을까요? 군신 마르스조차 그녀의 유혹을 이기지 못할 정도였으니 말이죠. 물론 해결책이 아예 없었던 것은 아닙니다. 그리스·로마 신화에는 비너스의 유혹을 뿌리칠 수 있는 순결의 신들이 등장합니다. 〈선의 정원에서 악을 쫓아내는 미네르바〉는 바로 이 순결의 신들이 비너스를 쫓아내는 이야기를 다룹니다. 그림 속에선 갑옷으로 무장한 전쟁의 신 미네르바(그리스 신화의 아테나)와 파란 옷을 입고 화살을 든 사냥의 신 다이애나가 선의 정원으로 침입한 악의 근원들을 쫓아내고 있습니다. 반인반수의 괴물이 대부분을 차지하는 가운데, 이마에 '인색'avaricia,

'무지'ignorancia와 같은 이름표를 단 우스꽝스러운 이들도 보입니다. 비너스는 중앙에서 카키색 망토를 두르고 있습니다. 차분한 표정을 짓고 있지만, 신화 속에서 미네르바에게 죽임을 당하는 호색의 괴물 켄타우로스 위에 올라탄 것을 보아 그녀도 곧 쫓겨날 것 같습니다. 그렇다면 화가는 세속적인 비너스가 쫓아내야 할 악의 근원이라고 생각한 걸까요?

하지만 세속의 사랑이 꼭 나쁜 것만은 아닙니다. 충동과 질투로 가득한 사랑이 〈마르스와 비너스〉 같은 잘못된 만남을 만들어내기도 하지만, 눈물 없이는 볼 수 없는 한 편의 아름다운 드라마를 만들어낼 때도 있듯이 말이죠. 대신 이로 인해 벌어질 혼란은 우리가 감당해야 할 과제일 것입니다. 그래서일까요? 세속의 비너스를 뜻하는 그리스어 '판데모스'pandemos 는 '팬데믹'pandemic 의 어원으로 알려져 있습니다.

+ 가이드 노트 만테냐는 그림을 굉장히 느리게 그린 화가입니다. 그래서 그는 세 번째 작품을 제자에게 맡긴 채 결국 세상을 떠나죠. 대신 그만큼 섬세한 디테일을 확인할 수 있습니다. 근육의 표현에서부터 나뭇잎 하나하나까지 조각가에 비견될 정도로 그는 성격이 치밀했습니다. 이러한 디테일을 통해 만테냐의 작품을 보는 또 하나의 재미를 찾아가길 바랍니다.

누군가의 기억이
만들어내는
공감

15세기 이탈리아 피렌체에서 활동한 화가 도메니코 기를란다요Dome-nico Ghirlandaio, 1448~1494는 어쩌면 낯선 이름일 수도 있습니다. 하지만 그가 그려낸 이야기는 결코 그렇지 않습니다. 오히려 루브르의 작품 중 우리에게 가장 친숙한 이야기를 담아내고 있습니다. 1490년경 탄생한 그의 작품 〈노인과 어린이〉Portrait d'un vieillard et d'un jeune garçon를 두고 하는 말입니다. 제목 그대로 노인과 어린이의 초상인 이 작품은 15세기 작품이라고 믿기지 않을 만큼 아주 특별한 아름다움을 보여줍니다. 어쩌면 이를 이해하는 데 해설은 무의미할지도 모릅니다. 모두가 공감할 수 있는 아름다운 장면을 표현하고 있기 때문입니다. 마주 보고 있는 노인과 어린이의 모습을 보고 있자면 둘 사이에 어떤 감정이

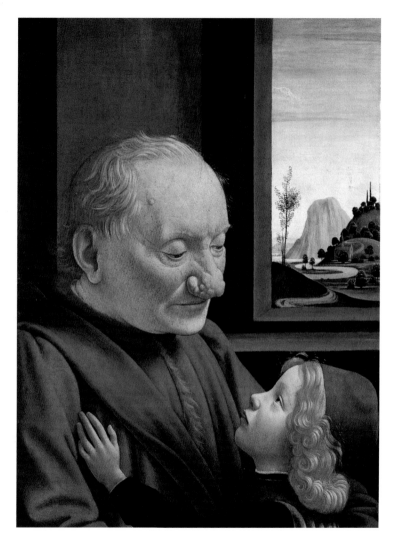

도메니코 기를란다요, 〈노인과 어린이〉

1490년경 | 62×46cm | 패널에 템페라

오가고 있는지 자연스럽게 알아차릴 수 있습니다. 창문을 통해 들어오는 빛이 노인의 병든 코를 더욱 밝게 비추고 있지만, 이것이 이들의 아름다움을 해치진 않습니다. 오히려 그림을 더욱 그럴듯하게 만들면서 보는 이들의 몰입도를 높여줍니다.

화가는 이 작품을 통해 인간의 내면을 비추려 합니다. 이는 특정한 '사건'이나 '상징'을 통해 메시지를 전달하고자 했던 동시대 화가들과는 전혀 다른 행보라 할 수 있습니다. 별다른 동작 없이 눈빛만으로 아름다움을 표현하는 방식은 이 그림을 더욱 특별하게 만듭니다.

사실 그동안의 르네상스 회화는 하나의 커다란 건축물을 보는 것 같았습니다. '황금비', '비례', '원근법' 등 건축에서 쓰이는 많은 수학 공식이 회화에 적용되었고, 그렇기에 그림을 그린다는 것은 새로운 공간을 만들어내는 것에 비유할 수 있었습니다. 반면 〈노인과 어린이〉는 그림을 감상하는 새로운 방식을 제안합니다. 그것은 바로 '공감'입니다. 이 작품은 성경이나 신화 속 이야기를 다루지 않습니다. 대신 우리가 '아는' 감정을 이야기합니다. 이 감정은 누구나 살아가면서 느낄 수 있는 것이기에 성화처럼 받들 필요가 없습니다. 그저 느끼고 공감하면 그만입니다. 이는 성화로 시작한 르네상스 회화가 비로소 인간과 같은 눈높이로 내려왔음을 보여줍니다.

또한 이러한 변화는 초상화의 발달과도 엮을 수 있습니다. 초상화는 인물화 중 인간의 감정을 표현하기에 가장 적합한 장르입니다.

화가는 인물을 집중적으로 관찰하면서 외모만이 아닌 내면의 성품이나 감정도 표현할 수 있어야 합니다. 하지만 표정만으로 인간의 모든 감정을 표현해내는 건 굉장히 어려운 일이라 특정한 동작을 추가하거나 인물을 집어넣곤 합니다. 기를란다요의 작품은 아마 후자를 선택한 듯합니다. 그림 속 어린이의 모습이 화가의 다른 초상화에서도 발견되는 것으로 보아, 그가 노인의 애정 어린 감정을 표현하기 위해 어린이를 그려 넣은 것임을 알 수 있습니다.

그럼에도 불구하고 노인의 정체에 대해선 아직까지 명확히 알려진 바가 없습니다. 유일하게 밝혀진 사실은 노인이 죽음을 맞이한 뒤 후손의 요청으로 작품이 탄생했다는 것입니다. 그렇다면 후손은 노인의 따뜻한 심성을 기억하기 위해 이 작품을 요청한 것일까요? 현재로선 알 수 없지만 이 추측이 사실이라고 믿으며 감상한다면 그림이 더욱 아름다워 보일지도 모르겠습니다.

+ 가이드 노트　그림 속 인물들의 정체가 모호한 만큼 각자에 걸맞은 의미를 부여해보세요. 노인의 모습은 여러분의 할아버지나 아버지 혹은 아이를 생각하는 자신의 모습이 될 수도 있습니다. 이렇게 거리감을 최대한 좁히면서 그림을 감상한다면, 이 작품은 기를란다요의 것만이 아닌 여러분의 것이 될 수 있을 것입니다.

희대의
예술가

〈다빈치 디몬스〉라는 미국 드라마가 있습니다. 거의 90%가 픽션이지만 레오나르도 다빈치Leonardo da Vinci, 1452~1519의 천재성을 이해하는 데는 부족함이 없는 드라마입니다. 일단 제목부터 아주 강렬하게 다가옵니다. 그렇다고 정말 악마로 변신하는 것은 아니고, 그의 재능이 정말 '악마'에 비견될 정도로 뛰어났음을 보여줍니다. 단순히 그림을 잘 그려서 이런 평가를 받는 것이 아닙니다. 그의 재능은 요리, 건축, 과학, 철학 등 아주 다양한 분야로 뻗어나갔습니다. 그래서인지 그가 화가로서 그린 작품은 결코 많지 않습니다. 완성에 가까운 작품을 골라본다면 20점이 조금 넘을 뿐입니다. 하지만 이 적은 숫자로도 그를 '천재'라 부르기엔 부족함이 없어 보입니다. 그의 그림은 현실과 비슷

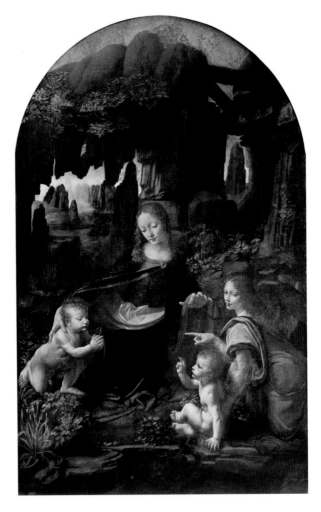

레오나르도 다빈치, 〈암굴의 성모〉

1483~1499년 | 199×122cm | 캔버스, 패널에 유채

하다 못해 일종의 환영을 만들어냅니다. 본래 현실과 너무 똑같다 보면 거부감이 생길 법도 한데 다빈치의 작품은 그렇지 않습니다. 오히려 이 환영은 마음에 안정을 주며 커다란 울림을 전합니다.

비단 〈모나리자〉에서뿐만이 아닙니다. 그의 성화에선 무신론자마저 주목하게 만드는 인간적인 면이 보입니다. 예컨대 그가 그린 성모는 더 이상 군림하려 하지 않으며, 온화한 어머니의 모습을 보여줍니다. 아기 예수의 모습에선 진지한 표정이 사라진 채 앳된 얼굴만이 남아 있죠. 이처럼 그는 성화를 그릴지라도 자신이 직접 본 세상을 표현하고자 했습니다. 그는 분명 성모와 아기 예수의 모습이 일상에서 흔히 만나볼 수 있는 어머니와 자식의 모습과 다르지 않을 거라 생각했을 것입니다.

〈암굴의 성모〉La Vierge aux rochers 는 이러한 의지가 아주 잘 반영된 작품입니다. 작품 속에선 성모의 온화한 표정, 아기 예수와 세례 요한의 앳된 모습이 만나 아름다운 조화를 이루고 있습니다. 하지만 이에 만족할 수 없었던 다빈치는 보다 더 자연스러운 연출을 위해 다양한 방법을 활용합니다. 우선 인물의 배치 구도를 보면 성모의 얼굴을 중심축으로 하나의 커다란 삼각형이 만들어집니다. 일명 '삼각형 구도'라 불리는 이 구도는 그림에 안정감을 부여하곤 합니다. 따라서 〈암굴의 성모〉와 같이 어머니와 자식의 모습을 나타내는 데 안성맞춤이라 할 수 있습니다. 배경도 눈여겨볼 필요가 있습니다. 성모 얼굴의 왼

쪽에서 펼쳐지는 자연의 모습은 먼 풍경을 나타내고 있음에도 우리가 실제로 마주하는 모습을 방불케 합니다. 다빈치는 이러한 자연 현상을 원근법에 적용시키며 스스로 '대기원근법'이라 불렀습니다.

이처럼 〈암굴의 성모〉는 세상을 끊임없이 탐구하고자 했던 그의 야심 찬 역작이자 발명품과 같습니다. 하지만 이러한 집착이 때론 크고 작은 마찰을 일으키기도 했습니다. 1483년경 완성된 이 작품은 본래 이탈리아 밀라노의 한 성당에 걸릴 예정이었지만, 거절을 당하면서 다빈치의 품으로 돌아갔습니다. 성직자들의 눈에 이 작품은 성화같아 보이지 않았기 때문입니다. 문제의 근원은 작품 속에 나타나는 아이들의 모습이었습니다. 제목을 보지 않으면 2명의 아기 예수가 등장하는 것 같은 이 그림은 당시 큰 혼란을 낳았습니다. 무엇보다 왼쪽의 아이를 가리키는 여인의 모습이 보는 사람을 더욱 헷갈리게 합니다. 둘 중 과연 누가 아기 예수일까요? 삼위일체를 상징하는 세 손가락이 아기 예수의 상징이라는 것을 안다면 정답을 찾기는 어렵지 않습니다. 하지만 왼쪽의 세례 요한을 가리키는 천사 우리엘의 모습은 여전히 그림을 이해하는 데 장애물처럼 느껴집니다. 이로 인해 결국 다빈치는 주문자의 요청에 맞게 그림을 다시 그릴 수밖에 없었습니다. 이렇게 탄생한 두 번째 작품은 현재 영국 내셔널 갤러리에서 만나볼 수 있습니다.

두 작품에서 가장 큰 차이를 보이는 인물은 역시 우리엘입니다. 그녀의 등에 있던 날개는 훨씬 뚜렷해졌고, 문제가 되었던 손가락은

레오나르도 다빈치, 〈암굴의 성모〉

1491/2~1506/8년 | 189.5×120cm | 나무 패널에 유채 | 영국 런던, 내셔널갤러리

사라졌습니다. 아기 예수의 얼굴도 주문자의 요청 때문이었는지 조금 더 성숙한 모습으로 변했습니다. 그렇다면 과연 다빈치는 이러한 까다로운 요구를 곧이곧대로 받아들인 것일까요? 현재로선 알 수 없습니다. 하지만 두 번째 작품이 그의 감독 아래 제자들이 그렸다는 사실을 생각하면 이 요구가 탐탁지는 않았던 것으로 보입니다.

물론 그림을 감상하는 우리에게 이는 아주 좋은 소식입니다. 동명의 작품이 다빈치와 그의 제자에게서 탄생한 만큼 그의 천재성을 확인하기엔 더할 나위 없는 기회이기 때문입니다. 단언컨대 방문객도 작품의 일부가 될 정도로 많은 사람이 몰리는 〈모나리자〉를 통해 다빈치의 재능을 확인하는 일은 불가능에 가까울 것입니다. 따라서 이번 기회를 빌려 그에게 '천재'라는 수식어가 어떻게 붙게 되었는지 확인해보길 바랍니다.

➕가이드 노트　〈암굴의 성모〉는 작은 예배당의 제단을 꾸미기 위해 그린 것입니다. 그곳은 분명 햇빛이 들지 않는 어두운 장소였을 것이고, 빛이라곤 촛불이나 높은 곳에 있는 창문을 통해 들어오는 것이 전부였을 것입니다. 이러한 환경에서 그림을 마주한다고 상상해보세요. 정말 그림에서처럼 동굴 안에 들어온 기분이었을지도 모릅니다. 그 안에서 바라본 성모와 아기 예수의 모습은 과연 어땠을까요?

다빈치가 그린
마지막 손짓

르네상스의 또 다른 거장 라파엘로는 자신의 작품 〈아테네 학당〉의 중심에 선 플라톤의 모습에 레오나르도 다빈치Leonardo da Vinci, 1452~1519 의 얼굴을 그려 넣었습니다. 그런데 다빈치의 모습을 연상시키는 것은 얼굴만이 아닙니다. 플라톤이 검지로 하늘을 가리키고 있습니다. 이는 〈최후의 만찬〉 등 다빈치의 작품에서 자주 만날 수 있는 손짓입니다. 〈아테네 학당〉 이후에 그린 작품이긴 하지만, 루브르가 소장하고 있는 그의 작품 〈세례 요한〉Saint Jean-Baptiste 에도 이 '손가락'이 등장합니다. 1513년에서 1516년 사이에 완성되었을 것으로 추정하는 이 작품은 1519년에 사망한 다빈치의 마지막 완성작으로 알려져 있습니다.

레오나르도 다빈치, 〈세례 요한〉
1513~1516년 | 69×57cm | 패널에 유채

세례 요한이 검지를 펼치고 있는 모습은 전혀 어색한 동작이 아닙니다. 르네상스 회화에서 세례 요한은 검지를 펼친 채 아기 예수를 가리키는 모습으로 자주 등장하기 때문입니다. 하지만 다빈치의 작품에서만큼은 이 '손가락'의 주인공이 매번 바뀌며 늘 하늘을 가리키고 있습니다. 앞서 말한 〈최후의 만찬〉에서는 12사도 중 하나인 도마가 그 주인공이며, 런던 내셔널 갤러리에서 보관 중인 그의 드로잉에서는 성모의 어머니인 성 안나의 손가락이 하늘을 가리키고 있습니다. 그렇다면 이 손가락의 의미는 무엇이었을까요? 많은 이가 이를 두고

 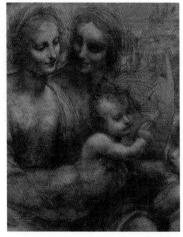

〈최후의 만찬〉 속 도마의 손짓 부분과 〈성 안나〉 드로잉에서의 성 안나의 손짓 부분

그가 남긴 유명한 문장을 언급하곤 합니다. 다빈치는 어느 날 14세기 시인 단테의 작품을 보며 이렇게 말했다고 합니다.

"별로 향한 자는 돌아오지 않는다."(Celui qui s'oriente sur L'étoile ne se retourne pas.)

여기서 "별로 향한 자"가 정확히 누구를 의미하는지 현재로서는 알 수 없습니다. 세례 요한의 손가락이 만약 그리스도를 가리키는 것이었다면 큰 논란을 일으켰을 것이 분명합니다. 그리스도가 "돌아오지 않는다"라는 문장은 기독교인들에게 절대 용납할 수 없는 말이기 때문입니다. 어쩌면 이것이 오늘날 그를 무신론자로 평가하는 이유일지도 모릅니다.

여하튼 어둠 속에서 가장 뚜렷하게 보이는 세례 요한의 손짓은 그 어떤 그림에서보다 특별해 보입니다. 그야말로 다빈치가 만들어낸 마지막 손짓에 어울리는 모습입니다. 반면 다른 부분은 곧 어둠이 집어삼킬 것처럼 매우 흐릿합니다. 그의 또 다른 상징인 등나무 십자가는 거의 보이지 않을 정도이고, 세례 요한의 조각 같은 얼굴도 겨우 형태를 유지하고 있습니다. 바로 여기서 다빈치의 천재성이 드러납니다. 비교적 뚜렷하게 그린 손가락을 제외한다면 이 작품에선 어둠과 인체를 구분할 수 있는 어떠한 선도 발견되지 않습니다. 이는 어둠과 빛의 성질을 알고 있는 우리로선 당연한 현상이라 생각할 수 있지만, 이 장면이 500년 전에 탄생했다는 사실을 잊어서 안 됩니다. 주로 드

로잉으로 시작하는 회화 작업에서 어둠에 사라지는 선을 나타내는 건 결코 쉬운 일이 아닙니다. 아마 다빈치도 비슷한 어려움을 겪었을 텐데, 그가 고안한 '스푸마토'sfumato 기법은 이러한 어려움을 단번에 해결해주었습니다.

"연기처럼 사라지다"라는 뜻에서 유래한 스푸마토 기법은 손가락으로 윤곽선을 문지르는 방법을 말합니다. 이렇게 문지르면 인물과 배경이 섞여 마치 하나가 된 듯한 효과를 일으킵니다. 지금 보고 있는 〈세례 요한〉처럼 말이죠. 덕분에 자칫하면 어색해 보일 수 있던 세례 요한의 모습이 어둠과 잘 어우러져 있습니다. 이는 마침내 다빈치가 우리의 시각을 완벽히 재현하는 데 성공했다는 것을 증명합니다.

이렇게 다빈치의 재능은 그의 뛰어난 감각에서 비롯되었습니다. 사실 그는 사생아로 태어나 기초교육도 제대로 받지 못한 인물입니다. 글도 독학으로 겨우 배울 수 있었고, 이로 인해 르네상스 예술의 밑거름이 되어준 고대 문헌은 읽을 수도 없었죠. 따라서 그는 매사에 자신의 감각에 의존할 수밖에 없었습니다. 그렇다고 그의 감각이 천부적이었다고 단정할 순 없습니다. 루브르가 소장하는 5점의 작품만 봐도 그의 재능이 시시각각 진화하고 있다는 걸 알 수 있기 때문입니다. 따라서 다빈치의 작품은 그의 천부적인 감각뿐만 아니라 끊임없는 관찰과 노력이 빚어낸 결과물이라 할 수 있습니다.

+가이드 노트

디테일을 모두 확인했다면 세례 요한의 전체적인 모습을 한눈에 담아보기 바랍니다. 그의 몸은 왼쪽을 향하고 있지만 고개를 반대쪽으로 꺾으며 정면을 바라보고 있습니다. 그런데 자세히 보면 고개만 꺾은 게 아닙니다. 몸을 살며시 앞으로 기울이고 있습니다. 마치 우리와 대화를 나누기 위해 어둠 속에서 막 몸을 드러낸 것처럼 보입니다. 실제로 다빈치의 많은 작품에서 감상자를 배려하는 듯한 흔적이 등장합니다. 이렇게 그는 단순히 그림만 잘 그린 것이 아니라 감상자와의 소통에도 많은 노력을 기울였습니다. 이정도면 다빈치를 역사상 첫 번째 '소통왕'이라 불러도 괜찮지 않을까요?

가장 인간적인
천재

1499년 프랑스의 왕 루이 12세는 자신의 부인 안나Anne de Bretagne가 딸을 낳은 것을 기념하기 위해 이탈리아 밀라노에 있던 레오나르도 다빈치Leonardo da Vinci, 1452~1519에게 그림을 주문합니다. 그는 부인의 이름이자 임신 및 불임 여성의 수호성인인 안나를 그려 달라 부탁했고, 그렇게 〈성 안나와 함께 있는 성 모자상〉La Vierge à l'Enfant avec sainte Anne 작업이 시작되었습니다. 하지만 다빈치는 루이 12세가 죽은 뒤 프랑스로 이주를 결심하는데 이때까지도 이 작품을 미완성인 상태로 갖고 있었다고 합니다. 그사이 프랑스 왕은 루이 12세의 외동딸과 결혼한 프랑수아 1세로 바뀌었고, 다빈치가 프랑스에서 죽음을 맞이하면서 그제야 그림이 왕실로 갈 수 있었습니다.

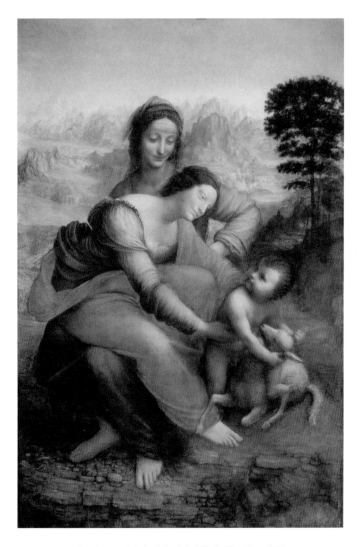

레오나르도 다빈치, 〈성 안나와 함께 있는 성 모자상〉

1503~1519년 | 168×130cm | 패널에 유채

그래서일까요? 작품 속 배경을 보면 다빈치가 프랑스로 이주할 때 건넌 알프스산맥이 보입니다. 물론 끝내 미완성작으로 남겨졌기 때문에 매우 흐릿한 모습이지만, 안개가 자욱한 산등성이의 형상임은 어느 정도 유추할 수 있습니다. 이는 그가 지리학과 기상학에도 관심이 있었다는 사실을 보여줍니다. 반면 근경에 나타나는 세 주인공은 이미 완성된 모습 같습니다. 성 안나부터 그녀의 딸인 성모와 아기 예수까지 삼대의 모습이 안정적인 삼각형 구도를 이룹니다. 이 중에서 단연 돋보이는 인물은 밝게 빛나는 성모입니다. 그녀의 얼굴이 그림의 전체적인 분위기를 이끌고 있다 해도 과언이 아닙니다. 동시에 다빈치가 이 작품에 얼마나 많은 공을 들였는지 알 수 있는 부분이기도 합니다. 실제로 그는 인체에서 가장 아름다운 부분은 얼굴이라고 말한 적이 있습니다. 그는 관객을 불러 모으는 것은 화려한 의상이나 장식이 아닌 아름다운 얼굴이며, 이를 위해 다른 부분은 기꺼이 희생할 필요가 있다고 말했습니다. 그의 미완성작에서도 얼굴만큼은 완성에 가까워 보이는 것도 아마 이러한 이유 때문일 것입니다.

성모의 모습을 보고 나면 우리의 눈은 그녀의 시선에 따라 자연스럽게 아기 예수에게로 향합니다. 마치 성모의 미소에 보답이라도 하려는 듯 아기 예수 역시 고개를 살며시 꺾은 채 미소를 지어 보입니다. 오른쪽에는 그와 사이좋게 놀고 있는 양이 등장합니다. 그런데 자세히 보면 아기 예수가 양에 올라타려 하고 있습니다. 아이로서 충분

히 그럴듯한 행동으로 보이지만 이 모습을 통해 우리는 아기 예수의 운명을 가늠할 수 있습니다. 양은 그리스도의 고난, 수난을 의미합니다. 따라서 양에 올라타는 아기 예수의 모습은 그에게 닥쳐올 불행한 사건들을 암시합니다. 그렇다면 그를 하염없이 바라보는 성모의 눈빛은 어떻게 해석해야 좋을까요? 만약 그녀가 이 사실을 모르는 것이라면 애정 가득한 눈빛을 보이는 그대로 받아들이면 되겠지만, 반대로 양에 올라타려는 아기 예수를 만류하기 위해 손을 내미는 것일 수도 있습니다. 그렇다면 그녀의 미소에 애틋함이 숨겨져 있다고 볼 수 있겠네요. 정답은 알 수 없지만, 한 가지 확실한 건 그녀의 미소가 내면을 비추고 있다는 점입니다.

이처럼 '다빈치식' 아름다움은 외모를 넘어 인간의 내면에까지 영향력을 미치고 있습니다. 그리고 이는 성화에서도 예외 없이 적용됩니다. 불과 100여 년 전까지만 해도 성모와 아기 예수의 모습은 옥좌에 앉은 채 우러러봐야 할 것만 같은 모습으로 등장했습니다. 하지만 이제는 그렇지 않습니다. 옥좌에서 내려온 그들의 모습은 다빈치의 손길을 거쳐 우리와 다를 바 없는 가장 인간적인 모습으로 변화했습니다. 인간의 영역 너머를 내다볼 것만 같았던 천재 다빈치가 이처럼 인간다움에 가장 주목했다는 사실이 매우 흥미롭지 않나요? 어쩌면 다빈치는 우리가 '천재'라 부르는 이들 중에서 가장 인간적이었던 천재였을지도 모르겠습니다.

+ 가이드 노트

다빈치의 수중에서 무려 10여 년이나 있었던 만큼 〈성 안나와 함께 있는 성 모자상〉은 그의 가장 많은 흔적이 묻은 작품입니다. 비록 미완성에 그쳤지만, 그는 이 작품을 구상하기 위해 셀 수 없이 많은 연습을 거쳤습니다. 그가 남긴 수많은 드로잉에서 이러한 흔적을 볼 수 있습니다. 인터넷에서 '성 안나'(Sainte Anne) 드로잉을 찾아 그림과 함께 비교해보세요. 그가 이 작품에 얼마나 많은 정성을 쏟았는지 확인할 수 있을 것입니다.

다빈치의 어인에서
모두의 어인으로

16세기 초 바티칸에 나타난 신인 예술가 두 사람이 많은 이의 이목을 끌기 시작했습니다. 오늘날 르네상스의 거장으로 불리는 미켈란젤로와 라파엘로가 그 주인공입니다. 이들이 점점 두각을 드러내자 또 다른 거장 레오나르도 다빈치Leonardo da Vinci, 1452~1519에 대한 관심은 자연스럽게 줄어들었습니다. 그가 프랑스 왕의 이주 제안을 흔쾌히 수락한 것이 바로 이때입니다. 1516년 마침내 그가 알프스산맥을 넘어 프랑스 왕국에 도착합니다. 이때 그는 자신이 작업하던 작품 3점을 가져오는데, 그중 하나가 바로 〈모나리자〉La Joconde였습니다.

아마 이 사실을 알았다면 이탈리아 출신의 노동자 페루자는 〈모나리자〉를 훔치려 하지 않았겠죠? 1911년 페루자는 조국의 작품을

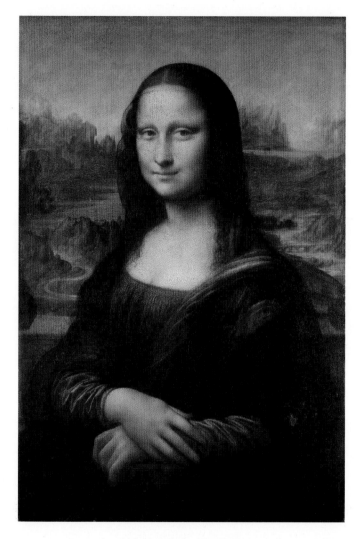

레오나르도 다빈치, 〈모나리자〉

1503~1519년 | 77×53cm | 패널에 유채

되돌리겠다는 명분으로 루브르 박물관에 있던 〈모나리자〉를 훔쳐 이탈리아로 달아났습니다. 이 사건은 2년 뒤 피렌체의 한 암시장에서 작품이 발견되면서 일단락되었지만, 그사이 엄청난 화제를 낳은 덕에 〈모나리자〉는 세계 최고의 작품이 되었습니다. 바로 이 유명세가 오늘날까지 이어져 많은 사람을 불러 모으는 것입니다.

그렇다면 과연 이 해프닝을 빼고도 〈모나리자〉를 훌륭한 작품이라 말할 수 있을까요? 물론입니다. 〈모나리자〉는 〈성 안나와 함께 있는 성 모자상〉과 더불어 다빈치가 가장 오랜 시간 공들인 작품입니다. 그는 만족할 만한 성과가 나올 때까지 끊임없이 작품을 수정했습니다. 평소 표정 묘사에 관심이 많았던 사실을 고려한다면, 분명 그는 작품 속 여인의 미소를 표현하는 데 많은 정성을 들였을 것입니다. 당연히 여인의 표정도 여러 차례 바뀌었겠죠? 우리가 〈모나리자〉의 표정을 두고 갑론을박하는 것은 어쩌면 이러한 이유 때문일지도 모르겠습니다.

이처럼 의미심장한 그녀의 얼굴은 다소 몽환적인 풍경과 만나더욱 신비로운 분위기를 자아냅니다. 비록 미완성에 그친 듯 보이지만 굽이치는 산등성이와 그 사이 어딘가로 흐르는 강줄기의 모습은 여인의 표정이 만들어내는 깊이와 잘 어우러집니다. 우리는 바로 여기서 다른 초상화와의 차이점을 발견할 수 있습니다. 다빈치 시대에 그린 초상화를 보면 배경이 없는 경우가 많습니다. 하지만 〈모나리

자〉에는 배경이 등장해 우리의 시선을 분산시키려 합니다. 굳이 배경을 그린 이유는 대체 무엇일까요? 우리가 느낀 대로, 그림 속 여인을 더욱 신비롭게 만들기 위해서였을까요?

만약 그것이 사실이라면 아직까지 여인의 정체가 밝혀지지 않은 것도 다빈치의 의도일 수 있습니다. 그는 본래 이 초상화를 피렌체에 살던 리자 부인(이탈리아어로 'Mona Lisa')에게 바치려 했습니다. 그녀는 자식을 여의고 상을 치르고 있었다는데 실제 그녀가 썼을 것으로 추정하는 검은 베일이 작품 속에 등장합니다. 그런데 정말 '리자 부인'을 그린 것이라면 다빈치는 왜 이 작품을 그녀에게 넘기지 않고 끝까지 갖고 있었을까요? 이러한 이유로 주인공의 정체는 확실히 밝혀지지 않은 채 추측만 난무하는 상황입니다.

〈모나리자〉는 다빈치가 죽음을 맞이할 때까지 갖고 있던 작품이라 그와 엮이는 경우가 많습니다. 가장 유력한 가설은 그의 어머니의 모습일 것이라는 추측입니다. 사생아로 태어난 그는 아주 어린 나이부터 어머니와 떨어져 지낼 수밖에 없었습니다. 따라서 어머니의 모습은 그에게 가장 그리운 대상이었을 것이 분명합니다. 실제로 앞서 소개한 〈성 안나와 함께 있는 성 모자상〉을 보면 어떤 작품과도 비교할 수 없는 따뜻한 모성애가 느껴집니다. 〈모나리자〉에서는 어떤 부분이 그의 어머니와 닮아 있을까요? 안타깝게도 이에 대한 확실한 흔적은 발견되지 않았습니다. 하지만 여인을 그의 어머니의 모습이라

해도 부족함이 없어 보이는 것도 사실입니다.

이렇게 정체가 불분명해도 다빈치가 가장 아끼던 여인의 모습이었다는 사실은 앞으로도 변함이 없을 것 같습니다. 그리고 500년이 지난 지금 〈모나리자〉는 다빈치뿐만 아니라 세계에서 가장 많은 사람이 아끼는 작품이 되었습니다. 과연 다빈치는 하늘에서 이 모습을 어떻게 바라보고 있을까요?

✚ 가이드 노트 루브르 박물관에서 500년 전에 탄생한 〈모나리자〉를 만나기는 결코 쉽지 않습니다. 철저한 보안과 이에 준하는 엄청난 숫자의 관람객 때문입니다. 대신 우리는 21세기 모나리자를 발견할 수 있습니다. 모나리자의 방에 들어갔다면 작품을 멀찌감치 떨어져서 감상해보세요. 〈모나리자〉와 그것을 감상하는 수많은 관람객의 모습이 눈에 들어올 것입니다. 이 장면을 사진으로 담아본다면 이 또한 하나의 작품이라 말할 수 있지 않을까요?

라파엘로와
모나리자

모나리자의 자세를 따라 해본 적이 있나요? 아마 사진을 찍을 때나 면접을 볼 때 비슷한 자세를 취해본 경험이 있을 것입니다. 그렇다면 〈모나리자〉가 탄생한 500년 전엔 어땠을까요? 일단 카메라가 없었기 때문에 '공손한 자세'가 요구되는 일이 오늘날처럼 많지 않았을 것입니다. 그런데 르네상스 시대를 맞아 초상화의 숫자가 급속하게 늘어나면서 자세에 대한 관심이 점차 높아지기 시작합니다. 이때부터 화가들은 초상화에 걸맞은 가장 이상적인 자세를 찾기 위해 심혈을 기울였습니다. 우리에겐 너무나도 익숙한 〈모나리자〉의 자세가 라파엘로 산치오 Raffaello Sanzio, 1483~1520 에게만큼은 새로운 발견으로 여겨진 데는 이러한 사회적 배경이 반영된 것입니다.

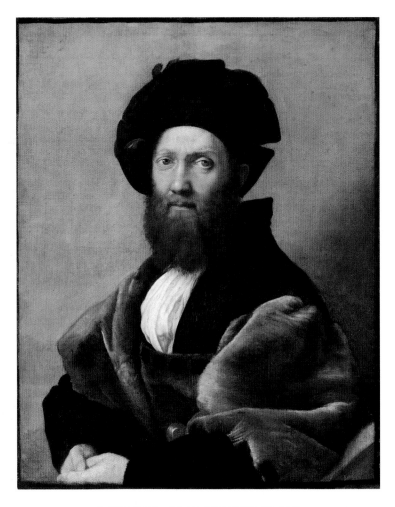

라파엘로 산치오, 〈발다사레 카스틸리오네의 초상〉

1514~1515년 | 82×67cm | 캔버스에 유채

〈모나리자〉는 다빈치가 피렌체에 머물던 16세기 초에 그렸습니다. 르네상스의 3대 거장으로 불리는 화가 모두가 피렌체에 머물던 시기였죠. 덕분에 막내인 라파엘로는 선배 화가들의 작품을 관찰하며 자신만의 작품 세계를 차근차근 확립해갈 수 있었습니다. 그가 〈모나리자〉를 발견한 시기도 이때였던 것으로 보입니다. 자세한 기록은 전해지지 않지만, 이후에 그린 그의 초상화를 보면 '그녀'의 영향력을 곁눈질만으로도 알아차릴 수 있을 정도입니다.

마침 루브르 박물관에서도 이와 관련된 라파엘로의 초상화를 만나볼 수 있습니다. 바로 〈발다사레 카스틸리오네의 초상〉Portrait de Baldassare Castiglione 입니다. 비록 작품 속 인물은 남자로 바뀌었지만 그의 자세만으로도 우리는 〈모자리자〉와의 공통점을 찾을 수 있습니다. 양손을 가지런히 모으고 앉은 남자의 모습은 어떤 작품과 비교해도 손색없는 안정감을 보입니다. 물론 〈모나리자〉의 영향력은 자세에 그치지 않았습니다. 우리와 같은 눈높이에 걸린 이 초상화는 인물의 초점마저 얼굴에 맞춰졌기 때문에 마치 대화를 나누는 것 같은 착각을 일으키게 합니다. 이는 늘 감상자를 생각했던 다빈치의 작품을 떠올리게 만듭니다.

그렇다면 이 초상화는 단순히 〈모나리자〉를 따라 한 그림에 불과한 것일까요? 만약 그랬다면 오늘날 라파엘로를 '3대 거장'이라 부르지 않았을 것입니다. 어쩌면 초상화 자체가 탄생하지 못했을지도

모르죠. 라파엘로의 친구이자 외교관으로 활동한 '카스틸리오네'는 자신이 귀족라는 자부심이 상당했던 인물이기 때문입니다. 그는 《궁정인》을 통해 귀족이 갖춰야 할 덕목이 무엇인지에 대해 저술하기도 했습니다. 그런 그의 모습을 꿈속에서 나올 것만 같은 신비로운 모나리자처럼 그린 것은 아무래도 적절치 않아 보이죠? 분명 라파엘로도 이 사실을 잘 알고 있었을 것입니다. 그래서 그는 자신의 친구에게 어울릴 만한 특징들을 찾아 모나리자와는 전혀 다른 분위기의 작품을 만들어내기에 이릅니다.

가장 큰 차이점은 색에서 드러납니다. 은은한 풍경과 함께 몽환적인 분위기를 나타내는 〈모나리자〉와 달리 이 초상화는 검은색, 회색 같은 무채색이 지배적입니다. 심지어 배경마저 어두운 색을 선택해 분위기를 더욱 엄숙하게 만들었습니다. 이를 다르게 말하면 세련, 절제, 기품 등과 같은 정말 귀족에 어울릴 만한 단어로 표현할 수 있을 것 같습니다. 이처럼 우리는 굳이 그의 책을 읽지 않아도 초상화 속 주인공이 어떤 성격의 소유자였으며, 어떤 위치에 있었던 사람인지 알아낼 수 있습니다. 아마 라파엘로와 같은 곳에 있던 500년 전 사람들도 이 작품을 보며 우리와 같은 생각을 했을 것입니다. 이러한 맥락에서 〈발다사르 카스틸리오네의 초상〉은 〈모나리자〉와 가장 비슷하면서도 다른 초상화라 할 수 있겠습니다.

+ 가이드 노트

훌륭한 초상화는 대상의 외면뿐만 아니라 내면까지도 보여줍니다. 아직 초상화를 감상하는 자신만의 방식을 찾지 못했다면, 이렇게 대상의 내면을 상상해보는 시간을 갖는 것도 좋겠습니다. 마침 루브르 박물관에는 여러분을 기다리는 수백여 점의 초상화가 있습니다.

모든 그림은
라파엘로로
통한다?

누구나 한 번쯤 지옥의 모습을 상상해보곤 합니다. 르네상스 회화의 3대 거장으로 불리는 라파엘로 산치오Rafaello Sanzio, 1483~1520에게도 어느 날 이런 기회가 찾아옵니다. 갓 스무 살을 넘긴 그에게 지옥에서 사탄을 제압하는 대천사 미카엘을 그려달라는 요청이 들어옵니다. 그는 온갖 아이디어를 동원해 악마들의 모습을 그렸고, 그렇게 라파엘로의 첫 번째 〈미카엘 대천사〉Saint Michel terrassant le démon가 탄생합니다.

따라서 그림 속에는 사탄을 포함한 다양한 유형의 악마들이 등장합니다. 어떤 이들은 동물과 닮아 있으며 악마의 날개를 단 인간의 형상도 보입니다. 그렇다면 과연 이 모든 것이 라파엘로의 순수한 상상력에서 비롯된 것일까요? 완전히 순수했다고 보기는 힘들 것 같네

라파엘로 산치오, 〈미카엘 대천사〉

1503~1505년 | 30×26cm | 패널에 유채

요. 그가 묘사한 악마들과 유사한 모습이 북유럽에서도 발견되기 때문입니다. 라파엘로가 태어난 15세기, 북유럽에선 히에로니무스 보스Hieronymus Bosch, c.1450~1516의 작품처럼 지옥의 모습을 표현한 장면이 많이 그려집니다. 그리고 〈미카엘 대천사〉가 탄생한 16세기엔 이미 이 지역의 그림들이 이탈리아로 넘어간 시기입니다. 실제로 라파엘로를 비롯한 많은 이탈리아의 화가가 북유럽 회화에 관심을 보이며 서로 영향을 주고받았습니다.

이렇게 라파엘로의 작품은 머나먼 북유럽 회화의 특징까지 흡수할 정도로 넓은 스펙트럼을 자랑합니다. 그런데 이는 회화에만 국한된 것이 아니었나 봅니다. 〈미카엘 대천사〉의 배경을 살펴보면, 14세기 피렌체에서 활동한 단테의 서사시《신곡: 지옥 편》에 나오는 불타는 마을이 등장합니다. 불꽃이 피어올라 마을뿐만 아니라 그림 전체를 붉게 물들이는 중입니다. 이 부분에선 라파엘로가 베니스 출신 화가들이 주목했던 풍경이 만들어내는 효과에도 관심이 많았다는 사실을 알 수 있죠.

그야말로 스펀지에 비유할 수 있을 것 같습니다. 고향 우르비노에서 시작해 페루자, 피렌체를 거쳐 최종적으로 로마에 정착한 라파엘로는 자신이 접한 훌륭한 작품들의 특징을 차례차례 흡수하면서 거장의 반열에 오릅니다. 그중에서도 다빈치와 미켈란젤로의 작품은 다른 누구의 것보다 라파엘로에게 많은 영향을 주었습니다. 1518년에

라파엘로 산치오, 〈미카엘 대천사〉

1518년 | 268×160cm | 캔버스에 유채

탄생한 두 번째 〈미카엘 대천사〉가 이를 보여줍니다.

두 번째 〈미카엘 대천사〉Saint Michel terrassant le démon는 교황의 후원을 받아 성 미카엘 기사단의 수장이자 프랑스의 왕인 프랑수아 1세에게 선물하기 위해 그린 작품입니다. 라파엘로는 이 작품을 그리고 2년 뒤 세상을 떠납니다. 이를 고려한다면 그의 작품 중 완숙미가 가장 높은 작품이라고 볼 수도 있겠죠. 이번에도 미카엘은 어김없이 무기를 들고 악마를 무찌릅니다. 그런데 앞서 보았던 작품과는 다른 점이 많이 보입니다. 우선 미카엘의 모습이 다소 어두운 풍경 안에서 유일하게 빛을 받아내고 있습니다. 이는 〈암굴의 성모〉, 〈세례 요한〉 같은 다빈치의 작품에도 자주 등장하는 설정입니다. 밝게 빛나기 때문에 더욱 선명하게 보이는 그의 우아한 미소도 다빈치식 '미소'와 매우 닮아 있습니다.

다른 부분은 어떨까요? 시선을 아래로 내리면, 쓰러진 '사탄'의 모습이 보입니다. 그의 잔뜩 긴장한 근육은 자칫 미카엘의 미소로 느슨해질 수 있는 분위기를 다시 긴박하게 만듭니다. 라파엘로의 작품에 이러한 거친 표현이 등장한 시기는 그가 〈다비드〉를 비롯한 미켈란젤로의 조각을 발견한 시기와 일치합니다. 피렌체, 로마에서까지 같은 후원자를 만나며 수없이 경쟁한 두 거장은 서로 많은 영향을 주고받았습니다. 따라서 사탄과 미카엘이 만들어내는 긴장감과 이에 걸맞은 인체의 표현을 통해 우리는 미켈란젤로의 영향력을 확인할 수 있습니다.

이처럼 라파엘로의 업적은 르네상스 시대의 화가들이 이룩한 모든 성과를 종합한 것에 비유됩니다. 분명 이는 누구보다 유연했던 그의 사고방식 덕분일 것입니다. 하지만 그의 유연한 사고가 때로 우여곡절을 겪게 하기도 했습니다. 예를 들면 미켈란젤로가 자신의 것과 점점 닮아가는 라파엘로의 작품을 보고 그를 직접 찾아가 불만을 토로한 적이 있습니다. 이렇게 미켈란젤로마저 그를 닦달했는데 다른 이들의 질투는 오죽했을까요? 그렇다고 라파엘로의 작품을 단순히 모방이라 부를 순 없습니다. 그는 흡수한 재능을 모두 자신의 방식으로 바꿀 줄 알았기 때문이죠. 그렇다면 라파엘로식 아름다움은 대체 무엇일까요? 바로 다음 작품에서 우리는 라파엘로식 아름다움이라 불리는 '우아함'에 대해 이야기해보겠습니다.

＋가이드 노트　성 미카엘 기사단의 수장이 프랑스의 왕이었던 만큼 프랑스에서 미카엘 대천사를 찾기는 아주 쉽습니다. 그림을 통해서도 만날 수 있지만 박물관 바깥의 조각을 통해서도 만날 수 있습니다. 그중 2점을 보았으니 다른 작품을 만난다면 이제 알아볼 수 있겠죠? 라파엘로의 그림처럼 미카엘은 무기를 들고 사탄을 무찌르는 모습으로 자주 등장합니다. 이 특징을 잘 기억하면서 프랑스 전역에 숨어 있는 미카엘을 찾아보길 바랍니다.

라파엘로와
우아함

두 아이를 동시에 키워보았다면 〈아름다운 정원사〉La Belle Jardinière 가
조금은 다르게 보일지도 모르겠습니다. 이제 막 걸음마를 뗀 듯 보이
는 아이들이 저렇게 얌전할 리 없기 때문입니다. 물론 이 작품은 세 모
자가 아닌 성모와 아기 예수, 나무 십자가를 든 세례 요한을 나타내고
있습니다. 하지만 라파엘로 산치오Rafaello Sanzio, 1483~1520 는 이들을 어머
니와 두 아들의 모습처럼 그리려 했습니다. 그의 계획은 아주 성공적
이었던 것 같습니다. 성모의 주변을 둘러싼 아기 예수와 세례 요한의
다소곳한 모습이 매우 자연스러울뿐더러 성모의 모습을 더욱 아름답
게 만들기 때문입니다. 덕분에 이 작품은 오늘날까지도 미술사에서
가장 자애로운 성모의 모습으로 평가받고 있습니다.

라파엘로 산치오, 〈아름다운 정원사〉

1507년 또는 1508년 | 122×80cm | 패널에 유채

라파엘로 산치오, 〈초원의 성모〉
1506년경 | 113×88cm | 패널에 유채 | 오스트리아 빈 미술사 박물관

1507년경이니 이 그림을 그렸을 무렵의 라파엘로는 고작 스물네 살밖에 되지 않았습니다. 아무리 오늘날과는 다른 시대라지만 젊은 나이에 어머니와 자식 간의 사랑을 이해하고 그것을 그림으로 나타냈다는 사실이 놀랍기만 합니다. 물론 이 작품이 탄생하기까지 라파엘로는 수많은 연습을 거쳐야만 했습니다. 같은 시기에 그린 〈초원의 성모〉와 〈방울새와 성모〉를 보면 그 사실을 알 수 있습니다. 세 작

라파엘로 산치오, 〈방울새와 성모〉

1506년경 | 107×77cm | 패널에 유채 | 피렌체 우피치 갤러리

품 모두 인물과 구도는 동일하지만 서로 미세한 차이를 보입니다. 우선 〈초원의 성모〉에서는 아기 예수와 세례 요한이 왼쪽으로 이동해 시선을 모읍니다. 이로 인해 깨진 균형을 성모의 오른발이 되돌리려 하지만 역부족인 것 같습니다. 반면 〈방울새와 성모〉의 아기 예수와 세례 요한은 서로 약속이라도 한 듯 성모의 양쪽에 나란히 기대어 있습니다. 하지만 여전히 그들의 행동은 성모로 향하는 시선을 빼앗기

에 충분해 보입니다. 어쩌면 이 두 작품이 우리가 아는 세 모자 간의 흔한 모습일지도 모릅니다. 하지만 라파엘로는 이에 만족하지 않고 더욱 조화로운 장면을 만들기 위해 계속해서 실험을 이어갔습니다. 그리고 이 실험은 〈아름다운 정원사〉를 끝으로 막을 내립니다. 라파엘로가 이 작품을 통해 만족할 만한 성과를 얻었다는 뜻이겠죠?

라파엘로는 다빈치의 아틀리에에서 배운 일명 '삼각형 구도'를 이 작품에도 적용했습니다. 하지만 앞선 두 작품과 달리 성모에게서 느껴지는 아름다움이 '삼각형'이 만들어내는 견고함을 압도하는 것처럼 보입니다. 이전까지는 성모의 아름다움이 삼각형 안에만 머물러 있었다면, 지금은 삼각형 바깥의 배경 그리고 그림을 마주하는 우리에게까지 전해지는 것만 같습니다. 이러한 차이를 만들어내는 원인은 무엇일까요? 가장 큰 변화는 시선입니다. 서로 마주 보는 아기 예수와 성모의 모습이 우리의 모성애를 자극합니다. 이는 당시 한창 작업 중이었던 다빈치의 작품 〈성 안나와 함께 있는 성 모자상〉의 영향을 받은 것으로 보입니다. 차이가 있다면, 안개가 자욱한 산수 풍경을 통해 거대한 울림을 전하는 다빈치의 작품과 달리 라파엘로의 작품은 고요한 전원 풍경과 함께 차분한 아름다움을 전달하고 있다는 점입니다.

이러한 맥락에서 우리는 다빈치, 미켈란젤로와 구분되는 라파엘로식 '우아함'이 무엇인지 이해할 수 있습니다. 〈아름다운 정원사〉처럼 그의 작품은 차분하고 고요하며, 앞으로도 영원할 것만 같은 아름

다움을 전합니다. 하지만 때로는 기품 있고 고상하며 고귀해 보이기도 합니다. 이는 라파엘로의 그림이 유럽에서 귀족 사회가 살아남은 19세기까지 무려 4세기 동안 최고로 평가된 이유를 설명해줍니다.

✚ 가이드 노트 다빈치가 '발명가'에 가까운 업적을 남겼다면, 라파엘로는 훌륭한 '디자이너'에 비유할 수 있습니다. 특히 그는 뛰어난 색 배합 재능을 가진 화가였습니다. 이렇게 그가 디자인한 색상을 하나하나 주목하면서 그림을 감상한다면 라파엘로의 작품을 보는 또 다른 재미를 찾을 수 있을 것입니다.

개성을
드러내는 방법

16세기까지만 해도 프랑스는 유럽에서 크게 두각을 드러내지 못한 나라였습니다. 그래서 권력의 중심이 늘 프랑스 바깥에 있었죠. 이를 크게 둘로 나눠볼 수 있는데, 하나는 교황권을 상징하는 바티칸이며, 다른 하나는 15세기부터 황제의 자리에 올라 유럽을 휘어잡은 오스트리아의 합스부르크 가문입니다. 그런데 이 권력이 향하는 곳에 늘 따라다니던 것이 있었습니다. 바로 초상화입니다.

초상화는 본래 지배자의 권력을 과시하기 위해 그리는 경우가 많습니다. 특히 서유럽 전체에 영향력을 행사하는 황제와 교황은 자신의 부재를 채워낼 만한 초상화를 늘 필요로 했습니다. 이에 따라 권력을 지키는 초상화가들의 권위는 자연스럽게 높아질 수밖에 없었습

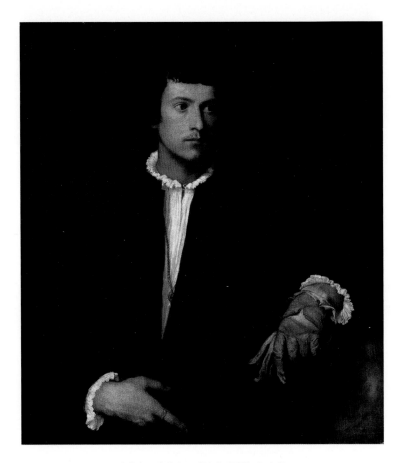

티치아노 베첼리오, 〈하얀 장갑을 낀 남자〉

1520년경 | 100×89cm | 캔버스에 유채

니다. 그리고 우리는 이 시대의 대표적인 초상화가를 알고 있습니다. 바로 르네상스의 3대 거장으로 불리는 라파엘로입니다. 그는 교황의 곁을 지키며 수많은 권력가의 초상화를 탄생시킨 뒤 세상을 떠났습니다. 그렇다면 교황과 양대 산맥을 이룬 황제의 곁에는 누가 있었을까요? 바로 〈하얀 장갑을 낀 남자〉L'homme au gant를 그린 화가 티치아노 베첼리오Tiziano Vecellio, 1490~1576입니다.

그는 나폴레옹만큼 넓은 영토를 다스린 합스부르크 가문의 황제 카를 5세의 후원을 받았습니다. 그래서 이탈리아 베니스 출신임에도 독일, 오스트리아, 나중에는 교황청의 초청을 받아 로마까지 유럽 이곳저곳에 자신의 흔적을 남길 수 있었죠. 그만큼 그가 남긴 초상화의 숫자도 상당한데, 〈하얀 장갑을 낀 남자〉는 비교적 초창기에 그린 작품입니다. 그 덕에 우리는 이 작품을 통해 떡잎부터 달랐던 그의 특출한 재능을 확인할 수 있습니다.

이 작품은 다소 얌전한 자세로 우아함을 표현한 라파엘로의 초상화와는 다르게 그의 다른 초상화들처럼 자신감이 넘치는 모습입니다. 아직 누구인지는 밝혀지지 않았지만, 이 모습만 보고도 주인공의 지위나 신분이 예상될 정도입니다. 그런데 자세히 보면 왼손에 낀 장갑과 외투 사이로 보이는 셔츠가 아주 섬세하게 묘사되었다는 사실을 알 수 있습니다. 이미 어둠이 자리한 얼굴이나 배경과는 매우 대조적입니다. 그가 이렇게 장갑과 셔츠에만 공을 들인 이유는 무엇일까요?

〈하얀 장갑을 낀 남자〉의 셔츠와 장갑 부분

초상화란 본래 주인공의 개성을 드러내야 하는 법입니다. 하지만 얼굴만으로는 역부족일 때가 많습니다. 우리가 사진을 찍을 때도 마찬가지입니다. 만약 얼굴만으로 개성을 드러낼 수 있다면 세상에는 증명사진만 존재했을 것입니다. 화가는 주인공의 자세나 의상에 주목하곤 합니다. 티치아노의 초상화가 늘 상반신 이상의 모습을 드러내며 다양한 움직임을 표현한 이유도 바로 이 때문입니다. 따라서 티치아노의 초상화는 증명사진보다는 프로필 사진에 비유하면 좋을 것 같습니다. 라파엘로는 증명사진만으로 문제를 해결했다면, 티치아노는 조금 더 자유로운 구도의 프로필 사진과 같은 효과를 기대했던 것입니다.

그렇다면 장갑과 셔츠를 통해 티치아노가 전달하고자 했던 메시지는 과연 무엇이었을까요? 이 메시지는 현재로선 주인공의 정체만

큼이나 매우 모호한 상황입니다. 그럼 상상이라도 한번 해볼까요? 비교적 단정해 보이는 장갑과 셔츠를 통해 화가는 주인공의 깔끔한 성품을 나타내려 했던 것일 수 있습니다. 아니면 젊어 보이는 주인공의 창창한 미래를 나타낸 것일 수도 있고요. 그럼에도 한 가지 확실한 것이 있다면, 두 소재가 주인공의 특정한 성격을 말해주고 있다는 점입니다.

이처럼 화가에 따라 초상화의 분위기와 표현 방식은 늘 달라집니다. 앞서 비교한 라파엘로와 티치아노 사이의 대조적인 느낌처럼 말이죠. 여러분의 취향은 어디에 가까운 것 같나요? 만약 두 화가가 현대로 넘어와 사진관을 차린다면, 여러분은 단정하고 우아한 라파엘로 사진관으로 향할 건가요, 개성 넘치는 티치아노 사진관으로 향할 건가요? 아니면 이를 참고해서 여러분 스스로 개성을 표현하는 방식을 배워보는 것도 좋은 방법일 듯합니다.

+ 가이드 노트

장갑과 셔츠를 강조했다고 해서 그것만 뚫어지게 쳐다볼 필요는 없습니다. 그림을 마주하게 되면 한 발짝 물러선 상태로 두 사물이 초상화 전체에 어떤 변화를 주는지 확인해보세요. 정답은 없기 때문에 각자의 상상력에 맞게 답을 내린다면 아주 오랫동안 기억에 남는 작품이 될 것입니다.

베니스의
화가들

이탈리아 베네치아는 다녀오지 않은 사람들도 알 만큼 지역 색이 강하다는 거 아시죠? 그만큼 이곳 출신의 화가들도 개성이 매우 강합니다. 얼마나 독특하면 베니스 출신의 화가들만 따로 묶어 그룹을 만들 정도입니다. 티치아노 베첼리오Tiziano Vecellio, 1490~1576는 바로 이 '베니스학파'로 분류되는 화가들 가운데 가장 높은 인지도를 자랑하는 인물입니다. 그런데 그의 작품 〈전원 음악회〉Le concert champêtre를 이야기할 때 함께 거론되는 또 다른 베니스 출신 화가가 있습니다. 바로 조르조네Giorgione, 1478~1510로 16세기 '베니스학파'의 전성시대를 연 선구자이자 티치아노에게 그림을 가르친 스승입니다. 〈전원 음악회〉는 조르조네가 그리다 흑사병으로 세상을 떠나자 그의 제자 티치아노가 물

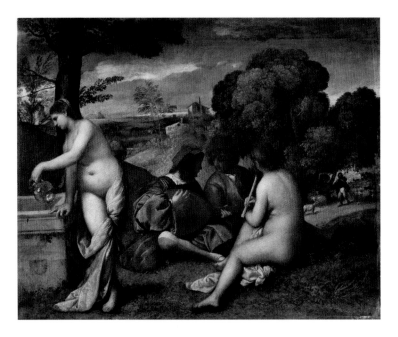

티치아노 베첼리오, 〈전원 음악회〉

1509년경 | 105×137cm | 캔버스에 유채

려받아 마무리한 작품입니다. 따라서 〈전원 음악회〉는 티치아노나 조
르조네의 것이라기보다 베니스학파의 작품이라 부르는 게 더 좋을 것
같습니다. 그만큼 이 작품에는 '베니스적' 특징이 아주 선명하게 드러
납니다.

베니스 출신 화가들이 주목한 대상은 바로 풍경입니다. 그들은

여전히 성서나 신화 속에 등장하는 사건을 다루지만, 막상 그림을 보면 사건보다는 사건이 일어나는 장소에 더 관심이 많았던 것처럼 보입니다. 물론 이는 그림을 더욱 생생하게 나타내기 위한 의도였을 것입니다. 하지만 어떤 이들은 이렇게 탄생한 그림들을 보며 불만을 토로했을지도 모릅니다. 때로는 아름다운 풍경이 그림의 주인공을 식별하기 힘들 정도로 가리기 때문이죠. 비슷한 방식으로 주인공을 더욱 돋보이게 만든 다빈치의 작품과는 매우 대조적입니다. 실제로 다빈치는 1500년경에 베니스로 가서 조르조네 등과 교류하며 서로 적지 않은 영향을 주고받은 것으로 추정하고 있습니다.

〈전원 음악회〉에는 정말 주인공을 분간하기 힘들 정도로 흐릿한 장면이 등장합니다. 대신 우리는 아름다운 언덕 풍경과 어우러진 인물들을 바라보며 그림 전체에 주목하게 됩니다. 정황상 주인공은 붉은색 모자를 쓴 중앙의 남자로 보입니다. 그는 친구로 추정되는 인물과 마주 보며 류트를 연주하고 있습니다. 이 외에는 해가 저문 탓인지, 둘이서 정확히 무슨 행동을 하는지 알 수 없습니다. 다만 한 가지 확실한 것은 두 남자가 자신들을 둘러싼 여인들에게 눈길조차 보내지 않는다는 점입니다. 사실 이 여인들은 음악이 흘러나오는 순간 나타난 상상 속의 존재입니다. 누구나 음악을 들으면서 아름다운 풍경을 떠올려본 경험이 있을 겁니다. 이 그림도 두 남자가 자신들이 연주하는 음악 소리를 들으며 상상한 모습을 나타냅니다. 음악이 인도한 곳에

는 양을 이끄는 목동과 요정 모습의 여인들이 돌아다닙니다. 일명 '아르카디아'Arcadia 라 불리는 이 장소는 늘 음악과 노랫말로 가득한 지상낙원을 말합니다. 비록 음악 소리가 우리에게까지 들리진 않지만, 화가는 주인공을 둘러싼 두 여인의 행동을 통해 이곳이 '아르카디아'임을 알려주고 있습니다. 그들이 손에 쥐고 있는 플루트와 물병은 모두 시를 상징하는 물건입니다. 따라서 두 여인은 '아르카디아'를 불러온 음악의 선율 또는 노랫말을 형상화한 모습으로 볼 수 있습니다.

　혹시 여러분도 이와 같은 지상낙원을 꿈꿔본 적이 있나요? 물론 모습은 각자 다르겠지만 누구에게나 아르카디아와 같은 이상향은 분명 존재할 것입니다. 특히 도시 생활에 찌든 현대인들에게 이상향을 갖는 것은 삶의 큰 원동력으로 작용할 수 있습니다. 해외여행 할 날을 기다리며 열심히 일하는 회사원처럼 말이죠. 따라서 이 작품은 바캉스도 비행기도 없던 르네상스 시대의 엘리트들이 꿈꿔온 일종의 '유토피아'를 보여준다고 할 수 있습니다. 훗날 베르사유궁전 같은 으리으리한 건축물을 올리게 될 이들이 이렇게나 소박한 꿈을 가지고 있었다는 게 참 의외죠? 실제로 이 작품을 포함해 '아르카디아'를 그린 대표작 2점의 최종 소유자는 베르사유궁전의 주인이자 화려함의 끝판왕이었던 루이 14세로 알려져 있습니다.

　이러한 모순을 지적하기 위해서였을까요? 19세기의 어느 프랑스 화가는 유럽의 많고 많은 작품 중 굳이 이 〈전원 음악회〉를 모사

해 프랑스 엘리트들의 '소박한' 취향을 거침없이 공격하기 시작합니다. 그 작품은 바로 서양 미술사상 가장 큰 논란을 낳았던 화가이자 인상주의의 아버지로 불리는 마네의 〈풀밭 위의 점심〉입니다. 사실주의 화가로 분류되는 그는 원작에 등장하는 아름다운 '아르카디아'의 모습을 걷어낸 뒤 당시 엘리트들에게 어울릴 만한 가장 '사실적인' 지상낙원을 나타냈습니다. 과연 마네가 생각하는 지상낙원은 어떤 모습을 하고 있었을까요?

+ 가이드 노트　　티치아노의 〈전원 음악회〉와 마네의 〈풀밭 위의 점심〉은 각각 '이상'과 '현실'을 나타냈다는 차이도 있지만, 이야기를 전개하는 방식에서도 큰 차이를 보입니다. 먼저 〈풀밭 위의 점심〉을 보면 등장인물들의 자세가 대부분 감상자를 향하고 있습니다. 마치 이야기를 들어달라고 갈구하는 것처럼 말이죠. 반면 〈전원 음악회〉의 인물들은 감상자를 의식조차 하지 않는 것 같습니다. 때문에 우리는 이들의 이야기를 수수께끼처럼 풀어내야만 했습니다. 이렇게 그림이 감상자와 소통하는 방식은 화가마다 다르고 그림마다 다르기도 합니다. 이런 걸 보면 그림이 화가의 성격을 반영하는 것처럼 보이지 않나요?

가장 럭셔리한
종교화

한 작품 안에 음악, 미술, 건축 등 모든 장르의 예술이 들어가 있을 때, 우리는 그것을 '종합 예술'이라 부릅니다. 대표적인 것이 연극, 영화 등입니다. 여기에 파올로 베로네세Paolo Veronese, 1528~1588의 작품 〈가나의 혼인잔치〉Les Noces de Cana를 추가해도 좋을 것 같습니다. 이 작품 안에는 음악, 조각, 건축, 회화, 심지어 패션까지 아주 다양한 장르가 혼합되어 있기 때문입니다. 그만큼 이 작품은 많은 볼거리를 제공하면서 한 편의 연극을 보는 기분이 들게 만듭니다. 그중에서도 압권은 하객들이 입은 독특한 의상입니다. 연극배우들이 입을 것만 같은 의상이 여기저기에서 보입니다. 특히 초록색 의상은 다른 화가의 작품에서는 만나기 힘든 베로네세 작품만의 아주 독특한 매력 같습니다. 정

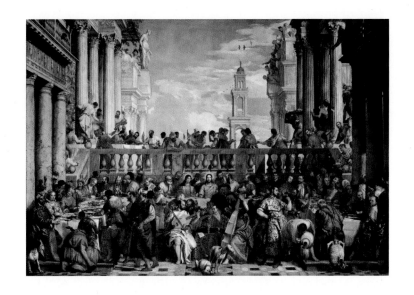

파올로 베로네세, 〈가나의 혼인잔치〉
1562~1563년 | 677×994cm | 캔버스에 유채

말 500년 전 사람들은 이런 옷을 입고 다닌 걸까요? 베로네세의 고향
이자 이 작품이 탄생한 베니스라면 충분히 가능성이 있습니다. 16세
기 베니스는 역사상 전례 없는 황금기를 보내며 동서양의 다양한 문
물을 받아들이고 있었기 때문입니다.

이처럼 베로네세는 베니스 공화국의 전성기를 대표하는 화가입
니다. 그는 '공화국의 화가'라 불릴 만큼 베니스의 찬란했던 시대를 가

장 아름다운 모습으로 기록했습니다. 종교화도 별반 다르지 않습니다. 그리스도의 첫 번째 기적을 이야기하는 〈가나의 혼인잔치〉에서도 베니스의 모습을 발견할 수 있는 이유가 바로 이 때문입니다. 화가는 가로 약 10m, 세로 약 7m에 달하는 이 거대한 작품에 베니스 특유의 건축 양식과 실제 베니스에서 치러진 한 혼인잔치의 모습을 그려 넣었습니다.

그렇다고 해서 그가 종교화의 본분을 잊은 것은 아닙니다. 본래 '가나의 혼인잔치'는 그리스도가 한 혼인잔치에 참석해 성모로부터 포도주가 떨어졌다는 소식을 전해 듣고, 물을 포도주로 변하게 만든 사건을 가리킵니다. 그래서 그림 곳곳에 이미 포도주로 변한 물이 담긴 6개의 백색 항아리가 등장합니다. 6개가 한 곳에 모여 있지 않고 뿔뿔이 흩어진 이유는 그리스도의 기적이 이미 모두에게 닿았다는 것을 말하기 위해서겠죠. 이를 증명하려는 듯 그리스도는 그림 중앙에서 자신의 존재감을 알리고 있습니다. 그의 주변에는 성모와 제자들도 보이는데, 이들이 입은 의상만큼은 다른 하객들과 달리 정말 2000년 전에나 존재했을 것만 같은 모습입니다. 하지만 대부분 베니스인들이 뿜어내는 화려함에 가려져 있습니다. 오로지 후광을 받고 있는 성모와 그리스도만이 이 작품의 메시지를 전하며 중심을 잡아줄 뿐입니다. 이 밖에도 악사들 사이에 보이는 모래시계, 난간 너머에서 백정들이 썰고 있는 양고기는 그리스도와 같은 선상에 위치하면서 그의

운명을 암시합니다. 모래시계는 '아직 때가 오지 않았다'는 사실을 가리키며, 양고기는 그에게 닥쳐올 수난, 고난을 의미합니다.

이렇게 이 그림은 혼인잔치가 만들어내는 화려한 풍경으로 먼저 시선을 끈 다음, 몇 가지 단서만을 이용해 이야기를 은밀하게 전달하고 있습니다. 이러한 특징은 베니스 출신 다른 화가들의 작품에서도 발견되는 부분입니다. 이들은 그림을 그릴 때 늘 풍경에 우선순위를 두었습니다. 우리의 눈이 숨겨진 메시지보다 보이는 것에 먼저 집중한다는 사실을 감안한다면 이는 아주 좋은 전략이었던 것 같습니다. 물론 풍경이 그림을 이해하는 데 방해가 되어선 안 됩니다. 그림 속 주인공들이 모두 중앙에 모여 있는 것도 같은 이유이겠죠? 이쯤 되면 베니스 출신 화가들을 두고 훌륭한 연출가라 불러도 좋을 것 같습니다.

+가이드 노트 이 그림을 루브르에서 보면 그림 속에 없는 새로운 하객들이 보일 것입니다. 바로 이 그림과 마주하고 있는 〈모나리자〉를 보기 위해 찾아온 관람객들입니다. 실제로 관람객들과 〈가나의 혼인잔치〉를 함께 사진에 담으면 마치 그림 속에서 하객들이 튀어나온 것 같은 느낌이 듭니다. 루브르 박물관에서 이 작품을 모나리자 앞에 걸어놓은 것도 바로 이러한 이유 때문일까요? 물론 아직 물어본 적은 없습니다.

매너리즘에 빠진
화가들

만약 주세페 아르침볼도Giuseppe Arcimboldo, 1526~1593의 〈사계〉Les Saisons 가 〈모나리자〉 옆에 걸려 있었다면 분명 지금보다 더 큰 인기를 얻었을 것입니다. 이 작품은 성화와 초상화 그리고 역사화로 가득한 이탈리아 르네상스관에서 〈모나리자〉의 후광 없이도 이미 많은 이목을 끌고 있기 때문입니다. 이는 아주 유명한 화가가 그려서도 아니고, 유명한 인물을 나타내서도 아닙니다. 오로지 화가의 참신한 아이디어와 그것이 전달하는 느낌 덕분이라 할 수 있습니다. 그래서인지 이 작품 앞에 서면 마치 현대 미술을 마주하는 느낌이 듭니다. 비록 오늘날에는 16세기 작품으로 분류되어 루브르 박물관에 있지만, 오르세 미술관이나 퐁피두센터에 있어도 전혀 이상할 것이 없어 보이는 작품입니다.

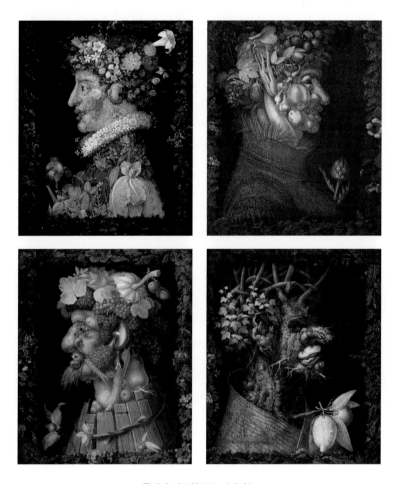

주세페 아르침볼도, 〈사계〉

1573년 | 각 77×63cm | 캔버스에 유채

제목 그대로 작품은 사계절을 나타냅니다. 화가는 특정한 인물의 초상화가 아닌 일상에서 볼 수 있는 정물을 이용해 각 계절을 인간의 모습으로 표현했습니다. 꽃이 가득 피어 있는 모습에서 봄을 떠올리게 되고, 밀짚으로 만든 여름의 옷, 포도 머리를 한 가을, 겨울에 수확하는 레몬을 통해 우리는 각 계절을 알아맞힐 수 있습니다. 이렇게 참신한 생각이 400여 년 전 화가에게서 나왔다는 사실이 정말 놀랍지 않나요?

물론 이러한 아이디어가 하늘에서 뚝 떨어진 것은 아닙니다. 아르침볼도의 주 무대는 오스트리아와 체코였지만, 그는 이탈리아 밀라노에서 태어나 르네상스 화가들의 영향을 적잖이 받았습니다. 특히 다빈치가 남겨놓은 연습장의 캐리커처는 그에게 큰 영감을 주었습니다. 그런데 많고 많은 르네상스 시대의 작품 중 왜 하필 캐리커처였을까요? 아르침볼도의 시대를 이해한다면 충분히 수긍이 가는 선택입니다. 학계에서는 이 시기를 두고 '매너리즘'의 시대라 부릅니다. 여기서 매너리즘은 오늘날 우리가 정체기, 과도기를 말할 때 사용하는 매너리즘의 의미와 크게 다르지 않습니다. 쉽게 말해 라파엘로와 같은 화가들이 화가로서 차지할 수 있는 모든 영광을 거두어들인 뒤 찾아온 과도기를 가리킵니다. 이 시기 화가들의 최대 화두는 다른 화가들과 비교할 수 없는 '나만의 방식'manner을 찾는 일이었습니다. 아르침볼도가 다빈치의 작품이 아닌 그의 연습장에 주목했던 것도 바로 이

때문이지 않았을까요?

　이렇게 아르침볼도만의 방식으로 탄생한 〈사계〉는 동시대에도 많은 이의 주목을 받았습니다. 특히 그를 후원하던 오스트리아의 황제 막시밀리안 2세는 유럽 곳곳에 흩어진 자신의 친인척이나 정치 파트너를 위해 동일한 작품을 여러 차례 주문하면서 〈사계〉의 명성이 다른 나라의 왕실에까지 퍼져나가는 데 크게 이바지했습니다. 따라서 오늘날 이 작품은 스페인의 마드리드, 오스트리아의 비엔나 그리고 미국에서도 만나볼 수 있습니다. 루브르 박물관의 〈사계〉도 막시밀리안 2세가 자신의 아들 루돌프에게 합법적으로 황위를 물려주기 위한 로비용으로 주문한 작품입니다. 그만큼 이 작품에는 아주 확실한 정치적 메시지가 담겨 있기도 합니다. 사계절을 모두 합치면 우리가 사는 세상이 만들어지죠? 그리고 겨울을 끝으로 다시 반복되는 성질을 갖고 있습니다. 때문에 〈사계〉란 우주 또는 영원함을 상징하곤 합니다. 두 상징 모두 권력자들에겐 아주 매력적으로 다가왔을 게 분명합니다. 물론 아르침볼도는 작품을 받을 주인의 이름을 새기는 것도 잊지 않았습니다. 〈겨울〉에서 걸친 망토에는 실제 이 작품을 선물 받은 작센 가문의 문장이 새겨져 있습니다.

　이 밖에도 아르침볼도는 같은 방식을 이용해 세상을 이루는 4대 원소(물, 불, 땅, 공기)를 인간의 모습으로 그려내는 등 끊임없이 새로운 시도를 이어갔습니다. 종교화가 주류를 차지하던 르네상스 시대가 저

문 지 불과 50년도 되지 않았다는 사실을 감안한다면 이는 매우 놀라운 변화라 할 수 있습니다. 그만큼 16세기 유럽에는 화가들의 시선을 종교에서 인간, 자연으로 돌리게 만든 아주 많은 변화가 있었습니다. 개신교와 천주교의 대립으로 인해 많은 희생자가 나온 종교개혁이 대표적입니다. 마침 아르침볼도를 후원하던 황제 막시밀리안 2세는 개신교에 아주 관대한 인물이었으며, 훗날 황위를 물려받은 그의 아들 루돌프 2세는 체코 국민들에게 종교의 자유를 선포합니다. 이를 생각하면 아르침볼도의 작품은 중세 이후 자유를 만끽한 화가들의 첫 번째 작품이라 불러도 좋을 것 같습니다.

+ 가이드 노트
이처럼 16세기 서유럽의 화가들은 자신의 개성을 만들어나가면서 매너리즘을 극복해냈습니다. 우리가 사회에서 겪는 매너리즘도 비슷한 방식으로 극복할 수 있지 않을까요?

분명하고
확실한 비극

왼쪽 어딘가에서 들어오는 빛이 그림의 한편을 비춥니다. 빛이 들어온 자리에는 이제 막 죽음을 맞이한 성모가 누워 있습니다. 힘없이 늘어진 왼팔은 그녀가 고통을 호소했다는 사실을 나타내며, 그녀의 주변을 둘러싼 마리아 막달레나와 그리스도의 제자들은 손동작을 통해 그들의 비통함을 알립니다.

과연 성모의 죽음을 이보다 더 비극적으로 표현한 그림이 존재할까요? 그동안 같은 주제를 다룬 작품은 많았지만, 대부분 죽음보다는 승천에 초점을 맞춰 슬픔과는 거리가 멀었습니다. 그렇다면 카라바조는 무슨 이유로 그녀의 죽음을 이처럼 드라마틱하게 표현해낸 것일까요?

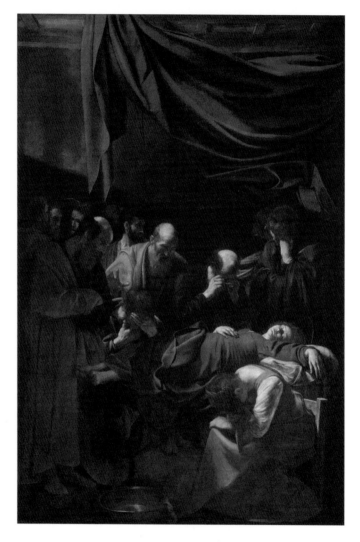

카라바조, 〈성모의 죽음〉

1601~1606년 | 369×245cm | 캔버스에 유채

미켈란젤로 메리시 다 카라바조Michelangelo Merisi da Caravaggio, 1571~1610는 종교 전쟁이 한창이던 16세기 후반에 활동한 화가입니다. 당시의 성화는 새롭게 떠오르는 개신교에 맞서 최대한 많은 이를 설득해야 했습니다. 이에 따라 캔버스의 크기는 점점 커졌고, 표현은 누구나 이해할 수 있도록 점차 과장되었습니다. 우리는 오늘날 이러한 그림들을 '일그러진 진주'라는 뜻의 '바로크' 회화라 부릅니다. 카라바조는 바로 이 바로크 회화의 선구자로 평가되는 인물입니다. 따라서 그도 사람들의 이목을 끌 만한 '과장된' 표현을 준비해야 했습니다. 이렇게 그는 '명암법'을 자유자재로 활용해 자극적인 빛으로 그림을 드라마틱하게 만들어내는 데 성공합니다.

그가 만들어낸 빛은 무대 위의 핀 조명에 비유될 정도로 매우 강합니다. 그래서 그의 그림을 보면 극장 안에 들어온 것 같은 기분이 듭니다. 하지만 인위적인 빛이 향하는 곳에는 극도로 사실적이고 자연스러운 장면이 등장합니다. 마치 '리얼리티'를 표방한 연극을 보는 느낌이랄까요? 〈성모의 죽음〉La Mort de la Vierge에선 후줄근한 성모의 복장과 그녀 아래로 보이는 낡은 대야가 이 사실을 말해줍니다. 카라바조는 파란색 망토로 대표되는 정형화된 성모의 모습에서 탈피해 가장 사실적인 성모의 죽음을 표현하고자 했던 것입니다.

하지만 지나친 사실 묘사는 가끔 누군가의 눈살을 찌푸리게 만들기도 합니다. 이는 400년 전에도 마찬가지였습니다. 〈성모의 죽음〉

카를로 사라체니, 〈성모의 죽음〉

1610년경 | 459×273cm | 캔버스에 유채 | 이탈리아 로마, 산타 마리아 델라 스칼라 성당

을 받아든 성직자들은 그림에서 신성함이 느껴지지 않는다는 이유로 작품 수령을 거절합니다. 그도 그럴 것이 이 작품에서 성모임을 나타내는 상징은 머리 위에 보이는 후광이 전부입니다. 게다가 카라바조는 그녀를 사실적으로 나타내기 위해 무려 '매춘부'를 모델로 선택했다고 알려져 있습니다. 이로 인해 그림이 걸릴 예정이었던 성당의 빈자리에는 카를로 사라체니가 그린 〈성모의 죽음〉이 걸리게 되었다고 합니다.

이렇게 주인을 찾지 못하고 유럽 이곳저곳을 떠돈 카라바조의 〈성모의 죽음〉은 파란만장했던 그의 일생을 대변합니다. 이탈리아 밀라노 출신인 그는 수차례 범죄를 저지르면서 이탈리아 전역을 떠돈 화가입니다. 따라서 그의 인생은 늘 초조와 긴장의 연속이었고, 죽음조차 미스터리하게 남겨지면서 '범죄자-화가'라는 미술사에서 찾아보기 힘든 아주 독보적인 캐릭터를 만들어냈습니다. 그렇다면 그의 그림이 나타내는 드라마틱한 설정은 그의 일생에서 비롯된 영향이라고 볼 수 있지 않을까요? 어쩌면 그 반대일 수도 있겠습니다.

✛ 가이드 노트　　'시작이 반'은 바로크 회화에 어울리는 말 같습니다. 감상을 시작하는 순간 절반 이상은 이해될 정도로 바로크 회화는 표현이 매우 분명합니다. 글을 읽을 줄 모르는 사람들까지 생각해서 그린 작품이

기 때문이죠. 이는 외국인인 우리에게도 해당하는 이야기입니다. 앞으로 바로크 회화를 감상할 때, 제목을 읽지 않고 무슨 이야기를 하는지 한번 맞춰보세요. 바로크 회화의 진가를 이해할 수 있을 것입니다.

+ DAY 79 +

스페인의
화가들

19세기 중반 '인상주의의 아버지'이자 사실주의 화가로 분류되는 마네Edouard Manet, 1832~1883가 "화가들의 화가", "이제껏 보지 못했던 가장 위대한 화가"라 평가한 인물이 있습니다. 바로 17세기 스페인에서 궁정 화가로 일한 디에고 벨라스케스Diego Velazquez, 1599~1660입니다. 아마 이것이 프랑스 역사에서 스페인 회화의 존재감을 확인할 수 있는 첫 번째 대목이 아닐까 생각합니다.

그만큼 프랑스 회화에서 스페인과 관련된 흔적을 찾기는 매우 어렵습니다. 물론 루브르 박물관에 '스페인 회화관'이란 이름의 제법 넓은 공간이 마련되어 있지만, '모나리자의 방'을 지나쳐 한참을 걸어야 할 정도로 외진 곳에 위치해 좀처럼 존재감을 드러내지 못하는 상

바르톨로메 에스테반 무리요, 〈젊은 걸인〉

1645~1650년 | 134×110cm | 캔버스에 유채

황입니다. 하지만 '태양의 나라' 화가들은 19세기 프랑스 회화에 영향을 끼쳤을 정도로 뛰어난 실력과 독특한 개성을 겸비한 이들이었습니다. 그렇다면 지금부터 이들의 작품이 〈모나리자〉를 앞에 둔 우리의 발걸음을 돌릴 만한 충분한 이유가 될 수 있는지 한번 알아볼까요?

스페인 회화의 전성기는 17세기 초입니다. 이때 스페인 왕국은 유럽 회화의 중심축인 이탈리아와 플랑드르(오늘날 베네룩스의 일부)까지 도달할 정도로 넓은 영토를 자랑했기 때문에 두 지역의 영향을 동시에 받을 수 있었습니다. 비록 그 중심을 지키던 벨라스케스의 대표작은 루브르에 없지만, 그에 비견될 정도로 훌륭한 평가를 받은 호세 데 리베라Jose de Ribera, 1591~1652와 바르톨로메 에스테반 무리요Bartolome Esteban Murillo, 1617~1682의 대표작은 만날 수 있습니다.

두 작품 모두 17세기 유럽의 도시에서 흔히 볼 수 있었던 거리의 노숙자를 다루지만 분위기는 사뭇 다릅니다. 가장 큰 차이는 빛이 만들어내고 있습니다. 창문을 통해 들어오는 빛으로 소년을 신비롭게 만든 무리요의 〈젊은 걸인〉Le Jeune Mendiant과 달리 리베라의 〈안짱다리 소년〉Le Pied-bot은 소년의 밝은 표정에 어울릴 만한 맑은 풍경이 지배하고 있습니다. 여기서 우리는 스페인 회화의 양면적인 특징을 엿볼 수 있습니다. 종교 전쟁을 치르며 신교국가 네덜란드의 탄생을 목격한 스페인은 독실한 가톨릭 국가를 자처하며 수많은 종교화를 만들어 냅니다. 따라서 성직자들은 신성하고 숭고한 분위기의 그림을 늘 필

호세 데 리베라, 〈안짱다리 소년〉

1642년 | 164×94cm | 캔버스에 유채

요로 했고, 이 흔적이 무리요의 〈젊은 걸인〉에서도 나타난 것입니다. 반면 리베라의 〈안짱다리 소년〉에는 신성함이 사라지고 소년의 순수함만이 남아 있습니다. 여기에서는 스페인령이자 전통적으로 풍속화가 발달했던 플랑드르 지역의 영향이 드러납니다.

이번엔 두 작품의 화풍을 비교해볼까요? 우선 둘 모두 17세기 이탈리아에서 유행하던 흐름을 그대로 반영하고 있습니다. 무리요는 앞서 소개한 이탈리아 바로크 회화의 거장, 카라바조의 명암법을 이용해 〈젊은 걸인〉을 그렸습니다. 다만 극적인 효과를 만들어내던 카라바조와 달리 천국의 빛을 연상시키는 신성한 아름다움을 표현해냅니다. 반면 리베라는 자연의 위대함을 소개한 이탈리아 볼로냐 출신 카라치 형제의 방법을 따랐습니다. 따라서 무리요의 명암법과는 다르게 맑은 하늘이 소년을 감싸도록 표현한 것입니다. 이 방법은 후일 이상적이고 세련된 아름다움을 강조하는 프랑스 고전주의에 영향을 미치는데, 리베라의 작품은 아직 이상보다는 현실에 머물러 있는 듯 보입니다.

이처럼 유럽 이곳저곳으로 발을 넓히며 아주 다양한 화풍의 영향을 받은 스페인 회화는 하나로 딱히 정의할 수 없는 독특한 그림을 만들어냈습니다. 그래서인지 이곳에서 탄생한 작품들은 같은 화가가 그린 작품일지라도 전혀 다른 느낌을 주는 경우가 많습니다. 덕분에 그림을 보는 우리는 양식에 구애받지 않는 자유로운 감상을 할 수 있

죠. 이러한 환경이 스페인으로 하여금 피카소, 달리, 가우디와 같은 천재 예술가들을 배출시킨 것 같습니다.

✚ 가이드 노트　　루브르에 소장된 대부분의 작품은 천상 세계에 대해 이야기하거나 상위 5%도 안 되던 엘리트들의 삶을 다루고 있습니다. 하지만 무리요와 리베라의 작품은 이들의 삶에 가려져 보이지 않던 서민의 삶을 보여줍니다. 그것도 아주 사실적으로 말이죠. 17세기 스페인 회화가 19세기 사실주의 화가 마네의 이목을 끈 것은 어찌 보면 아주 당연한 일일지도 모르겠습니다.

아름다운 모습으로
기억되고 싶었던
여인

어두운 회색 배경에 전체적으로 무거운 분위기를 조성하는 검은 옷, 분위기와 영 어울리지 않는 분홍빛 리본 장식. 뭔가 오묘한 뒷이야 기가 있을 것 같습니다. 〈카르피오 백작 부인, 솔라나 후작 부인〉La comtesse del Carpio, marquise de La Solana 이라는 제목의 이 그림은 〈옷 입은 마 하〉La maja vestida 로 유명한 프란시스코 고야Francisco José de Goya Y lucientes, 1746~1828 의 작품입니다. 고야는 벨라스케스와 렘브란트의 영향을 받았 고, 스페인 왕립 예술원 회원이었으며, 신고전주의와 낭만주의 화풍 의 그림을 그렸습니다.

이 그림은 1794년 말이나 1795년 초에 완성한 것으로 알려져 있으며, 그림의 주인공은 솔라나 후작 작위를 갖고 있던 마리아 리타

프란시스코 고야, 〈카르피오 백작 부인〉

1775년 | 181×122cm | 캔버스에 유채

바레네체아Maria Rita Barrenechea, 1757~1795입니다. 카르피오 백작과 결혼하면서 후작 작위를 함께 사용했고, 그래서 '카르피오 백작 부인' 또는 '솔라나 후작 부인'으로 불렸습니다.

　마리아는 당시 스페인 계몽주의 사상의 영향을 받은 극작가로 교훈적인 내용의 연극 작품을 주로 썼습니다. 이 전신화는 그녀가 서른여덟 살의 나이에 결핵으로 죽기 몇 달 전에 완성된 것입니다. 바스크 지방 여인의 전통 복식과 자수로 장식한 실내화를 신고 있으며, 당시 유행한 것으로 추측되는 머리 장식이 도드라져 보입니다. 꼿꼿이 세운 자세에서는 도도함이 묻어나며, 차분히 부채를 쥐고 있는 손은 드러내는 걸 싫어하는 그녀의 내성적인 면을 이기기 위해서인지 어색함을 누르기 위해서인지 경직되어 있습니다. 그림이 완성되고 얼마 지나지 않아 그녀가 세상을 떠났다는 사실을 알고 보면, 과장된 머리 장식은 평상시 하지 못한 것에 대한 아쉬움처럼 보이기도 하고, 아름답고 강렬했던 자신의 삶을 표현한 것 같기도 합니다.

　이처럼 이 그림은 주인공의 심리 상태를 유추해보게 될 정도로 몰입하게 하는 힘을 가지고 있습니다. 레이스와 천의 질감을 보면 고야의 회화적 표현 기술이 얼마나 뛰어났는지도 확인할 수 있죠. 머리 전체를 두르고 있는 하얀 숄은 병색이 짙은 얼굴을 부각시킵니다.

　고야가 1897년에 그린 검은 옷을 입고 있는 여인의 전신화는 카르피오 백작과 인연이 있는 알바 백작의 부인을 모델로 그린 것인데,

⟨카르피오 백작 부인⟩과는 다른 풍경과 장신구 등을 볼 수 있습니다. 백작 부인이 끼고 있는 2개의 반지에 각각 남편의 이름과 고야의 이름이 새겨져 있어 또 다른 그림 ⟨마하 부인⟩의 모델이 알바 백작 부인이라고 이야기하는 사람도 있습니다. 그림 아래쪽에 쓰인 "오직 고야"Solo Goay라는 문구 때문에 더욱더 두 사람의 관계를 억측하는 사람이 많지만, 둘은 플라토닉한 관계였다는 것이 정설입니다.

✛ 가이드 노트　만약 여러분이 초상을 남긴다면 어떤 모습을 담고 싶나요? 웃는 모습? 힘들어하는 모습? 저는 머리에 리본을 달지는 않더라도 가장 환한 얼굴에 아름다운 한때를 추억할 수 있는 모습이면 좋지 않을까 생각해보았습니다.

예술을 사랑한
프랑스의 왕들

유독 유럽에만 천재라 불리는 예술가가 많은 이유가 무엇일까요? 운이 좋아서라고 말하기엔 그 숫자가 너무나도 많습니다. 특히 이들은 특정한 시기에 봇물같이 터져 나왔습니다. 15세기의 피렌체, 16세기의 베니스와 같이 말입니다. 그런데 천재 예술가가 등장하는 시기에 항상 함께 거론되는 이들이 있습니다. 바로 권력자들입니다. 유럽의 권력자들은 자신의 지배를 정당화하기 위해 예술을 자주 이용했습니다. 그래서 많은 예술가가 이들의 든든한 후원을 받으며 자신의 커리어를 쌓고 출세의 길을 걸을 수 있었습니다. 이렇게 성공한 이들 중 대부분이 오늘날 천재라 불립니다. 오늘날 자유의 상징인 예술가들에게 이런 역사가 있었다는 사실이 참으로 아이러니하죠?

살롱 드농

1860년대

프랑스 예술의 발전에도 늘 권력자의 그늘이 따라다닐 수밖에 없었습니다. 프랑스의 권력자라면 당연히 왕이나 황제였겠죠? 태양 왕 루이 14세와 나폴레옹 황제가 대표적입니다. 루브르 박물관 드농 관에는 이러한 사실을 확인할 수 있는 아주 특별한 공간이 마련되어 있습니다. 바로 '살롱 드농'Salon Denon 이라 불리는 공간으로, 1860년 대 황금기를 앞둔 프랑스가 자국의 예술이 최고임을 강조하기 위해 제작한 천장화를 만나볼 수 있습니다.

총 네 장면으로 구성된 천장화는 각각 프랑스를 대표하는 4명의 군주를 나타냅니다. 그리고 그림마다 왼쪽에 새긴 이니셜을 통해 각 장면이 누구를 나타내는지 알려줍니다. SL은 13세기 십자군 원정을 통해 다양한 성물을 프랑스로 가져와 성왕으로 불리는 루이 9세, 우리에겐 '성 루이'Saint-Louis 라는 이름으로 더 익숙한 왕의 이니셜입니다. 그는 이 성물들을 보관하기 위해 생트 샤펠Sainte-chapelle 성당을 건립하는 등 프랑스식 건축의 기틀을 마련한 인물입니다. 천장화 속 왕의 뒤로 보이는 건물이 바로 세상에서 제일 아름다운 스테인드글라스를 지녔다고 평가받고 있는 파리 생트 샤펠 성당입니다.

성 루이의 오른쪽에는 16세기 프랑스의 르네상스를 이끈 프랑수아 1세François I 가 보입니다. 다빈치를 프랑스로 데려온 인물이라는 사실만으로도 우리는 그가 천장화에 등장하는 이유를 충분히 이해할 수 있습니다. 그의 주변에는 라파엘로의 〈미카엘 대천사〉와 같은 르네상스 시대의 대표작들과 그가 세운 퐁텐블로궁이 보입니다.

그 옆의 인물은 태양왕 루이 14세Louis XIV 입니다. 그의 명령으로 지은 군사 병원 '앵발리드'가 뒤에 있고, 좌측에는 베르사유궁전을 연상시키는 건물도 등장합니다. 이 밖에도 절대 왕권의 상징 루이 14세는 자신의 힘을 만천하에 알리기 위해 셀 수 없이 많은 예술 작품을 탄생시켰습니다.

마지막 부분에는 나폴레옹 1세Napoléon I 가 루브르 앞에 놓인 카

살롱 드농의 천장화

루젤 개선문과 함께 나타납니다. 왕족의 피가 흐르지 않던 나폴레옹
은 자신의 권력을 정당화하기 위해 수많은 예술가를 거느리며 자신의
흔적을 남기게 했습니다. 이렇게 탄생한 작품들은 당장 '살롱 드농'의
주변만 둘러봐도 보일 정도로 엄청난 숫자를 자랑합니다.

　　이처럼 '살롱 드농'의 천장화는 프랑스의 역사와 예술을 하나로
잇는 가교 역할을 합니다. 여기서 흥미로운 사실은 이 천장화 역시 나
폴레옹 3세라는 프랑스의 마지막 군주에 의해 탄생했다는 점입니다.

그렇다면 이 작품을 그의 집무실도, 궁전도 아닌 '드농관'에 그린 이유는 무엇이었을까요? 본래 '살롱 드농'과 마주 보고 있는 '모나리자의 방'은 19세기 중반 국가의 중대한 일에 대해 의논하던 회의실이었습니다. 때문에 '살롱 드농'에 프랑스의 영광을 나타내는 천장화를 그리는 것은 당연한 일이었습니다. 그럼 나폴레옹 3세는 과연 루브르 박물관에서 가장 많은 사람이 이 공간을 찾게 될 것임을 상상이나 했을까요? 오늘날 '살롱 드농'은 〈모나리자〉뿐만 아니라 〈나폴레옹의 대관식〉과 〈민중을 이끄는 자유의 여신〉까지, 일명 '루브르의 3대 회화'가 걸린 전시실을 연결하면서 엄청난 숫자의 방문객을 불러 모으고 있습니다.

＋가이드 노트　프랑스 왕을 가리키는 이니셜은 루브르 박물관뿐만 아니라 프랑스 전역에서 찾아볼 수 있습니다. 다가올 프랑스 여행을 위해 이니셜을 잘 기억해두어도 좋겠죠?

혁명이 남기고 간
흔적

마치 추리 영화의 한 장면 같습니다. 욕조 안 물은 이미 빨갛게 물들었고, 바닥에는 가느다란 단검이 떨어져 있습니다. 남자는 누군가에게 살해당한 것이 확실합니다. 대체 그에게 무슨 일이 있었으며, 화가는 이 작품을 통해 무엇을 말하고자 했을까요?

오늘날 벨기에 브뤼셀에 있는 〈마라의 죽음〉La mort de Marat 원작은 1793년에 프랑스의 신고전주의 화가 자크 루이 다비드Jacques-Louis David, 1748~1825 가 그린 것입니다. 그러나 그림을 더욱 많은 사람에게 보여주고 싶었던 그는 제자들에게도 모사작을 그리게 했고, 원작을 포함해 총 5점이 오늘날까지 살아남았습니다. 루브르 박물관에 있는 모사작도 이때 탄생한 작품입니다. 각각의 작품은 명암 차이만 있을 뿐

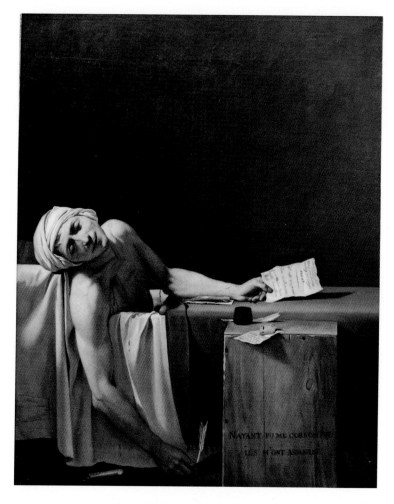

다비드 아틀리에, 〈마라의 죽음〉(모사작)

1794년 | 162×130cm | 캔버스에 유채

모두 비슷합니다. 다른 점이라면 나무상자에 새긴 글귀입니다. 루브르의 모사작은 "나를 매수하려 했던 그들이 살인을 저질렀다"N'ayant pu me corrompre, ils m'ont assassiné 라는 문장으로 사건의 정황을 알립니다. 화가는 이 작품을 통해 '마라'가 살해당했다는 사실을 고발하고 싶었던 것입니다.

장 폴 마라Jean-Paul Marat, 1743~1793는 화가의 절친한 친구이자 프랑스 혁명 이후 혁명군의 '스피커'를 자처했던 기자 출신 정치인입니다. 그는 자신이 발행한 신문 〈민중의 벗〉을 통해 반대 세력의 정체를 고발하는 일명 '데스 노트'를 만든 장본인이기도 합니다. 이 신문에 오르내린 이름들은 곧장 단두대로 끌려가 처형을 당할 정도로 그의 깃펜이 가진 영향력은 매우 컸습니다. 하지만 그만큼 많은 정적을 만들기도 했습니다. 그의 마지막 해인 1793년은 루이 16세와 마리 앙투아네트가 처형당한 해입니다. 마라는 이 사건과 함께 벌어진 학살극을 정당화하는 글을 〈민중의 벗〉에 기고하면서 많은 이의 원성을 듣게 됩니다. 그러던 어느 날 온건파 소속의 코르데이라는 젊은 여성에게 그가 살해당하는 사건이 발생합니다. 그러나 이 사건이 정세를 뒤바꾸진 못했고, 결국 그를 추모하는 움직임의 일환으로 〈마라의 죽음〉이 탄생한 것입니다.

마라의 죽음은 분명 다비드에게 큰 충격이었을 것입니다. 실제로 다비드는 이 사건을 두고 "진실한 애국자의 죽음"이라 평가할 정도

자크 루이 다비드, 〈테니스코트의 서약〉

1790년대 | 65×88.7cm | 캔버스에 유채 | 프랑스 파리, 카르나발레 박물관

로 큰 아쉬움을 토로했습니다. 이러한 그의 안타까움이 반영된 것인
지 〈마라의 죽음〉에서 마라는 〈민중의 벗〉 이상의 존재감을 드러냅니
다. 밝은 조명 아래에서 마치 자신의 죽음을 예감이라도 한 듯한 주인
공의 편안한 표정을 보고 있으면 가톨릭 성화에 등장하는 성인의 순
교 장면이 떠오릅니다. 과연 그는 무엇을 지키기 위해 순교를 택한 것
일까요? 다비드의 말을 빌리면, 그가 지키려 했던 것은 '자유'입니다.
따라서 그가 손에 쥔 펜과 종이는 자유를 지키기 위한 일종의 무기입

니다. 비록 이 무기가 많은 사람의 목숨을 앗아갈지라도 자유를 위한 일이라면 모든 행동이 정당화될 수 있다고 말하려 했던 것입니다.

이렇게 다비드는 신고전주의 화가답게 고전에서 아이디어를 빌려 마라를 혁명의 순교자로 바꿔놓았습니다. 그리고 이는 다비드의 다른 작품에서도 발견되는 특징입니다. 그는 옛날 방식을 이용해 오늘의 이야기를 만들어가고자 했습니다. 그래서 그가 비슷한 시기에 내놓은 작품인 〈테니스코트의 서약〉도 〈아테네 학당〉 같은 라파엘로의 작품과 비교되곤 합니다. 덕분에 혁명기의 일화를 다루는 그의 작품을 보면 신화나 성경 속 이야기를 마주하는 것 같은 기분이 듭니다. 과연 다비드와 동시대를 살아가는 이들에겐 어떻게 보였을까요?

+ 가이드 노트 욕조에서 죽음을 맞이한 마라 위쪽은 빈 공간이 그림의 절반 이상 차지하고 있습니다. 은은한 빛이 흘러나오는 이 공간 덕분에 마라가 더욱 순교자처럼 보입니다. 우리가 일상생활에서 사용하는 '여백의 미'는 바로 이런 아름다움을 말하는 것이 아닐까요?

루브르에서 열린
첫 번째
개인 전시회

루브르 박물관에 자신의 작품이 걸리면 과연 어떤 기분일까요? 그보
다 가능하기나 한 일일까요? 무려 60만 점에 이르는 작품을 소장한
루브르는 외부 화가들의 작품을 소개할 만한 공간이 많지 않습니다.
그래서 지금까지 루브르에서 자신의 회고전을 연 화가는 총 3명뿐입
니다. 피카소, 샤갈, 그리고 2019년에 피에르 술라주라는 화가가 자
신의 100번째 생일을 맞아 회고전을 치르면서 세 번째 주인공이 되
었습니다. 그러나 회고전이 아닌 개인전으로 영역을 넓히면 몇 명이
더 있습니다. 그리고 그 뿌리를 따라가면 프랑스 혁명기의 화가 자크
루이 다비드Jacques-Louis David, 1748~1825가 나옵니다.

〈사비니 여인들의 중재〉Les Sabines는 루브르궁이 박물관으로 바

자크 루이 다비드, 〈사비니 여인들의 중재〉
1799년 | 385×522cm | 캔버스에 유채

뛴 뒤 열린 첫 번째 개인전에 다비드가 선보인 작품입니다. 그는 기고
만장하게도 이 작품 단 한 점만 전시회장에 걸어둔 채 유료 방문객만
받았습니다. 전시회 자체가 생소했던 시대에 그는 대체 무슨 생각으
로 이러한 방식을 택한 것일까요? 아마 '바이럴 마케팅'을 노렸던 것
같습니다. 그는 자신의 전시회를 사람들이 궁금해하길 바란 것입니
다. 돈을 내야만 볼 수 있는 작품이 있다는 사실에 사람들은 점차 관

심을 가질 수밖에 없었고, 덕분에 전시회는 무려 5만여 명의 관객을 모으며 약 9만 프랑(한화로 약 2억 5000만 원)의 수입을 올릴 수 있었습니다.

과연 이 작품은 입장료를 내고 봐야 할 만큼 충분한 가치가 있었을까요? 분명 관객들의 기대는 매우 높았을 것입니다. 그러나 다비드는 마치 이를 예상이라도 한 듯 미술 애호가만이 아니라 평범한 프랑스 시민들의 눈길마저 돌릴 수 있는 놀라운 특징들을 그림 속에 표현해놓았습니다.

작품은 고대 로마 건국 신화에 등장하는 로마인과 사비니족 간의 전투를 다룹니다. 그런데 이상하게도 병사들 중 일부는 나체로 전투를 치르고 있습니다. 마치 관객들을 위해 그린 듯 이들은 원근법에 의해 작아지지 않을 수 있도록 근경에만 나타납니다. 그중에는 로마를 건국한 로물루스도 보입니다. 그는 로마의 상징인 늑대가 새겨진 방패를 들고 올림픽에 출전한 투창 선수 같은 포즈를 취하고 있습니다. 이는 고대 그리스 시대에 탄생한 조각을 떠올리게 합니다. 〈사비니 여인들의 중재〉는 유럽인들이 한창 그리스 예술에 관심을 보이던 시기에 탄생한 작품입니다. 특히 혁명을 거치며 이제 막 민주주의 사회로 접어든 프랑스인들은 민주주의의 종주국이기도 한 그리스에 대한 애착이 강했습니다. 비슷한 시기 그리스에서 발굴해 루브르로 옮긴 〈밀로의 비너스〉와 〈니케〉가 이와 같은 관심을 증명합니다. 이러

한 상황에서 조각 같은 아름다움을 나타내는 다비드의 작품은 많은 이의 사랑을 받을 수밖에 없었습니다.

물론 관객을 불러 모은 것은 누드 때문만은 아닙니다. 그림 속에는 옷을 벗고 싸우는 이들만큼 주목받는 이들이 또 있습니다. 바로 그림 중앙에 보이는 여인들입니다. 이들은 사비니족 출신으로 여자가 부족했던 로마인들에게 납치당해 강제 결혼을 한 여인들입니다. 그러던 어느 날 고향 사람들이 자신들을 구하러 온다는 소식을 듣습니다. 그러나 이미 로마인들과 결혼해 가정까지 꾸린 상황에서 그들은 누구의 편도 들 수 없었습니다. 이렇게 친정과 시댁 간의 싸움을 말리는 사비니족 여인들의 모습이 탄생하게 된 것입니다. 그중 단연 눈에 띄는 인물은 하얀 소복을 입은 여인입니다. 밝게 빛나는 모습이 그녀가 바로 '중재'의 상징이자 이 그림의 주인공이라는 것을 말해줍니다.

다시 말해 다비드는 이 그림을 통해 '화해'라는 메시지를 던지고 있습니다. 이는 혁명이 일어난 뒤 걷잡을 수 없는 혼란을 마주한 프랑스 시민들의 바람과 정확히 일치합니다. 따라서 〈사비니 여인들의 중재〉는 프랑스 혁명기 시민들의 취향과 희망을 동시에 담아낸 작품으로 볼 수 있습니다.

＋가이드 노트 루브르 박물관에는 누드로 각광받은 다비드의 작품이 하나 더 있습니다. 〈테르모필레 전투의 레오니다스〉라는 작품으로 〈사비니 여인들의 중재〉 이후에 그린 만큼 더욱 적나라한(?) 아름다움을 보여줍니다.

나폴레옹 시대의 개막

아는 만큼 보인다는 말이 있죠? 모든 작품에 적용되는 이야기일 순 없지만 일명 '다비드의 대관식'이라 불리는 〈나폴레옹 1세와 조세핀 황후의 대관식〉Sacre de l'empereur Napoléon et couronnement de l'impératrice Joséphine 은 정말 아는 만큼 보이는 작품입니다. 황제의 대관식을 표현하기 위해 화가 자크 루이 다비드Jacques-Louis David, 1748~1825 는 그림 속 아주 사소한 것에까지 의미를 부여했기 때문입니다. 배경만 보아도 그렇습니다. 실제 나폴레옹은 파리 노트르담 대성당에서 대관식을 치렀지만 화가는 이 성당의 모습을 반원형 아치로 대표되는 '로마식'으로 바꿔놓았습니다. 이를 통해 프랑스의 대관식이 아니라 서유럽 전체를 아우르는 로마 제국의 대관식임을 알리고 싶었던 것입니다.

자크 루이 다비드, 〈나폴레옹 1세와 조세핀 황후의 대관식〉

1804년 | 621×979cm | 캔버스에 유채

이 밖에도 그림 속에는 150명이 넘는 실존 인물이 그려져 있습니다. 모두 황제와 관계된 인물로, 실제 대관식에는 참석하지 않았던 황제의 어머니와 고대 로마 제국의 영웅인 카이사르까지 그려 넣으면서 오로지 황제만을 위한 대관식을 만들어냈습니다. 그런데 정작 주인공인 나폴레옹은 엉뚱한 행동을 하고 있습니다. 관을 받아야 할 그가 오히려 부인인 조세핀에게 관을 주고 있습니다. 어떻게 이러한 장면이 탄생하게 되었을까요?

그림 속 나폴레옹의 어머니(왼쪽)와 카이사르(오른쪽)

 본래 황제의 대관식은 황제가 로마로 직접 찾아가 교황으로부터 관을 받는 절차로 진행되어야 합니다. 그러나 나폴레옹은 이러한 관례를 따르려 하지 않았습니다. 그는 반대로 교황을 파리로 불러 노트르담 대성당에서 대관식을 치르게 합니다. 여기까지만 생각해도 이미 충격적이지만, 나폴레옹은 대관식 당일 또 한 번 사고를 칩니다. 관을 받아야 할 그가 교황으로부터 관을 뺏어 자신이 직접 머리에 얹는 사

건이 발생한 것입니다. 이때 현장에 있었던 다비드는 이 모습을 빠짐 없이 스케치로 기록해놓았습니다. 그리고 실제 작업도 이와 같은 모습으로 진행할 예정이었는데, 조금 더 우아하고 진중한 모습을 원했던 나폴레옹의 요구로 수정한 것입니다.

이렇게 나폴레옹은 관을 쓴 채 다음 차례인 조세핀에게 관을 주는 모습으로 표현되었습니다. 그리고 이는 나폴레옹과 조세핀 모두 '윈윈'할 수 있는 좋은 결과를 낳은 것 같습니다. 이 작품은 200여 년이 지난 오늘날까지도 황제와 황후의 모습을 가장 우아하게 보여주고 있기 때문입니다. 아마 스케치대로 그렸더라면 우리가 생각하는 나폴레옹의 이미지는 지금과 같지 않았을 것입니다.

여하튼 완성작을 본 황제는 다비드에게 "경의를 표합니다"Je vous salue 라는 찬사를 건넬 정도로 매우 만족해했다고 합니다. 이는 단순히 자신의 모습을 멋지게 표현했기 때문만은 아닙니다. 조세핀의 드레스에서는 프랑스의 삼색기가 보이고, 그림 좌측의 군중들 사이에는 왕관과 같은 프랑스 왕권의 상징이 숨겨져 있으며, 우측에서 우리를 등지고 서 있는 이들의 손에는 황제를 위해 준비한 정의의 손, 왕홀 등이 보입니다. 바로 이런 점이 조세핀이 관을 받는 모습일지라도 '나폴레옹의 대관식'이라 불릴 수밖에 없는 이유입니다.

만약 이 작품을 다비드가 아닌 다른 화가가 그렸다면 어땠을까요? 분명 지금과 같은 인기는 얻지 못했을 것입니다. 다비드가 '대관

조세핀의 모습에서 보이는 프랑스 삼색기의 색

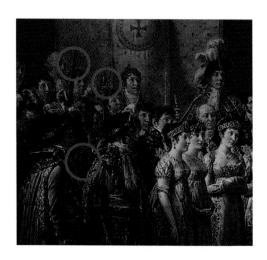

군중들 사이에 보이는 왕권의 상징들

식'을 그리게 된 것은 결코 운이 좋아서가 아닙니다. 그는 황제의 신임을 얻을 만큼 사회생활도 굉장히 잘했고 시대를 간파하는 능력도 아주 탁월했습니다. 이는 앞서 소개한 그의 또 다른 작품 〈마라의 죽음〉과 〈사비니 여인들의 중재〉를 봐도 알 수 있는 사실입니다. 하지만 그에겐 미래를 예측하는 능력은 없었나 봅니다. 그는 1815년 나폴레옹의 몰락과 함께 벨기에로 추방당하면서 쓸쓸한 결말을 맞게 됩니다.

✛ 가이드 노트 훗날 다비드와 제자들에 의해 모사작이 한 점 더 만들어집니다. 그렇게 완성된 두 번째 작품은 현재 프랑스 베르사유궁전에 걸려 있습니다. 그런데 두 번째 작품에서만 발견되는 특징이 하나 있습니다. 당시 다비드는 대관식에 참여하기도 했던 나폴레옹의 동생 중 하나를 좋아하고 있었다고 합니다. 그래서 베르사유궁전 작품을 보면 흰 드레스를 입고 있는 나폴레옹의 여동생들 가운데 홀로 분홍색 드레스를 입은 그녀의 모습을 찾을 수 있습니다.

나만의 이상형 찾기

인체의 아름다움을 좇던 르네상스 시대 사람들은 평면인 그림보다 입체적인 조각을 더 좋아했습니다. 조각가인 미켈란젤로가 화가인 다빈치와 라파엘로보다 더 높이 평가되는 것도 바로 여기서 비롯됩니다. 그렇다면 회화만이 가진 인체의 아름다움이란 과연 존재할까요? 이와 같은 고민을 한 19세기 프랑스 화가가 있습니다. 이번에 소개할 〈그랑드 오달리스크〉La Grande Odalisque를 그린 화가 장 오귀스트 도미니크 앵그르Jean-Auguste-Dominique Ingres, 1801~1867입니다.

앵그르는 '나폴레옹의 대관식'으로 대표되는 신고전주의 화가 다비드Jacques-Louis David, 1748~1825의 제자입니다. 따라서 그도 스승처럼 고전을 좋아하고 누드화, 초상화 등을 즐겨 그렸습니다. 그중 특히 좋

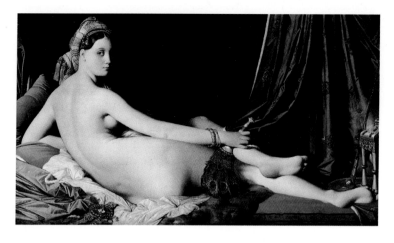

장 오귀스트 도미니크 앵그르, 〈그랑드 오달리스크〉
1814년 | 91×162cm | 캔버스에 유채

아쨌던 것은 누드화입니다. 그런데 보통 누드화라 하면 흠잡을 데 없
는 그리스 조각 같은 모습이 떠오를 텐데, 앵그르의 작품은 조금 다릅
니다. 〈사비니 여인들의 중재〉와 같이 완벽한 아름다움을 나타내던
스승의 누드화와는 다르게, 그의 누드화에선 황금비, 근육미美와 같은
고전적 요소를 찾아보기 힘듭니다. 그렇다고 평범한 인체만 그린 것
도 아닙니다. 터키의 궁정 여인을 나타낸 그의 작품 〈그랑드 오달리
스크〉에선 일반인이라고 상상하기 힘든 비현실적인 비율이 등장합니
다. 우선 여인의 엉덩이가 너무 비대합니다. 팔과 허리도 지나치게 길

어 보이고요. 하지만 이대로 두어도 좋을 것 같습니다. 그녀의 뒷모습이 만들어내는 아름다움에 결코 방해되지 않기 때문입니다.

만약 이 모습을 조각으로 나타냈다면 어땠을까요? 아마 앵그르는 어색해 보이는 앞모습을 수습하느라 상당한 애를 먹었을지도 모릅니다. 그가 원했던 것은 팔과 허리가 길고 엉덩이가 큰 여인의 앞모습이 아니라 뒷모습의 아름다움이었기 때문입니다. 다시 말해 앵그르는 평면이기에 가능한 인체의 아름다움을 나타낸 것입니다. 아마 앞모습을 나타내려 했다면 허리와 팔이 아닌 다른 부분이 늘어났을 수도 있겠죠?

이렇게 앵그르는 모든 화가가 '그리스 조각'을 이상형이라 외칠 때, 홀로 '나만의 이상형'을 만들어낸 화가입니다. 혁명이 일어난 뒤에 탄생한 작품이니만큼 자유를 쟁취한 프랑스 화가의 첫 번째 결과물이라 해도 좋을 것 같습니다. 실제로 프랑스 미술계는 혁명을 기점으로 신고전주의, 낭만주의, 사실주의와 같이 화풍이 다양하게 나뉘기 시작합니다. 앵그르는 신고전주의로 분류되는 화가답게 그동안 보지 못했던 새로운 고전을 선보이면서 누드화의 유행을 이끌었습니다. 그리고 이 유행은 현대로 넘어와 〈아비뇽의 여인들〉로 대표되는 피카소의 누드화에까지 막대한 영향을 미칩니다.

물론 그의 누드화가 단번에 프랑스인들의 시선을 사로잡은 것은 아닙니다. 그리스식 완벽한 인체에 길들여진 프랑스인들은 〈그랑드

오달리스크〉를 본 뒤 그의 스승과 비교하면서 매우 악랄한 비평을 쏟아 부었습니다. 그로 인해 당시 로마에서 유학 중이던 앵그르는 프랑스로 돌아가지 못하고 그의 시대가 찾아올 때까지 아주 오랜 시간 로마에 머무를 수밖에 없었다고 합니다.

✚ 가이드 노트 피카소와 앵그르의 누드화를 비교하면 아주 묘하게 닮아 있습니다. 앵그르는 피카소의 누드화를 탄생시킨 장본인 중 하나이기 때문입니다. 오늘날 파리 소재 피카소 미술관에 가면 그가 앵그르의 작품을 보고 따라 그린 데생을 확인할 수 있습니다.

시대를 앞서간
화가

나폴레옹 시대의 수석 화가이자 신고전주의파로 분류되는 자크 루이 다비드Jacques-Louis David, 1748~1825가 '나폴레옹의 대관식'을 그리며 자신을 이미 넘어섰다고 평가한 화가가 있습니다. 바로 그의 제자 중 하나인 앙투안 장 그로Antoine-Jean Gros, 1771~1835입니다. 제자들에게 줄곧 자신만의 스타일을 찾으라고 일러왔던 다비드는 1804년 탄생한 그로의 작품 〈자파의 페스트 격리소를 방문한 나폴레옹〉Bonaparte visitant les pestiférés de Jaffa, le 11 novembre 1799을 통해 새로운 세대의 탄생을 예감합니다. 이 작품에서 그간 프랑스 회화에서 보지 못했던 새로운 기교를 발견했기 때문입니다.

그로부터 4년 뒤인 1808년, 그로는 비슷한 방식으로 또 한 번

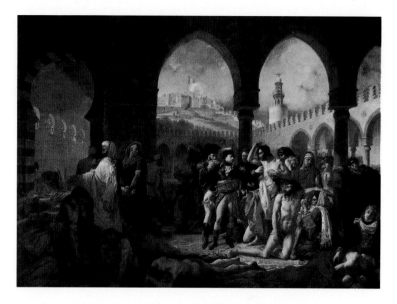

앙투안 장 그로, 〈자파의 페스트 격리소를 방문한 나폴레옹〉

1804년 | 523×715cm | 캔버스에 유채

황제의 일화를 담은 〈아일라우 전장의 나폴레옹〉Napoléon sur le champ de bataille d'Eylau, le 9 février 1807을 공개하면서 프랑스 미술계를 발칵 뒤집어 놓습니다.

　사람들이 이토록 그에게 열광한 이유는 과연 무엇이었을까요? 그의 작품에는 프랑스 회화의 전통 레퍼토리로 여겨지던 엄숙함이나 딱딱함 대신 사람의 마음을 움직이는 강렬하고 뜨거운 무언가가 들어

있었습니다.

두 작품 모두 역병과 전쟁이라는 소재를 통해 매우 혼란스러운 상황을 보여줍니다. 그리고 그 중심에 선 나폴레옹은 이러한 혼란을 잠재우고 바로잡는 소설 속 주인공처럼 나타납니다. 이는 그동안 역대 프랑스 왕들과 다를 바 없이 고상하고 위엄 있는 모습으로 묘사되어 오던 황제의 이미지를 순식간에 바꿔놓았습니다. 그로 덕분에 나폴레옹의 영향력이 드디어 사람들의 감성 영역까지 침투하는 데 성공한 것입니다.

이렇듯 그로가 많은 이의 호응을 얻을 수 있었던 이유는 그의 일대기를 보면 알 수 있습니다. 프랑스 혁명이 터지고, 다비드의 가르침을 받은 그는 1793년 이탈리아 유학을 결심합니다. 비록 프랑스를 적대시하던 교황청으로 인해 로마로 향할 순 없었지만, 오히려 이탈리아 전역을 떠돌며 조국의 혼란스러운 정치 상황에 구애받지 않은 채 독자적인 화풍을 키워갈 수 있었습니다. 특히 그가 북부의 항구 도시 제노바에 머물면서 만난 루벤스의 작품은 그에게 가장 많은 영향을 주었습니다. 루벤스는 17세기 바로크 회화의 거장으로 그의 작품에는 사람들의 눈을 자극하고 마음을 움직이게 만드는 강렬한 색채와 역동성 등이 표현되어 있었습니다. 이는 색보다 선의 아름다움을 중시하고 정적인 느낌을 강조하던 당시 프랑스의 주류 미술과는 반대되는 특징이었습니다.

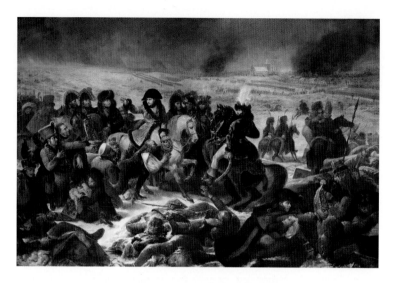

앙투안 장 그로, 〈아일라우 전장의 나폴레옹〉

1808년 | 521×784cm | 캔버스에 유채

이렇게 실력을 쌓아가던 어느 날 그에게 새로운 연줄이 생깁니다. 나폴레옹과 이제 막 결혼식을 치른 조세핀이 그를 주목하기 시작한 것입니다. 이때 마침 나폴레옹은 이탈리아 원정을 계획 중이었고, 밀라노에서 조세핀의 소개를 받아 원정대에 합류한 그로는 나폴레옹을 전쟁 영웅으로 만드는 데 크게 일조합니다. 덕분에 그로는 1808년 〈아일라우 전장의 나폴레옹〉을 통해 황제로부터 '남작'의 지위를 받으며 엄청난 부와 명예를 거머쥘 수 있었습니다.

하지만 그가 기쁨을 충분히 만끽하기엔 프랑스의 정세는 너무나 변덕스러웠습니다. 1815년 나폴레옹이 몰락하고 새로운 시대가 찾아오자 군주를 떠받들던 그의 그림은 세간으로부터 순식간에 진부한 그림으로 평가되기 시작합니다. 신선한 충격을 주었던 그의 화풍도 엘리트들과 어울리면서 점차 과거로 회귀하는 양상을 보여 제자들에게조차 외면당할 수밖에 없었습니다. 결국 그는 1835년 예순다섯 살의 나이에 자살을 택하며 파리 센강에서 쓸쓸한 죽음을 맞이했습니다.

+ 가이드 노트 두 작품이 전시된 곳에는 그로의 영향을 받은 낭만주의 화가들의 대작이 함께 전시되어 있습니다. 시간이 지나면서 점차 외면당한 그로의 작품과는 달리 이들의 작품은 나폴레옹이 몰락한 뒤부터 엄청난 호응을 얻었습니다. 이유는 아주 간단합니다. 그로와 낭만주의 화가 모두 사람들의 마음을 움직이게 만드는 그림을 그렸지만, 낭만주의 화가들의 작품에선 프랑스인들이 싫어하는 '왕'이 등장하지 않았기 때문입니다.

신이 아닌
인간의 드라마

테오도르 제리코Théodore Géricault, 1791~1824가 태어난 1790년대는 자유를 외친 프랑스 혁명이 한창이던 때이자, 루브르궁전이 박물관으로 변신해 대중에게 최초로 개방된 시기입니다. 제리코는 루브르 박물관에서 자유를 외친 첫 번째 세대인 셈이죠. 실제로 그는 지루한 학교 수업보다 루브르에서 그림 그리는 일을 더 좋아했습니다. 1812년엔 이곳에서 다툼을 벌이다 출입 금지 명단에 들어가기도 했죠. 루브르의 영향력은 혁명기 신예 화가들에게 막대한 영향을 미쳤다고 볼 수 있습니다.

그래서인지 제리코는 오늘날 프랑스의 새로운 시대를 연 화가로 평가받고 있습니다. 그가 루브르에서 발견한 새로움이란 무엇이었을

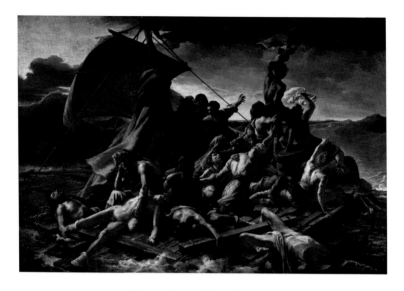

테오도르 제리코, 〈메두사호의 뗏목〉
1819년 | 491×716cm | 캔버스에 유채

까요? 사실 그가 본 것은 지난 세대들이 본 작품들과 크게 다르지 않았습니다. 차이가 있다면 제리코는 이러한 작품들을 만나면서 자유로운 사고가 가능했다는 점입니다.

당시 루브르의 작품은 대부분 성화나 역사화였습니다. 하지만 그는 이곳에서 배울 수 있는 거장의 방식을 이용해 신이나 영웅의 이야기가 아닌 인간의 이야기를 그리고자 했습니다. 그것도 아주 드라마틱하게 말이죠. 이런 그가 1819년에 야심 차게 내놓은 작품이 바로

〈메두사호의 뗏목〉Le Radeau de la Méduse 입니다.

　작품의 이야기는 1816년 프랑스 서부 해안에서 일어난 메두사호의 침몰 사건으로 시작됩니다. 프랑스에서 세네갈로 향하던 메두사호가 선장의 실수로 좌초되는 사건이 발생합니다. 이때 살아남은 선원들은 급조한 뗏목에 올라타 구조대를 기다릴 수밖에 없었습니다. 뗏목은 가로 20m, 세로 7m에 달할 정도로 꽤 넓었지만 150명에 가까운 선원을 싣기엔 역부족이었습니다. 결국 표류 둘째 날부터 선원들 사이에 다툼이 일어나더니 이내 폭동으로 이어지면서 희생자가 속출하기 시작했습니다. 하지만 이보다 더 큰 문제는 식량이었습니다. 그야말로 망망대해에서 추위는 둘째치더라도 배고픔을 견뎌내는 일은 죽음을 선택하는 일만큼이나 힘들었고, 이를 참지 못한 일부 선원들은 뗏목 위에 널브러진 시체들을 먹기도 했습니다. 이렇게 잔인한 행각이 벌어진 뒤에야 선원들은 구조대를 발견할 수 있었고, 고작 10명의 선원만이 살아남아 고향땅을 다시 밟을 수 있었습니다.

　사건은 이듬해 겨울 두 생존자가 진술서를 공개하면서 프랑스 전체를 떠들썩하게 만들었습니다. 이는 이제 막 로마 유학을 마치고 돌아와 새로운 작업을 준비하고 있던 제리코에게 큰 영감을 주었습니다. 그는 먼저 스케치를 통해 여러 장면을 생각해냅니다. 폭동 장면을 그리는가 하면, 구조 장면을 그려보기도 했습니다. 하지만 드라마틱한 순간을 원했던 그에게 폭동 장면은 너무 잔인해 보였고, 구조 장면

〈메두사호의 뗏목〉 속 2개의 삼각형 구도

은 너무 심심해 보였습니다. 그는 고민 끝에 구조대를 발견한 선원들의 모습을 그리기로 결정합니다.

제리코는 극적인 연출을 위해 그림 속에 다양한 장치를 숨겨놓았습니다. 먼저 뗏목의 형태가 돛을 중심으로 거대한 삼각형을 만들어내면서 그림의 중심을 잡아줍니다. 그리고 그 안에는 노인과 흑인을 중심으로 한 2개의 삼각형이 추가로 나타나는데 각각 절망과 희망을 표현하고 있습니다. 절망 안에 갇힌 시체들은 손발이 대부분 아래로 향하며, 희망 안에 들어온 이들은 손을 하늘로 뻗으며 생존을 갈망하고 있습니다. 그리고 이들을 둘러싼 바다도 역시 좌우로 나뉘어 각각에 해당하는 감정을 대변하고 있습니다.

이렇게 작품은 인간의 절망과 희망이라는 감정의 대비를 통해

블록버스터 영화에 비할 만한 드라마틱한 효과를 만들어냈습니다. 여기에 군데군데 등장하는 죽음의 흔적은 분위기를 더욱 절박하게 만들고 있고요. 시체보관실에 안치된 시체를 보면서 작품을 그렸다는데 그 열정이 고스란히 느껴질 정도입니다. 하지만 너무 민감한 주제를 택한 탓이었을까요? 제리코의 열정은 비평가들의 따가운 비난에 부딪힐 수밖에 없었습니다. 아직 성화나 역사화에 익숙한 이들에겐 동시대의 사건을 다룬 이 작품이 너무도 적나라하고 아름다워 보이지 않았기 때문입니다.

물론 성과도 있었습니다. 그와 뜻을 같이하던 화가들이 이 그림이 그려진 이후 점차 '인간의 드라마'를 주제로 한 그림을 선보이며 새로운 바람을 일으켰기 때문입니다. 훗날 사람들은 이러한 작품들을 보면서 '소설'Roman 같은 작품이라 하여 '로맨티시즘'Romantisme, 우리말로 '낭만주의'라는 이름을 붙여주었습니다. 이것이 바로 제리코가 프랑스 낭만주의의 선구자로 불리는 이유입니다.

+ 가이드 노트　　구조대를 발견한 뒤 가장 앞장서서 자신의 존재를 알리는 인물이 흑인입니다. 아직 서유럽의 어떤 나라에서도 노예제가 폐지되지 않았는데 이렇게 흑인을 선두로 내세웠다는 사실이 아주 놀랍지 않나요? 제리코의 의중을 알고 싶은 부분입니다.

+ DAY 88 +

낭만적인
비극

루브르 박물관에 걸린 종교나 신화를 주제로 한 그림들에서 주인공
이 신의 구원을 받으면서 해피엔딩으로 끝나는 장면을 종종 볼 수 있
습니다. 그만큼 옛날 사람들이 신의 구원을 간절히 바랐다는 뜻이겠
죠? 만약 구원이 일어나지 않았다면 이야기는 어떻게 되었을까요? 기
적 같은 일이 벌어지지 않는 이상 주인공은 분명 슬프고 쓸쓸한 결말
을 맞이했을 것입니다. 오늘날 우리는 이러한 이야기를 두고 '비극'이
라 부릅니다.

　그런데 비극 하면 떠오르는 인물이 하나 있죠? 바로 영국 최고의
작가로 꼽히는 셰익스피어William Shakespear, 1564~1616 입니다. 그는 오늘날
4대 비극이라 부르는 작품들을 내놓으면서 인간의 이야기가 얼마나

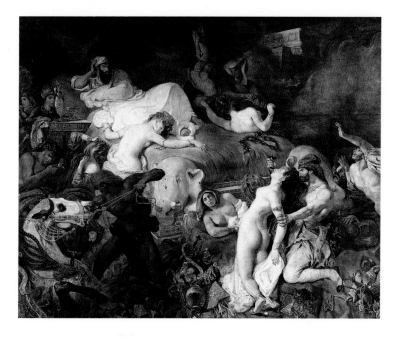

외젠 들라크루아, 〈사르다나팔루스의 죽음〉
1827년 | 173×256cm | 캔버스에 유채

큰 울림을 줄 수 있는지를 증명했습니다. 이런 그의 작품이 어느 날 영국을 찾은 한 프랑스 화가의 눈에 들어옵니다. 외젠 들라크루아Eugène Delacroix, 1798~1863는 19세기 초에 탄생한 프랑스 낭만주의를 대표하는 인물입니다. 그는 셰익스피어의 비극을 통해 고향에서 유행하던 영웅들의 이야기에서는 만나볼 수 없었던 새로운 감동을 경험합니다. 또

한 그는 영국의 젊은 화가들을 만나며 사람들의 마음을 움직이는 아련하고 때로는 강렬한 색채에 깊은 인상을 받았습니다. 이는 윤곽선을 이용해 인체의 아름다움을 내세우던 프랑스 화가들의 방식과는 전혀 달랐기 때문입니다.

그가 1828년에 공개한 〈사르다나팔루스의 죽음〉La Mort de Sardana-pale 은 영국의 영향이 아주 강하게 드러나는 작품입니다. 그림 속 등장인물들은 언뜻 보면 전부 따로 노는 것 같지만, 강렬한 붉은빛과 화사한 노란빛에 둘러싸인 채 일관된 분위기를 만들어냅니다. 하지만 이 몽환적인 분위기는 그림의 가장자리에서부터 일어나는 잔혹한 이야기와 충돌을 일으킵니다. 영국 출신의 작가 바이런George Gordon Byron, 1788~1824의 산문시인 '사르다나팔루스'에서 영감을 받은 이 작품은 고대 아시리아 왕국의 마지막 왕 사르다나팔루스가 반란군에게 죽임을 당하는 장면입니다. 반란군은 이미 왕의 침실까지 침투한 상태이며, 침실을 둘러싼 연기와 군인들의 모습이 이를 보여줍니다. 왕은 왼쪽 구석에서 팔을 괸 채 누워 있습니다. 이미 모든 것을 포기한 탓일까요? 그는 시종에게 독약을 준비시킨 채 자신의 왕국이 멸망해가는 모습을 지켜만 보고 있습니다. 그렇다면 몽환적인 분위기는 자신에게 일어나는 모든 일이 꿈이길 바라는 왕의 소망을 나타내려 한 것일까요? 어쩌면 화가가 시를 읽고 받은 강한 인상을 그림 속에 표현한 것일지도 모르겠습니다.

그런데 이러한 이중적인 설정은 그림의 분위기에서만 드러나는 것이 아닙니다. 중앙에서 유독 밝게 빛나는 나체의 여인들은 이 그림이 과연 이야기의 아름다움을 나타내는 것인지, 인체의 아름다움을 나타내는 것인지 헷갈리게 만듭니다. 정작 그림의 제목은 〈사르다나팔루스의 죽음〉인데도 말이죠. 주인공인 왕을 제쳐두고 이렇게 여인들에게 스포트라이트가 집중된 이유는 과연 무엇일까요? 화가도 어쩔 수 없는 19세기 부르주아 남성이었기 때문일까요?

이와 같은 모호함으로 인해 작품은 공개되자마자 비평가들의 따가운 비판을 받을 수밖에 없었습니다. 그림을 다시 배워보는 것이 어떠냐는 제안까지 들을 정도였다니 화가로서 얼마나 충격이 컸을까요? 하지만 들라크루아는 이 작품을 통해 비로소 그림에 감정 싣는 법을 배울 수 있었습니다. 그동안 프랑스 회화의 정석으로 여겨지던 '선'의 아름다움이 아닌 '색'의 아름다움을 통해서 말입니다.

+가이드 노트　　들라크루아와 앞서 소개한 제리코는 일곱 살 터울의 친구로 서로 많은 영향을 주고받았습니다. 실제로 〈사르다나팔루스의 죽음〉과 제리코의 〈메두사호의 뗏목〉을 비교해보면 비슷한 점이 한 가지 발견됩니다. 바로 대각선 방향의 구도입니다. 들라크루아의 작품이 위에서 아래로 내려가는 대각선 구도라면, 제리코의 작품

은 아래에서 위로 올라가는 구도입니다. 둘 다 낭만주의 화가답게 평범한 직선보다는 드라마틱한 대각선을 선호했던 모양입니다.

민주주의에
바치는 성화

세상엔 아직도 민주화 운동에 목숨을 바치는 사람이 많습니다. 만약 이들이 프랑스에 간다면 아마 이 작품을 가장 먼저 찾아보지 않을까요? 프랑스 낭만주의 화가 외젠 들라크루아Eugène Delacroix, 1798~1863의 〈민중을 이끄는 자유의 여신 - 1830년 7월 28일〉La Liberté guidant le peuple (28 juillet 1830)은 민주 사회를 향한 시민들의 강한 열망이 담겨 있어 오늘날 우리 시대를 대표하는 일종의 성화에 가깝다고 볼 수 있습니다.

1830년에 탄생한 이 작품은 같은 해 파리에서 발생한 프랑스의 두 번째 혁명인 7월 혁명을 다룹니다. 따라서 7월 혁명의 두 축인 노동자와 부르주아가 각각 칼과 총을 든 채로 그림 왼쪽에 나타납니다. 이들의 시선이 향하는 곳에는 자유의 여신이 보입니다. 그녀의 모습

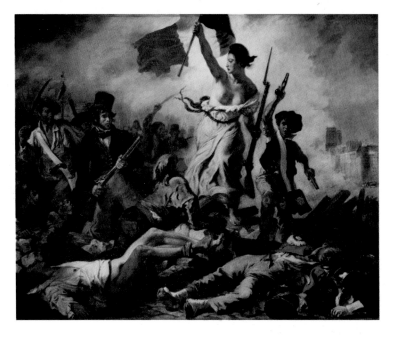

외젠 들라크루아, 〈민중을 이끄는 자유의 여신 - 1830년 7월 28일〉

1830~1831년 | 260×325cm | 캔버스에 유채

에는 그리스 신화와 같은 고전을 금기시해오던 낭만주의 화가들의 특징이 고스란히 녹아 있습니다. 상반신을 드러낸 것만 놓고 본다면 올림포스 신들과 다를 바 없는 모습이지만, 겨드랑이에 드러나는 체모와 먼지로 가득한 옷이 그녀도 혁명군과 똑같은 평범한 시민이라는 사실을 깨닫게 합니다. 그래서 오늘날 프랑스인들은 그녀를 '마리안

느'라 부릅니다. 이것은 프랑스 혁명기에 쓰이던 가장 평범한 여자 이름이었다고 합니다.

물론 마리안느가 그림 속에서 발휘하는 영향력은 단순히 혁명군을 이끄는 데 그치지 않습니다. 우리는 그녀의 존재감만큼이나 그녀가 들고 있는 프랑스 국기의 깃발이 그림 속에서 아주 중요한 역할을 하고 있다는 사실을 알 수 있습니다. 파란색, 하얀색, 빨간색으로 구성되어 일명 삼색기라 불리는 이 깃발은 각각 자유, 평등, 박애를 상징하면서 프랑스 혁명의 기조를 나타냅니다. 그런데 이 삼색이 그림 전체를 물들이려 하고 있습니다. 푸른 하늘에 붉은빛을 머금은 하얀 연기가 뿜어져 나오고, 중앙에 쓰러진 소년에게서도 동일한 색상의 조합이 보입니다. 아주 작긴 하지만 그림 우측에서 멀찌감치 보이는 파리 노트르담 대성당의 첨탑에서도 삼색기의 형상이 나타납니다. 그만큼 화가는 혁명의 물결이 온 세상을 물들이고 있음을 말하고 싶었던 것이겠죠?

들라크루아는 혁명에는 참여하지 않았지만 혁명에 지지를 보내기 위해 이 작품을 그렸습니다. 부르주아의 모습에 자신의 초상화를 넣은 것으로 보아 그는 열렬한 지지자였던 것으로 보입니다. 게다가 그동안 소설책이나 신문을 통해 전해 들은 외지의 이야기만 그려왔던 그에게 이 작품은 자신의 무한한 상상력을 대중에게 선보일 절호의 기회이기도 했습니다. 이 사건은 계층을 막론하고 모두가 합심해 왕을 끌어내린 만큼 그야말로 국민적 관심을 받고 있었기 때문입니다.

〈민중을 이끄는 자유의 여신〉속 노동자와 부르주아(화가 자신)의 모습

과연 그는 얼마나 큰 기대를 품으며 그림을 그렸을까요? 작품 속 생기 넘치는 색채감만으로도 그의 의욕이 느껴질 정도입니다.

덕분에 프랑스 혁명은 오늘날까지도 많은 이에게 정열적이고 환상적인 이미지로 각인되고 있습니다. 그렇다면 혁명의 주역들에겐 이 장면이 과연 어떻게 다가왔을까요? 안타깝게도 예상만큼 많은 지지를 얻진 못했습니다. 여전히 프랑스 미술계에는 조각같이 완벽한 자유의 여신을 기대하는 이가 많았기 때문입니다. 또한 이 작품이 빛을 보기에는 프랑스의 정세가 너무나도 혼란스러웠습니다. 혁명을 통해 새로운 세상을 맞았다지만 아직 프랑스인들이 끌어내려야 할 군주가 둘이나 남아 있었기 때문입니다. 결국 이 작품은 자취를 드러냈다 감추기를 반복하다 1870년대에야 루브르 박물관으로 들어갈 수 있었다고 합니다.

＋가이드 노트　　그림 왼쪽에서 모자를 쓴 한 소년이 어둠에 가려진 상태로 나타납니다. 그런데 그가 눈을 번뜩이며 놀란 표정을 짓는 이유는 무엇일까요? 자유를 위해 거쳐야 할 희생에 환멸을 느낀 탓일까요? 어린 나이에 이런 광경을 목격했다는 사실이 안타까울 따름입니다. 그만큼 19세기 프랑스에선 자유와 죽음을 떼어놓고 생각하기란 불가능에 가까웠습니다. 그래서인지 들라크루아의 작품에선 자유와 죽음이 공존하는 모습이 자주 나타나곤 합니다.

자연이 만들어낸
이야기

새해 첫날, 떠오르는 태양을 보기 위해 많은 이가 정동진을 찾는 이유는 무엇일까요? 떠오르는 태양의 모습이 매해 새로운 다짐과 함께 시작하는 우리들의 인생과 닮아서는 아닐까요? 이렇듯 자연은 이따금씩 인간의 삶을 비추곤 합니다. 아주 적나라하지 않게, 강렬하고도 때로는 은은하게 말이죠. 마치 주인공 없는 드라마를 보는 느낌이랄까요? 19세기 영국 화가들이 자연에서 낭만을 찾은 것도 그래서인 듯합니다. 인간의 이야기를 중심으로 발전한 프랑스의 낭만주의 회화와는 다르게, 영국의 낭만주의 회화는 자연에도 주목하면서 멋진 풍경화들을 탄생시킬 수 있었습니다.

그렇다면 화가들은 자연을 통해 어떻게 이야기를 풀어내려 했을

윌리엄 터너, 〈멀리 만이 보이는 강가 풍경〉

1835~1845년 | 93×123cm | 캔버스에 유채

까요? 이 또한 우리들의 일상을 살피면 정답을 쉽게 찾을 수 있습니다. 우리는 푸른 하늘이 붉은빛 석양을 만들어낼 때 알 수 없는 울림을 전달받곤 합니다. 그리고 초록빛 나뭇잎이 붉게 물드는 모습을 보며 뭉클함을 느끼기도 합니다. 이렇게 자연 속에 존재하는 색들은 우리에게 무언의 메시지를 전달하면서 커다란 감동을 일으킬 때가 있습니다. 하지만 자연을 어찌 한두 가지 색만으로 정의할 수 있을까요? 당

장 하늘만 올려다봐도 우리가 하늘색이라 부르는 색에는 하얀색, 파란색 등 여러 가지 색이 섞여 있는데 말이죠. 이는 영국의 낭만주의를 대표하는 화가 윌리엄 터너William Turner, 1775~1851 의 풍경화가 색의 향연으로 가득한 이유를 설명해줍니다.

터너는 영국이 일명 '수채화의 시대'를 보내고 있을 때 태어난 화가입니다. 18세기부터 유럽에서 여행이 활성화되면서 조국의 멋진 모습을 발견한 영국 화가들은 유화보다 다루기 쉽고 자연의 다채로움을 표현할 수 있는 수채 기법을 통해 풍경화를 그리기 시작했습니다. 그중 터너는 단연 돋보이는 인물이었습니다. 그는 영국 본토뿐만 아니라 프랑스, 이탈리아, 독일 등을 여행하며 발견한 모습들을 공책에 옮겨 담아 그것을 작품으로 완성시키는 데 일생을 바쳤습니다. 여기서 가장 중요한 역할을 한 것이 바로 수채 기법입니다. 1810년대 이후에 쓰인 그의 공책에서 그가 그림을 그리기 전 수채 기법을 이용해 표현한 초벌 작품들을 만나볼 수 있습니다. 그런데 대부분 윤곽선을 그리지 않고 바로 색을 입혔기 때문에 제목을 보지 않으면 무엇을 그리려 했는지 알아내기 힘들 정도입니다. 이는 그가 작업을 시작할 때부터 풍경 자체보다 풍경이 만들어내는 색의 향연에 더 관심이 많았다는 사실을 증명합니다.

이렇게 수채 기법을 통해 구상한 그의 작업은 수채화뿐만 아니라 유화, 수묵화 등 아주 다양한 형태의 결과물로 나타납니다. 그중에

윌리엄 터너의 컬러 드로잉들

서도 루브르 박물관에 소장된 유일한 터너의 작품 〈멀리 만이 보이는 강가 풍경〉Paysage avec une rivière et une baie dans le lointain은 말년에 이른 화가의 무르익은 화풍을 보여줍니다. 그림 속에 나타나는 정체 모를 연기가 푸른 하늘과 강가 인근의 풍경을 모두 집어삼키고 있습니다. 하지만 이 연기가 그림 감상을 크게 방해하지는 않습니다. 오히려 화가가 이 풍경을 보면서 느꼈을 감정을 대변해주는 기분이 듭니다. 강가의 풍경이 터너의 상상력으로 아주 잘 포장된 느낌이랄까요? 그러나 달리 보면 화가의 상상력이 풍경화의 정체성을 위협할 정도로 모든 형태를 무너뜨리려 하고 있다는 사실을 알 수 있습니다. 이는 많은 학자가 터너가 말년에 그린 풍경화들이 추상화의 단계에 접어들었다고 판단하는 기준이기도 합니다. 그러고 보니 터너가 인상주의의 거장이자 추상파의 아버지인 모네에게 영향을 주었다는 이야기도 있습니다. 그러니 우리는 터너를 추상파의 할아버지 정도로 기억해두면 좋을 것 같습니다.

✚ 가이드 노트

최근 현대 이전에 탄생한 회화를 전시하는 곳에서 전시실의 벽지를 어두운 색으로 교체하는 사례가 늘고 있습니다. 고전 미술은 어두운 곳에서 봐야 한다는 이유 때문이랍니다. 같은 이유에서인지는 모르겠지만 터너의 작품도 루브르 박물관의 가장 어두운 곳에

전시되어 있습니다. 인공조명만이 작품을 밝게 비추는데, 덕분에 풍경이 더욱 고즈넉해 보입니다. 실물을 보았을 때의 감동을 더욱 극대화시킨 느낌입니다.

미술사 흐름에
따라 보기

작품	시기	주요 사건
	기원전 5000	메소포타미아 문명 시작
	4000	
Day 01 설형문자 전의 고대 서판	3000	이집트 문명 초기 왕조 시작
Day 41 대형 스핑크스 Day 43 앉아 있는 서기관 Day 02 마리의 감독관 에비 일 2세의 조각상 Day 01 구데아 사원 건립을 기념하는 설형문자의 서판	2000	고조선 건국(2333)
Day 04 함무라비 법전 Day 44 넵쾨드 서기관의 사자의 서	1000	고대 그리스 시작(1100년경)
Day 03 사자를 조련하는 영웅 Day 54 부부의 관	500	
Day 45 사슴에 기댄 아르테미스 Day 44 네스망의 사자의 서	300	
	200	
Day 46 잠자는 헤르마프로디테 Day 53 니케 Day 47 제우스, 천계의 신이며 올림포스의 주인 Day 48 보르게세의 아레스 Day 49 형벌 받는 마르시아스 Day 50 샌들 끈을 매는 헤르메스, 혹은 신시나투스 Day 51 아테나, 벨레트리의 팔라스	100 (기원전2세기)	
Day 52 밀로의 비너스	0 (기원전1세기)	삼국시대 시작(1세기) 고대 로마제국(27~395년)
	기원후 1200	그리스도 사망(33) 폼페이 멸망(79) 동서 로마 제국 분열(395) 십자군 전쟁(1095~1291) 고대 그리스 시작(1100년경)

작품	시기	주요 사건
Day 13 맹인이 맹인을 인도하다		
Day 76 가나의 혼인잔치		
Day 14 걸인들		
Day 77 사계: 봄, 여름, 가을, 겨울(아르침볼도)		네덜란드 공화국 탄생(1581)
Day 21 가브리엘 데스트레 자매의 초상		임진왜란 발발(1592)
	1600	⇓ 바로크
Day 22 프랑스의 왕비 마리 드 메디시스		
Day 78 성모의 죽음		
Day 28 풍경이 보이는 돌로 된 홍예문 안의 꽃다발		네덜란드 동인도회사 설립
Day 23 마르세유 항구에 도착하는 마리 드 메디시스,		(1602)
1600년 11월 3일		
Day 29 보헤미안		
Day 25 명상 중인 철학자		
Day 24 네덜란드 지방의 축제 또는 마을의 결혼식		
Day 33 다이아몬드 에이스 사기꾼		
Day 18 아르카디아의 목동들		
Day 34 등불 앞의 막달레나 마리아		
Day 79 안짱다리 소년		
Day 79 젊은 걸인		루이 14세 왕으로 등극
Day 20 크리세이스를 아버지에게 돌려보내는 오디세우스		(1643~1715)
Day 26 엠마우스의 순례자들		
Day 17 자화상	1650	
Day 27 이젤 앞에서의 자화상		
Day 19 사계: 봄, 여름, 가을, 겨울(푸생)		
Day 30 레이스를 뜨는 여인		
Day 32 루이 14세의 초상	1700	
Day 35 키테라섬으로의 순례	1750	⇓ 로코코, 신고전, 낭만주의
Day 56 에로스의 키스로 환생한 프시케		산업혁명(1760)
Day 36 빗장		
Day 82 마라의 죽음(모사작)		프랑스 대혁명(1789)
Day 80 카르피오 백작 부인		루브르 박물관 개관(1793)
Day 83 사비니 여인들의 중재		나폴레옹 이집트 원정
	1800	(1798~1801)

작품	시기	주요 사건
Day 86 자파의 페스트 격리소를 방문한 나폴레옹		
Day 84 나폴레옹 1세와 조세핀 황후의 대관식		나폴레옹 즉위(1804)
Day 86 아일라우 전장의 나폴레옹		사진기 상용화(1800년초)
Day 37 목욕하는 여인		
Day 85 그랑드 오달리스크		
Day 38 부엌 안에서		
Day 87 메두사호의 뗏목		
Day 88 사르다나팔루스의 죽음		
Day 89 민중을 이끄는 자유의 여신		
Day 90 멀리 만이 보이는 강가 풍경	1850	
Day 39 푸른 옷의 여인		제2차 산업혁명(1865)
	1900	대한제국 선포(1897)
Day 40 새	2000	

정확한 제작 연도를 알 수 없는 작품(유물)

Day 42 꺼풀을 벗은 미라
Day 57 아폴론 갤러리
Day 58 상시, 레전트, 오르텐시아
Day 60 살롱 카레
Day 81 살롱 드농

참고문헌

| 단행본 |

- 김문환,《유물로 읽는 이집트 문명》, 지성사, 2016
- 맥세계사편찬위원회, 송은진 옮김,《맥을 잡아주는 세계사 3 이집트사》, 느낌이있는 책, 2014
- 박제,《오후 네 시의 루브르》, 이숲, 2011
- 윤운중,《윤운중의 유럽미술관 순례》 1·2, 모요사, 2013
- 이주헌,《지식의 미술관》, 아트북스, 2009

- Allard Sébastien, *Delacroix(1798-1863)*, Editions Hazan, 2018
- Bellosi Luciano, *Cimabue*, Actes Sud, 1998
- Bresc-Bautier Geneviève, *Le Louvre*, Musée du Louvre, 2013
- Brown Jonathan, *Murillo-virtuoso drafsman*, The British Library, 2012
- Caccamo Joseph, *Le mythe d'Aphrodite*, Cairn,info, 2011
- Cadogan Jean K., *Domenico Ghirlandaio : artiste et artisan*, Flammarion, 2002
- Chapman Hugo, Henry Tom, Plazzotta Carol, *Raphael: From Urbino to Rome*, National Gallery London, 2008
- Dal Pozzolo Enrico Mari, *Giorgione*, Acte Sud, 2009

- De Vecchi Pierluigi, *Raphaël*, Citadelles Et Mazenod, 2002

- Delecluze Etienne-Jean, *Louis David, son école et son temps*, Klincksieck, 2019

- Ferino-Pagden sylvia, *Arcimboldo(1526-1593)*, Skira, 2007

- Gage John, *Turner*, Citadelles et Mazenod, 2010

- Galeries Nationales du Grand Palais, *Gericault*, Réunion des Musées Nationaux, 1991

- Geneviève Bresc-Bautier, Yannick Lintz, Françoise Mardrus, Guillaume Fonkenell, *Historien du Louvre*, Louvre éditions, 2016

- Giovanna Rocchi, *Titien: le pouvoir en face*, Skira, 2006

- Kientz Guillaume, *Le siècle d'or espagnol-de Greco à Velazquez*, Citadelles et Mazenod, 2019

- Maingnon Claire, *Salon et ses artistes*, Hermann, 2009

- Musée du Louvre, *Le sacre de Napoléon peint par David*, Musée du Louvre, 2004

- Nicolas Milovanovic, Mickaël Szanto, *Poussin et Dieu*, Louvre éditions, 2015

- Niny Caravaglia, Simone Darses, *Tout l'œuvre peint de Mantegna*, Flammarion, 1978

- Nobert Wolf, *Holbein*, Taschen 2005

- O'Brien David, Antoine-Jean Gros, *Peintre de Napoléon*, Gallimard, 2006

- Papa Rodolfo, *Caravage*, Imprimerie nationale Editions, 2009

- Rautmann Peter, *Delacroix*, Citadelles et Mazenod, 1997

- Roccasecca Pietro, *Paolo Uccello Les Batailles*, Gallimard, 1997

- Rosand David, *Véronèse*, Cis Et Mazenod1, 2012

- Thiebaut Dominique, *Giotto e compagni*, Musée du Louvre (Paris), Officina Libraria (Milan), 2013

- Valérie Mettais, *Louvre 7 centuries of painting*, Art+musées et momuments 2008
- Vodret Rossella, *Caravage–L'œuvre complet*, SilvanaEditoriale, 2010
- Zuffi Stefano, *Léonard de Vinci par le détail*, Editions Hazan, 2019
- Dominique Thiébaut, Giovanni Agosti, *Mantegna(1431-1506)*, Editions Hazan, 2008
- Niny Caravaglia, Simone Darses, *Tout l'œuvre peint de Mantegna*, Flammarion, Paris, 1978

| 논문 및 학회지 |

- Cazelles Raymond, *Le portrait dit de Jean le Bon au Louvre. In: Bulletin de la Société Nationale des Antiquaires de France*, 1971, 1973. pp.227~230

| 인터넷 사이트 |

- www.beauxarts.com
- www.catholique-nancy.fr
- www.drouot.com
- www.histoire-image.org
- www.historymuseum.ca
- www.louvre.fr

- www.louvrebible.org
- www.musee-jacquemart-andre.com
- www.universalis.fr

| 도록 및 자료집 |

- Media dossier du Louvre(Dieux, cultes et rituels dans les collections du Louvre)
- 발레리 메테(Valérie Mettais), 《루브르 박물관 방문하기》, Artlys: Versailles 2007
- 안느 세프루이(Anne Sefrioui), 양혜진 옮김, 《루브르 박물관 가이드북》, 국립 박물관 연합회 출판, 2006. 루브르 박물관 발행(파리), 2005
- 유재길, 〈렘브란트 판화전〉, 예술의 전당, 2001.12.28.~2002.2.17.

| 루브르 박물관 공식 오디오 가이드 |

- Claire Iselin, *Collaborateur scientifique, department des Antiquites orentales*, Musee du Louvre
- Ducos Blaise, *Conservateur au departement de Peintures*, museé du Louvre
- Patricia Rigault-Deon, *Chargee d'etudes documentaires au departement des Antiquites Egyptiennes*, Musee du Louvre
- Sandrine Bernardeau, *Historienne de l'art*, conferencier au musee du Louvre
- Scallierez Cecile, *Conservateur en chef au department des Peintures*, muse du Louvre

90일 밤의 미술관 : 루브르 박물관
루브르에서 여행하듯 시작하는 교양 미술 감상

1판 1쇄 발행 2021년 5월 31일
1판 4쇄 발행 2023년 1월 10일

지은이 이혜준, 임현승, 정희태, 최준호
발행인 김태웅
기획편집 김지수, 정보영, 김유진
외부기획 이용규
디자인 [★]규 | **교정교열** 박성숙
마케팅 총괄 나재승
마케팅 서재욱, 김귀찬, 오승수, 조경현
온라인 마케팅 김철영, 최윤선, 변혜경, 이제령
인터넷 관리 김상규
제작 현대순
총무 윤선미, 안서현, 지이슬
관리 김훈희, 이국희, 김승훈, 최국호

발행처 ㈜동양북스
등록 제2014-000055호
주소 서울시 마포구 동교로22길 14 (04030)
구입 문의 전화 (02)337-1737 팩스 (02)334-6624
내용 문의 전화 (02)337-1734 이메일 dymg98@naver.com

ISBN 979-11-5768-711-4 03600